山野寺觀×私家園林×山水宮苑×咸京舊池×亂世樂土，

從敬鬼娛神到外師造化

中國園林
美學史

奠基至發展

沒有機械般套用一般歷史學的分期，
以園林美學自身的發展過程為基準！

曹林娣，沈嵐——著

王侯囿臺 × 仙居樓閣 × 宗教聖地 × 皇家宮苑 × 公共遊豫

一部深入探討中國傳統園林藝術及其背後美學理念的學術巨著

由淺入深，綜合分析自古至今中國園林美學的起源、發展與變革

目錄

目錄

緒論

　　中國園林美學史，是將「中國園林」物質建構諸如建築、山水和動植物作為審美客體，將承載著各時代審美情感的帝王、貴族和文人作為園林審美主體予以美學審視和價值評判的歷史，作為審美客體的「園林」，也可稱之為古典園林。「古典」，指代表過去文化特色的一種正統和典範。

　　本書首先要廓清「園林」、「中國園林」及「園林美學」的概念，再去審視中國園林美學的獨特性，在此基礎上，縱向考察中國園林美學歷史發展程序的幾個階段。

一、「園林」和「中國園林」詮釋

　　「園林」是一種環境藝術，最初都源於人類對生活環境的美麗憧憬，如古猶太人的「伊甸園」、古印度人的「西方極樂世界」、伊斯蘭教信徒的「天國」、中華先人心中的「樂土」以及瑤池和蓬萊仙境等，都是「替精神創造的一種環境，一種第二自然」[001]，屬於「各民族的精神產品」、上層建築，蘊含著世界各民族基於不同的自然、政治、文化生態形成的美的思維、美的形象、美的情操。

　　審視 1954 年在維也納召開的世界造園聯合會上，英國造園學家傑利科（Jellicoe）所說的古希臘、西亞和中國這世界三大造園體系，由於世界各地區各民族母體文化土壤不同，「園林」概念也屬於泰納（Taine）所說的「自然界的結構留在民族精神上的印記」，界定也就很難劃一。

　　英、美等國將園林稱為 garden（小花園，綠色植物多的園子）、park

[001]〔德〕黑格爾（Hegel）:《美學》（*Lectures on Aesthetics*）第三卷上冊，商務印書館 1984 年版，第 103 頁。

（城市公園，可泛指各種公園）和 landscape（自然景觀、自然保護區）等。

周維權先生從字源上分析說：「西方的拼音文字如拉丁語系的 Garden、Jardon 等，源於古希伯來文中 Gen 和 Eden 的結合，前者意為界牆、藩籬，後者即樂園，也就是《舊約·創世紀》中所提到的充滿花草樹木的理想環境的『伊甸園』。」[002]

從「園林」字源中看出，古希臘固然是「西方文化搖籃」，但古希臘文明卻來自古埃及和西亞的幼發拉底、底格里斯兩河流域，園林共同的幾何形貌、草坪、以水為中心、噴泉、人體雕塑等，鐫刻著無法磨滅的遺傳痕跡。

中國園林是一門獨特的藝術。世界著名科學家錢學森如是說：

國外沒有中國的園林藝術，僅僅是建築物附加上一些花、草、噴泉就稱為「園林」了。外國的 Landscape、Gardening、Horticulture 三個單字，都不是「園林」的相對字眼，我們不能把外國的東西與中國的「園林」混在一起。[003]

誠然，錢學森先生雖不是園林專家，但他學貫東西，以科學家的嚴謹嚴格區分了三個名詞：

景觀（Landscape）：指土地及土地上的空間和物體所構成的綜合體。它是複雜的自然過程和人類活動在大地上的烙印。

園藝（Horticulture），包括「園」和「藝」二字，《辭源》中稱「植蔬果花木之地，而有藩者」為「園」，《論語》中稱「學問技術皆謂之藝」，因此栽植蔬果花木之技藝，謂之園藝。錢學森先生這樣說：

當然種花種草也得有知識，英文的 Gardening 也即種花，頂多稱「園技」，Horticulture 可稱「園藝」，這兩門課要上，但不能稱「園林藝術」。正如書法家要懂研墨，但不能把研墨的技術當作書法藝術。[004]

[002] 周維權：《中國古典園林史》，清華大學出版社 1999 年版，第 3 頁。
[003] 錢學森：〈園林藝術是中國創立的獨特藝術部門〉，見《城市規劃》1983 年 12 月。
[004] 同上。

16 世紀英國著名思想家、哲學家法蘭西斯・培根（Francis Bacon）（西元 1561 年～ 1626 年）說：「如果沒有園林，即使有高牆深院，雕梁畫棟，也只見人工的雕琢，而不見天然的情趣。」[005] 法蘭西斯・培根所說的「園林」就是「園藝」。

為此，錢先生要求，明確界定中國所說的「園林」和「園林藝術」概念，因為「Landscape、Gardening 都不等於中國的園林，中國的『園林』是這三個方面的綜合，而且是經過揚棄，達到更高一等的藝術產物」[006]。

世界上其他國家的園林，大多以建築物為主，樹木為輔；或是限於平面布置，沒有立體的安排。而中國的園林是以利用地形，改造地形，因而突破平面；並且中國的園林是以建築物、山岩、樹木等綜合起來達到它的效果的。如果說，別國的園林是建築物的延伸，他們的園林設計是建築設計的附屬品，他們的園林學是建築學的一個分支；那麼，中國的園林設計比建築設計要更帶有綜合性，中國的園林學也就不是建築學的一個分支，而是與它占有同等地位的一門美術學科。[007]

基於此，錢先生主張：園林專業「應學習園林史、園林美學、園林藝術設計⋯⋯要把『園林』看成是一種藝術，而不應看成是工程技術，所以這個專業不能放在建築系，學生應在美術學院培養」[008]，「園林學也有和建築學十分類似的一點：這就是兩門學問都是介乎美的藝術和工程技術之間的，是以工程技術為基礎的美術學科⋯⋯總之，園林設計需要關於自然科學以及工程技術的知識。我們也許可以稱園林專家為美術工程師吧」[009]。

錢先生堪稱中國園林藝術的「知音」！

[005]〔英〕培根著，何新譯：《人生論》，華齡出版社 1996 年版，第 199 頁。
[006] 錢學森：〈園林藝術是中國創立的獨特藝術部門〉，見《城市規劃》1983 年 12 月。
[007] 錢學森：〈不到園林，怎知春色如許 —— 談園林學〉，見《人民日報》1958 年 3 月 1 日。
[008] 同上。
[009] 同上。

中國園林從所屬關係看，主要有私家園林、皇家園林和寺觀園林。還有一些「稱呼上雖有祠園、墓園、寺園、私園之別，或屬於會館，或傍於衙署，或附於書院，但其布局構造，並不因之而異。僅有大小之差，初無體式之殊」[010]。

中國古代園林是由詩畫藝術家因地制宜、先行構思，並和匠師合作，將山水、植物、建築等物質元素進行藝術組合創作出來的藝術品，區別於公園和城市綠化，除了具有培根所說的「天然的情趣」之外，還是文人寫在地上的文章，是畫家以山水植物建築為皴擦，畫在地上的立體的畫，稱之為「文人園」、「山水畫意式園林」。

二、「美學」，「園林美學」，「中國園林美學」

「美學」一詞源於希臘語 aesthesis，最初的意思是「對感觀的感受」。德國哲學家鮑姆加登（Baumgarten）（西元 1714 年～ 1762 年）第一次賦予審美這一概念以範疇的地位，他的《美學》（Aesthetica）一書的出版象徵著美學作為一門獨立學科的誕生，他認為美學即研究感覺與情感規律的學科。

中國國內經王國維到李澤厚等幾代學者努力，已漸漸建立起中國美學自己的體系。

「園林美學」是美學的分支，但由於園林乃綜合藝術，與各歷史時期的美學理論密不可分，當然展現在各歷史時期的園林實體上，也就是將抽象的理論形態與具體的感性形態的園林作為研究對象。

園林作為視覺審美的客體，是人與自然有序的融合，山水、建築、植物，與自然界鳥啼蟲鳴、天光行雲，構成具體形態、肌理、質地、色彩、

[010] 童寯：《江南園林志》，中國建築工業出版社 1984 年版，第 12 頁。

尺度等特徵的有機整體。審美主體之心境即「精神」，承載著中國人最具代表性的文化傳統和審美情感，即儒、道、禪學傳統及其融聚生成的新學。園林展現的是古代文士的人生理想、審美訴求、心靈境界，特別是人格追求。其美的形式是形神相兼相融、彼此滲透和相互交錯的，成為中國園林「美學思想」的主要內涵。

基於東西方哲學基礎上的本源性差異，淵源於黃河、長江流域的中華民族，以「天人合一」為哲學基礎，而淵源於北非古埃及和幼發拉底、底格里斯兩河流域的西方文明則以「天人相分」為哲學基礎，從而形成對自然美認識的根本性區別，由此構成東西園林體系中美學特徵的本源性差異。用雨果（Hugo）的話說，即東方藝術原則的「夢幻」和西方藝術原則的「理念」。

古埃及和兩河流域的巴比倫、波斯等國，由於 90% 的地區是乾旱的沙漠，造就了人們對綠洲即草坪的天然愛好，尊水為神聖，西亞奉以處在田字中心交叉處的水為「天堂」。

地處東北亞地區的中華民族，是久經磨難、唯一倖存至今的偉大民族。「孔子以來，埃及、巴比倫、波斯、馬其頓，包括羅馬帝國，都消亡了，但是中國以持續的進化生存下來了。它受到了外國的影響 —— 最先是佛教，現在是西方的科學，但是佛教沒有把中國人變成印度人，西方科學也不會將中國人變成歐洲人。」[011] 中國園林美學具有鮮明的民族特質。

（一）天人合一的生境美

植根於中國農耕文化土壤中的園林，遵循的主要是道家代表的老莊天人合一、萬物一體的自然哲學，從宇宙的高度來認識和掌握人的意願，所

[011]〔英〕羅素（Russell）：〈中國問題〉，轉引自《文史知識》2001 年 6 月，第 1 頁。

以美學家葉朗認為道家審美理論代表了中國藝術的真精神。

中國古代園林經過漫長的生態累積和審美實踐，選擇了親和力很強的土木相結合的「茅茨土階」的建築材料，木構建築具有獨特風格的建築空間和裝飾藝術，獨特的斗栱、飛簷，是力學和美學的最佳結合。從實用功能發展為審美和實用兼備的「可居可遊可賞可觀」的生活空間，使人獲得生理和心理的雙重享受，成為人類環境創作的傑構，反映了「外適內和」的人本主義精神。

美學家宗白華先生在〈看了羅丹雕刻以後〉中說：「一切有機生命皆憑藉物質扶搖而入於精神的美。大自然中有一種不可思議的活力，推動無生界以入於有機界，從有機界以至於最高的生命、理性、情緒、感覺。這個活力是一切生命的泉源，也是一切『美』的泉源。」

構園藝術家從大自然擷取山水、植物等自然元素，「外師造化，中得心源」，透過概括、精練、典型的藝術手段，使這些自然元素「雖由人作，宛自天開」，並遵循天地人關係的自然法則，有法無式，精心組合，建築隨勢高低，假山得深山叢林之趣，水體呈天然之姿，「危樓跨水」，「水周堂下」，植物生態化，處處展現人對自然的皈依，人與自然的和諧。「其布局以不對稱為根本原則，故廳堂亭榭能與山池樹石融為一體，成為世界上自然風景式園林之巨擘」[012]，「藝術的宇宙圖案」，反映了先哲早熟的生態智慧。

這一自然審美觀迥異於以石構建築為主、以「幾何審美觀」為基礎，「強迫自然去接受勻稱的法則」為指導思想，追求純淨的、人工雕琢的盛裝美的西方園林審美觀。

[012] 劉敦楨：《江南園林志・序》，中國建築工業出版社 1984 年版，第 1 頁。

（二）文心畫境之美

18世紀來華考察的英國宮廷建築師錢伯斯（Chambers）介紹中國園林時說：

建造中國園林，它的實踐要求天才、鑑賞力和經驗，要求很強的想像力和對人類心靈的全面知識；這些方法不遵循任何一種固定的法則，而是隨著創造性的作品中每一種不同的布局而有不同的變化。不像在義大利和法國那樣，每一個不學無術的建築師都是一個造園家；在中國，造園是一種專門的職業，只有很少的人才能達到化境。因此，中國的造園家不是花匠，而是畫家和哲學家。[013]

明代計成在《園冶》中也強調營構園林「主九匠一」，「主」即「能主之人」，設計布劃者。在世界上，「唯中國園林，大都出乎文人、畫家與匠工之合作」[014]，故非一般「建築師」所能望其項背。

士大夫高雅文化成為中國古代園林的文化核心。自魏晉開始到唐宋，尤其是明清，園林、文學、繪畫等藝術門類，不僅同步發展，而且互相影響、互相滲透，它們之間的關係是你中有我，我中有你，難分彼此。詩文、繪畫把中國古典園林推向更高的藝術境界，賦予中國古典園林鮮明的民族特色——詩畫境界，具體為畫境、詩境、仙境、禪境，總概括為「文心」，明陳繼儒稱「築圃見文心」。

聯合國教科文組織的哈利姆（Halim）博士看了蘇州園林後驚嘆道：「我一生中到過許多地方，卻從來沒有見過這樣美好的、詩一般的境界。蘇州園林是我在世界上所見到的最美麗的園林，我好像在夢中一樣。」他的稱讚生動的詮釋了「夢幻藝術」的魅力。

[013] 清華大學建築系編：《建築史論文集》第五輯，清華大學出版社1981年版，第131頁。
[014] 劉敦楨：《江南園林志·序》，中國建築工業出版社1984年版，第1頁。

（三）「生活最高典型」的詩意美

中國古典園林旨在滿足生理和心理的需求，亭臺樓閣廊軒等單體建築，供人們讀書、會友、吟眺、賞月等各種需求，是中華先哲創造的「生活藝術化」、「藝術生活化」的最佳生活境域。這是作為文化載體的中華文化天才們群體智慧的結晶，集中展現了東方最高最優雅的生存智慧。他們是林語堂先生所說的：

第八世紀的白居易，第十一世紀的蘇東坡，以及十六、十七兩世紀那許多獨出心裁的人物 —— 浪漫瀟灑、富於口才的屠赤水；嬉笑詼諧、獨具心得的袁中郎；多口好奇、獨特偉大的李卓吾；感覺敏銳、通曉世故的張潮；耽於逸樂的李笠翁；樂觀風趣的老快樂主義者袁子才；談笑風生、熱情充溢的金聖歎 —— 這些都是脫略形骸不拘小節的人。[015]

新儒學家牟宗三說：「中國文化之開端，哲學觀念之呈現，著眼點在生命……儒家講性理，是道德的；道家講玄理，是使人自在的；佛教講空理，是使人解脫的……性理、玄理、空理這一方面的學問，是屬於道德、宗教方面的，是屬於生命的學問，故中國文化一開始就重視生命。」[016] 園林正是這些中華文化菁英們向世人提供了人類「生活最高典型」的詩意美模式。

（四）潛移默化的浸潤美

中國古典園林薈萃了文學、哲學、美學、繪畫、戲劇、書法、雕刻、建築以及園藝工事等各門藝術，組成濃郁而又精緻的藝術空間，審美意象密集，草木蟲魚、天文地理、神話傳說、小說戲曲，集中了士大夫文人精雅的文化藝術體系，是歷史的物化、物化的歷史。

[015] 林語堂英文原著，越裔漢譯：〈《生活的藝術》自序〉，《林語堂全集》第二十一卷，東北師範大學出版社 1994 年版，第 3、4 頁。
[016] 牟宗三：《中西哲學之會通十四講》，上海古籍出版社 1997 年版，第 11 頁。

園林作為一門藝術，固然可欣賞水木之明瑟、徑畛之盤紆，但絕「非僅資遊覽燕嬉之適」，它凝聚著中華民族心靈的吶喊，而精神的昇華必定又被融入美的形式中：環境氣氛給人意境感受，造型風格給人形象感知，象徵含義給人聯想認識。[017]

中國古典園林是將中華儒道釋文化的內涵、道德信仰等抽象變成視覺化具象，寓於日常的起居歌吟之中，使我們在舉目仰首之間、周規折矩之中，成為對文化的一種「視覺傳承」[018]。朱光潛先生說過，心裡印著美的意象，常受美的意象浸潤，自然也可以少存些濁念，一切美的事物都有不令人俗的功效。[019] 園林美能輕鬆的把人們日常生活引入一種合乎至善的人生理想和境界。

三、中國園林美學史的歷史分期

一部中國園林美學史，突顯了中華民族的自然觀、人生觀和價值觀的演變歷史，與歷史審美活動是一致的，大體也經歷了美學家所說的實用～比德～暢神說等幾個審美發展階段，而實用、比德、暢神互為滲融、難分彼此，貫穿於整個園林審美史，只是具體到某一歷史發展階段，總有一種占主導地位的園林美學思潮。

中國園林的名稱和內涵是漸次發展的：

先秦出現了「囿」、「園圃」、「苑囿」、「園池」、「園」等名稱。

漢時多稱「苑」、「苑囿」、「園庭」；東漢班彪〈遊居賦〉中首次出現

[017] 王世仁：〈圓明園和避暑山莊的審美意義〉，見牛枝慧編《東方藝術美學》，國際文化出版公司1990年版，第146頁。

[018] 王惕：《中華美術民俗》，中國人民大學出版社1996年版，第31頁。

[019] 朱光潛：《談美書簡二種》，上海文藝出版社1999年版，第115頁。

了「園林」[020] 一詞；隨著魏晉南北朝士人園的大量出現，「園林」之名遂多被提及。

唐宋以後「園林」之詞廣為運用，也有稱「園亭」、「庭園」、「園池」、「山池」、「池館」、「別業」、「山莊」等，已經成為傳統古代園林的常用名稱。

中國園林美學的產生、發展到成熟，固然與社會的政治、經濟、文化的發展密切相關，但也與中華民族對自然美認識的發展昇華密切相關。因此，其歷史分期，以園林美學自身的發展過程為基準，沒有機械的套用一般歷史學的分期。本書分為五章：

第一、二兩章，從原初審美意識與中國園林美的萌芽到園林美學精神主軸奠基期的夏商周三代。

第三、四兩章，從秦漢園林美學經典形態誕生期到魏晉南北朝園林美學的轉型期。

第五章，從隋盛唐到中晚唐五代園林美學的發展和拓展期。

全書力求史論結合，既有各歷史時期園林美學發展的規律探索，又有對典型園林的個案剖析，並穿插許多相關園林內容的圖片。

俄國著名哲學家赫爾岑（Herzen）曾說過：「充分的理解過去，我們可以弄清楚現狀；深刻的認識過去的意義，我們可以揭示未來的意義；向後看，就是向前進。」從古人的輝煌中找出擺脫當前生態困境的一線生機、一絲靈感和解決辦法，享受久違的那一份應有的安寧與祥和，是寫作本書的現實意義。

[020]〔東漢〕班彪〈遊居賦〉：「瞻淇澳之園林，善綠竹之猗猗。望常山之峨峨，登北岳而高遊。」見《藝文類聚》卷二十八，上海古籍出版社 1982 年版，第 507 頁。

第一章
原初審美意識與中國園林美胚芽

第一章
原初審美意識與中國園林美胚芽

美感是人類高階社會性情感之一，審美是人類高階的精神需求，園林是高階文明的象徵，因此，擺脫物質功利需求的園林審美活動不可能出現在茹毛飲血的上古時代。基於此，園林史家都將園林溯源於有史可徵的殷商為敬鬼娛神而築的囿臺，只有囿臺異化為人的生活娛樂的境域，才產生了真正意義上的審美活動，囿臺被稱為中國園林之根。

然而，我們在審視後世的園林客體時發現，那些頻繁出現的園林「美」符號，早在人類童年時代已經出現，儘管這些符號的運用，都出於功利目的，但它們正是「美」的細胞，雖然這些細胞體形極微，在歷史顯微鏡下始能窺見。然低階的實用物質需求向高階的審美需求發展，而這正是人類認知的普遍趨勢和規律。因此，考察園林美學史，不能拋開這些園林美的細胞。斯托洛維奇（Stolovic）在《審美價值的本質》（*Nature of Aesthetic Value*）一書中指出：

我們把對象的功利價值理解為該對象滿足人的物質需求的意義。功利價值是人類社會中產生的第一種價值形式……審美價值在功利價值的基礎上產生，然後成為它的辯證對立面……審美價值以擺脫直接物質需求的某種自由為前提。[021]

格羅塞（Grosse）在《藝術的起源》（*The Beginnings of Art*）中說：「藝術史是在藝術和藝術家發展中考察歷史事實的。它把傳說中的一切可疑的錯誤的部分清除乾淨，而把那可靠的要素取來，盡可能的編成一幅正確而且清楚的圖畫。」[022]

美國人類學家摩爾根（Morgan）說：

人類起源只有一個，所以經歷基本相同，他們在各個大陸上的發展，

[021]〔俄〕斯托洛維奇著，凌繼堯譯：《審美價值的本質》，中國社會科學出版社 1984 年版，第 88 頁。
[022]〔德〕格羅塞著，蔡慕暉譯：《藝術的起源》，商務印書館 1984 年版，第 1 頁。

情況雖有所不同，但途徑是一樣的，凡是達到同等進步狀態的部落和民族，其發展均極為相似。……由於所有人類種族的腦髓的機能是相同的，所以人類精神的活動原則也都是相同的。[023]

所以，人類的審美存在共同性。

從人類心智發育的歷史看，人類原初審美意識的萌芽很早。[024] 美國人類學家萊斯利‧A‧懷特（Leslie Alvin White）說：「全部人類行為由符號的使用所組成，或依賴於符號的使用。」[025] 符號表現活動是人類智力活動的開端。從人類學、考古學的觀點來看，距今 40 萬年到 5 萬年之間的漫長過程中形成了象徵思維能力，是比喻和模擬思考，懂得運用符號，成為現代心靈的最大特徵，比喻和模擬思考是發展成語言的條件。

考古學家張光直先生認為：舊石器時代的大部分時間，人類還沒有達到智人（Homosapiens）階段；到了智人階段，舊石器文化達到高峰，然後很快農業就產生了。[026] 智人，即「智慧的人」，最早出現在地球上的時期通常認為是在大約 20 萬年前，相當於考古學上的舊石器時代中期。

「智人」已經具備了符號運用的能力。2004 年 4 月《科學》（Science）雜誌上報告：歐洲、美國和南非科學家發現距今約 7.5 萬年，生活在南非一處洞穴中的早期人類已開始佩戴由貝殼製成的珠鏈飾物，這些珠鏈由穿孔的海洋蝸牛貝殼製成，孔是人鑽出來的，不是天然生成的。這些世界上已知的最古老的珠寶，證明人類擁有了抽象思維和製作裝飾品的能力。

[023] 〔美〕摩爾根著，楊東蓴、馬雍、馬巨譯：《古代社會》（Ancient Society），商務印書館 1977 年版，第 1～3 頁。
[024] 美學界將先人對於「美」的朦朧的、感性的和飄忽不定的心理感受，稱之為「原初審美意識」，但關於「原初審美意識」淵源卻眾說紛紜。美感起源中包含著生物的因素，而「色」和「目觀之美」比較理性，出現得晚。
[025] 〔美〕懷特著，曹錦清等譯：《文化科學》，浙江人民出版社 1988 年版，第 21 頁。
[026] 〈通識、契合、敞開、放鬆——張光直先生訪談錄〉，見《讀書》1994 年 12 月。

第一章
原初審美意識與中國園林美胚芽

建築史家發現，先民穴居野處之時，已經創作「雕塑」，故「藝術之始，雕塑為先……雕塑之術，實始於石器時代，藝術之最古者也」[027]。

在中國，古史所稱的炎黃時代，相當於約 5,000 年以前的新石器時代中晚期，中國考古發現的仰韶文化的早期和中晚期。[028] 河姆渡文化、大汶口文化、紅山文化、良渚文化等都屬於炎黃時代文化。這時期的人們，已經懂得了「按照美的規律來塑造物體」[029] 了。

從炎黃時代出土的水具、茶具、炊具、食器、酒器、盛貯器上，有樸稚而極其絢爛的象形紋飾、幾何畫以及幾何紋飾，往往在生產之前就進行了「美」的設計。

原初審美意識發端於「萬物有靈」的原始宗教，存在於對膜拜對象的祭祀之中，英國學者泰勒（Tylor）說：「事實上，萬物有靈論是宗教哲學的基礎，從野蠻人到文明人來說都是如此。雖然最初看來它提供的僅是一個最低限度的、赤裸裸的、貧乏的宗教的定義，但隨即我們就能發現它那種非凡的充實性。因為後來發展起來的枝葉無不植根於它。」

「物質資料生產和人類自身生產構成的人類直接生活的生產和再生產，是人類審美活動的基礎和對象，是美的真正泉源。」[030]

基於延續和發展種族生命的人類本能，凡能保佑人生存、繁衍者都為初民崇拜和「美」的對象，於是自然崇拜、生命禮讚、英雄神靈等一一躍上了初民祭壇。其間，初民已經嫻熟的運用各類形式和符號來承載這些熾熱的情感，於是，這些形式和符號也即成為克萊夫·貝爾（Clive Bell）所說的「有意味的形式」。

[027] 梁思成：《中國雕塑史》，百花文藝出版社 1998 年版，第 1 頁。
[028] 許順湛：《黃河文明的曙光》，中州古籍出版社 1993 年版。許順湛進一步提出炎帝時代相當於仰韶文化早期，黃帝時代相當於仰韶文化中晚期的觀點。
[029] 〔德〕馬克思：《1844 年經濟學哲學手稿》，人民出版社 2002 年版，第 61 頁。
[030] 瀟牧：《美的本質疑析》，《學術月刊》1982 年第 7 期。

「中國人史前時代的『象思維』特點首先在漢字中得以保留」[031]，所謂「象思維」之「象」指的是「物象」、「象」與「意象」。漢字雖然在夏商之際方形成體系，但於原始社會晚期出現的象形符號，在甲骨文和金文中，與中國岩畫構圖形式和彩陶刻劃符號構形相近的字形已經有很多。

本章將追溯後世園林美的基本元素諸如天地、生命、動植物、建築及與此相關的圖騰等「美」的符號之源。

第一節　自然宗教與園林美符號

遠古時代的人類，面對大自然中雷電的轟鳴、野獸的肆虐、滄海的橫流等，產生了恐懼、敬畏心理，人類最早的宗教——自然宗教由此而生。自然宗教是人類對自然界的一種純粹動物式的意識，即將自然力人格化，同時神化，進入宗教思想的最初階段，即「萬物有靈論」的階段[032]。《禮記·祭法》曰：「山林川谷丘陵，能出雲，為風雨，見怪物，皆曰神。」人們祈禱這些自然神靈的佑助，崇功尚用為其特色，最早躍上祭壇的是與人們生存休戚相關的神靈：

> 社稷山川之神，皆有功烈於民者也；……及天之三辰，民所以瞻仰也；……及地之五行，所以生殖也；及九州名山川澤，所以出財用也。非是不在祀典。[033]

社稷山川諸神、天之三辰，成了理所當然的報祭對象。考古發現，祭祀禮器和祭臺的形式正是先民對報祭對象的象形。

玉琮、玉璧、玉圭、玉璋、玉璜和玉琥是先民禮天地的六種禮器，古

[031] 梁一儒、戶曉輝、宮承波：《中國人審美心理研究》，山東人民出版社 2002 年版，第 75 頁。
[032] 〔俄〕普列漢諾夫（Plekhanov）：《普列漢諾夫哲學著作選集》第二卷，生活·讀書·新知三聯書店 1961 年版，第 720、721 頁。
[033] 《國語·魯語》。

019

謂之六瑞:《周禮》有「璧圓象天,琮方象地」、「以蒼璧禮天,以黃琮禮地」的記載。圓的玉璧,方圓結合、天地合一的玉琮,三角玉圭,都是先民用來祭祀天、地、山的禮器,禮器樣式正是先民對祭祀對象的象形,即天圓、地方及山峰。仰韶文化和良渚文化遺址都有出土的「六瑞」,對《周禮》提供了實物佐證。

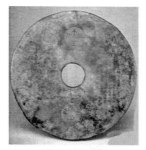

象天的圓璧

方圓結合、天地合一的玉琮

一個刻有良渚神徽的三角形玉圭形器,或是山的象徵。

象山的玉圭

考古發現的新石器時代祭壇遺址,都有圓形和方形祭壇的設定。1981年,在遼寧省建平縣牛河梁紅山文化遺址中,發現了高臺封土積石塚。有

方壇石樁築成的三層同心圓圓壇。[034] 專家認為「三環石壇以象天，方形石壇以象地」，「是最早的天壇」和「最早的地壇」。[035]《山海經・海內北經》稱：「帝堯臺、帝嚳臺、帝丹朱臺、帝舜臺，各二臺，臺四方，在崑崙東北。」

如今始建於明、重修改建於清的北京天壇和地壇，遵循的依然是祀天於圓丘，祀地於方丘的古制。丘圓而高，以象徵蒼天的圓形為母題不斷重複；丘方而下，以象徵大地的方形為母題不斷重複。

說明早在炎黃時代，先民對天地的基本認識是：天圓、地方、山高聳。由圓、方、三角形符號相互組合，成為園林布局、建築、裝飾圖案等基本造型。這些也證明了早在炎黃時代，先民已經有了「將人的觀念和幻想外化和凝練」的圓丘本領，初露「包括宗教、藝術、哲學等胚胎在內的上層建築」[036] 的端倪。

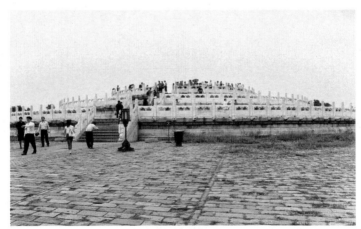
北京天壇圓丘

[034] 遼寧省文物考古研究所：〈遼寧牛河梁紅山文化「女神廟」與積石塚群發掘簡報〉，《文物》1986 年第 8 期。
[035] 馮時：《星漢流年 —— 中國天文考古錄》，四川教育出版社 1996 年版，第 221 ～ 223 頁。
[036] 李澤厚：《美的歷程》，文物出版社 1982 年版，第 3、4 頁。

第一章

原初審美意識與中國園林美胚芽

一、天象識別符號

《周易‧大有‧上九》：「自天佑之，吉無不利。」掌握著整個神靈世界的「天」，是保護人類的至上神，是人們膜拜和認為「最美」的對象。

《周禮‧神士》：「凡以神士者，掌三辰之法，以猶鬼神示之居。」鄭玄注：「天者，群神之精，日、月、星、辰其著位也。」賈公彥疏：「天體無形，人所不睹，唯睹三辰。」《周禮‧畫繢》：「土以黃，其象方，天時變。」鄭玄注：「古人之象無天地也。為此記者，見時有之耳。」賈公彥疏：「天逐四時而化育，四時有四色。今畫天之時，天無形體，當畫四時之色以象天也。」

可以證明，古人畫像以象天，畫的是日月星辰和四季變化，未有畫一圓丘的。日月、星辰及由雷神派生的雨神、雲神等組成最常見的天象符號。

《易經‧繫辭》中有「懸象著明，莫大乎日月」，距離遠的現象能顯現光明，沒有什麼能超過日月的；《管子‧白心》中有「化物多者，莫多於日月」，孕育物品之眾多，沒有多過日月的；《禮記‧祭義》中有「日出於東，月生於西，陰陽長短，終始相巡，以致天下之和」，日月的正常執行才是宇宙和諧的保證。

世界各民族都有太陽崇拜。古埃及最高神是太陽神「拉」（或稱瑞、賴），他的形象象徵符號是一輪金色的圓盤，或中間帶有一個點的圓圈。拉神還有多種其他象徵符號，常見的有鷹首人身、頭頂有一日盤及盤曲在日盤上的蛇等。古埃及法老被看作是拉神在大地上的具體代表，稱為「拉神之子」，法老的墓穴「金字塔」，就是讓其登天回到父神拉的身邊之所。

馬雅人崇信的太陽神符號，是帶羽毛的蛇，它是太陽神的化身。

在中國，太陽符號常用圓形擬日紋、十字紋和卍字來表示。

1999 年甘肅臨洮出土彩陶太陽紋罐，泥質紅陶，馬家窯文化辛店類

型。此件彩陶正面口沿飾二道垂弧紋，似人的頭髮；頸部飾對稱雙耳，恰似人的雙耳；頸肩部飾兩個太陽，似人的眼睛；雙眼之間有一條豎線似鼻子，極似人頭形狀。背面口沿部同樣飾二道垂弧紋，垂弧紋正中有一條豎線直通罐底，豎線左邊為一蹲著的犬形紋，右邊是一個太陽紋。這些紋飾生動直覺的詮釋著先民心目中人化了的日神形象。

鄭州大河村出土的彩陶質地細膩、造型優美，彩陶花紋圖案多樣，構思巧妙、布局嚴謹、色彩豔麗，具有很高的藝術價值。彩陶雙連壺、白衣彩陶、彩紋陶罐，是難得的藝術瑰寶。其中的天象符號有太陽紋、日暈紋、彗星紋、星座紋等。

僅太陽紋就有三種構圖：一種由圓圈和圓圈外邊的射線構成，如一個光芒四射的太陽；一種用紅色大圓點與棕色射線構成一個旭日東昇的圖案；還有一種是前兩種太陽紋的融合，即由一個圓點紋、圓圈紋和斜線構成一個太陽圖案。

新石器陶飾上的日紋符號如下圖：

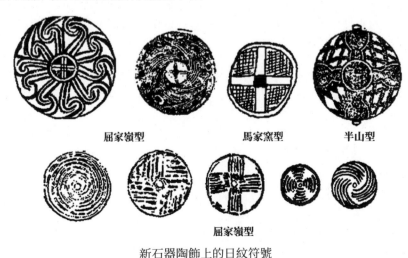

屈家嶺型　　　　馬家窯型　　　　半山型

屈家嶺型

新石器陶飾上的日紋符號

　　前兩例屈家嶺型是圓心十字外加旋轉紋。其他外形都為漩渦狀圓形，或中有十字。這在今天園林中也有類似圖案，如園林日紋花窗和擬日紋石雕鋪地圖案。

旭日東昇的太陽紋（蘇州耦園）

　　內蒙古自治區烏拉特前旗、烏拉特後旗、烏拉特中旗、磴口縣境內的陰山岩畫的上限不晚於新石器時代早期，有巫師祈禱娛神的形象，也有拜日的形象。

　　見於金文的拜日文，有兩人對空跪拜太陽，或一人直立雙手伸開、頭頂著太陽，或兩人對十字架跪拜。如下圖：

金文拜日文

十字紋在甲骨文和青銅器銘文中也有呈亞形和其他各式的。新石器時期卐字和十字圖案也很多。

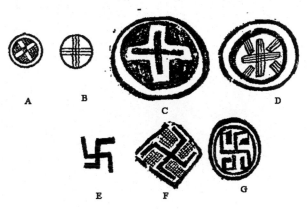

新石器時期卐字和十字形圖案

　　圖中的 A、C、D，發現於甘肅、青海馬廠型陶器裝飾圖案。B 多見於仰韶型圖案。E、F 亦屬馬廠型。G 發現於內蒙古翁牛特旗新石器遺址。

　　古代波斯、希臘、印度等國都有卐這個符號，印度的婆羅門教、佛教都採用了這個符號，表徵佛的智慧與慈悲無限。武則天長壽二年（西元 693 年），權制此文為萬，謂吉祥萬德之所集也。

　　十字形象徵靜止的太陽，卐則象徵旋轉的太陽，廣泛的出現在園林的欄杆、掛落、落地罩、花窗和鋪地中。《營造法式》稱：「曲水萬字，如水網河道，四通八達，寓吉祥富貴、綿長不斷，民間稱它『路路通』。」

　　原始先民將天空看成是天神的住所，他們都在天國裡給予了確定的位置。[037] 中國古代因觀測天象，似乎人人皆知天文，已經有了對「天」的朦朧意識，這個「天」不同於西方基督教崇拜的 God，是自然意義上的實有

[037]〔美〕海斯（Hayes）、穆恩（Moon）、韋蘭（Wayland）著，中央民族學院研究室譯：《世界史》（*World History*），生活‧讀書‧新知三聯書店 1975 年版，第 106 頁。

的「天」，也是人格化的天神們居住的住所。[038] 神話傳說中，眾神上下天地的「天梯」是神樹建木，《淮南子‧墜形訓》：「建木在都廣，眾帝所自上下。日中無景，呼而無響，蓋天地之中也。」建木樣子是「青葉紫莖，玄華黃實……百仞無枝，上有九欘，下有九枸，其實如麻，其葉如芒。大皞爰過，黃帝所為」[039]。「大皞」即伏羲，他曾沿著建木上下於天，而建木這個天梯，是黃帝親手所做。

太陽的另外一種符號是「鳥」，最初是「三足鳥」。張衡《靈憲》中有：「日者，陽精之宗。積而成鳥，象鳥而有三趾。」

據《山海經‧大荒南經》載：「羲和者，帝俊之妻，生十日。」這十個太陽住在樹上，輪流出現，「一日方至，一日方出」。傳說在遼闊的東海邊，矗立著一棵神樹扶桑，樹枝上棲息著十隻三足鳥。牠們都是東方神帝俊的兒子，每日輪流上天遨遊，三足鳥放射的光芒，就是人們看見的太陽。

《楚辭‧天問》王逸注引《淮南子‧本經訓》云「堯時，十日並出，草木焦枯。」於是堯命羿「仰射十日，中其九日，日中九烏皆死，墜其羽翼」，故留其一日，萬民皆喜，置堯以為天子。

三星堆遺址青銅神樹是世界上最早、最高的青銅神樹，樹幹高384公分。銅樹幹挺直，分九枝杈，整合上中下三叢，每一枝杈上各有三個桃狀果，其中兩果枝下垂，一果枝上挑，上面立有一鉤喙神鳥，昂首挺立，作展翅欲飛狀。自樹幹頂端一條龍逶迤而下，龍首昂然，一足踏在樹座之上。

[038] 周秦以前，或日前五千年，古人將天空劃分為三垣四象二十八宿。三垣即紫微垣、太微垣、天市垣。紫微垣包括北天極附近的天區，大體相當於拱極星區；太微垣包括室女、後發、獅子等星座的一部分；天市垣包括蛇夫、武仙、巨蛇、天鷹等星座的一部分。二十八宿為二十八個星座，作為觀測時的標示。主要位於黃道區域，之間跨度大小不均勻，分為四大星區，稱為四象。

[039] 《山海經‧海內經》。

《山海經‧海外東經》曰:「湯谷上有扶桑,十日所浴……九日居下枝,一日居上枝。」據推斷此青銅神樹可能為古神話傳說中的扶桑樹。

三星堆遺址青銅神樹

太陽鳥圖像也見之於仰韶文化半坡、廟底溝類型彩陶和馬家窯文化彩陶。鳥的形態各異:有翱翔於天空的、有奔跑於地面的、有姿態優美的側面鳥紋、有揹負著太陽而飛者,也有多種以幾何形變體組合的形式或符號。如飛鳥圍著彩陶瓶的器壁組成二方連續的圖案,鳥紋以圓點、弧邊三角形、弧條和斜線為基本造型元素,形成旋轉的圖式,簡化抽象的紋飾圖案和陶器的器形得到了完美的結合。

中原地區大河村文化彩陶有多足的變體鳥紋,常與畫有光芒的太陽紋組合在一起,有的多足變體鳥紋的頭部畫成紅色,更加渲染出太陽鳥給人們帶來光明和希望。

古稱,「凰為火精,生丹穴」,鳳凰是由火、太陽和各種鳥複合而成,其形象經玄鳥～朱雀～鳳凰演化而來。

　　燕子，亦名玄鳥、社燕。《禮記·月令》云：「仲春之月，玄鳥至……仲秋之月，玄鳥歸。」燕子春來秋歸，捕蟲啄穢，作為莊稼蟲害的天敵，人類除蟲的幫手，受到農家的喜愛，成為太陽鳥的化身。於是把太陽黑子的色態與燕子的白腹黑背相等同，將燕子視為太陽神的使者，稱為「日中鳥」。

　　燕子崇拜至今凝固在嶺南園林的燕尾脊上。所謂燕尾脊，就是在屋頂正脊（也稱中脊）兩端線腳向外延伸並分叉，似燕子尾巴，也稱燕仔尾。

　　泉州地區民居使用燕尾脊的現象十分普遍，所謂的「皇宮起」大厝，大多使用燕尾脊，稱「雙燕歸脊」。

位於臺北市的林本源園邸的燕尾脊

　　臺北市及新北市偏多燕尾型的古屋，脊皆用紅磚砌成。在結構上，常見的正脊有兩種，一種稱「鼎蓋脊」，斷面呈「工」字形，束腰（脊堵）處常作花磚、貼上陶瓷等各種複雜的裝飾；還有一種稱「花窗脊」或「車窗脊」、「梳窗脊」，在束腰處以空透的紅色或綠色花磚砌成。

　　後來燕子幾乎被鳳凰形象所替代，成為失落的太陽鳥。黃帝的臣子天老描繪鳳凰的樣子是「前半段像鴻雁，後半段像麒麟，蛇的頸子，魚的尾

巴，龍的文彩，烏龜的背脊，燕子的下巴，雞的嘴」[040]，是飛禽、走獸、爬蟲、游魚等各種動物特徵的薈萃。晉郭璞說牠「雞頭、蛇頸、燕頷、龜背、魚尾，五彩色，高六尺許」。

神話傳說中的植物種子很多是天神帶到人間的，如南方的稻穀種子，神話裡為鳥從天上盜來的，所以南方普遍有鳥崇拜。1973 年浙江餘姚河姆渡發現了稻作農業文化遺存，距今約 6,700 年，在象牙骨器上就有雙鳥紋的雕刻形象，這雙鳥紋應是古代鳳凰的最早雛形。

下圖圖像正面用陰線雕刻出一組圖案，中間為一組由五個大小不等的同心圓構成的太陽紋，外圍周邊刻著熾烈蓬勃的火焰紋，象徵太陽光芒。兩側對稱刻出一鉤喙雙鳥，兩個鳥頭形象在散發著光芒的日輪圖像兩側，像簇擁著太陽的樣子，是後世園林中丹鳳朝陽、雙鳥朝陽的濫觴。

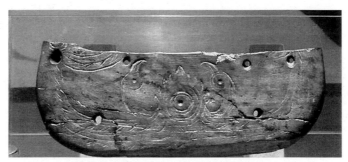

雙鳥紋的雕刻形象（浙江餘姚河姆渡）

河姆渡遺址出土的蝶（鳥）形器共 19 件，器物圖像構思奇特、布局嚴謹，雕刻技術嫻熟。

「月」為天空另一大天體符號，在中國古人的觀念中，是世界兩極的代表，是陰陽兩極的代表，也是建構曆法體系的基礎，二者相互配合、相互依存。

[040] 袁珂：《中國古代神話》，華夏出版社 2013 年版，第 143 頁。

長沙子彈庫出土的楚帛書上的十二月神形象,「或三首,或珥蛇,或鳥身,不一而足,有的驟視不可名狀」[041]。

舊說蟾蜍與玉兔為月中之精,亦成月的符號。《淮南子·精神訓》:「日中有踆烏,而月中有蟾蜍。」蟾蜍,俗稱癩蛤蟆。《後漢書·天文志上》:「言其時星辰之變。」南朝梁劉昭注:「羿請無死之藥於西王母,姮娥竊之以奔月……姮娥遂託身於月,是為蟾蜍。」「蟾」後用為月亮的代稱。稱月宮為蟾戶、蟾宮、蟾窟、蟾闕,月色為蟾光、蟾彩、蟾輝、蟾影,喻圓月為蟾輪、蟾盤、蟾鏡等。「嫦娥奔月」為追求光明的象徵。

唐段成式《酉陽雜俎·天咫》:「或言月中蟾桂,地影也;空處,水影也。」傳說月中有棵桂樹,樹下有一人名叫吳剛,為漢時西河人,因他學仙有過錯,被謫伐月中桂樹。桂樹高五百丈,神奇的是,用刀斧砍它,邊砍竟邊癒合了。

唐以來稱科舉及第為蟾宮折桂。後世園林中常在子孫書房外栽植桂樹,以寄託對其科舉及第的希望。

《南部煙花記》記載,陳後主為張貴妃造桂宮於光昭殿後,作圓門如月,障以水晶。後庭設素粉罘罳(網),庭中空無他物,唯植一桂樹,樹下置藥、杵臼。使貴妃馴一白兔。皇帝每入宴樂,呼貴妃為「張嫦娥」。陳後主為寵妃設計的月宮圓月門,開了園林門洞設計的法門。如今園林中的圓門都習慣呼為月洞門。園林中的月洞門很多,有象徵十五月亮的圓月,也有片月和地穴門。

雷的巨大響聲帶來的恐懼感引起了先民的敬畏,雷成為最早最直接被崇拜的天象,人們把雷看作「動萬物」之神,認為雷「出則萬物亦出」。同時,先民還把雷和天結合起來,認為雷聲是上天發怒的象徵。《山海

[041] 袁行霈主編:《中國文學史·第一卷》,高等教育出版社 2005 年版,第 33 頁。

經‧海內東經》中雷神形象是「龍身而人頭，鼓其腹」。「雷」的甲骨文像閃電之形，金文中雷字如聯鼓 ，形如「回」字，且循環反覆連綴，亦稱迴紋、回回錦。雲雷紋最初應含有震懾邪惡、保平安的意思，後來因其形式都是盤曲連線、無首、無尾、無休止，顯示出綿延不斷的連續性，所以人們以它來表達諸事深遠、世代綿長、富貴不斷、長壽永康等生活理想。

先民祭雷神祈豐收的同時還祭雷的化身或雷的子女青蛙，把青蛙與雷雨直接相連起來，並且由雷崇拜發展而來對閃電的崇拜。從字源學上看，甲骨文「申」字是「電」的本字，字像閃電時雲層間出現的曲折的電光： 古人認為閃電是神的顯現，所以常以「申」來稱呼「神」。後加「示」旁為今「神」，加「雨」旁為「電」。至今園林中大量出現的雲雷紋即源於此。

二、地景識別符號

地景符號主要指大地、高山、石頭、河流等。

大地的基本符號是四方形。在古埃及和古希臘都將「四」奉為創造之源、永恆不倦怠的萬物鎖鑰。

在中國園林中，四方圖案和間方紋、套方紋、斗方紋等專用於鋪設御道，其寓意沾染上皇極觀念帶來的文化含義，象徵著「溥天之下，莫非王土」，皇帝居有四方。

原始先民將巍峨的高山和飄渺的大海看成天帝和群神在人間居住的「下都」。

古希臘神話中眾神所居的天堂是奧林匹斯山，奧林匹斯本為大叢山，故其他諸神，散居他峰，或居山谷，與眾神之王宙斯不共一處。希臘人想像天空之上，乃是神域，此山之高，既直通於天，則可為登天之階梯。

崑崙神話是中華文化之根母。《山海經‧西山經》謂：「西南四百里，

日崑崙之丘，是實唯帝之下都。」《山海經‧海內西經》謂：「海內崑崙之
墟，在西北，帝之下都。」崑崙之墟，位於西海之南、流沙河的水濱，它
的南面是赤水，北面是黑河，為天帝在人間的住所，「下有弱水淵環之，
其外有炎火之山，投物輒然」[042]。

　　煙波浩渺的大海因海面上暖空氣與高空中冷空氣之間的密度不同，
對光線折射而產生了海市蜃樓這一種光學現象，「時有雲氣，如宮室、臺
觀、城堞、人物、車馬、冠蓋，歷歷可見」[043]，由此催生出蓬萊神話體
系。《列子‧湯問》記載了五座神山，「其（渤海）中有五山焉：一曰岱輿，
二曰員嶠，三曰方壺，四曰瀛洲，五曰蓬萊」。方壺即方丈。此後，岱輿
與員嶠逐漸衰微，秦漢典籍多記載後三山。[044]

崑崙石（北海）

[042]《山海經‧大荒西經》。

[043]〔宋〕沈括：《夢溪筆談‧異事異疾附》，文物出版社 1975 年版。

[044] 原因一曰：除了布局的平衡美觀以外，「三」在中國文化中具有特有的含義，如《國語‧周語
下》：「紀之以三，平之以六。」韋昭注：「三，天、地、人也。」又《國語‧晉語一》：「民生
於三，事之如一。」韋昭注：「三，君、父、師也。」《後漢書‧袁紹傳》注云：「三者，數之
小終，言深也。」（見《中國歷代園林圖文精選‧第一輯》前言）

其山高下周旋三萬里，其頂平處九千里。山之中間相去七萬里，以為鄰居焉。其上臺觀皆金玉，其上禽獸皆純縞，珠玗之樹皆叢生，華實皆有滋味，食之皆不老不死。[045]

《海內十洲記》記載，蓬萊周圍環繞著黑色的圓海，「無風而洪波百丈」；方丈，「專是群龍所聚，有金玉琉璃之宮」；瀛洲，「上生神芝仙草。又有玉石，高且千丈。出泉如酒，名之為玉醴泉，飲之數升輒醉，令人長生」。

崑崙山和蓬萊海島的模式同樣都是山圍水繞的理想景境。眾神生活的地方，囊括了中國園林的物質構成要素，為中國園林描繪了一張魅力無窮的藍圖，成為中國園林中理想的景境模式。發展到秦漢，遂誕生了池島結合的「秦漢典範」。

在人類早期，石是人類謀生的天然工具，石器的使用成為人類社會發展的一個象徵。石的功能及萬古不變的特性，使它具有各種文化象徵或符號意義。

古人認為石為雲之根，山之骨，石積為山，為大地之骨柱，是人間神幻通天之靈物。西晉楊泉《物理論》曰：「土精為石。石，氣之核也。氣之生石，猶人筋絡之生爪牙也。」

世界各民族都產生過石崇拜，也都有原始的巨石建築等史前文化符號，諸如石棚、石神、神石等，還有大量用來表示大地神、社神、祖先神和生殖崇拜的符號。

在中華文化中，泰山為「萬物始終之地，陰陽交泰之所」，稱為「五嶽之宗」，為祭天之臺的所在地。《後漢書·祭祀志》注云：「岱者，胎也；宗者，長也。萬物之始，陰陽之交，雲觸石而出，膚寸而合。不崇朝而遍雨天下，唯泰山乎！故為五嶽之長耳。」

[045]《列子·湯問》。

泰山被認為有保佑國家的神力，泰山之石具有獨特的靈性，是保佑家庭的神靈。後來泰山石被人格化，姓石名敢當，又稱泰山石敢當、石將軍，盛於唐代。宋代出土的唐大曆五年（西元 770 年）的石敢當上刻有「石敢當，鎮百鬼，壓災殃，官吏福，百姓康，風教盛，禮樂昌」字樣。

許慎《說文解字》曰：「玉，石之美，有五德者。」舊石器時代晚期的山頂洞人已會打製小石珠當裝飾品，半坡出土了淡綠色寶石墜飾，還有先人佩戴玉琮、玉珮以闢邪，給死者穿玉衣以求永恆等，都是靈石崇拜的原始遺存。

三、通天地的英雄和神靈

原始先民認為透過祭祀的方式才能和神溝通，承擔溝通人神關係任務的是卜、史、巫、覡、祝一類的所謂文化官。

巫，甲骨文 ![] ＝ ![]（工，巧具）＋ ![]（又，抓、持），表示祭祀時手持巧具，祝禱降神。有的甲骨文寫作 ![] ＝ ![]（工，巧具）＋ ![]（巧具），表示多重巧具組合使用，強調極為智巧。金文 ![] 承續甲骨文字形。篆文 ![] 寫成一「工」![] 兩「人」![]，表示兩人或多人配合祝禱降神。

遠古巫師是部落中最為智巧者，《山海經·海內西經》：「開明東有巫彭、巫抵、巫陽、巫履、巫凡、巫相，夾窫窳之屍，皆操不死之藥以距之。」巫師通常是直覺超常的女性，男巫出現的時代在男權社會形成之後。

《史記·封禪書》記載，自三皇五帝到泰山頂上祭天，他們這些上古時代傳說中的英雄，都兼有巫師和部落首領的雙重身分，他們可以通天地，與神靈對話，因而，他們也成為非凡之人而受到氏族的祭拜。[046]1987

[046] 參見曹林娣《中國園林美學思想史·上古三代秦漢兩晉南北朝卷》，同濟大學出版社 2015 年版，第 16、17 頁。

年，考古工作者在河南省濮陽市西水坡發現了西元前 4,000 年左右的仰韶文化古墓群，在第 45 號墓主屍骨的兩側，用蚌殼精心擺砌有龍、虎、熊、蜘蛛等圖案，墓穴的南部邊緣呈圓形，北部邊緣呈方形，說明他們是能夠乘龍遨遊天地的英雄兼神。[047]

能通天地的神靈還有大龜，又叫大鼈，也稱鰲，在中國文化中被列為「四靈」之首。更神祕的是龜相集天、地、人象於一體，是大自然的縮影：玄採五色，上隆象天，下平象地，左睛象日，右睛象月，知存亡吉凶之憂。傳說伏羲在龜甲的裂紋中發現了八卦，[048] 龜成為溝通天人關係的使者，牠能將人間吉凶預告給人們。

龜參與宇宙大神女媧的創世，《淮南子‧覽冥訓》記載，宇宙大神女媧「煉五色石以補蒼天，斷鰲足以立四極……蒼天補，四極正，淫水涸，冀州平，狡蟲死，顓民生」，龜背上馱著宇宙的柱石。

龜背上還馱著海中的神山。《列子‧湯問》載，渤海之東有大壑，其下無底，中有五座仙山，常隨潮波上下漂流。天帝恐五山流於西極，失群仙之居，乃使十五巨鰲輪番舉首戴之，五山才峙立不動。

《史記》稱「蓬萊、方丈、瀛洲、壺梁，象海中神山龜魚之屬」，以為仙山均由神龜揹負著。李白〈懷仙歌〉曰：「巨鰲莫載三山去，我欲蓬萊頂上行。」

龜有強大的生命力：牠能忍受飢渴，耐缺氧，抗感染，不生病，傳說牠「生三百歲，游於蕖葉之上，三千歲尚在蓍叢之下」，所以古人以「龜齡」比喻長壽。

[047] 濮陽市文物管理委員會等：〈河南濮陽西水坡遺址發掘簡報〉，《文物》1988 年第 3 期。

[048] 八卦源於中國古代對基本的宇宙生成、相應日月的地球自轉（陰陽）關係、農業社會和人生哲學互相結合的觀念。最早的文字記載是西周的《易經》，內容有六十四卦；但 1979 年屬於新石器時代晚期的江蘇海安縣青墩遺址出土了八個六爻的數字卦。

第一章
原初審美意識與中國園林美胚芽

中國新石器時代的仰韶文化中就出現了龜形裝飾圖案,而陶器、陶塑上的彩畫往往是自然圖騰的直接模擬。龜背十三甲,或有左旋卐字火紋,為離火龜,所以,二十八宿中土星(填星)居十三重天之上,為中央黃帝土。

2005 年發現繪有烏龜圖案的半山文化彩陶壺,壺身上畫有四隻造型各異的烏龜。經考證,該彩陶壺距今約 4,500 年,屬於馬家窯文化半山類型。

由於古人以為龜只有雌性,只能透過意念解決傳宗接代問題,至元代時龜的文化意義被「異化」,從此破壞了龜的高貴、神聖的形象。又由於東南亞一些國家將龜視為男性「命根」的象徵,也諱言龜,只能在寺觀園林見到龜駝(贔屭)和龜,如臺北關渡宮的龜,蘇州網師園水池呈龜形等。中國園林中大量出現的是正六邊形的龜形符號,如龜形鋪地、龜錦紋窗等。

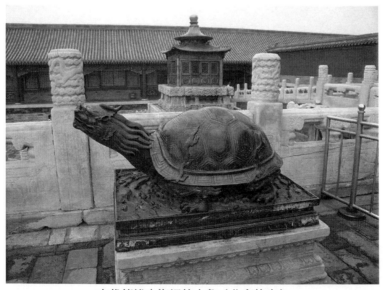

古代傳說中海裡的大龜(北京故宮)

第二節 生命崇拜與園林美符號

　　原始人在嚴酷的自然環境下，平均壽命很短，據人類學家對 38 個「北京人」個體的年齡研究，死於 14 歲以下的有 15 人，30 歲以下的有 3 人，40 至 50 歲的有 3 人，50 至 60 歲的只有 1 人，其餘 16 人死亡年齡無法確定。[049] 對新石器時代人骨的研究顯示，活到中年的較前有所增加，但進入老年的很少。

　　因此，延續和發展種族生命是原始人類最現實的功利需求。探索人類生命之源、創造生命和呵護生命之神，都是園林美符號最早呈現出來可以推知和理解的「被指」（所指）。

一、宇宙和生命之源

　　神話作為人類童年時期的文化晶體和原始文明的藝術累積沉澱，永遠閃爍著人類思想和智慧的光芒。雖然神話成書年代較晚，但神話描寫的內容有些在已出土的遠古資料中得到印證，如遠古時期大量的神形刻繪等。

　　無性創世神話便是原始人類對宇宙和生命起源的回答。盤古開天闢地的創世神話，就是中華先民對宇宙生成的闡釋：

　　天地混沌如雞子，盤古生其中，萬八千歲。天地開闢，陽清為天，陰濁為地。盤古在其中，一日九變，神於天，聖於地。天日高一丈，地日厚一丈，盤古日長一丈，如此萬八千歲。天數極高，地數極深，盤古極長。後乃有三皇。[050]

　　首生盤古，垂死化身：氣成風雲，聲為雷霆。左眼為日，右眼為月。四肢五體為四極五嶽，血液為江河，筋脈為地理，肌肉為田土，髮髭為星

[049] 宋兆麟等：《中國原始社會史》，文物出版社 1983 年版，第 32 頁。
[050] 《藝文類聚》卷一引《三五曆紀》。

辰，皮毛為草木，齒骨為金石，精髓為珠玉，汗流為雨澤。身之諸蟲，因
風所感，化為黎甿。[051]

天地未開之前混沌一團像個大雞蛋，盤古生於其中，經過一萬八千
年，盤古開天闢地，輕而清的東西慢慢上升變成了天；重而混沌的東西慢
慢下沉變成了地。盤古頭頂著藍天，腳踩著大地，天每日昇高一丈，地也
每日加厚一丈。盤古隨著天的增高而日長一丈。天極高，地極厚，盤古也
極長。後來才有了「三皇」。

盤古垂死之一瞬，口裡撥出的氣變成了風和雲，呻吟之聲變成了隆隆
作響的雷霆。左眼變成了太陽，右眼變成了月亮。手足和身軀變成了大地
和高山，血液變成江河，筋脈變成道路，肌肉變為田土，頭髮變成了天上
的星星，皮膚變成了草地林木，牙齒和骨骼變成了閃光的金屬和堅石，精
髓成為珠寶，汗水化成了雨露和甘霖。盤古身上的寄生蟲，被風吹過以
後，就變為黎民百姓。盤古化身為日月星辰、四極五嶽、江河湖泊及萬物
生靈，這是人類用卵生的生命現象去設想宇宙的生成。

世界上任何民族都有自己的原始宇宙觀，也都有與之相伴生的創世神
話。創世神話大多透過無性化生、孤雌（雄）生育和天父地母繁殖三大類
型來想像宇宙自然萬物和人類文化。

二、生殖繁衍之神

在只知其母、不知其父的上古母系社會，被奉為始祖神的首推女媧。
她是從盤古右眼生出的，在伏羲被奉為日神的同時，女媧即被奉為月神。

今藏新疆維吾爾自治區博物館內的伏羲女媧圖，出於唐無名氏之手，
表現了中國古代神話傳說中的人類始祖的形象，如西亞伊甸園中的亞當、

[051]《繹史》卷一引《五運歷年紀》。

夏娃一樣，他們結為夫妻，共同創造了人類。圖中男女二人，均微側身，面容相向，各一手摟抱對方，另一手揚起，伏羲左手執矩（即尺子，有墨斗），用來丈量，象徵地；女媧右手執規，象徵天。男女下半身均為蛇形，交合十段，男女頭之間上部繪日形，日中有三足烏，蛇尾之下繪月形，月中有玉兔、桂樹、蟾蜍。男女日月形象四周，有大小不一的圓點，當係星宿，情態生動，線條粗獷，色澤單純，幅面綴以日月星宿之象，不僅有空間遼闊之感，也顯示了伏羲和女媧作為人類始祖的崇高意味。

中國哲學中的左陽右陰、左東右西以及民俗中的男左女右習俗，都淵源於盤古左眼變成了太陽、右眼變成了月亮的神話。園林住宅大門前的獅子或麒麟等，都嚴格遵循左雄右雌的習俗。

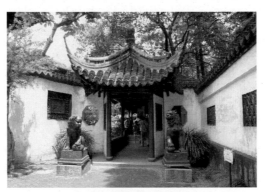

左雄右雌銅獅（豫園）

始祖神女媧具有超人之行和神聖之德，《淮南子・覽冥訓》載「女媧補天」重整宇宙，為人類的生存創造了必要的自然條件：

往古之時，四極廢，九州裂，天不兼覆，地不周載，火爁焱而不滅，水浩洋而不息，猛獸食顓民，鷙鳥攫老弱。於是，女媧煉五色石以補蒼天，斷鰲足以立四極，殺黑龍以濟冀州，積蘆灰以止淫水。蒼天補，四極正，淫水涸，冀州平，狡蟲死，顓民生，背方州，抱圓天。

古時候，四根天柱傾折，大地陷裂；天（有所損毀）不能全部覆蓋（萬物），地（有所陷壞）不能完全承載（萬物）；烈火燃燒並且不滅，洪水氾濫並且不消退；猛獸吞食善良的人民，凶猛的禽鳥抓走年老弱小的人。於是女媧煉出五色石來補青天，斬斷大龜的四腳立在天的四極作為梁柱，殺死黑龍來拯救冀州，累積蘆葦的灰燼來制止（抵禦）洪水。蒼天（得以）修補，四個天柱（得以）扶正；過多的洪水乾涸（了），冀州太平（了）；狡詐的惡蟲（惡禽猛獸）死去，善良的百姓（得以）生存。揹負大地，抱著圓天。

女媧補天的後遺症是「背方州，抱圓天」，天向西北傾斜，太陽、月亮和眾星辰都很自然的歸向西方，又因為地向東南傾斜，所以一切江河都往那裡匯流。這是古人對中華大地地形地貌的解釋。[052]

女媧最重要的貢獻是母系時代的生育女神。從字源學上看，女媧，也名女包媧[053]。《說文解字》中沒有「女包」字，但從「包」字中可以透出一些資訊。

《說文解字》云：「包，象人裹妊，巳在中，象子未成形也。」清朱駿聲的《說文通訓定聲・頤部》：「巳，孺子為兒，襁褓為子，方生順出為㐬（毓），未生在腹為巳。」《說文解字》曰：「胞，兒生裹也。」象形，象兒在母腹被裹之形。胞，即女子胞，又名胞宮、胞臟。張介賓的《類經・藏象類》曰：「女子之胞，子宮是也，亦以出納精氣而成胎孕者為奇（即奇恆之腑）。」

《太平御覽》卷七八引《風俗通》：「俗說天地開闢，未有人民，女媧

[052]《山海經・海外西經》以為，中國「天傾西北」、「地不滿東南」的地形，是因為共工與顓頊爭做部落首領遭慘敗，憤怒撞擊不周山的結果：「昔共工與顓頊爭為帝，怒而觸不周之山，天柱折，地維絕。天傾西北，故日月星辰移焉；地不滿東南，故水潦塵埃歸焉。」
[053]《路史・後紀二》。

搏黃土作人，劇務，力不暇供，乃引繩於泥中，舉以為人。」

月神又是主司婚姻和生殖之神，是初民心目中混沌的天人合一的高媒神。《繹史》卷三引《風俗通》：「女媧禱神祠祈而為女媒，因置婚姻。」而這個月神女媧就是《山海經》裡「帝俊妻常羲生月十有二」的月母「常羲」，「常羲」就是嫦娥，她為了能使月亮不斷的「死而復生」，於是「奔月」後變為「不死之藥」、「蟾蜍」。[054] 原始先民崇拜蛙（實為蟾蜍），視之為繁衍之神，是雷神之子。

因為蛙似乎能冬死（冬眠）夏生，具有死而復生的神祕力量；蛙產子多，具有超人的生殖力；蛙腹瘦了又圓，圓了又瘦，永無已時，具有非凡的自我修復能力。

馬廠彩陶上的蛙紋也被稱為「神人紋」或「人娃紋」，蹲踞式的蛙形人紋即女媧。[055]

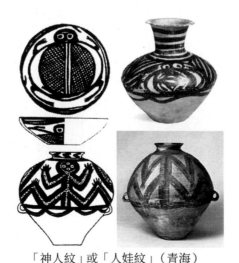

「神人紋」或「人娃紋」（青海）

[054] 蔡運章、戴霖：〈秦簡《歸妹》卦辭與「嫦娥奔月」神話〉，《史學月刊》2005 年第 9 期。
[055] 柳春城：〈青海古代「月亮」崇拜〉，《青海日報》2004 年 10 月 29 日。

由一神向多神的分化，乃中國神話演變的一個重要規律。據神話學者研究，女媧、西王母、嫦娥乃至九天玄女等本來都只是同一神即女媧的異名分化。

崑崙山傳說有一至九重天，能上至九重天者，是大佛、大神、大聖。西王母、九天玄女均是九重天的大神，是東方民族的偉大母親，亦是東方美神。典籍記載，西王母在崑崙山的宮闕十分富麗壯觀，如「閬風巔」、「天墉城」、「碧玉堂」、「瓊華宮」、「紫翠丹房」、「懸圃宮」、「崑崙宮」等。

為了驅趕邪惡，降伏一些人心中的邪惡，淨化人之靈魂，拯救和保護人類，九天玄女再次下凡人間，與西王母一道，扶正抑邪，普度眾生，加持善緣者，成為天上人間最偉大的女神和乾坤的真主。

女媧和盤古一樣，還能化生萬物，她是「古之神聖女，化萬物者也」。《山海經·大荒西經》郭璞注：「女媧，古神女而帝者，人面蛇身，一日中七十變。」「帝」者，由花蒂之「蒂」演化而來，「如花之有蒂，果之所自出也」[056]。

「知帝為蒂之初字，則帝之用為天帝義者，亦生殖崇拜之一例也」[057]。

在漫長的原始公社時代，經過母系社會到父系社會的演變，在不同時期對性的認識都有不同的變化，但歸根結柢，性是原始氏族先民生活中不可缺少的主要部分。考古學家發現，「在考古發掘中，有這樣一個耐人尋味的事實，即所有出土的母系氏族階段的文化遺物，凡是人面雕像，乃至器物塑像，幾乎全部為女性」，「女子，特別是懷有身孕的女子，就是當時人們心目中最美的偶像」[058]。

[056] 吳大澂：《說文古籀補·附錄》。
[057] 郭沫若：〈甲骨文字研究·釋祖妣〉，《中國現代學術經典·郭沫若卷》，河北教育出版社 1996 年版，第 288 頁。
[058] 古風：〈中國古代原初審美觀念新探〉，《學術月刊》2008 年第 5 期。

遼寧牛河梁地區的紅山文化遺址中出土了母系氏族社會的象徵物——陶質婦女裸體像。牛河梁南側紅山文化有一座女神廟，數處積石大塚群，以及面積約為4萬平方公尺的類似城堡或方形廣場的石砌圍牆遺址，女神廟主神彩塑女神像，有大於真人三倍的女性乳房。「女神」是由5,500年前的「紅山人」模擬真人塑造的神像（或女祖像），「她」是紅山人的女祖，也就是中華民族的「共祖」。女神頭像是典型的蒙古人種，與現代華北人的臉型近似。

喀左縣東山嘴紅山文化祭壇遺址中，也出土了裸體女神立像，突出挺立的大肚子，腹下有表示性器官的記號，臀部肥碩，向後凸起，上身微向前傾。仰韶文化後期，男性生殖崇拜漸趨主導地位，進而才產生對男性和男性器官的膜拜。

在中國的仰韶文化、龍山文化、齊家文化、屈家嶺文化和紅山文化等原始社會遺址，均發現過陶塑、石祖等「生殖崇拜」的遺物，生殖崇拜也成為原始繪畫和造型藝術最古老的重要的源頭。

青海柳灣新石器遺址中出土了一件人像彩陶壺，其上塑有一裸體浮雕像，乳房突出，生殖器都具有兩性特徵，為「兩性同體」像。

把石筍、蟬、鳥、蜥蜴、龜等比喻為男性生殖器，把洞穴、石環、雙魚、蚌、瓜、花等比喻為女性生殖器，把蛙、蟾蜍、葫蘆、石榴等看作生殖和多子的象徵，把雙蛇纏繞、鳥叼魚等認為是性交的象徵。

馬家窯文化中眾多的女陰紋，各式圖案繁花似錦。甘肅秦安出土的「男根尖底瓶」，男根的塑造很寫實，既形象又生動，展現了原始先民的聰明才智。

岩畫中更是存在大量大膽、清晰顯示男女性器官的圖案和交媾、歡慶的場面，說明性與生殖崇拜的歷史是悠久的，它們在原始人的生活中占據重要地位。

除了蛙紋（實為蟾蜍），還有魚紋、鹿紋、鳥紋以及葫蘆、禽卵甚至石頭被視為母體崇拜、生殖崇拜的對象。

燕子也被視為主宰生命繁衍的俗信，古人認為，燕是天女的替身，預示繁衍生育。連《本草綱目》中都有「人見白燕，主生貴女」之說。歷史上，凡有白燕出現的地方，都要逐級上報，以為祥瑞之兆。

三、護佑生命之神物

保佑生命、使生命得以延續的動物、植物和器物，如上古的神龍崇拜、不死藥崇拜和方勝等闢邪物等，都是上古人類生命的崇拜物。神龍崇拜源自伏羲女媧，而伏羲女媧為龍的圖騰原型。

古吳地域的蛇就盛行於多水湖泊的荊林之地。許慎《說文解字》有解：

「荊，楚木也。」、「蠻，南蠻蛇種，從蟲。」可見，荊蠻之地有叢林和蛇蟲，以蛇龍為圖騰。

魚、龍之屬本為一類，鱗甲貌似，都屬水族，吳人的龍，是魚的神化，或說是神化的魚，或者源於崇拜揚子鱷演化而來。[059]

他們在陶器上刻劃魚紋，還用魚形紋身，以象龍子，認為這樣就能避開蛟龍（揚子鱷或蟒蛇）的傷害了。越族人認為魚乃河神，魚乃龍子龍女。

古代荊楚、南越一帶的習俗，身刺花紋，截短頭髮，以為可避水中蛟龍的傷害。《淮南子·原道訓》：「民人被髮紋身，以象鱗蟲。」高誘注：被剪也。紋身刻劃其體內。默其中為蛟龍之狀，以入水蛟龍不害也。《左

[059] 張正明、劉玉堂：〈大冶銅綠山古銅礦的國屬〉，《楚史論叢》，湖北人民出版社 1984 年版，第 65 頁。

傳·哀公七年》曰：

「斷髮紋身，贏以為飾。」

1980 年代，南京浦口營盤山遺址出土了良渚最早的龍形玉飾件。

上海青浦福泉山的良渚文化刻花弦紋高足黑陶豆，在口沿外部刻劃有呈螺旋形盤曲著的蛇紋，蛇紋身上細膩的填刻有雲紋和短直線，還凸出多個圓點，蛇之間則以鳥紋相隔。刻工精緻，圖案繁簡得體。

1974 年，澄湖遺址出土泥製黑皮陶壺，其形如鱉，中間和四沿都做成鋸紋，微微做出四腳和尾。同時出土的磨光彩陶罐身上，繪有兩道水波紋，中間兩條橫線，簡潔大方，粗獷明淨，統一中又稍有變化。

郭大順介紹：「這裡要特別提到動物形玉中的龍和鳳題材，紅山文化玉器中的龍鳳造型都已定型化，玉雕龍與商代玉龍在造型上的一脈相承，曾引起海外學者重提商文化起源於東北說。玉鳳的翅與尾的表現方式也與商代青銅器上的鳳鳥紋如出一轍。尤其是龍鳳合體的題材，其設計之精妙，神態之成熟，作為後世玉器基本造型的龍鳳玉珮的祖型，是紅山文化作為中華古文化直根系的一個顯著標識。」[060]

東山嘴和牛河梁遺址發現後，蘇秉琦將這一南北關係提高到新的層次，「源於關中盆地的仰韶文化的一個支系，即以玫瑰花圖案彩陶盆為主要特徵的廟底溝類型，與源於遼西走廊遍及燕山以北西遼河和大凌河流域的紅山文化的一個支系，即以龍形（包括鱗紋）圖案彩陶和刻劃紋陶的甕罐為主要特徵的紅山後類型，這兩個出自母體文化而比其他支系有更強生命力的優生支系，一南一北各自向外延伸到更廣、更遠的擴散面。它們終於在河北省的西北部相遇，然後在遼西大凌河上游重合，產生了以龍紋與

[060] 郭大順：〈紅山文化是中華古文化的「直根系」〉，《光明日報》2015 年 11 月 10 日。

花結合的圖案彩陶為主要特徵的新的文化群體」[061]。蘇秉琦認為，這一交會是牛河梁壇廟塚出現的原因，從而實現了華（花）與龍的結合，是中國人自稱為華人和龍的傳人的歷史淵源。

《山海經》中出現的靈木仙卉，多為常綠的不死草，如靈芝，「食之皆不老不死」[062]。松柏之類四季常青、壽命極長的樹木也被稱為「神木」。

若木，又作扶桑，若木是由於桑樹被認為具有「再生」的生命力而得名的。「若」字原始字形是一位披著長髮跪著的女人形象。《山海經・海外北經》：「歐絲之野，在大踵東，一女子跪據樹歐絲。三桑無枝，在歐絲東，其木長百仞，無枝。」

據《山海經・大荒西經》所載，主宰崑崙山的西王母掌握著長生不老之藥，她的早期形象是人面虎身，戴勝，虎齒，豹尾，穴處。於是，她所戴之「勝」，也成為闢邪之物，如園林中有方勝亭、方勝圖案等。

英國人類學家赫胥黎（Huxley）談人類的由來時認為，傳說往往是個半睡半醒的夢，預示著歷史的真實。袁珂先生也說神話雖然不是歷史，但可能是歷史的影子。翦伯贊在《中國史綱》中稱神話是歷史上突出的片段的記錄……崑崙山和西王母的故事，當暗示「諸夏」之族和「諸羌」之族的文化交流。所以我們研究神話，也能從神話的暗示中尋出歷史的真相。[063]

第三節　巫術禮儀與藝術美之胚芽

遠古時期審美與藝術處於混沌狀態，審美意識潛藏在種種原始巫術禮儀等圖騰活動中。巫術是企圖藉助超自然的神祕力量對某些人、事物施加

[061] 蘇秉琦：《中國文明起源新探》，生活・讀書・新知三聯書店 2019 年版，第 109、110 頁。
[062] 《列子・湯問》。
[063] 參見袁珂《中國古代神話・導言》，中華書局 1981 年版。

影響或給予控制的方術。原始自然巫術十分古樸，「人為巫術」是由原始自然巫術逐漸發展演變而成的。

英國人類學家愛德華・泰勒（Edward Tylor）在《原始文化》（Primitive culture）一書中，最早提出藝術起源於「巫術」的理論主張。前蘇聯烏格里諾維奇（Ugrinovich）在《宗教與藝術》（Art and Religion）中也說：「把藝術胚芽萌發的時間與宗教胚芽萌發的時間分開，這無論在理論上還是在事實上都毫無根據。恰恰相反，有一切理由認為，二者是同時形成的。」[064] 出現在岩畫、陶紋上的早期原始宗教文化符號，都可以溯源於原始巫術，如動物的裝飾雕刻，源於狩獵巫術的特殊實踐，發現於內蒙古烏拉特中旗的「獵鹿」岩畫，「是人類歷史上最早的巫術與美術的聯袂演出」[065]。

一、巫術歌舞

考古遺址中出土了骨笛、陶鼓、陶鈴、舞蹈紋飾彩陶等，說明原始宗教祭祀活動是載歌載舞的。

遠古部落主持祭祀活動的「巫」，由智慧靈巧的通神者擔當。母系社會女巫為主，「《說文》：『巫：祝也。女能事無形，以舞降神者也。』而《墨子・非樂》上論『為樂非也』，乃引湯之〈官刑〉有曰：『其恆舞於宮，是謂巫風。』蓋樂必有舞為之容，舞必有樂為之節，二事相輔，所以降神」[066]。巫者，舞也，像人兩褎舞形。「巫」以神祕法器祝禱降神，也就是說，祭祀活動是透過歌舞禮儀來完成的，歌舞禮儀就是巫術禮儀。巫

[064] 〔蘇聯〕烏格里諾維奇著，王先睿等譯：《宗教與藝術》，生活・讀書・新知三聯書店 1987 年版，第 29 頁。

[065] 左漢中：《中國民間美術造型》，湖南美術出版社 1992 年版，第 70 頁。

[066] 錢鍾書：《管錐編》，中華書局 1979 年版，第 152 頁。

術儀式中的這類圖騰歌舞，就是人類最早的精神文明和符號生產。原始初民在祭拜自然神靈時的歌舞中，已經「能普遍感受到最強烈的審美享樂」[067]。所以，李維史陀（Lévi-Strauss）說過，藝術存在於科學知識和神話思想或巫術思想的半途之中。

甲骨卜辭中，與舞蹈活動直接相關的紀錄，不下百條。象形的甲骨文裡的「舞」字儘管有多種寫法，但均作一個正面的人體雙手持對稱的相同舞具而舞的形狀，如 、 、 等，舞具似花枝 ，[068] 有的甲骨文在手揮花枝的人的頭上加「口」 （歌唱），像祭祀者雙手揮著花枝吟唱祝禱 。金文「舞」字 與甲骨文略同，雖是商代的舞蹈形式，但因去古未遠，其形亦能反映出巫術祭祀初形。

這些裝飾在良渚文化時期更多用於宗教禮儀的法器，如三叉形器、玉手柄、鉞端飾物、鉞冠飾等。三叉形飾物和附件與漢字中「皇」字義形符合，皇的本義是「冕」的象形。良渚文化的玉三叉形冠飾很可能就是中國最初的皇冠。古代文獻記載，遠古時期有虞氏部落首領就是戴著彩羽的冠冕舉行隆重祭典的。

江蘇南京昝廟文化遺址出土神人獸面玉飾，正反兩面用陰線刻出紋案，或認為起貫通天地和保護人世的功用。戴獸面具的巫師，也由酋長擔當。[069]

1973 年出土的馬家窯文化（新石器時代）的舞蹈紋彩陶盆，內壁飾三組舞蹈圖，三組舞人繞盆一周形成圓圈，腳下的平行弦紋像是盪漾的水波，小小陶盆宛如平靜的池塘，圖案上下均飾弦紋，組與組之間以平行豎

[067]〔德〕格羅塞：《藝術的起源》，商務印書館 1984 年版，第 165 頁。
[068] 天津近代著名古文字學家華學涑（石斧）先生依據《呂氏春秋·古樂》來解讀古舞字，云像人執牛尾以舞之形，為舞之初字。
[069] 南京博物館藏，參見張正明、邵學海《長江流域古代美術玉石器》（史前至東漢），湖北教育出版社 2002 年版，第 36、37 頁。

線和葉紋作間隔。舞蹈圖每組均為五人,舞者手拉著手,面均朝向右前方,步調一致,似踩著節拍在翩翩起舞。

人物的頭上都有髮辮狀飾物,身下也有飄動的斜向飾物,頭飾與下部飾物分別向左右兩邊飄起,這些飾物是人們為象徵某種動物而戴的頭飾和尾飾,增添了舞蹈的動感。每一組中最外側兩人的外側手臂均畫出兩根線條,好像是為了表現臂膀在不斷頻繁擺動的樣子。

關於舞蹈內容說法較多,有人認為是遠古時期氏族成員在舉行狩獵歸來的慶功會,跳著狩獵舞;也有人認為是氏族成員裝扮成氏族的圖騰獸在進行圖騰舞蹈;還有人認為是在進行祈求人口繁盛和作物豐收的儀禮舞等。

一般認為,舞蹈圖歡樂的人群簇擁在池邊載歌載舞,情緒歡快熱烈,場面也很壯闊,真實生動的再現了先民們在重大活動時群舞的熱鬧場面。

誠如李澤厚先生稱,這類巫術禮儀是為了群體的人間事務而進行的,如降雨、消災、祈福,包括治病,顯示了重「生」的特徵,而不是為了個體精神需求或靈魂安慰之類。

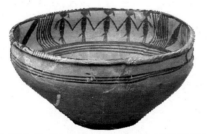

陶器上的群舞場面(中國國家博物館藏)

巫術禮儀有一整套非常複雜、規範的語言、動作、程序,整個氏族群體都要參加,不能違背,不然會有災難降臨,因而形成了後來中國文化中對行為、舉止、言語、姿態有一套非常嚴密、詳盡的規範。「樂」先於「禮」,「禮」出於「樂」,是由巫到禮,由巫術到禮制和禮教。

　　人透過這種巫術禮儀活動，是要呼喚、影響、強迫甚至控制、主宰天地鬼神，人是主動的，而「神」沒有獨立自主的超驗和統宰性質。

　　在巫術禮儀中，情感因素極為重要，但由於操作上的嚴格規範，迷狂情緒又受到理智的強力控制，因此，既不專重理性也不放縱情欲。

　　江南吳越地區，禽鳥、魚龍崇拜及水鄉特有的牛龍圖騰，產生出「魚龍漫衍」之舞、防風古樂舞、白鶴舞、彈弓舞等樂舞形態。

　　據南朝梁任昉《述異記》中載：「今吳越間防風廟土木作其形，龍首牛耳，連眉一目……越俗祭防風神，奏防風古樂，截竹長三尺，吹之如嗥，三人披髮而舞。」

　　與舞伴奏的是「竹製樂器」，其「聲如龍鳴」[070]，清柔婉折，取材於江南茂盛的竹林，吳越之地是最早出笙簫、管笛之地。

　　《吳越春秋》卷五載有古老葬儀中的彈弓舞：「范蠡復進善射者陳音。音，楚人也……音曰：『臣聞弩生於弓，弓生於彈，彈起古之孝子。』越王曰：『孝子彈者奈何？』音曰：『古者人民樸質，飢食鳥獸，渴飲霧露，死則裹以白茅，投於中野。孝子不忍見父母為禽獸所食，故作彈以守之，絕鳥獸之害。故歌曰『斷竹、續竹，飛土，逐害』之謂也。於是神農黃帝弦木為弧，剡木為矢，弧矢之利，以威四方。』」

　　《周易·繫辭》：「古之葬者，厚衣之以薪，葬之中野，不封不樹。」弔唁者和孝子一起手持彈弓驅擊前來獵食死者的飛鳥和野獸。

　　甲骨文金文字都保持了「吊」字「持弓會毆禽」的姿態，屬於一種集體歌舞形式。

　　「白鶴舞」本身是祭祀和喪葬儀式中藝術表演的一部分，與雷電、風

[070]〔漢〕馬融：〈長笛賦〉。

雨、豐收和投胎的巫術有關。[071]

二、禮與等級的萌芽

上古祭祀歌舞中，出現了「禮」與等級的萌芽。

古代「禮」字寫作「豐」、「豊」。《說文解字》講，「豐，行禮之器也。從豆象形，讀與禮同」；「豊，豆之豐滿者也，從豆象形」。「豆，食肉器也。從口象形」。

王國維《觀堂集林·釋禮》提到「（禮）象二玉在器之形。古者行禮以玉」，「古〔豐豊〕、〔玨玨〕同字」，「盛玉以奉神人之器謂之豊，推之而奉神人之酒醴亦謂之醴，又推之而奉神人之事通謂之禮」。[072]

「豐」代表一器物盛有玉形，玉是下界蒼生和上天神靈上下溝通之媒介。在甲骨文的「豐」字中，豆中盛有一對並列的「玨」。《周易·豐》說：「豐，享，王假之。」是說工用豐來祭祀。甲骨文的「玨」就是「玉」字。「玨」代表什麼呢？代表一串玉。《說文解字》說：「玉，石之美者……象三玉之連，其貫也。」

用一根繩索或細木棍穿上三塊玉，就是玉字。

可見，「禮」與祭祀活動相關，祭祀又與玉相關。

距今 6,000 年至 5,000 年的新石器時代晚期，紅山文化「唯玉為葬」的習俗和祭祀遺存的規範化以及崇拜禮儀的制度化，是禮起源於史前時期最為典型的證據。

大量的考古資料證明，紅山文化已進入高度發達的祖先崇拜階段，而

[071]〔英〕李約瑟（Noel Joseph Terence Montgomery Needham）:《中國科學技術史》，科學出版社1975 年版，第 352 頁。

[072]〔清〕王國維:《觀堂集林·釋禮》，中華書局 1959 年版，第 291 頁。

作為紅山文化中心的牛河梁女神廟已是宗廟或其雛形。[073]

　　紅山文化壇廟塚類似於明清時期北京的天壇、太廟與明十三陵，考古學家蘇秉琦稱：「紅山文化都已展現出後世中國建築傳統的特點，為其淵源之所在。」

　　牛河梁遺址還發現了祭壇和積石塚。積石塚是用經過打製的大石塊砌成的，有方形和圓形兩種。每座積石塚內，一般都有數十人列「棺」而葬。塚內往往以一兩座地位尊貴的大型墓為主墓，周圍或上部附葬多座小墓。墓內隨葬品多玉器，有豬龍形玉雕、勾雲形玉珮、玉璧和玉龜等，種類和數量隨墓的大小而異。從墓的大小和隨葬玉器的多少看，氏族成員的等級分化已很嚴格。

　　良渚文化的祭壇墓地位於反山土塚東北五公里的瑤山上。祭壇為近方形的漫坡狀，以不同的土色分為內外三重。中心為紅色土方臺，外圍為灰色土填充的圍溝，灰土圍溝外是用黃褐色斑土築成的圍臺，圍檯面鋪礫石，邊緣以礫石疊砌。

　　這座祭壇由多色土構成，襯托了祭祀場所的神祕色彩，開創了後世多色土祭壇建築的風格。

　　祭壇上分兩排埋葬著 12 座墓，各墓都出有成批玉器，其中以埋在中心紅色土臺上的墓葬出土玉器最多，有的多達 148 件（組）。這批玉器製作精良，種類豐富，如富有神祕色彩的玉琮、透雕玉冠、冠狀飾、三叉形器等，其上也大都雕刻有神徽，使人望而生畏；還有象徵權力的玉鉞、龍首牌飾；也有鳥、璜、帶鉤等裝飾品和嵌玉漆器等高階用品。這些墓主生前很可能是祭祀蒼天、大地、神靈的祭師或巫覡。葬禮也見等級區別。遼寧瀋陽新樂遺址與河姆渡遺址都出土了權杖，逐漸顯示出英雄崇拜和權力崇拜。

[073] 參見畢玉才、劉勇〈文明曙光的閃爍〉，《中國文化報》2015 年 2 月 2 日。

三、最早的裝飾品

舊石器時代晚期，中國出現了裝飾品，北京周口店龍骨山的「山頂洞人」距今約 3 萬年，他們「所居住的山洞中出土有白色小石珠、黃綠色的鑽孔石礫石和穿孔獸牙等裝飾品，原本大約用麻葛藤或動物皮條之類穿成串鏈，作為頭飾、項飾、腕飾或服飾」[074]，這反映了原始人在衣食住行方面的審美要求。

普列漢諾夫《論藝術》提出：「這些東西最初只是作為勇敢、靈巧和有力的標記而佩戴的，只是到了後來，也正是由於它們是勇敢、靈巧和有力的標記，所以開始引起審美的感覺，歸入裝飾品的範圍。」[075]

「最早的裝飾品的功能與物質生產沒有直接關聯，也與解決他們的溫飽問題無關。他們佩戴這些裝飾品，或為驅祟避邪，或為炫示威猛，或為取悅異性，或為託佑神靈，都是為了滿足精神上的需求，求得精神上的充實。」[076] 到了人類真正擺脫動物的「矇昧時代」的中級階段，發現用野火燒烤的獸肉更可口，於是學會了保護火種和人工取火的本領，可怕的火變得可親，人們在火堆旁跳舞，火成了原始的審美對象。

在河南澠池縣仰韶村紅色陶片上畫著簡單的紅色花紋，火的紅色隨之有了美的價值。

原始人用赤鐵礦粉等天然紅色顏料對死去的人及陪葬品進行裝飾，紅色或許象徵血液、生命，能讓死人重生，或為生者帶來某些庇護，遼寧海城小孤山仙人洞的穿孔蚌殼項鍊就有「紅色浸染」[077]。

河姆渡遺址中出土過一只朱漆的木碗，其造型精美，朱漆髹飾技藝高

[074] 劉敘傑主編：《中國古代建築史》第一卷，中國建築工業出版社 2009 年版，第 5、6 頁。
[075]〔俄〕普列漢諾夫：《論藝術》，生活・讀書・新知三聯書店 1973 年版，第 11 頁。
[076] 張朋川：《黃土上下》，山東畫報出版社 2006 年版，第 77 頁。
[077] 黃慰文等：〈海城小孤山的骨製品和裝飾品〉，《人類學學報》5 卷 3 期，1986 年。

超，埋在地下 7,000 餘年，重見天日時仍然鮮豔奪目，這件迄今被發現的最早的漆器製品，使目睹者都驚嘆不已。

1950 年代至 1970 年代在蘇州唯亭鎮東北兩公里處的草鞋山，發現了距今在 6,000 年以上的三塊炭化的先繅後織的織物殘片，花紋為山形斜紋和菱形斜紋，屬於提花和印花兩類織物。說明當時的人們已經對織物進行了有意識的美化，已具有美化意向。

古人「結繩而為網罟，以敀以漁」，陶器器形和裝飾圖案繽紛奪目，出土的許多新石器時代陶屋模型，外觀有方錐體、桃形、卵形等，尺度比例已經十分完美。

陶器是用泥塗抹在一定形狀的編織物上，放在火中燒製而成，編織物被燒毀後泥土燒成陶器，編織物的紋樣留在陶器上，這就是席紋和繩紋的最初形式。泥坯上手指印、草繩和木板等工具留下的印記成為陶器印紋、雷紋、繩紋產生的經過。這說明，陶器上的裝飾紋是人類在勞動過程中自然產生的。[078]

第四節 「營窟」、「檜巢」居住基型之美

《禮記‧禮運》：「昔者先王未有宮室，冬則居營窟，夏則居檜巢。未有火化，食草木之實，鳥獸之肉，飲其血，茹其毛。未有麻絲，衣其羽皮。」

「營窟」和「檜巢」居住基型亦含蘊著園林美元素。

「營窟」，即穴居，逐漸為半穴居。「檜巢」，又寫作「巢居」，即「構木為巢」，為水網沼澤即熱溼丘陵地帶的主要居住形式，逐步進化為干闌建築，為中國干闌式木結構和穿斗式木結構的主要淵源。

這兩大原始建築審美基型均出現在原始社會，是南北先民不同的木構

[078] 參見樓慶西《中國傳統建築裝飾》，中國建築工業出版社 1999 年版，第 5 頁。

架營造形式，產生不同的因素之一是因地制宜、就地取材。

一、土木材料

《周易‧繫辭下》日：「上古穴居而野處，後世聖人，易之以宮室，上棟下宇，以待風雨，蓋取諸大壯。」

無論距今大約 70 萬年的「北京直立人」，還是距今約 3 萬年的「新人」山頂洞人，都選擇了天然岩洞作為定居之所。南方很早就改穴居為巢居。北方寒冷，舊石器時代晚期黃土高原就出現了人工的穴居、半穴居。形式日漸多樣，距今七、八千年的新石器時代早期，發現了多處人類用以居住和藏物的圓形、橢圓形窯穴和筒形半穴居。採用了土的穴身和木的頂蓋，在淺豎穴上使用起支撐作用的木柱，並在樹木枝幹紮結的骨架上塗泥構成屋頂結構。

西安半坡仰韶文化晚期，屋頂覆以樹枝及茅草（有的表面再塗泥），其結合用綁紮法。屋頂覆以樹枝及茅草（有的表面再塗泥），下部直達地面。

祖先已掌握了伐木、綁紮和夯土等技術，方形或長方形的地面式土木建築已經成為當時建築的典型。原始社會晚期，牆體使用了用溼土夯築的土坯磚，以深褐色黏土為主，內夾少許小塊紅燒土，牆外壁抹上一層細黃泥，一層草拌泥，最後抹「白灰面」，結實、牢固、美觀。

半坡遺址上有很多柱洞，其建築應是用樹木枝和其他植物的莖葉再加泥土混合架構而成的，為土木混合結構的濫觴。此後，華夏重大建築因襲原始建築土木結合的「茅茨土階」的構築方式，成為與古埃及、西亞、印度、愛琴海和美洲並列為世界古老建築的六大組成之一，是世界原生型建築文化之一。[079]

[079] 參見侯幼彬《中國建築美學》，黑龍江科學技術出版社 1997 年版，第 1 頁。

二、巢居與榫卯結構

南方地區溼熱多雨，加上「古者禽獸多而人少，於是民皆巢居以避之，晝拾橡慄，暮棲木上，故命之曰有巢氏之民」[080]。

河姆渡文化和良渚文化屬母系氏族公社繁榮時期，其遺址發現的建築形式由早期的巢居發展為干闌式，又稱高欄、葛欄或麻欄。干闌式建築的立柱、梁架、蓋頂均是木構，之間的銜接方式已經大量運用了榫卯的結構。

1973 年，在浙江餘姚河姆渡村遺址的第四文化層中，發現了數千件榫卯結構構件及大量帶榫卯的木梁架構件。

構件上發現種類多樣的榫卯，有梁頭榫、柱頭榫、柱腳榫等，有方有圓，還有雙層榫，卯眼也有方有圓，平身柱上的卯、轉角柱上的卯、帶銷釘孔榫、燕尾榫等多種形式，榫卯技術已經得到應用。此外還發現有企口地板、雕花欄杆等。[081] 燕尾榫、帶銷釘孔榫以及企口板的發明，象徵著當時木作技術的突出成就。

中國傳統木構架「有抬梁、穿斗、井幹三種不同的結構方式」[082]。

干闌建築促進了穿斗結構的誕生和發展。「穿斗」稱謂來自南方民間，《說文解字》曰：「穿，通也，從牙在穴中。」「斗之屬皆從斗。」南方將穿斗式又稱為「串逗式」，「逗」即湊起來的意思，指南方建築中的串枋是由數根小木枋用硬木銷子穿過拼湊而成，可見穿斗式有著榫和卯的運用技巧。

河姆渡遺址第二層發現一眼木構淺水井遺跡，井內緊靠四壁栽立幾十根排樁，內側用一個榫卯套接而成的水平方框支頂，以防傾倒。

浙江上山遺址（距今約 11,400～8,600 年）發現的由三排柱洞構成的

[080]《莊子·盜跖》。
[081] 參見浙江省文物考古研究所：《河姆渡新石器時代遺址考古發掘報告》，文物出版社 2003 年版。
[082] 劉敦楨主編：《中國古代建築史·緒論》，中國建築工業出版社 1984 年版。

建築遺跡顯示，上山先人已經學會營建木構房子。遺址還發現建築遺存，建築形式以木柱腐爛後遺留的柱洞遺跡作為判斷的依據。上山人可能已經擁有木結構的地面建築，告別了穴居生活。

同屬河姆渡文化類型的江蘇蘇州唯亭草鞋山遺址，為距今 6,000 多年的新石器時代古文化遺址，在第十層發現了一處由一圈 10 個柱洞圍成的圓形居住遺跡，居住面土質堅實，房內面積約 6 平方公尺。

和河姆渡遺址上還保留著打進地下的成排木樁一樣，草鞋山遺址第十層中也有大量零散的柱洞，許多柱洞還儲存著相當完好的木柱和柱下墊板，有的木板上有清晰可見的砍劈、鋸截的加工痕跡，說明當時已直接在地面上建造木架結構房屋，在柱洞底襯墊一兩塊木板，以蘆葦為筋塗泥成牆，再用蘆葦、竹蓆或草束蓋頂，這種建築形式既適合多水的自然條件又符合因材制宜的地域特點。

三、明晰的環境生態意識

龍慶忠先生說：「中國建築常擇爽塏之地以建之，且恆為南向。又其建築中之門櫳窗櫺玲瓏透澈，臺基高起，飛簷翹舉，廊廡漫回，院宇深沉，冬有炕，夏有樓，塗溝通，圂穢除。其他如井竈必潔，沐浴必勤，無不表示我民族居之善於攝生也。」[083]

河姆渡人雖已發明了木構淺水井，但他們並沒有加以推廣，選擇居址時與半坡人不約而同的都在河流（或湖、沼）的附近。居住空間的選擇，已經具有明晰的環境生態意識。

「北京人」選擇作為棲身之所的自然洞穴同樣接近水源，都選擇湖濱、河谷或海岸的河汊附近，便於生活用水及漁獵。選擇的洞口都比較

[083] 龍慶忠：《中國建築與中華民族》，華南理工大學出版社 1989 年版，第 5 頁。

高，高出附近水面 10 公尺至 100 公尺不等，多數在 20 公尺至 60 公尺處，以防止漲潮時受淹。

西安半坡聚落大體分居住、陶窯和墓葬三區。半地下和初階的地面房屋環立於部落中心的廣場周圍，面向廣場有半穴居的大房子，是氏族首領及老人、孩子的居住場所，同時也是氏族聚會之處。房屋有方、圓兩種形式。方形的多半穴居形式，內部有了區隔獨立空間的格局，為後世「前堂後室」的雛形。圓形的房屋一般建造在地面，四壁用編織的方法以較密的細枝條加以若干木椿間隔排列，上面是兩坡式的屋頂，已經顯現「間」的雛形。[084] 環繞村落的大壕溝是保護居住區和全體公社成員安全的防禦工程，作用如古代的城牆或城壕。壕溝規模相當大，平面呈南北長不規則的圓形，全長 300 餘公尺，寬 6 至 8 公尺，深 5 至 6 公尺，上寬下窄，像現在的水渠一樣。靠居住區一邊的溝沿高出對面溝沿約 1 公尺，這是挖溝時將掘出的土堆積在內口沿形成的，產生加強防衛的作用。

穿過村落中心的一條溝道，把居住區分成南北兩半，溝道中間偏東處有一缺口，缺口中間是一個家畜圈欄。溝的長度除去已破壞的，現長 53 公尺，深、寬平均各 1.8 公尺，其用途可能是區分兩個不同氏族的界線。半圓形的壕溝和其下的流水在居民區的東南組成一個兩水交匯的「合口」。這正是風水形局。[085] 可見，半坡遺址為依山傍水、兩水交匯環抱的典型上吉風水格局，且出現了較為明確的功能分割槽。如半坡遺址中，墓地被安排在居民區之外，居民區與墓葬區的有意識分離，成為後來區分陰宅、陽宅的前兆。

相傳黃帝所作的《黃帝宅經》，講述了人與住宅的和諧，人與天地的

[084] 參見王其鈞《華夏營造》，中國建築工業出版社 2010 年版，第 22、23 頁。

[085] 參見一丁、雨露、洪湧：《中國古代風水與建築選址》，河北科學技術出版社 1999 年版，第 7 頁。

和諧，人與自然的和諧，人與宇宙的和諧：「宅以形勢為身體，以泉水為血脈，以土地為皮肉，以草木為毛髮，以舍屋為衣服，以門戶為冠帶，若得如斯，是事儼雅，乃為上吉。」這裡明顯的把宅舍作為大地有機體的一部分，強調建築與周圍環境的和諧，這是風水關於建築思想的主旨。

第二章

園林美學精神主軸奠基期 —— 三代

「昔夏之興也，融降於崇山。」[086] 夏的居息之範圍由今山西西南及河南西北為中心，逐漸擴充至河北、山東境內，夏是中國歷史上第一個世襲制王朝，為大禹之子夏啟所開創，象徵著奴隸制國家的誕生。夏歷十四世、十七王，前後經過了四百餘年。

以河南中部和北部為中心的商族，其首領成湯滅夏，建立了以商為國號的新王朝，商王盤庚遷殷，亦稱殷商。商自成湯至帝辛（紂王）凡十六世三十王，歷時六百年，為中國歷史上第二個文化相當發達的奴隸制國家。

商代農業、畜牧業有了更大發展，手工業技藝精湛、分工細微，釉陶、紡織、漆器之手工藝，都達到很高水準。特別是出現了銅鐵合鑄的器物，制定天文曆法，以及甲骨文字線條之美都令世界嘆為觀止！

此後，「自竄於戎狄之間」的商王朝的屬國姬周，「乃貶戎狄之俗，而營築城郭室屋，而邑別居之。作五官有司」[087]，經濟文化得到迅速提升。古公亶父之孫姬昌被商王封為西伯（周建國後追尊為文王），其子姬發伐紂，建立周朝，為周武王。於是，在「溥天之下，莫非王土；率土之濱，莫非王臣」的原則下，「裂土分茅」，以封建方式制定了一種合乎當時農業擴張的統治形態，又以宗法制度使封建統治更加穩固。

周歷時約八百年，分西周（西元前 1046 年～前 771 年）、東周（西元前 770 年～前 256 年）[088]，為中國奴隸社會走向帝制社會的過渡時期，以鐵器的廣泛使用為代表。東周時期，由於鐵製工具的廣泛使用，促進生產力發展，特別是商品貨幣關係的發達，終於衝破了公社組織及其所有制

[086] 《國語・周語》。
[087] 《史記・周本紀》。
[088] 東周，又可析為春秋（西元前 770 年～前 476 年）和戰國（西元前 475 年～前 221 年）兩個時期。

即井田制度，西周建立起來的禮樂文化遭受到新興力量的強大衝擊，形成了「禮崩樂壞」的局面。

但同時，「學在官府」的局面也逐漸瓦解，湧現出大批「文學遊說之士」，「士的崛起，意味著一個以『勞心』為務從事精神性創造的專業文化階層形成」[089]。戰國中期的齊都近郊的「稷下學宮」就集聚了多達「數千百人」的學士，其中地位高的有十多人，「皆賜列第，為上大夫，不治而議論」[090]。

在「百家殊方，指意不同」的百家爭鳴的情勢激盪下，《戰國策》有一則「顏斶說齊王」：

齊宣王見顏斶，曰：「斶前！」斶亦曰：「王前！」宣王不悅。左右曰：「王，人君也。斶，人臣也。王曰『斶前』，亦曰『王前』，可乎？」斶對曰：「夫斶前為慕勢，王前為趨士。與使斶為慕勢，不如使王為趨士。」王忿然作色曰：「王者貴乎？士貴乎？」對曰：「士貴耳，王者不貴。」王曰：「有說乎？」斶曰：「有。昔者秦攻齊，令曰：『有敢去柳下季壟五十步而樵採者，死不赦。』令曰：『有能得齊王頭者，封萬戶侯，賜金千鎰。』由是觀之，生王之頭，曾不若死士之壟也。」宣王默然不悅。[091] 士人顏斶與齊宣王的對話，要求齊宣王向自己靠攏，並聲稱「士貴耳，王者不貴」，士人這種不慕權勢、潔身自愛的傲氣與骨氣，反映了春秋戰國時期士人剛健清新之氣，他們將信奉之「道」置於權勢之上。合則留，不合則傲然離去，與君的關係比較平等，具有較為獨立的人格以及優越的社會地位。

[089] 張岱年：《中國文化概論》，北京師範大學出版社 1994 年版，第 8 頁。
[090]《史記‧田敬仲完世家》。
[091]《戰國策‧齊策四》。

該時期先後出現了老子、孔子、墨子、孟子、莊子、荀子等哲人,「為中國人建構了精神領域的價值體系,社會生活的道德基石。道、德、仁、義、禮、智、信、勇、法、術、勢、王道、仁政、兼愛……每一個概念背後,都蘊含著深刻的思想,是對整個人類文明和人類道德使命的思考。

這些思考累積沉澱下來,最後成為人類生存的價值觀和價值基礎」[092]。

而在這一時空,世界上其他地區也出現了一批先知聖哲:古希臘有蘇格拉底(Socrates)、柏拉圖(Plato)、亞里斯多德(Aristotle),以色列有猶太教先知,古印度有釋迦牟尼等。所以,德國哲學家雅斯佩斯(Jaspers)在《歷史的起源與目標》(*vom Ursprung und Ziel der Geschichte*)中稱該時期為「軸心時代」。

如果按美學家李澤厚所說,儒、道、屈騷和中國佛學禪宗組成中國美學的四大主幹,那麼其中,儒、道、屈騷三大美學主幹都奠定於這個「軸心時代」。

以文化巨人孔子為代表的儒家提出了一系列美學範疇和美學命題,強調「美」和「善」的統一,認為善的道德觀念為美,在形式與實質美之間,強調「文」和「質」的統一,強調「樂而不淫,哀而不傷」即「和」的審美標準。反對「利」,樂於「義」。孟子繼承和發揚了孔子的美學思想。

以老莊為代表的道家所認同的美,則與儒家所讚頌的道德之美有關聯但更抽象。老子提倡「純美」以符合道德規定為準繩,反之則外表再美也是醜陋的。莊子在否定了世俗美之後,提出了以道為美的本質觀和審美特點,即自然美,以自然無為的道德本性為依據。

墨子正視對「利」的正當要求,大聲疾呼「義」、「利」統一,他之所

[092] 鮑鵬山:〈文化經典與基礎教育〉,《光明日報》2016 年 9 月 13 日。

以「非樂」，是要先解決「溫飽」，再解決審美需求。

李澤厚曾這樣總結：「『天行健，君子以自強不息』的儒家學說之『美』是人道的東西；以莊子為代表的『美』是自然；屈原的『美』就是道德的象徵。」[093]

夏商、西周、春秋、戰國時期，天子和公侯們的囿臺美學思想隨著政治經濟形勢的變化而變化。

從園林本身來說，春秋戰國時期的周王及諸侯園囿中，臺榭、池沼、山林、花木和飛禽走獸組成物質建構要素。在世界文明史上，人類原始宗教中祭拜的神靈，雛形往往都是怪禽異獸，是自然力量的象徵。

周文王「與民同樂」的靈臺，春秋時已被盛遊獵、喜園囿的各級諸侯改變成獨自享樂的場域；迨及戰國，諸侯均已「高臺榭，美宮室」。蘇秦說齊湣王「厚葬以明孝，高宮室大苑囿以明得意」[094]，殿基高巨、「臺榭甚高，園囿甚廣」（《荀子·王霸》）成為炫耀國力、威懾敵國的方式。

第一節　夏商周王侯囿臺美的變遷

「夏商二代文化略同」[095]，不僅是某些相同的制度，最主要的是貫穿於這些制度背後的意識形態，都以原始宗教為主。《禮記·表記》云：「殷人尊神，率民以事神，先鬼而後禮。」文化的主要承擔者是巫覡。

一、侈宮室，廣苑囿

夏代農業、手工業較原始社會有了很大的發展。據《東方今報》2009年7月29日報導，河南偃師「二里頭」一二期（甚至三期）遺址乃「中國

[093] 李澤厚：〈關於中國美學史的幾個問題〉，〈《美學散步》序言〉，上海人民出版社 1981 年版。
[094] 《史記·蘇秦列傳》。
[095] 〔清〕王國維：《觀堂集林·殷周制度論》。

最古老的夏王朝遺址」，王宮後院發現了水池遺跡，證明了三千多年以前就出現了皇宮後花園 —— 皇家園林。

二里頭宮殿區內已發掘的大型建築基址達 9 座，其中至少存在兩組具有明確中軸線的建築基址群。宮室都建在高約 80 公分的矩形夯土臺上，北部正中又有單獨的夯土臺，臺上有八開間的殿堂一座，或為主體宮殿，周圍有迴廊環繞，南面有門，坐北朝南。宮室多以主軸線作對稱布置，「建築的主要軸線都大約為北偏東八度，這種朝向可令建築在冬天獲得更充分的陽光」[096]。反映了中國早期封閉庭院的面貌，具有「居中為尊」和「面南為尊」的審美意向的萌芽。

夏先祖大禹之名，見載於《詩經》、《尚書》、《論語》和青銅器「遂公盨」銘文，應該是實有的歷史人物。《尚書·禹貢》記載他治水時還「奠高山大川」，奠為象形字，甲骨文 𠂩、金文字形都很清楚，上部「酋」（即「酒」），下面像放東西的器物。本義是設酒食以祭，可見大禹對高山大河十分敬畏。夏先民認為體量高大的山岳和飄渺的水面是至上神「天帝」所居、眾神所在之處。

祭天之臺，象徵著高山巨嶽，是人王與「天」通話、受命於天的特殊場所。[097]

《左傳》稱「夏啟有鈞臺之享」[098]，「享」字為象形字，甲骨文 𠂤、金文 𠂤，都似高臺，有的甲骨文像多層樓房的廟宇。金文承續甲骨文字形，應該是在高臺上享用祭品，是祭天的。商末時性質發生了異化，祭壇豪華，娛人王色彩濃了：「夏桀作傾宮、瑤臺，殫百姓之財。」[099] 據說還

[096] 王其鈞：《華夏營造》，中國建築工業出版社 2010 年版，第 27 頁。
[097] 祭祀天地諸神靈的活動世代相沿襲，北京至今還有明清兩代帝王祭祀天地、日月和祈年之地，如天壇、地壇、月壇、社稷壇和先農壇等。
[098] 《左傳·昭公四年》。
[099] 《文選》卷三〈東京賦〉，李善注引〈汲塚古文〉。

有「夏臺」。《晏子春秋》卷二云：「夏之衰也，其王桀，背棄德行，為璇室玉門。」

殷商文明「綜合了東夷、西夏和原商三種文化傳統」[100]。

商代樂舞在淫祀的裊裊煙霧中進一步發達起來，並有十分繁榮的商業，「商邑翼翼，四方之極」，後世將經商的人稱為「商人」，即淵源於此。

商代的青銅器手工業技藝達到非常純熟的地步，主要製造禮器和用具。有的青銅器模仿各類動物造型，如豕卣、象尊、犀牛尊等，生動逼真，精美神祕，累積沉澱著一股深沉的歷史美感，並展現出一種不可複製和不可企及的中華文化的氣派。也正是這種崇高的美感和純樸的風格，說明「殷商時期，巫師與王室的結合已趨完備」[101]，也就是陳夢家所說的「由巫而史，而為王者的行政官吏」[102]。

商代是個殘酷的奴隸制王朝，充滿無盡的戰爭，那是個充滿血腥的時代，殷商人崇拜力量，對自然神充滿著敬畏心理，殷商在自然神和祖先神的壓迫下跋涉，在野蠻和崇力中徘徊，統治者企圖靠著天神和祖神的神祕威嚴，同時靠著聯盟的力量和斧鉞的凶猛，擴疆闢土，維繫天下。

基於對神靈的敬畏和尊崇，對異族征服的驕傲和自豪，對凶猛之力的誇耀和張揚，對擁有者權勢的證明和顯示，神祕化的猙獰可怖的變形動物，作為物化形態，就集中凝結或沉澱在時人最感珍貴的青銅鑄造和紋飾中。

現在可見的殷商後期、周初時期的各種青銅器彝器上的動物圖形多假想的動物圖形，「花紋多富麗繁縟，有饕餮紋、夔紋、蟬紋、雲雷紋、蟠

[100] 李濟：《安陽》，商務印書館 2017 年版，第 481 頁。
[101] 張光直：《中國青銅時代》，生活・讀書・新知三聯書店 2013 年版，第 260、261 頁。
[102] 陳夢家：〈商代的神話與巫術〉，《燕京學報》第二十期，第 535 頁。

龍紋等形式；還有各種表示器物用途的特異紋飾，如烹牛的方鼎花紋以牛面為主題，煮鹿的方鼎花紋以鹿頭為主題」[103]，還有人面紋。其中，饕餮紋是其核心形象，是他們天神、祖神綜合各聯盟成分而形成的神聖圖徽，因而，是時人傾其所有、莊嚴鄭重的敬奉神靈的一種象徵。

龐大、渾厚的「司母戊大方鼎」腹部那個有首無身的獸面紋，兩眼突出的饕餮紋，威脅、吞噬、踐踏著人的身心，成為王者無上威權的象徵。而這在殷商人的眼裡，無疑是一種美，是殷商獨特文化累積沉澱出的一種包含著諸多信仰、心理、感覺成分的美，儘管這種美在今人看來不免猙獰可怖，時人卻是以無比虔誠、讚美、誇耀的心情在精心鑄造著它。這種「獰厲之美」的出現，乃是人類在進入文明時代前必經的野蠻年代所積聚的強大歷史力量的象徵符號。「累積沉澱有一股深沉的歷史力量。它的神祕恐怖也正是與這種無可阻擋的強大歷史力量相結合，才成為美 ── 崇高的。」[104]

殷商天真拙樸與神祕的美感，以及對女性的尊重，對殷商後裔老莊建立以道家思想為核心的尚柔、抱樸哲學也有啟發。

傳說倉頡是「天下文字祖，古今翰墨師」，考古發現，早在甲骨文出土前1,500年的陶罐上面，就刻劃著20個圖像文字，如旦、鉞、斤、皇、封、酒、拍、戻等字，已經有了文字的性質和功能。商代後期一片片燦爛的甲骨文字，契刻占卜、祭禮等內容，筆畫以直衝的橫直斜線為主，間有曲弧線，筆畫瘦直，刀鋒畢露，由此，中華歷史進入燦爛輝煌的文字時代。

從中國人審美心理發展的角度看，「中國人史前時代的『象思維』特點首先在漢字中得以保留」[105]，所謂「象思維」之「象」指的是「物

[103] 郭沫若主編：《中國史稿》第一冊，人民出版社1976年版，第194頁。
[104] 李澤厚：《美的歷程‧青銅饕餮》，文物出版社1981年版，第38頁。
[105] 梁一儒、戶曉輝、宮承波：《中國人審美心理研究》，山東人民出版社2002年版，第75頁。

象」、「象」與「意象」。它奠定了「中華文明最有特色和最值得驕傲的書法藝術」[106]，並累積沉澱為中華藝術創造中的優勢基因。

商代的文明集中於那時的都邑，殷為商代都邑的代表，建築使用了木構架結構，宗廟宮寢建造在夯土臺基上，在臺基上面安放柱礎，豎立木柱，安置梁架，覆蓋草頂，裝上門戶。這奠定了中國傳統建築的基本格式。

殷商先民祭天之臺，是人王與「天」通話，受命於天的聖壇，但到了晚商，隨著奴隸制的發展和奴隸制國家的成長，商王自稱是神的後裔，出現了至上神 —— 帝，而他們自己則是「帝」在人間的代表，武乙和辛都冠以「帝」名，甚至「天神」也可以用「偶人」代替了：「帝武乙無道，為偶人，謂之天神。與之博，令人為行。天神不勝，乃僇辱之。為革囊，盛血，卬而射之，命曰『射天』。」[107]帝辛紂王有「慢於鬼神」的記載。殷民也有「攘竊」供神祭品的記載。[108]這些都說明了娛神的祭祀行為，逐漸異化，增添著娛人色彩。

殷商甲骨文中就出現了「囿」字，囿是在一定自然範圍內放養動物、種植植物、挖池築臺，然後供皇家打獵、遊觀、通神明之用。「囿人」為專職官吏，「掌囿遊之獸禁，牧百獸」[109]，囿中有三臺，各有其不同功能：「靈臺」用以觀天象，「時臺」以觀四時。

劉向《新序‧刺奢》說：「紂為鹿臺，七年而成，其大三里，高千尺，臨望雲雨。」據《水經注》，「鹿臺」一名「南單之臺」，「單」在古文字中為「竿」，是古代測量日影的工具，方法即「立竿見影」。日出與日入的竿影與圓周相交的兩點相連線，便可得出正東西方向，即「以正朝夕」。

[106] 參見朱仁夫《中國古代書法史》，北京大學出版社 1992 年版，第 35 頁。
[107] 《史記‧殷本紀》。
[108] 《尚書‧商書‧微子》。
[109] 《周禮‧地官》。

商代都城殷的外圍有東單、西單、北單和南單等「四單」。可見,「鹿臺」之築也是源於實用功能。

但到商末,《晏子春秋》卷二云:「殷之衰也,其王紂,作為傾宮靈臺。」《春秋繁露‧王道第六》:「桀紂皆聖王之後,驕溢妄行,侈宮室,廣苑囿,窮五采之變,極飭材之工,困野獸之足,竭山澤之利,食類惡之獸,奪民財食,高雕文刻鏤之觀,盡金玉骨象之工,盛羽旄之飾,窮白黑之變,深刑妄殺以陵下,聽鄭衛之音,充傾宮之志,靈虎兕文采之獸,以希見之意,賞佞賜讒,以糟為邱,以酒為池……」

《史記》也記載,殷紂王好酒淫樂,「厚賦稅以實鹿臺之錢,而盈鉅橋之粟」[110]。還壞宮室以為池,棄田以為園囿。

「益收狗馬奇物,充仞宮室。益廣沙丘苑臺,多取野獸蜚鳥置其中。」[111] 這樣,「鹿臺」不僅增加了觀賞走獸魚鱉的審美內容,而且囿中還建有供人歡娛的傾宮、瓊室等大規模的宮苑建築群。據說其大三里,高千尺,是淇園八景之一,稱之為「鹿臺朝雲」。《正義》引《括地志》:「沙丘臺在邢州平鄉東北二十里。《竹書紀年》:自盤庚徙殷至紂之滅二百五十三年,更不徙都,紂時稍大其邑,南距朝歌,北據邯鄲及沙丘,皆為離宮別館。」

古時候,鹿臺四周群峰聳立,白雲縈環,奇石嶙峋,婀娜多婆,藤蔓菇鬱,綠竹猗猗,松柏參天,楊柳同垂,野花芬芳,桃李爭豔,蝶舞鳥鳴,魚戲蛙唱。臺前臥立著幾排形似各種走獸的巨石,恬靜安然,猶如守候鹿臺的衛士。臺下一潭泉水,相傳深不可測。池水清澈見底,面平如鏡。微風吹拂,碧波粼粼。風和日麗的早晨,彩霞滿天,紫氣霏霏,雲霧

[110]《史記‧殷本紀》。
[111]《史記‧殷本紀》。

繚繞，整個鹿臺的樓臺亭榭時隱時現，宛如海市蜃樓，恰似蓬萊仙境。

音樂舞蹈本是服務於祭祀巫術禮儀的，《禮記‧郊特牲》：「殷人尚聲。臭味未成，滌盪其聲，樂三闋，然後出迎牲。聲音之號，所以詔告於天地之間也。」

史載商紂終日與寵妃嬖妾飲酒歌舞，通宵達旦，清晨即可聽到其靡靡之音，故人們把鹿臺所在的商都稱為「朝歌」（今河南淇縣）。

視點高遠的鹿臺固然有瞭望、防守等軍事實用功能，但也可觀美景、聽音樂，手格猛獸的商紂愛好狩獵，大其圍囿，蓄養動物、放置飛鳥，用來遊獵和賞玩。這些都說明了囿臺已超越了其在人類社會中產生的第一種價值形式 —— 功利價值，逐漸演變為具有審美價值的建築了。這樣，供人登高眺望的臺，成為最原始的園林主要形式。

根據《尚書‧洪範》，我們可以知道商代已形成了「五行」思想體系，編定於周初的《易》卦爻辭，已經具備了「陰陽」觀念。

殷商人透過原始巫術活動，「人們不自覺的創造和培育了比較純粹的美的形式和審美的形式感。勞動、生活和自然對象與廣大世界中的節奏、韻律、對稱、均衡、連續、間隔、重疊、單獨、粗細、疏密、反覆、錯綜、交叉、一致、統一等種種形式規律，逐漸被人們自然的掌握」[112]。

王國維說：「殷周間之大變革，自其表言之，不過一姓一家之興亡，都邑之移轉。自其裡言之，則舊制度廢而新制度興，舊文化廢而新文化興。」[113] 商周之際是中國社會從神本向人本的轉型期，也是中華尊禮文化的草創期。基於原始宗教祭儀的囿臺逐漸退卻了神祕色彩，娛樂現世人生的世俗色彩逐步濃化。

[112] 李澤厚：《美的歷程》，天津社會科學院出版社 2001 年版，第 40 頁。
[113] 〔清〕王國維：《觀堂集林‧殷周制度論》。

二、以德配天，與民同利

　　萌芽於商代的「德」的觀念，到了周代被空前強化。周人為中國初期各種制度的創始者，最具創造性的人物為西周初年文化改革家周公旦（？～前 1053 年），周公旦姓姬名旦，是文王之子、武王之弟，一位襟懷坦蕩、富有仁愛思想的政治家，曾與太公望（即姜太公）、召公奭等政治家一起，輔翼武王推翻商紂暴政，建立周朝，並以封建方式制定了一種合乎當時農業擴張的統治形態，又以宗法制度使封建統治更加穩固，綿亙八百年。

　　周公「制禮作樂」[114]，而這些「禮樂」概念或制度又是從前代原始巫祭文化尤其是巫祭儀式中發展出來的，比如喪祭之禮、鄉飲酒之禮等，周代正是透過「神道設教」的方法，將政治倫理化、神祕化，自然宗教轉變為倫理宗教，巧妙的完成了理性文化對原始文化的突破，中國文化從神本走向人本，進入了以禮樂為代表的理性文明階段。「禮樂」的精神實質是對社會秩序的自覺認同，目的在於維護等級制度，它的核心是「德」、「仁」等一些政治倫理觀念。當時文化揚棄了殷商以來流行的占卜文化，發展了華夏民族最初的理論思維形式。

　　「天乃大命文王，殪戎殷，誕受厥命，越厥邦厥民」[115]，「天命王祚」，商王朝失德喪王祚，周王朝要以德配天，用德祈天，敬德保民，「皇天無親，唯德是輔」[116]。

　　周公的談話、訓詞與文告類文獻中頻繁出現的一個字就是「民」。在〈康誥〉中，周公要求衛康叔要像照料小孩一樣保護百姓，使百姓康樂安

[114] 郭沫若認為周公制禮作樂純是一片子虛。參見《郭沫若全集・歷史卷》第二卷，人民出版社 1982 年版，第 10、11 頁。
[115]《尚書・康誥》。
[116]《左傳・僖公五年》所引《周書》。

定，「若保赤子，唯民其康」。

　　「人乃萬物之靈」的命題最早出自武王伐商的《泰誓》，「唯天地萬物父母，唯人萬物之靈」。這意味著3,000年前，西周政治家已經對人自身、對人的價值以及人在大自然中的地位有了清醒的認識。

　　「敬德保民」，或者說「崇德貴民」以及重視民意的天命觀是以周公為代表的西周思想的核心，出現了孔子稱道的「鬱鬱乎文哉」的局面，可以說它們就是儒家作為學派產生之前的儒家思想，基本奠定了而後3,000年的文明模式，並誕生了最早的專門論述建築及其制式的文獻《考工記》[117]。

　　西周周武王在討伐殷商的檄文《尚書·武成》中就有了「底商之罪，告於皇天后土、所過名山大川」的概念；《左傳》、屈原的《天問》和《史記》都記載過西周第五代君王周穆王欲肆其心、巡遊天下，特別是駕八駿西行巡狩見西王母的故事，《穆天子傳》[118]中已有對圃囿的生動描繪：「春山之澤，水清出泉，溫和無風，飛鳥百獸之所飲，先王之所謂『縣圃』。」依多數學者的看法，這一遊記當是穆王巡幸時的實錄。唐時發現的十只先秦石鼓[119]各鐫有四言詩一首，第一石以「稱道汧源之美、遊魚之樂」、

[117] 今本《考工記》為《周禮》的一部分。《周禮》為儒家經典之一，乃記述西周政治制度之書，傳說為周公所作，實則出於戰國。原名《周官》，由「天官」、「地官」、「春官」、「夏官」、「秋官」、「冬官」六篇組成，合天地四時之數。〈天官冢宰〉掌邦治、〈地官司徒〉掌邦教、〈春官宗伯〉掌邦禮、〈夏官司馬〉掌邦政、〈秋官司寇〉掌邦禁、〈冬官司空〉掌邦務。西漢時，「冬官」篇佚缺，河間獻王劉德便取《考工記》補入。劉歆校書編排時改《周官》為《周禮》，故《考工記》又稱《周禮·考工記》（或《周禮·冬官考工記》）。書中記載了車輿、宮室、兵器以及禮樂之器等六門工藝的三十個工種（缺二種）的技術規則，涉及數學、力學、聲學、冶金學、建築學等方面的知識和經驗總結。清代學者戴震著有《考工記圖》、程瑤田著有《考工創物小記》等相關研究著作。錢臨照《〈考工記〉導讀》稱之為「先秦之百科全書」。
[118] 《晉書》：「《周王遊行》五卷，說周穆王遊行天下事，今謂之《穆天子傳》。」今存殘本仍名《穆天子傳》。
[119] 石鼓是刻有籀文的十只鼓形石，每只上面均鐫有四言詩一首，因其唐時才在岐山之南的陳倉被發現，故又稱為岐陽石碣或陳倉石碣。原認為是周宣王畋獵的作品，近人大都認為是春秋戰國時秦刻石。

「敘其風物之美以起興」[120]，說明周代已經有了明晰的山水審美意識。

《詩經·大雅·靈臺》毛萇注云：「囿，所以域養禽獸也。天子百里，諸侯四十里。靈者，言文王之有靈德也。靈囿，言道行苑囿也。」康殷的《文字源流淺說》提出：「囿，是一所草木繁榮、四周有圍牆的苑囿的俯檢視。」

《孟子·梁惠王下》曰：「文王之囿，方七十里，芻蕘者往焉，雉兔者往焉，與民同之。民以為小，不亦宜乎？」准許百姓割草打獵，作為中國園林發端期代表的文王之囿塗抹了等級和仁德色彩。

「文王之選址在長安西四十二里處，跨長安、戶縣之境，方七十里，基本保持了原有的自然生態環境。」[121]靈囿應在灃河和新河及其支流蒼龍河之間，是一所依原有地勢取法自然的以遊獵為主的苑囿，是最早的一所依山為界、臨水為畔的動物園和植物園，後之上林苑就是仿其擴大而來。漢代許慎的《說文解字》說：「囿，苑有垣也。」甲骨文寫作 ，一個方框中添四株草或木，是種植花草蔬菜的園子，有圍牆。金文寫作 ，圍牆中 捕獲獵物，表示為可供遊獵的大林園。它的功能以遊獵為主，兼練兵之需。靈囿還包括靈臺和靈沼。

劉向的《新序》云：「周文王作靈臺及為池沼。」說明靈臺堆高取土而成池沼，靈沼應該在靈臺之下。

靈囿、靈臺及靈沼，以灃河之西的森林、草叢和有利地形為基礎，稍加雕鑿，具有粗獷、豪放、野趣之特色。其中山水交融，高臺雄起，魚躍鳥飛，鹿鳴兔走，草茂林密，追求自然美，達到自然與人文相和諧，在中國園林發展史上具有奠基和開創的意義。

[120] 郭沫若：《石鼓文研究詛楚文考釋》，文物出版社 1982 年版，第 71 ～ 79 頁。
[121] 周雲庵：《陝西園林史》，三秦出版社 1997 年版，第 17 頁。

三、目觀則美，高臺麗宮

　　春秋末年，「禮崩樂壞」，周天子失掉了「天下共主」的控制力，群雄並起，逐鹿中原，諸侯競相築臺。

　　好色誤國的魯莊公，好宮室，《左傳‧莊公二十一年》記載「春，築臺於郎。夏四月，薛伯卒。築臺於薛。……秋，築臺於秦」，居然一年於城郊三起臺。《春秋》記載魯國前後三次建立苑囿：魯成公十八年「築鹿囿」，魯昭公九年「築郎囿」，魯定公十三年「築蛇淵囿」。

　　其他還有齊侯行宮柏寢臺（原稱路寢），齊威王時的瑤臺、琅琊臺、梧宮，齊宣王的雪宮、漸臺，楚靈王時的荊臺、章華臺，楚襄王時的陽雲臺，秦穆公的鳳臺，晉平公的虒祁宮，燕昭王的神仙臺，吳國姑蘇臺、海靈館、館娃宮、會景園、長洲苑，趙武靈王建趙叢臺，趙襄子建鹿苑，魏王的梁囿、溫囿，秦昭王的射熊館，越王的樂野苑。此外，鄭有原囿、秦有具囿、燕有沮園、宋有桑林、楚有雲夢、韓有樂林等等。

　　功能多樣，如海靈館，主要觀賞水生動物；鹿苑，豢養鹿類；射熊館，養熊以供遊獵；原囿、具囿、沮園、桑林、雲夢、樂林、長洲苑等，皆是自然景色優美之處，圈起來放養禽獸，供國君遊獵。園囿，兼有自然、經濟功能。

　　帶有離宮別苑性質的宮、臺、館已經大量出現，皆華麗壯美，既為諸侯「獨樂」的場所，又藉以誇示軍事經濟實力，兼有諸多娛樂功能。臺，視點高遠，兼有瞭望臺、烽火臺、天文臺等實用功能。

　　齊桓公的柏寢臺十分高峻，可以遠眺近觀，非常壯觀：柏寢臺南距齊國都城臨淄 40 公里，緊臨古稱四瀆之一的濟水，北邊是齊國與燕、趙二國的分界 ── 黃河天險，東北方 45 公里即是渤海。周圍一帶，平野廣

闊，瀰漫無際。登上柏寢臺遠眺，齊國南屏的稷山、鼎足山、鳳凰山等山巒隱約可見，中部淄水、澠水、時水、女水、北陽水等諸河川流不息，東北部瀕臨渤海，泱泱齊國，面山負海，疆域遼闊，土地膏腴，宜於農桑，饒有魚鹽。

臺本是用土石築成的方形平頂的高聳建築。《說文解字》云：「臺，觀四方而高者也。」《呂氏春秋‧仲夏紀》有云：「積土四方而高曰臺。」劉熙的《釋名‧釋宮室》亦云：「臺，持也，言築土堅高，能自勝持也。」柏寢臺係以人工土築而成，此臺平面近似方形，臺基東西長 180 公尺，南北寬 150 公尺，總面積 2.7 萬平方公尺。此臺自下而上均為夯築，夯層均勻，夯面平整，夯窩呈饅頭形。從臺周圍的斷面觀察，臺南面、西面有較大面積的修築痕跡，夯層中有較多龍山、商周和漢代的陶片，據此可以判斷，此臺周圍可能有龍山文化遺址或商周文化遺址。另外，還在臺頂上採集到了不少戰國至漢代的筒瓦、板瓦及花紋磚等建築構件。

相傳，柏寢臺最初高 10 公尺，方圓 2.6 萬平方公尺，臺上殿宇壯觀，松柏蒼翠，是文人墨客的遊覽勝地。2,600 多年來，柏寢臺歷經風侵雨蝕，烽火狼煙，然遺跡猶存。

《左傳‧昭公二十六年》記載：「齊侯與晏子坐於路寢，公嘆曰：『美哉，室！其誰有此乎？』」

《韓非子》記載：「齊景公與晏子遊於少海（春秋時期，從今廣饒大營鄉以東主要在大碼頭鄉範圍內為巨淀湖，湖水面積非常大，稱為「少海」），登柏寢之臺而還望其國，曰：『美哉，泱泱乎！』」

《史記‧齊太公世家》中亦有類似記述：「（齊景公）三十二年，彗星見。景公坐柏寢，嘆曰：『堂堂！誰有此乎？』群臣皆泣，晏子笑。」《晏子春秋》中記載「景公宿於路寢之宮」，由之可見，柏寢為齊侯行寢之宮

室當不容置疑。

齊桓公仰賴得天獨厚的優勢，任人唯賢，推行新政，在巍巍高聳的柏寢之臺，九合諸侯，一匡天下，成為五霸之首，柏寢臺無疑是齊國強盛的象徵。

吳王所築姑蘇臺與楚國章華臺則為春秋高臺中的佼佼者：姑蘇臺始建於闔閭十一年（西元前 504 年），「胥門外有九曲路，闔廬造以遊姑胥之臺，以望太湖，中窺百姓，去縣三十里」。「姑蘇臺，在吳縣西南三十五里。闔閭造，經營九年始成。其臺高三百丈，望見三百里外，作九曲路以登之。」[122]「闔閭起姑蘇臺，三年聚材，五年乃成。」[123] 因山為臺，聯臺為宮，主臺「廣八十四丈」。

當吳之盛時，高自矜侈，籠西山以為囿，度五湖以為池，不足充其欲也。故傳闔閭秋冬治城中，春夏治城外，旦食鮕山，晝遊蘇臺，射於鷗陂，馳於遊臺，興樂石城，走犬長洲，其耽樂之所多矣。[124]

夫差大敗越國、痛報宿仇後，雖後世因夫差亡國，有「居下流」、眾惡所歸、將之妖魔化之嫌，但與闔閭相比，夫差享樂之心陡增，應該是不爭的事實。《左傳》載楚子西之言曰：「夫差次有臺榭陂池焉，宿有妃嬙嬪御焉。一日之行，所欲必成。」夫差將姑蘇臺「復高而飾之」[125]，娛樂元素大增：

吳王夫差築姑蘇臺，三年乃成。周環詰屈，橫亙五里，崇飾土木，殫耗人力，宮妓千人。又別立春宵宮，為長夜飲，造千石酒鍾。又作大池，

[122]〔唐〕陸廣微：《吳地記》，〔宋〕范成大《吳郡志》引，江蘇古籍出版社 1986 年版，第 99 頁。

[123]《史記·吳太伯世家》裴駰集解引《越絕書》。

[124]〔宋〕朱長文：《吳郡圖經續記》，江蘇古籍出版社 1986 年版，第 6 頁。

[125]《藝文類聚》引《吳地記》，見《吳地記》「姑蘇臺」注釋 1，江蘇古籍出版社 1986 年版，第 38 頁。

池中造青龍舟,陳妓樂。日與西施為水戲。又於宮中作靈館、館娃閣,銅鋪玉檻,宮之欄楯,皆珠玉飾之。[126]

姑蘇高臺,「臨四遠而特建,帶朝夕之浚池,佩長洲之茂苑」。

「美人計」為越王句踐滅吳九術之一:夫差選擇蘇州蓊鬱幽邃的靈巖山上建館娃宮,來安置這批技藝精湛、姿容芬芳的女子歌舞樂隊。吳人呼美女為娃,今此地仍稱麗娃鄉。今靈巖山寺大殿為館娃殿遺址,山頂花園傳為吳館娃宮遺址。

山頂有三池,日月池、日硯池、日玩花池,雖旱不竭,其中有水葵(蒓菜)甚美,蓋吳時所鑿也。山上舊傳有琴臺,又有響屧廊,或日鳴屧廊,以梗梓藉其地,西子行則有聲,故以名云。[127]

方形的玩花池,又名浣花池,據說當年池中有四種蓮花,傳為西施賞荷並和夫差盪舟採蓮處;圓形的玩月池,傳為西施臨流照影、水中撈月處;日池井為西施對井梳妝處,所謂「曾開鑑影照宮娃,玉手牽絲帶露華」。

山巔鑿平的臺基,刻「琴臺」二字,傳為西施操琴處。靈巖塔西側70多公尺長的曲徑,傳為響屧廊遺址。響屧廊,或日鳴屧廊,先鑿空廊下岩石,放下一排大小不一的缸甕,然後在地面鋪蓋一層有彈性的梗梓木板,讓訓練有素的舞女們穿著木屐在廊上跳舞,唐代皮日休有詩云:「響屧廊中金玉步,採蘋山上綺羅身。」

統治者追求視覺美感,「目觀則美」,由於楚地崇火崇鳳拜日,所以建築色彩絢麗,以紅色為主。室內裝飾也是「網戶朱綴,刻方連些」、「紅壁沙版,玄玉梁些」[128],硃紅色的大門,上面雕鏤著精緻的方形網格,

[126]《太平廣記》卷二三六引《述異記》,見《吳地記》「姑蘇臺」注釋1,江蘇古籍出版社1986年版。
[127]〔宋〕朱長文:《吳郡圖經續記》,江蘇古籍出版社1986年版,第43頁。
[128]《楚辭·招魂》。

進門以後有紅紅綠綠的帷帳裝飾著廳堂，最後見四壁塗著赤紅的顏色，頂上是漆黑如玉的房梁。

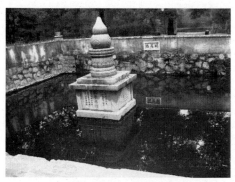
方形的玩花池（館娃宮）

楚地崇尚飛動之美，楚人以鳳為靈物，建築屋頂立鳳為飾，也有「龍蛇」，「仰觀刻桷，畫龍蛇些」，抬頭看那雕刻的方椽，畫的是龍與蛇的形象。多含動勢，蘊含著一種生命的活力。

曲線有動態感，楚國建築多曲線，《楚辭・大招》「曲屋步壩」，曲折的屋室和步廊。王逸注：「曲屋，周閣也。」、「坐堂伏檻，臨曲池些」，俯伏在廳堂的欄杆上，可以凝神觀望腳下那紆曲的水池。

楚人好壁畫裝飾，屈原在「先王之廟及公卿祠堂」所見的壁畫，題材有「天地山川神靈，琦瑋儒倪及古賢聖怪物行事」，因此，詩人對天地萬物、陰陽四時、神話故事、歷史傳說、人生道德等各種事物提出 172 個疑問。

楚別都廟（此廟係楚昭王十二年即西元前 504 年徙時所建，距屈原出生 164 年）中的壁畫，據今人孫作雲對壁畫中的主要題材、內容場景和人物圖像的探究，壁畫中有不同的人、神像至少 70 軀，怪物等至少 15 種，不同的宏壯自然景物至少 18 個，大型群像場景至少 15 幅，猶如大型的歷史連環組畫，可視為中國連環畫之祖。這些都可以為「目觀則美」作注解。

層臺累榭也是荊楚建築特色，《楚辭‧招魂》：「高堂邃宇，檻層軒些；層臺累榭，臨高山些。」《釋名》云：「榭者，藉也。」楚宮建築與自然山水密切結合。楚國的城邑和建築大多建在崗地或丘陵的一側，有「依山」的特點。有「高勿近旱而水用足，下毋近水而溝防省」[129]的實用性和「因天材，就地利」的生態性。《壽州志‧古蹟》描述「壽郢」為「依紫金山以為固」、「引流入城，交絡城中」，展現了「倚山包水」的特點。

楚靈王即位後攻打吳國，無功而返，開始大興土木，修建極為華麗壯觀的章華宮，以此向國人及諸侯國誇耀其威力。

楚靈王之章華宮，又稱章華臺，高大精美，是楚靈王六年（西元前535年）修建的離宮，史載章華臺「臺高十丈，基廣十五丈」，曲欄拾級而上，「三休而乃至其上」[130]，故又稱「三休臺」；又因楚靈王特別喜歡細腰女子在宮內輕歌曼舞，不少宮女為求媚於王，少食忍餓，以求細腰，故亦稱「細腰宮」。

東漢邊讓的〈章華臺賦並序〉：

楚靈王既遊雲夢之澤，息於荊臺之上。前方淮之水，左洞庭之波，右顧彭蠡之隩，南眺巫山之阿。延目廣望，騁觀終日。顧謂左史倚相曰：「盛哉此樂，可以遺老而忘死也。」於是遂作章華之臺，築乾溪之室，窮木土之技，單珍府之實，舉國營之，數年乃成。設長夜之淫宴，作北里之新聲。

由層臺累榭組成，已呈大型的園林建築群之勢。[131]

齊桓公柏寢臺，據《漢書》顏師古注，是「以柏木為寢室於臺之

[129] 《管子‧乘馬》。
[130] 《新書‧退讓》。
[131] 章華臺故址在今湖北潛江縣境，1984 年發現，附近有溝通漢水和長江的揚水。章華臺要收羅逃亡的奴僕住在裡面，可見其大。

上」，故而得名。從《春秋左傳》莊公二十三、二十四年的春秋《經》和傳疏中看出，魯國的建築規格及裝飾皆崇飾越禮：

（莊二十三年）秋，丹桓宮楹。桓公廟也。楹，柱也。

〔經〕二十有四年，春，王三月，刻桓宮桷。

正義曰：《釋器》云：「金謂之鏤，木謂之刻。」刻木鏤金，其事相類，故以刻為鏤也。桷謂之榱，榱即椽也。《穀梁傳》曰：「刻桷，非正也。夫人所以崇宗廟也。取非禮與非正而加之於宗廟，以飾夫人，非正也。刻桓宮桷，丹桓宮楹，斥言桓宮，以惡莊也。」是言丹楹刻桷皆為將逆夫人，故為盛飾。

〔傳〕二十四年，春，刻其桷，皆非禮也。

〔疏〕注「並非丹楹，故言皆」。

正義曰：《穀梁傳》曰：「禮，楹，天子諸侯黝堊，大夫蒼，士黈。丹楹，非禮也。」注云：「黝堊，黑色。黈，黃色。」又曰：「禮，天子之桷，斲之礱之，加密石焉。諸侯之桷，斲之礱之。大夫斲之。士斲本。刻桷，非正也。」「加密石」，注云：「以細石磨之。」《晉語》云：「天子之室，斲其椽而礱之，加密石焉。諸侯礱之，大夫斲之，士首之，備其物，義也。」言雖小異，要知正禮楹不丹，桷不刻，故云「皆非禮也」。

御孫諫曰：「臣聞之『儉，德之共也；侈，惡之大也』……先君有共德，而君納諸大惡，無乃不可乎？」以不丹楹刻桷為共。

建築構件（椽或柱）的斲削打磨精度同樣也是反映建築等級的重要象徵：天子宮殿的椽子，可以用礱，磨也。密石，即以堅實細密之石打磨。諸侯的可以斲削磨光；大夫的只能斲削；士，則只能對椽頭進行加工。

魯莊公將其父桓公的宗廟柱子漆成紅色、椽子上雕刻鏤等，皆不合禮制，《春秋》鞭撻之。禮制規定，天子的宮殿柱子油漆用紅色，諸侯用黑

色，大夫青蒼色，其他官員只能用土黃色，而庶人則不許用色彩，謂之白屋。

西周時期，周宣王所營宮室僅「避風雨，除鳥鼠」，但作為王權象徵的天子之廟飾，在「山節」形式的單層斗栱上，可以用「山節藻梲」[132]，鄭玄注：「山節，刻欂盧為山也；藻梲，畫侏儒柱為藻文也。」成為周王宮室特殊身分等級的重要象徵。

吳王夫差姑蘇臺「銅鉤玉檻，宮之楹檻，皆珠玉飾之」，姑蘇臺木材，都「巧工施校，制以規繩。雕治圓轉，刻削磨礱。分以丹青，錯畫文章。嬰以白璧，鏤以黃金。狀類龍蛇，文彩生光」，「神材異木，飾巧窮奇，黃金之楹，白璧之楣。龍蛇刻劃，燦燦生輝」[133]，雖有小說家誇飾之嫌，但亦在一定程度上反映出歷史的真實。

章華臺也有「彤鏤」[134]之美。

四、遠近無害，臺榭德義

少數君王、諸侯能克制享樂欲望、抵制高臺美宮誘惑，春秋時期楚莊王（？～前591年）便是其中的一位。《淮南子·道應訓》載：

令尹子佩請飲莊王，莊王許諾。子佩期之於京臺，莊王不往。明日，子佩跪揖，北面立於殿下，曰：「昔者君王許之，今不果往，意者臣有罪乎？」莊王曰：「吾聞子具於強臺。強臺者，南望料山以臨方皇，左江而右淮：其樂忘死。若吾薄德之人，不可以當此樂也，恐留而不能反。」

子佩邀請楚莊王赴宴，楚莊王爽快的答應了，而後又沒有去赴宴，他向子佩解釋不去的原因：「我聽說你在京臺擺下盛宴，京臺這地方，向南

[132]《禮記·明堂位》。
[133]〔宋〕崔顥：〈館娃宮賦〉，〔宋〕范成大《吳郡志》注引，江蘇古籍出版社1986年版，第101頁。
[134]《國語·楚語上》。

可以看見料山，腳下正對著方皇之水，左面是長江，右邊是淮河，到了那裡，人會快活得忘記了死的痛苦。像我這樣德性淺薄的人，難以承受如此的快樂，我怕自己會沉迷於此，流連忘返。」

楚莊王是怕自己耽誤治理國家的大事，所以改變初衷，決定不去赴宴。這樣善於自律的楚莊王不僅能使楚國強大，還能稱霸中原，更為華夏的統一、民族精神的形成發揮了一定的作用。

戰國時期的齊宣王（西元前 350 年～前 301 年）也算一位從善如流的國君。《孟子》一書記載了很多齊宣王和孟子談話的故事，他在雪宮見孟子時，坦承自己好勇、好貨、好色，並聽從了孟子與民同樂的一番勸說。更有甚者，這位「好色」的國君，居然娶了中國古代四大醜女之一的鍾無豔（又名鍾離春），以示「好德」勝於「好色」。劉向的《列女傳》記載：

鍾離春者，齊無鹽邑之女，齊宣王之正后也。其為人也，極醜無雙，臼頭深目，長壯大節，昂鼻結喉，肥項少髮，折腰出匈（通「胸」），皮膚若漆。年四十，行嫁不售，自謁宣王，舉手拊膝曰：「殆哉！殆哉！」曰：「今王之國，西有衡秦之患，南有強楚之仇，外有二國之難，一旦山陵崩弛，社稷不安，此一殆也。漸臺五重，萬人罷極，此二殆也。賢者伏匿於山林，諂諛者強於左右，此三殆也。飲酒沉湎，以夜繼晝，外不修諸侯之禮，內不秉國家之政，此四殆也。」

後鍾無豔又勸諫齊宣王「拆漸臺，罷女樂，退諂諛，進直言，選兵馬，實府庫」，被齊宣王立為王后，還讓她做太子的嫡母。

《左傳·昭公七年》記載：「楚子成章華之臺，願與諸侯落之。」章華宮落成後，楚國遍邀各諸侯國參加其落成典禮，然而，只有魯國前來慶賀。

《國語·楚語上》載，楚大夫伍舉（伍子胥之祖父）批評靈王築章華

臺：「土木之崇高、彫鏤為美，而以金石匏竹之昌大，囂庶為樂。」伍舉
在回答楚靈王章華臺「美夫」時，明確提出了「美」的標準：

夫美也者，上下、內外、小大、遠近皆無害焉，故曰美。若於目觀則
美，縮於財用則匱，是聚民利以自封而瘠民也，胡美之為？夫君國者，將
民之與處；民實瘠矣，君安得肥？且夫私欲弘侈，則德義鮮少；德義不行，
則邇者騷離而遠者距違。天子之貴也，唯其以公侯為官正，而以伯子男為
師旅。其有美名也，唯其施令德於遠近，而小大安之也。若斂民利以成其
私欲，使民蒿焉忘其安樂，而有遠心，其為惡也甚矣，安用目觀？

伍舉說，所謂美，是指對上下、內外、大小、遠近都沒有妨害，所以
才叫美。而非「目觀則美」，用眼睛看起來是美的，財用卻匱乏，這是搜
刮民財使自己富有卻讓百姓貧困，有什麼美呢？當國君的人，要與百姓共
處，百姓貧困瘦弱了，國君又怎麼能豐腴呢？況且私欲太大太多，就會使
德義鮮少；德義不能實行，就會使近處的人憂愁叛離而遠方的人抗拒違
命。天子的尊貴，正是因為他把公、侯當作官長，讓伯、子、男統率軍
隊。他享有美名，正是因為他把美德布施給遠近的人，使大小國家都得到
安定。如果聚斂民財來滿足自己的私欲，使百姓貧耗失去安樂從而產生叛
離之心，那作惡就大了，眼睛看上去好看又有什麼用呢？

伍舉批評楚國建章華臺「國民罷焉，財用盡焉，年穀敗焉，百官
煩焉」，反對「土木之崇高、彫鏤為美，而以金石匏竹之昌大、囂庶為
樂」，反對「以觀大、視侈、淫色以為明」。

伍舉認為的先王臺榭之美是：「榭不過講軍實，臺不過望氛祥。故榭
度於大卒之居，臺度於臨觀之高。其所不奪穡地，其為不匱財用，其事不
煩官業，其日不廢時務。瘠磽之地，於是乎為之；城守之木，於是乎用之；

官僚之暇，於是乎臨之；四時之隙，於是乎成之。」

榭是用來講習軍事實務的，臺是用來觀望氣象吉凶的，因此榭只要能在上面檢閱士卒，臺只要能達到觀望氣象吉凶的高度就行了。它既不侵占農田，也不使國家的財用匱乏，不煩擾正常的政務，不妨礙農時。選擇在貧瘠的土地上，用建造城防剩餘的木料建造它，並讓官吏在閒暇的時候前去指揮，在四季農閒的時候建成。

伍舉毫不客氣的告誡楚靈王：「若君謂此臺美而為之正，楚其殆矣！」意思是如果您認為這高臺很美，那楚國就危險了！

伍舉否定了楚靈王為代表的「目觀則美」審美觀，即以視覺形式的一定屬性為美，或以能引起視覺感官愉悅的文飾為美的說法，象徵著古代美善同義的審美結構的瓦解，且預示著美善獨立的審美認知的到來。

伍舉強調以「德義」為美的觀點，與孟子、荀子十分一致：孟子鞭撻失德暴君「壞宮室以為汙池，民無所安息；棄田以為園囿，使民不得衣食。邪說暴行又作，園囿、汙池、沛澤多而禽獸至」[135]。荀子提倡：「治之經，禮與刑，君子以修百姓寧。明德慎罰，國家既治四海平」，認為「世之災，妒賢能，飛廉知政任惡來。卑其志意，大其園囿高其臺。」[136]

伍舉和孟子等都對周文王的「靈臺」讚美有加。伍舉說：「故《周詩》曰：『經始靈臺，經之營之。庶民攻之，不日成之。經始勿亟，庶民子來。王在靈囿，麀鹿攸伏。』夫為臺榭，將以教民利也，不知其以匱之也。」[137]強調了建造臺榭，是為了讓百姓得到利益。

孟子曰：「文王之囿，方七十里，芻蕘者往焉，雉兔者往焉，與民同之。」周文王允許老百姓在囿裡面打柴和捕獵野雞、野兔，與民同利。而

[135]《孟子‧滕文公下》。
[136]《荀子‧成相》。
[137]《國語‧楚語上》。

如果為一己所私，勞民傷財，那麼臺榭再美也是敗亡之兆。《左傳·哀公元年》記載：

> 吳師在陳，楚大夫皆懼，曰：「闔廬唯能用其民，以敗我於柏舉。今聞其嗣又甚焉，將若之何？」子西曰：「二三子恤不相睦，無患吳矣。昔闔廬食不二味，居不重席，室不崇壇，器不彤鏤，宮室不觀，舟車不飾，衣服財用，擇不取費。在國，天有災癘，親巡孤寡，而共其乏困；在軍，熟食者分，而後敢食，其所嘗者，卒乘與焉。勤恤其民而與之勞逸，是以民不罷勞，死知不曠。吾先大夫子常易之，所以敗我也。今聞夫差次有臺榭陂池焉，宿有妃嬙嬪御焉。一日之行，所欲必成，玩好必從，珍異是聚，觀樂是務。視民如仇，而用之日新。夫先自敗也已，安能敗我？」

楚將子西將「室不崇壇，器不彤鏤，宮室不觀」之屬的崇飾與否，作為國家盛衰的象徵，而夫差將姑蘇臺「復高而飾之」[138]，乃「先自敗」之徵兆。

第二節　仁德為美

兩周時期，「民族意識日益覺醒，道德精神不斷獨立，形成了『道德之意』為主導的學術思潮」[139]。禮樂文化成為兩周主導性文化，儒家所遵從的周文化，更強調「敬德」、「明德」，認識到人是有道德使命的，即：人不僅作為道德的存在，從而區別於一般動物，而且，人還負有建設道德世界的責任。

以「仁德」為美，主要記載在《周易》、《尚書》、《詩經》、《論語》、

[138]《藝文類聚》引《吳地記》，見《吳地記》「姑蘇臺」注釋 1，江蘇古籍出版社 1986 年版，第 38 頁。

[139] 張立文：《中國學術通史·先秦卷》，人民出版社 2004 年版，第 6 頁。

《孟子》、《荀子》、《左傳》、《國語》等儒家文化典籍中。如《周易‧坤》：「地勢坤，君子以厚德載物。」《國語‧晉語六》：「吾聞之，唯厚德者能受多福，無德而服者眾，必自傷也。」

《逸周書‧大聚解》中，輔國重臣周公備有德教、和德、仁德、正德、歸德五德。「天命靡常，唯德是輔」，三皇五帝都發跡於「天命」的眷顧，但天命之所以降福於他們是由於他們本身的「德」，有德者才配享天命，建功立業，施惠百姓，得以擁戴，流芳後世，而且德者福壽。

《左傳》維護周禮，尊禮尚德，以禮之規範評判人物。《國語》主要反映了儒家崇禮重民等觀念。

一、克己復禮為仁

《論語‧顏淵》：「顏淵問仁。子曰：『克己復禮為仁。一日克己復禮，天下歸仁焉！為仁由己，而由人乎哉？』」孔子在早年的政治追求中，一直以恢復周禮為己任，並把克己復禮稱為仁。顏淵向孔子詢問什麼是仁以及如何才能做到仁，孔子做出了這種解釋。因此，可以把克己復禮視為孔子早年對仁的定義。

克己復禮就是約束自己，使言行符合於禮；克己復禮是達到仁的境界的修養方法。儒家認為，「禮」依據「天道」而設。

《考工記》造物思想遵循嚴明的「以禮定制、尊禮用器」之禮器制度。城市及住宅是可居住的「禮器」。如《考工記》中記載，「天子城方九里，公蓋七里，侯伯蓋五里」；「匠人營國，方九里，旁三門。國中九經、九緯，經塗九軌。左祖右社，面朝後市，市朝一夫」。

王城規畫中「九五」為尊的意識萌芽，「九」為陽數之最，這裡大量用「九」為王城標準，如國有「九里」、「九經九緯」、「經塗九軌」，

「（宮）內有九室，九嬪居之」，「外有九室，九卿朝焉」、「王城……城隅九雉」等等，顯示此時的「九」已經為周王專用，呈現出王城「九五」為尊，宏偉、有序、莊嚴之美。

二、中庸之謂德

《禮記·中庸》記載，孔子說：「中庸之為德也，其至矣乎！」即「中庸大概是最高的德行了吧！」朱熹注：「中庸者，不偏不倚，無過不及。」能「隨時以處中」[140]，將「時」與「中」連結起來。孔子還說：「君子中庸，小人反中庸。君子之中庸也，君子而時中；小人之中庸也，小人而無忌憚。」朱熹注：「君子之所以為中庸者，以其有君子之德，而又能隨時以處中也。小人之所以為反中庸者，以其有小人之心，而又無所忌憚也。」

《禮記·中庸》寫道：「喜怒哀樂之未發謂之中，發而皆中節謂之和。」楊遇夫的《論語疏證》寫道：「事之中節者皆謂之和，不獨喜怒哀樂之發一事也。和今言適合，言恰當，言恰到好處。」這就是孔子提倡的「樂而不淫，哀而不傷，怨而不怒」。這也是孔子對儒家經典《詩經》抒情原則的敘述，意思是快樂而不致毫無節制，悲哀而不致傷害身體，心有怨言的時候也不會發怒，正是適度、平和的中和之美。季札觀樂[141]，依據的「樂而不淫」、「哀而不愁」，與孔子「樂而不淫，哀而不傷」的主張完全同一，是對周樂「中和之美」的評論。《論語·學而》：

[140]「圓明園」，就是根據「中庸」立意，雍正自皇子時期一直使用的法號「圓明居士」，康熙賜第尚為皇子的雍正「圓明園」。雍正解釋曰：「圓而入神，君子之時中也。明而普照，達人之睿智也。」「圓」的最高境界是無論何時處理問題都能不偏不倚，個人品德圓滿常缺，超越常人；「時中」即「隨時以處中」；「明」是思想敏銳，能洞察一切，政治業績光明完美。因而「圓明」有恪守圓通中庸、聰明睿智的含義。

[141] 見《左傳·襄公二十九年》。

有子曰：「禮之用，和為貴。先王之道，斯為美，小大由之。有所不行，知和而和，不以禮節之，亦不可行也。」

有子說：「禮的作用，在於使人的關係以和諧為貴。先王治國，就以這樣為『美』，大小事情都如此。有行不通的時候，單純的為和諧而去和諧，不用禮來節制，也是不可行的。」

「和」是儒家所特別倡導的倫理、政治和社會原則。主張人與自然和諧相處，認為天人是相通的，《周易・說卦》：「是以立天之道，曰陰與陽；立地之道，曰柔與剛；立人之道，曰仁與義；兼三才而兩之，故《易》六畫而成卦。」大意是構成天、地、人的都是兩種相互對立的因素，而卦是《周易》中象徵自然現象和人事變化的一系列符號，以陽爻、陰爻相配合而成，三個爻組成一個卦。

《周易》最早明確、系統的提出了「天、地、人」為三才之道，培育了中華民族樂於與天地合一、與自然和諧的精神，對天地與自然持有極其虔誠的敬愛之心。

孔子說，「君子和而不同，小人同而不和」，君子坦蕩蕩，心胸寬廣，可以與他周圍的人保持和諧融洽的關係，但他善於獨立思考，不願人云亦云、盲目附和；小人則沒有原則的表面隨聲附和，心裡卻各懷鬼胎，所以，「小人」表面上的「同」並不能代表「和」，「和」應該是更高意義上的、更本質的一種美德。而周人的禮樂制度是「取和去同」，讓相互差異、矛盾、對立的事物相結合，達到一種相對的平衡和諧；「同」只求同質事物的絕對同一。

「文質彬彬，然後君子」，儒家將道德認知上升到審美愛好，將內心道德觀照與外在行為統一起來，使外在的行動合乎內心的道德規範，使人敬之樂之，就是儒家的做人理想。儒家大多將屬於美學範疇或審美對象的

「美」與作為實用功利範疇的「善」合而為一，但在對具體事物進行美學評價時所持的原則和方法是先「善」後「美」。

孔子在齊聞《韶》，「三月不知肉味」，因為《韶》樂「盡美矣，又盡善也」、「《韶》，舜樂也，美舜自以德禪於堯；又盡善，謂太平也」（鄭玄注），既有美的形式，又有美的道德。但是「謂《武》盡美矣，未盡善也」，因為他崇尚「武功」而輕視「文德」，《武》樂是演繹武王伐紂之樂，體制形式雖美而缺少文德，故「未盡善」。

對人的美學評價也是「繪事後素」。鄭玄注云：「繪，畫文也。凡繪畫，先布眾色，然後以素分布其間，以其成文，喻美女雖有倩盼美質，亦須禮以成之。」

孔子「美善合一」和先「善」後「美」的美學觀，表現在文質關係上就是「文質彬彬」和先「質」後「文」。《論語·學而》：「弟子入則孝，出則悌，謹而信，泛愛眾，而親仁。行有餘力，則以學文。」

孟子認為，美的人必須具有仁義道德的內在特質，並表現充盈於外在形式，稱為「充實之謂美」[142]。

「充實」指的是把其固有的善良之本性「擴而充之」，使之貫注滿盈於人體之中。孟子宣稱：「我善養吾浩然之氣！」並解釋道：「（浩然之氣）至大至剛，以直養而無害，則塞於天地之間。」、「其為氣也，配義與道；無是，餒也。」、「是集義所生者，非義襲而取之也。行有不慊於心，則餒矣。」

孟子的人格美中包含著善，又超越了善，從而深刻的發展了孔子關於美與善內在一致性的思想。

「儒家美學的中心是反覆論述美與善的一致性，要求美善統一，高度

[142]《孟子·盡心下》。

重視審美與藝術陶冶、協和、提高人們倫理道德感情的心理功能，強調藝術對促進社會和諧發展的積極作用。」[143]

三、「絃歌宰」與「曾點氣象」

以孔子為代表的儒家一向主張在用禮規範人們行動的時候，需要憑藉「樂」，禮樂教化，如春風化雨，滋潤人心，所以是「成於樂」，「樂」就是各類藝術活動。所以，《論語・述而》說：「子曰：志於道，據於德，依於仁，游於藝。」

志在於道，根據在於德，從道德的行為開始，依傍於仁，活動在藝。「藝」的內容就是周禮所說的「六藝」，《周禮・保氏》：「養國子以道，乃教之六藝：一曰五禮，二曰六樂，三曰五射，四曰五御，五曰六書，六曰九數。」透過「游於藝」來淨化心靈，潛移默化使風清俗美。

孔子十分得意的是弟子言偃治武城，以禮樂為教，邑人皆絃歌，成為「絃歌宰」。他與弟子子路、曾晳、冉有、公西華侍坐，子路、冉有、公西華各言其志後，孔子十分讚賞曾晳之志，即：「莫春者，春服既成，冠者五六人，童子六七人，浴乎沂，風乎舞雩，詠而歸。夫子喟然嘆曰：『吾與點也。』」

懂禮愛樂、卓爾不群的曾點（字晳，又稱曾晳）描繪的是一幅在大自然裡沐浴臨風，一路酣歌的動人景象，抒寫了一種投身於自然懷抱、恬然自適的瀟灑和樂趣，流露出一種高雅的性情，一種對大自然的無比熱愛之情。曾晳表示了禮樂治理的理想境界，正是孔子仁學的最高境界，後世稱為「曾點氣象」，成為宋代理學中的重要話題。

[143] 李澤厚、劉綱紀主編：《中國美學史》第一卷，中國社會科學出版社 1987 年版，第 35 頁。

四、比德之美

儒家在對自然美的欣賞上，經常把自然的美和人的精神道德情操相連結，著重於掌握自然美所具有的人的、精神的意義，從而充滿著社會色彩，極富於人情味，具有實踐理性精神，既很少有自然崇拜的神祕色彩，也很少把自然貶低到僅供感官享樂的地步。[144] 這種注重自然景物所展現某種屬於人的精神與特質，亦即人的人格特質，稱為「比德」。

產生於西周至春秋中期的《詩經》中大量出現以自然物比德的內容。

如四季常青的松柏，「遇霜雪而不凋，歷千年而不殞」，被用來象徵家族子孫興旺、永保祖業。《小雅·斯干》：「秩秩斯干，幽幽南山。如竹苞矣，如松茂矣。兄及弟矣，式相好矣，無相猶矣。」、「竹松承茂」、「竹苞松茂」後成為蓋新房的頌禱之詞，也成為園林門樓或牆門上的磚額。

竹苞松茂（南潯張石銘故居）

[144] 李澤厚、劉綱紀主編：《中國美學史》第一卷，中國社會科學出版社 1987 年版，第 147 頁。

《小雅・天保》中有「如月之恆，如日之升，如南山之壽，不騫不崩，如松柏之茂，無不爾或承」。這首祝福君主的詩歌，極其頌禱、反覆譬喻之能事，演變為後世「九如」、「壽比南山不老松」等祝福吉祥語。

梧桐，本無節而直生，理細而性緊，高聳雄偉，幹皮青翠，葉缺如花，妍雅華淨，雄秀皆備。在《詩經》中，梧桐就與鳳凰相關聯。《大雅・卷阿》：「鳳凰鳴矣，于彼高岡。梧桐生矣，于彼朝陽。」園林建築中「鳳鳴朝陽」的吉祥圖案中，鳳凰往往站在梧桐樹下對著朝陽引吭長鳴。家有梧桐落鳳凰，梧桐成為聖雅之植物。

《詩經・採薇》中，征戰歸來的士兵在雨雪霏霏之時，想起離開家鄉時正值春光明媚，「楊柳依依」，柳枝的「依依」撩人，恰如征人離家時的難捨難分。柳累積沉澱著的「家」的情愫，化成折柳送別和寄遠之俗。

有以動物比興：如用雌雄情意專一的雎鳩起興，「關關雎鳩，在河之洲」，由關雎的成雙成對鳴叫聯想到愛情的成雙成對，引發出對淑女的追求。也有邶風〈新臺〉用癩蛤蟆比喻好色奪媳的衛宣公；〈碩鼠〉將剝削者比作貪婪而膽小畏人的大老鼠。可謂愛憎分明。

特別是《詩經》關於文王靈臺靈囿靈沼的歌詠，對後世中國園林審美具有重要影響。

《論語・子罕》中孔子曰：「歲寒，然後知松柏之後凋也。」松柏的韌性精神，成為「比德」美學思想中的重要母題。

《論語・雍也》中有：「知者樂水，仁者樂山。知者動，仁者靜。知者樂，仁者壽。」這是孔子關於山水自然美的重要美學命題。

孔子認為水之美，在於它具有與君子或知者的德、仁、智、勇等特質相類似的特徵。當子貢問孔子為什麼每次見到大水都要停下觀看時，孔子曰：「主量必平，似法；盈不求概，似正；淖約微達，似察；以出

以入，以就鮮潔，似善化；其萬折也必東，似志。是故君子見大水必觀焉。」[145]、「水至平，端不傾，心術如此象聖人」[146]，端正自己的品行，才能矯正他人的過失，成為天下的表率，而品行端正是人格魅力的重要表現之一。

「知者」之所以「樂水」，還因為水有著川流不息的特點，而「知者不惑」[147]，捷於應對，敏於事功，同樣具有「動」的特點。

儒家在人生觀上強調「入世」，這種積極主動的處世方式使得他們對水「動」的特性極為推崇，將其人格化，進而歸納出「其似力者」、「其似勇者」、「其似有禮者」、「其似知命者」、「其似善化者」等基於水「動」的自然屬性之上的哲學美學內涵。

水也用以衡量道德修養之優劣。《孟子・離婁上》引用一首〈滄浪歌〉後說：「孔子曰：『小子聽之！清斯濯纓，濁斯濯足矣。自取之也。』夫人必自侮，然後人侮之；家必自毀，而後人毀之；國必自伐，而後人伐之。太甲曰：『天作孽，猶可違；自作孽，不可活。』此之謂也。」這裡，用水本身的清濁，比喻各人的道德修養之優劣。「天作孽，猶可違；自作孽，不可活」，強調了自我修養的重要意義。

水又作為時間「意象」，對人產生警示激勵的作用。如孔子看到「逝者如斯夫，不捨晝夜」，發出感嘆。

仁者願比德於山，故樂山，高山具有與「仁者」無私品德相媲美的特徵。自然景物這種激發人獨特審美感受的感性形式中蘊含著美的規律。孔子認為一個高尚的人所喜歡的自然事物，可以使自己的性情從中得到陶冶。這裡有「化」的意思，但是並無「教」的意味。這應該是山水審美超

[145]《荀子・宥坐》。
[146]《荀子・成相》。
[147]《論語・憲問》。

功利說的先聲。

「知者樂水，仁者樂山」的命題，在中國美學史上開創了一種關於自然美欣賞的「比德」理論。

中國儒學集大成者的荀子以玉為例，從理論上強化了「比德」說。《荀子・德行》：

夫玉者，君子比德焉。溫潤而澤，仁也；縝慄而理，知也；堅剛而不屈，義也；廉而不劌，行也；折而不撓，勇也；瑕適並見，情也；扣之，其聲清揚而遠聞，其止輟然，辭也。故雖有珉之雕雕，不若玉之章章。

荀子列舉了玉的種種形態特徵，如「溫潤而澤」、「縝慄而理」、「堅剛而不屈」等，一一落實為「仁」、「知」、「義」等道德種類，以此說明君子之貴玉是用以「比德」。玉之所以受到士大夫的貴重，在於能從中獲得很高的審美價值。朱熹說：「且如冰與水精，非不光，比之玉，自是有溫潤含蓄氣象，無許多光耀也。」

雖有光澤，但又有「溫潤含蓄氣象，無許多光耀」，正符合仁的品德，故為君子所重。

以屈原〈離騷〉為代表的楚辭，美學風格因巫文化的影響奇異浪漫，與儒家美學風格有所不同，但思想內涵基本屬於儒家系統，如宋玉的〈登徒子好色賦〉讚美修短合宜之美：「東家之子，增之一分則太長，減之一分則太短。著粉則太白，施朱則太赤。」身材，若增加一分則太高，減掉一分則太短；論其膚色，若塗上脂粉則嫌太白，施加硃紅又顯得太紅，可謂恰到好處，這與儒家「中和」美學思想吻合。但楚辭又吸收了道家思想，如《楚辭・漁父》中那位規勸屈原隨世沉浮的「漁夫」及他所唱的〈滄浪歌〉：「滄浪之水清兮，可以濯吾纓。滄浪之水濁兮，可以濯吾足。」

反映出的人生哲理又與道家思想十分接近，而「滄浪」、江海都成為隱逸
的象徵符號。

　　楚辭繼承和發展了《詩經》比興手法，形成內涵豐富的帶有象徵性質
的香草美人比德系列：「善鳥香草，以配忠貞；惡禽臭物，以比讒佞；靈
脩美人，以媲於君；宓妃佚女，以譬賢臣；虯龍鸞鳳，以托君子；飄風雲
霓，以為小人。」[148] 香草美人的「意象」之美、人居環境之美與建築裝飾
之美等，構成飄逸、豔麗、深邃等美學特色。

　　如〈橘頌〉透過「橘」的形象，「受命不遷，生南國兮。深固難徙，
更一志兮」「獨立不遷，豈不可喜兮。深固難徙，廓其無求兮。蘇世獨
立，橫而不流兮」、「秉德無私，參天地兮」，實際都在描繪抒情主角的精
神品格之美：橘樹精神與志士形象疊映，「句句是頌橘，句句不是頌橘，
但見（屈）原與橘分不得是一是二，彼此互映，有鏡花水月之妙」[149]，
橘樹形象便累積沉澱為君子人格形象。

　　在〈離騷〉、〈九歌〉等作品中都以佩戴、服食芳草象徵品格的高潔，
以腐爛變質象徵賢才的變節，惡草比喻醜惡的小人等。

　　楚辭引類譬喻充滿著瑰麗奇特之美，山川煥綺，動植皆文：「龍鳳以
藻繪呈瑞，虎豹以炳蔚凝姿；雲霞雕色，有逾畫工之妙；草木賁華，無待
錦匠之奇。夫豈外飾，蓋自然耳。至於林籟結響，調如竽瑟；泉石激韻，
和若球鍠：故形立則章成矣，聲發則文生矣。」[150] 構築了一個花團錦簇的
意境世界：「視之則錦繪，聽之則絲簧，味之則甘腴，佩之則芬芳」[151]，
獲得視覺、聽覺、味覺、嗅覺和心覺全美的美感享受。這些自然意象特別

[148]〔東漢〕王逸：《楚辭章句・離騷經序》。
[149]〔清〕林雲銘：《楚辭燈》。
[150]〔南朝梁〕劉勰：《文心雕龍・原道》。
[151]〔南朝梁〕劉勰：《文心雕龍・總術》。

是香草美人經過歷史累積沉澱，成為負載中國人審美情感的載體和符號。

楚辭奠定的「發憤以抒情」的審美基調，以及超越時空的悲劇精神和屈原自我形象的人格魅力，成為士大夫園林的精神主軸之一。

詩人將內在之「情」藉「香草美人」外化為審美對象，正如朱彝尊《天愚山人詩集·序》中所說的：「顧有幽憂隱痛，不能自明，漫託之風雲月露、美人花草，以遣其無聊。」、「蓋神居胸臆之中，苟無外物以資之，則喜怒哀樂之情，無由見焉。」[152] 需「用感性材料去表現心靈性的東西」[153]。

《楚辭》中用大量香草香木來裝點住所，自然本色，純樸而浪漫。如將陸地的花草香木紛紛植入水下幻境，構成了光怪陸離的浪漫境界，以湘夫人的住所為例：「築室兮水中，葺之兮荷蓋。蓀壁兮紫壇，播芳椒兮成堂。桂棟兮蘭橑，辛夷楣兮藥房。罔薜荔兮為帷，擗蕙櫋兮既張。白玉兮為鎮，疏石蘭兮為芳。芷葺兮荷屋，繚之兮杜衡。合百草兮實庭，建芳馨兮廡門。」[154] 把房屋建在水中央，還要把荷葉蓋在屋頂上。荷葉編織成屋脊，蓀草裝點牆壁、紫貝鋪砌庭壇。四壁撒滿香椒用來裝飾廳堂。桂木做棟梁、木蘭為桁椽，辛夷裝門楣、白芷飾臥房。編織薜荔做成帷幕，蕙草做的幔帳也已支張。用白玉做成鎮席，各處陳設石蘭帶來一片芳香。在荷屋上覆蓋芷草，用杜衡纏繞四方。匯集各種花草布滿庭院，建造芬芳馥郁的門廊。一派五彩繽紛的景象。

少司命所住庭院「秋蘭兮麋蕪，羅生兮堂下。綠葉兮素華，芳菲菲兮襲予」，秋天來了，堂下的蘭草開著淡紫色的小花，中間夾生著一種很香的麋蕪草，也正盛開著小小的白花。涼風拂面，它們散發出的香氣也一陣

[152] 劉永濟：《詞論》，上海古籍出版社 1981 年版，第 71 頁。
[153] 〔德〕黑格爾：《美學》第一卷，商務印書館 1979 年版，第 361 頁。
[154] 〔戰國楚〕屈原：《九歌·湘夫人》。

陣襲來，沁人心脾，令人賞心悅目。

《九歌·湘君》:「鳥次兮屋上，水周兮堂下。」

《九歌·東君》:「暾將出兮東方！照吾檻兮扶桑。」

《九歌·河伯》:「魚鱗兮龍堂，紫貝闕兮朱宮。」

房舍周圍，有「川谷徑復，流潺湲些。光風轉蕙，氾崇蘭些」。川谷的流水曲折縈迴於庭舍，能聽到潺潺的流水聲。陽光中微風搖動蕙草，叢叢香蘭播散芳馨。

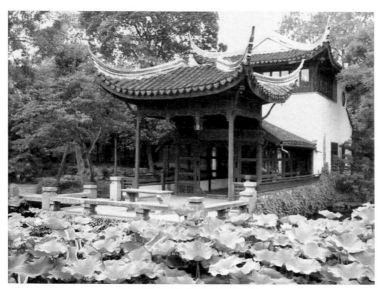

香飄杜若洲（拙政園香洲）

拙政園的「香洲」旱船深得箇中神韻，如清王庚在文徵明舊書「香洲」額下跋云:「昔唐徐元固詩云:『香飄杜若洲。』蓋香草所以況君子也。乃為之銘曰:『擷彼芳草，生洲之汀；採而為佩，愛人騷經:偕芝與蘭，移植中庭；取以名室，唯德之馨。』」

第三節　老莊「道法自然」之美

春秋戰國時代道家典籍主要是《老子》和《莊子》。《老子》又稱《道德經》，「道論」是其全部思想的根據。

戰國時期宋人莊子名周，創立莊周派，《莊子》是其思想的整合，提出了以道為美的本質觀和審美特點，即自然美、人物美皆以自然無為的道德本性為依據，「道」作為宇宙論的終極依據，是道家哲學文化的最高範疇。道家認為世間萬物都是對「道」的模擬和反映，其本性就是自然。「天地之始」、「萬物之母」，「神鬼神帝，生天生地」、「自本自根，未有天地，自古以固存」[155]，是獨一無二的世界本源。莊周派在論述美的形態時，強調樸素、自然、平淡的美，這使他與老子的美學思想有著明顯的一致性，後世往往以「老莊」合稱。

一、見素抱樸，無為之美

老子「道」的中心含義就是「無為」，是任其自然的意思，即「治人事天莫如嗇」，「人法地，地法天，天法道，道法自然」。王弼的《〈老子〉注》曰：「道不違自然，乃得其性。法自然者，在方而法方，在圓而法圓，於自然無所違也。」一切都任著自然的本性執行，於自然無所違，乃是道的最高境界。

當然，要進入這一境界，既要尊重「物性」，讓萬物各順其天然本性展露自己，又要尊重人的「性命之情」，不能讓外在的規範成為生命自由發展的障礙：「彼至正者，不失性命之情。故合者不為駢，而枝者不為歧。長者不為有餘，短者不為不足。是故鳧脛雖短，續之則憂。鶴脛雖長，斷

[155] 陳鼓應：《莊子今注今譯》，中華書局 1999 年版，第 181 頁。

之則悲。……天下有常然。」[156] 萬物都因展現了「道」而為「常然」；萬物也只有在展現出「道」的自然無為特徵時，才具有了美的品性。

在此前提下，《老子》提出了「見素抱樸」[157] 美的形態。見：呈現；素：染色的生絲；樸：沒雕琢加工的原木，即外表單純，內心樸素。如果徒有外表之美，而內在醜陋，則無美可言，反而是「五色令人目盲；五音令人耳聾」[158]、「信言不美，美言不信」[159]，真實可信的言辭不美麗，而美麗的言辭卻不可信。這就是對老子的「無為」政治理想和「大巧若拙」的社會理想的形象表述，也正是樸素為美的美學觀念的源頭。

《莊子・駢拇》云：「天下有常然。常然者，曲者不以鉤，直者不以繩，圓者不以規，方者不以矩，附離不以膠漆，約束不以繩索。」並認為，「天地有大美而不言，四時有明法而不議，萬物有成理而不說。聖人者，原天地之美而達萬物之理」。[160] 無為而無不為，進入沒有任何人為痕跡的道的無為境界，一種回歸天真本性的境界，這是中國美學史上最早、最概括的以自然為美的審美理念。

《莊子》進一步拓展了自然審美的範疇，諸如天空、山川、河流、草木蟲魚乃至神人都成為審美對象：「山林與，皋壤與，使我欣欣然而樂與！」[161]、「就藪澤，處閒曠，釣魚閒處。」[162] 寫出與自然的交流、通暢的生存環境和心理狀態對人產生的審美快感，那便是「閒曠」和「欣欣然」。

在莊子看來，自然不僅是審美的對象，更是可以參與其間的審美場

[156]《莊子・駢拇》。
[157]《道德經・第十九章》。
[158]《道德經・第十二章》。
[159]《道德經・第八十一章》。
[160]《莊子・知北遊》。
[161]《莊子・知北遊》。
[162]《莊子・刻意》。

所。「以天地為棺槨，以日月為連璧，星辰為珠璣，萬物為齎送，吾葬具豈不備邪？何以如此」，《莊子》對「全生」、「保身」的追求最終卻不知不覺的歸向自然，「相呴以溼，相濡以沫，不若相忘於江湖」[163]。「江湖」即是人在現實中安身立命的歸宿。

徐復觀認為，「《莊子》精神對人自身之美的啟發，實不如對自然之美的啟發來得更為深切，自然尤其是自然的山水，才是《莊子》精神不期然而然的歸結之地」。[164]

《莊子》中的自然精神，展現了自然性與社會性的統一，合規律性與合目的性的統一，並且具有了審美的自覺，開魏晉暢神說之先河。

《莊子》在「道法自然」的基礎上進一步提出「法天貴真」的思想，認為「牛馬四足，是謂天。落馬首，牽牛鼻，是謂人」，「法天」就是順應物性，不事人為，「貴真」就是崇尚樸素自然真實之美，而這種美，是一種不可比擬之美，一種理想之美：「樸素而天下莫能與之爭美！」[165]

戰國河上公注《老子》「見素抱樸」曰：「見素者，當抱素守真，不尚文飾也。」、「真者，精誠之至也。不精不誠，不能動人。故強哭者雖悲不哀，強怒者雖嚴不威，強親者雖笑不和。真悲無聲而哀，真怒未發而威，真親未笑而和。真在內者，神動於外，所以貴真也。」[166]

莊子認為最好的音樂是「天籟」、「天樂」。《莊子・齊物論》中把聲音之美分為三類：人籟、地籟、天籟。「人籟則比竹是已」，人籟是人們藉助絲竹管絃等樂器演奏出來的音樂，僅為等而下之的美；「地籟則眾竅是已」，地籟是風吹自然界大大小小的孔竅而發出的聲音，也非最美；「夫天

[163]《莊子・天運》。
[164] 徐復觀：《中國藝術精神》，春風文藝出版社 1987 年版，第 193 ～ 195 頁。
[165]《莊子・天道》。
[166]《莊子・漁父》。

籟者，吹萬不同，而使其自己也，咸其自取，怒者其誰邪！」[167]天籟乃眾
竅自鳴而成、不依賴任何外力作用、自然天成之音，是最優美的音樂。由
天籟構成，與「道」相和的樂，則稱「天樂」，「聽之不聞其聲，視之不見
其行，充滿天地，苞裏六極」，郭象注道：「此乃無樂之樂，樂之至也。」
這種無樂之樂，即是莊子心中最美的音樂。

莊子反對人工雕琢，主張自然的本色。他認為最高最美的藝術，是
毫無人工斧鑿痕跡「應之自然」的天然的藝術。他繼承發展了《老子》
的「五色令人目盲，五音令人耳聾，五味令人口爽」的美學思想，提出了
「擢亂六律，鑠絕竽笙，塞瞽曠之耳，而天下始人含其聰矣。滅文章，散
五采，膠離朱之目，而天下始人含其明矣。毀絕鉤繩，而棄規矩，攦工倕
之指，而天下始人有其巧矣」[168] 的美學觀點，認為只有毀掉一切人為造
作的藝術，才能使人懂得什麼是真正的藝術之美。「五色不亂，孰為文采；
五聲不亂，孰應六律。夫殘樸以為器，工匠之罪也。」

莊子繼承發展了老子「無為而無不為」的思想，不帶任何實用目的的
自由活動即「無為」，認為「天道自然無為」，不是人為的力量可以改變
的。《莊子·天道》曰：「無為也，則用天下而有餘。有為也，則為天下用
而不足。故古之人貴夫無為也。」無為，並不是無所作為，而是無刻意作
為，聽任自然。「虛靜恬淡，寂寞無為」是「萬物之本」，同時也是美之
本。「西施病心而矉其裡，其裡之醜人見之而美之，歸亦捧心而矉其裡。
其裡之富人見之，堅閉門而不出；貧人見之，挈妻子而去走。彼知矉美
而不知矉之所以美」[169]，西施「之所以美」，是因為她「貌極妍麗」，既
病心痛，矉眉苦之，出自自然，出自真情，益增其美；而鄰里醜人，見

[167]《莊子·齊物論》。
[168]《莊子·胠篋》。
[169]《莊子·天運》。

而學之，不病強顰，故作媚態，倍增其醜。故「無以人滅天，無以故滅命」[170]，主張「順物之性」，尊重個性的發展，反對人為的束縛。

《莊子・馬蹄》說：「馬，蹄可以踐霜雪，毛可以御風寒，齕草飲水，翹足而陸，此馬之真性也。雖有義臺路寢，無所用之。」馬，處於真性情，放曠不羈，俯仰天地之間，逍遙乎自得職場，不求「義臺路寢」，真有怡然自得之樂。尊重客觀事物本身的規律，而不應該以人的主觀意願去改變它。莊子強調了美真統一論，表現了對未被語言、概念所汙染、所遮蔽的本來如此的對象世界的追索。

莊子讚美抱璞守真。《莊子・天地》記載了一則「抱甕灌園」的故事：孔子的弟子子貢遊楚返晉過漢陰時，見一位老人一次又一次的抱甕澆菜，「搰搰然用力甚多而見功寡」，就建議他用機械汲水。老人不願意，「忿然作色而笑日：『吾聞之吾師，有機械者必有機事，有機事者必有機心。

機心存於胸中，則純白不備；純白不備，則神生不定；神生不定者，道之所不載也。吾非不知，羞而不為也。』」抱甕老人認為，用了機械必定會出現機變之類的心思，純潔空明的心境就不完備；純潔空明的心境不完備，精神就不會專一安定；精神不能專一安定的人，大道也就不會充實他的內心。莊子讚美拙樸的生活，抨擊機巧。

莊子「順物自然」並非完全否定事物外形的雕飾之美，只是反對違反事物自然本性的人為摧殘。他指出：「純樸不殘，孰為犧尊！白玉不毀，孰為珪璋！」[171]天然的木料不被剖開，誰能做成犧尊之類酒器！白玉不被毀壞，誰能做成珪璋之類玉器！主張「既雕既琢，復歸於樸」[172]，「雕」

[170]《莊子・秋水》。
[171]《莊子・馬蹄》。
[172]《莊子・山木》。

與「琢」，精雕細刻，它是對外在的一種修飾，是一種日積月累的追求和
磨合；復歸於素樸，強調一種內在美，一種本質的東西，樸實無華。成玄
英解釋說：「雕琢華飾之務，悉皆棄除，直置任真，復於樸素之道者也。」
這是一種超越技巧炫示的更高境界，平中見奇，常中見鮮，於簡潔中見率
真，於質樸中盡現完美。這與明代造園家計成所稱園林美最高境界的「雖
由人作，宛自天開」如出一轍。

抱甕灌園（擁翠山莊抱甕軒）

二、「文為質飾者也」

屬於法家的韓非子吸取了老子尚樸、尚真和墨子尚質、尚用的觀點，
反對文飾。韓非子認為，文飾的目的就是掩蓋醜的本質，《韓非子‧解
老》中說：「禮為情貌者也，文為質飾者也。夫君子取情而去貌，好質而
惡飾。夫恃貌而論情者，其情惡也；須飾而論質者，其質衰也。何以論
之？和氏之璧，不飾以五采；隋侯之珠，不飾以銀黃。其質至美，物不足

以飾之。夫物之待飾而後行者，其質不美也。」

韓非子認為，禮是情感的描繪，文采是本質的修飾。君子採納情感而捨棄描繪，喜歡本質而厭惡修飾。依靠描繪來闡明情感的，這種情感就是惡的；依靠修飾來闡明本質的，這種本質就是糟的。和氏璧，不用五彩修飾；隋侯珠，不用金銀修飾。它們的本質極美，別的東西不足以修飾它們，事物等待修飾然後流行的，它的本質就不美。

無論是墨子的「節用」為美的思想，還是韓非子的「文為質飾」的美學觀點，對園林美學思想都有很重要的影響。尚用戒奢是明至清前期構園理論的重要內容。那時的「暴富兒自誇其富，非所宜設而設之，置械斛於大門，設尊罍於臥寢」[173]者有之；明窗淨几，焚香其中餐雲飲露，一掃人間詬病者亦有之。

持「性惡論」的大儒荀子，強調變化先天的本性，興起後天的人為。《荀子·性惡》：「故聖人化性而起偽，偽起而生禮義，禮義生而制法度。」楊倞注：「言聖人能變化本性，而興起矯偽也。」改造先天的人性之「惡」，透過後天文明的薰陶、感化，於是產生了禮儀、法度和藝術等。詩、書、禮、樂等化性，對人進行塑造，使人具有崇高的精神境界，這就是「偽」，故荀子說「化性起偽」，「無偽則性不能自美」。

《荀子·解蔽》提出「虛一而靜」的審美心理虛靜說。「虛」，指不以已有的認識妨礙再去接受新的認識；「一」，指思想專一；「靜」，指思想寧靜。荀子認為「心」要知「道」，就必須做到虛心、專心、靜心。他說：

人生而有知，知而有志，志也者，藏也，然而有所謂虛，不以所已藏害所將受謂之虛。

[173]〔清〕袁枚：《隨園詩話》卷六。

所謂「藏」，指已獲得的認識。荀子認為，不能因為已有的認識而妨礙接受新的認識，所以「虛」是針對「藏」而言的。他又說：「心生而有知，知而有異。異也者，同時兼知之；同時兼知之，兩也；然而有所謂一，不以夫一害此一謂之一。」

荀子認為，正確處理好「藏」與「虛」、「兩」與「一」、「動」與「靜」三對矛盾的關係，做到「虛查而靜」，就能達到「大清明」的境界，做到「坐於室而見四海，處於今而論久遠。疏觀萬物而知其情，參稽治亂而通其度，經緯天地而材官萬物，制割大理而宇宙理矣」。

墨子以儉約足用為美。首先要明確的是墨子並不完全排斥美，《墨子》多次提到「美」，如：「美章而惡不生」，「譽，明美也；誹，明惡也」。這裡的「美」顯然是作為「善」的概念與「惡」對舉的，屬於道德、實用、功利的範疇；「西施之沉，其美也」、「君子服美則益敬，小人服美則益驕」、「面目美好者，此非可學（而）能者也」、「衣服不美，身體從容醜贏，不足觀也」等，這個「美」顯然指的是事物外在形貌的美觀，與「飾」相關聯的「美」，屬於美學範疇的概念。

西漢劉向《說苑‧文質》中記載了墨子之語：「故食必常飽，然後求美；衣必常暖，然後求麗；居必常安，然後求樂。為可長，行可久，先質而後文，此聖人之務。」唯其如此，這種形式美的追求才可以「為可長，行可久」。可見，墨子只是認為鋪張浪費的審美是醜陋的，他也並不否定音樂的審美價值和意義，他之所以「非樂」，是因為要「先質而後文」，要先解決「溫飽」，再解決審美需求。日本學者三浦藤作在他所寫的《中國倫理學史》一書中指出：「墨子倡極端之非樂論，在促醒當時之社會，其真意並非排斥音樂，蓋憎音樂之濫用耳。」

墨子作為出身手工業者的思想家，主張「儉約為美」、「足用為美」的

思想。《墨子·辭過》曰：「室高足以關潤溼，邊足以圍風寒，上足以待雪霜雨露，宮牆之高，足以別男女之禮，謹此則止。凡費財勞力，不加利者，不為也。……是故聖王作為宮室，便於生，不以為觀樂也。」《墨子·非樂》開篇中提出，「仁人之事者，必務求興天下之利，除天下之害。將以為法乎天下，利人乎即為，不利人乎即止」。他以勞動者的利為標準，「足用」就是墨子對美的最好詮釋，因而他反對「宮室臺榭曲直之望，青黃刻鏤之飾」。

墨子和墨家弟子也一直在踐行著節制的主張，「多以裘褐為衣」、「面目黧黑」、「以自苦為極」。後世的「師儉園」就是在主張師法簡樸。

三、「有無相生」之美

老子《道德經》載：「三十輻共一轂，當其無，有車之用也。埏埴以為器，當其無，有器之用也。鑿戶牖以為室，當其無，有室之用也。故有之以為利，無之以為用。」

三十根輻條湊到一個車轂上，正因為中間是空的，所以才有車的作用。糅合黏土做成器具，正因為中間是空的，所以才有器具的作用。鑿了門窗蓋成一個房子，正因為中間是空的，才有房子的作用。因此「有」帶給人們便利，「無」才是最大的作用。

這就是「有生於無」的道理，也是包括園林美學在內的書畫中虛白之美的理論來源：「天下之妙，莫妙於無；無之妙，莫妙於有。有於無中，用無而妙。」[174]、「畫在有筆墨處，畫之妙在無筆墨處。」[175] 虛實之美，揭示了一些十分重要的審美規律。園林所追求的審美境界就是「無言

[174]〔清〕王夫之：《莊子通·繕性》。
[175]〔清〕戴熙：《習苦齋畫絮》。

之美」。鄭績《夢幻居畫學簡明》所說的藝術「生變之訣，虛虛實實，實實虛虛，八字盡之矣」；朱光潛論「無言之美」說：「無窮之意達之以有窮之言，所以有許多意盡在不言中。文學之所以美，不僅在有盡之言，而尤在無窮之意。推廣的說，美術作品之所以美，不是只美在已表現的一部分，尤其是美在未表現而含蓄無窮的一大部分，這就是本文所謂無言之美。」[176]

萊特（Wright）說：「據我所知，正是老子，在耶穌之前五百年，首先聲稱房屋的實在不是四片牆和屋頂，而是在於內部空間。」[177]

「有無相生」所追求的審美境界就是「無言之美」，這種審美境界是要使人透過「言意之表」進入一種「無言無意之域」[178]。

第四節　諸子理想的人格美

《尚書·堯典》最早提出了「詩言志」的命題。《論語·陽貨》引述孔子的話：「詩可以興，可以觀，可以群，可以怨。」「怨」雖然只是四個作用裡的一個，但「詩可以怨」成了一個藝術命題，或以為詩可以發洩心中鬱悶，或以為詩可以委婉的批評時政，或以為怨刺上政，含譏諷之意。

但「賦詩言志」流行於周禮遺風尚存的春秋時期，是外交儀式上的一種特殊表達方式。《左傳》中記載 70 餘次，用來規勸君主，諷刺對手，小國的大夫更透過賦詩來討救兵、解糾紛，向敵國示威。

職業性外交專家行人，一般由史官充任，《詩經》為行人的職業性修養，行人兼有採集詩歌的職責，目的是用於朝廷或其他正式場合的禮儀中。所以，孔子說過「不學詩，無以言」（《論語·季氏》）。如晉國的孫

[176] 參見《朱光潛美學文學論文選集》，湖南人民出版社 1980 年版，第 354、355 頁。
[177] 項秉仁：《國外著名建築師叢書·萊特》，中國建築工業出版社 1992 年版，第 40 頁。
[178]〔西晉〕郭象：《莊子天道》注。

林父出訪魯國時，表現得非常無禮，魯國的大臣叔孫豹就用「相鼠有皮，人而無儀」來諷刺他；楚國的申包胥到秦國搬救兵，在秦庭哭到吐血，秦孝公很受感動，為他吟誦〈無衣〉，表示願意答應發兵救楚。

一、內聖人格，重義輕利

儒道都尊重個體人格，孔子認為：「三軍可奪帥也，匹夫不可奪志也。」[179] 軍隊的首領可以被改變，但是男子漢（有志氣的人）的志氣是不能被改變的。

孔子為實現自己的仁政理想，「發憤忘食，樂以忘憂，不知老之將至云爾」[180]，他奔波於諸侯間，被「斥乎齊，逐乎宋衛，困於陳蔡之間」[181]，卻「知其不可而為之」[182]，吃了不少苦頭，但即使身處逆境依然心憂天下，是儒家精神的精髓。

儒家的理想人格，在於能夠超越物質的、功利的需求，而突出一種高尚的精神需求，即「仁」的需求。

中國人重精神輕物質、想像大於感覺的心理特徵，也培養了士大夫們知足的文化心理。於是，標舉寡欲、容膝自安，就成為士人園林立意構景的重要思想，士大夫們升乎高以觀氣象，俯乎淵以窺泳遊，熙熙攘攘，中有自得，培養雲水風度、松柏精神，「往日繁華，煙雲忽過，趁茲美景良辰，且安排剪竹尋泉，看花索句」（怡園聯）。

「孔顏之樂」是仁者嚮往的「內聖」境界：典出《論語》兩則。《論語·述而》：「子曰：『飯疏食，飲水，曲肱而枕之，樂亦在其中矣。不義而富

[179]《論語·子罕》。
[180]《論語·述而》。
[181]《史記·孔子世家》。
[182]《論語·憲問》。

且貴，於我如浮雲。』」

　　孔子說：「吃粗糧，喝白水，彎著手臂當枕頭，樂趣也就在這中間了。用不正當的手段得來的富貴，對於我來講就像是天上的浮雲一樣。」

　　《論語・雍也》：「子曰：『賢哉，回也！一簞食，一瓢飲，在陋巷，人不堪其憂，回也不改其樂。賢哉，回也！』」

　　孔子說：「顏回的品格是多麼高尚啊！一簞飯，一瓢水，住在簡陋的小屋裡，別人都忍受不了這種窮困清苦，顏回卻沒有改變他好學的樂趣。顏回的品格是多麼高尚啊！」

　　孔子這裡講顏回「不改其樂」，這也就是貧賤不能移的精神，裡面包含了一個具有普遍意義的道理，即人總是要有一點精神的，為了自己的理想，就要不斷追求，即使生活清苦困頓也能自得其樂。孔子和顏回安貧樂道的精神多麼契合！

　　明代建立「心學」、倡「知行合一」的哲人王守仁認為，「孔顏之樂」是每個人心中自然、自有之樂，是「心」原本具有的狀態，是情與「性」即「良知」合一的境界。

　　「知足心常樂，無求品自高。」《老子》第四十四章：「名與身孰親？身與貨孰多？得與亡孰病？甚愛必大費，多藏必厚亡。故知足不辱，知止不殆，可以長久。」

　　名望與生命相比哪一樣比較重要？財物與生命相比哪一樣比較重要？得到名利與失去生命相比哪一樣的結果比較壞呢？愈是讓人喜愛的東西，想獲得它就必須付出很多；珍貴的東西收藏得越多，在失去的時候也會感到越難過。所以，知足的人不容易受到屈辱，凡事適可而止的人不容易招致危險，生活得更長久。

　　《老子》第四十六章：「天下有道，卻走馬以糞。天下無道，戎馬生

於郊。罪莫大於可欲，咎莫大於欲得，禍莫大於不知足。故知足之足，常足矣。」

《申鑑‧雜言下》說：「德比於上，故知恥；欲比於下，故知足。」道德向上看齊，所以知恥；利欲向下看齊，所以知足。

「知足常樂」是老莊的人生智慧，「知足」是「常樂」的前提，「常樂」是「知足」的結果。知足，就能使人安神理氣、降火明目。總之，知足常樂使無窮的欲望和有限的資源之間達到平衡，知足是一種智慧，常樂是一種境界。這與《周易‧繫辭上》「樂天知命，故不憂」的思想相通。孔穎達疏：「順天道之常數，知性命之始終，任自然之理，故不憂也。」

宋代學者倪思亦指出：「貴而諂佞求人，非貴也；富而貪求吝嗇，非富也；壽而無德無識，非壽也。然則孰為貴？不求為貴；孰為富？知足為富；孰為壽？有德有識則壽。」[183]又說：「寡求則有廉恥，是謂善人。」、「君子所以貴乎儉者，為其寡求耳。」[184]

《莊子‧逍遙遊》：「鷦鷯巢於深林，不過一枝。偃鼠飲河，不過滿腹。」鷦鷯鳥在深林中築巢，不過占用一枝之地足矣，何必要擁有整個森林？偃鼠在河邊飲水，不過以喝飽肚子為限，何必要占有整個河流？

又曰：「覆杯水於坳堂之上，則芥為之舟。」芥即小草，後之文人常比喻為棲身之地，不必求大，也不求奢華，所以「一枝園」、「半枝園」、「芥舟園」等頻頻出現。

知足戒貪、安貧樂道，向來為儒家倡導和讚美。《論語‧子路》載：「子謂衛公子荊：『善居室。始有，曰苟合矣。少有，曰苟完矣。富有，曰苟美矣。』」

[183]〔宋〕倪思：《經鉏堂雜志》卷四。
[184]〔宋〕倪思：《經鉏堂雜志》卷五。

　　儒家有自己踐行的人格美準則:「巧言令色,鮮矣仁」(《論語‧學而》),花言巧語討好別人的人是沒有什麼仁德的。而「訥於言而敏於行」(《論語‧里仁》),說話謹慎,做事情行動敏捷的人才是真正有仁德的人。褒「拙」貶「巧」,這是儒家理想的人格美,後世陶淵明要「守拙歸園田」,蘇州名園「拙政園」命名的思想源頭也在於此。

　　知其不可而為之的孔子,他的「窮」、「達」、「富」、「貴」都以推行「仁政」為終極目標。

　　孟子講:「養心莫善於寡欲。」[185] 欲望少了,人就不會為外物所糾纏,身體就會輕鬆愉快,心靈才能得到滋養。《孟子》則明確提出「大丈夫」的人格理想是:「富貴不能淫,貧賤不能移,威武不能屈,此之謂大丈夫。」[186] 氣勢浩然是《孟子》散文的重要風格特徵。這種風格,源於孟子人格修養的力量。孟子曾說:「我善養吾浩然之氣。」(〈公孫丑上〉)「養氣」是指按照人的天賦本心,對仁義道德堅持不懈的自我修養,久而久之,這種修養昇華出一種至大至剛、充塞於天地之間的「浩然之氣」。具有這種「浩然之氣」的人,「說大人,則藐之」(〈盡心下〉),在精神上首先壓倒對方,能夠做到藐視政治權勢,鄙夷物質貪欲,氣概非凡,剛正不阿,無私無畏。寫起文章來,自然就情感激越,詞鋒犀利,氣勢磅礴。正如蘇轍所說:「今觀其文章,寬厚宏博,充乎天地之間,稱其氣之小大。」(〈上樞密韓太尉書〉)

　　儘管孔子汲汲於事功,但「邦有道,穀;邦無道,穀,恥也」(《論語‧憲問》),國家有道,做官拿俸祿;國家無道,還做官拿俸祿,這就是可恥。「天下有道則見,無道則隱。邦有道,貧且賤焉,恥也;邦無道,

[185]《孟子‧盡心下》。
[186]《孟子‧滕文公下》。

富且貴焉，恥也。」[187] 一切以仁道能否推行於天下為原則。《孟子・盡心上》：「窮則獨善其身，達則兼善天下。」為後世文人「窮達」時守拙保真的兩種人生選擇開了法門。

儒家十分尊重三代出現的「隱士」、「逸士」。《易經》稱譽隱士「不事王侯，高尚其事」，《荀子》則稱讚隱上是「德盛者也」。

孔子要求「舉逸民」、「天下之民歸心焉」，即推舉逸民天下的老百姓就會誠心歸服了。「逸民」是指隱退不仕的民間賢人或失去了政治、經濟地位的貴族，著名的有：伯夷，叔齊，虞仲，夷逸，朱張，柳下惠，少連。

孔子認為柳下惠、少連，貶抑自己的意志，辱沒自己的身分，但說話合乎倫理，行為深思熟慮，是因為他們只能這樣。虞仲、夷逸，過隱居生活，說話放縱無忌，能保持自身清白，廢棄官位而合乎權宜變通。

武王平定殷亂以後，天下都歸順於周朝，而伯夷、叔齊堅持大義不吃周朝的糧食，並隱居於首陽山，採集薇蕨來充飢。孔子的《論語・季氏》中也讚美道：「伯夷、叔齊餓於首陽之下，民到於今稱之。」

「巢由」結志養性、優遊山林、甘守清貧、不慕榮利等高風亮節，成為中國傳統知識分子精神品格的一部分。

《詩經》對退處深藏山水間的賢人歌之頌之：「考槃在澗，碩人之寬。」[188] 毛傳曰：「考，成；槃，樂也。山夾水曰澗。」讚美隱居之得其所，「讀之覺山月窺人，澗芳襲袂」。宋朱熹的《詩集傳》曰：「詩人美賢者隱處澗谷之間，而碩大寬廣，無戚戚之意。」清鈕琇的《觚賸・杜曲精舍》盛讚「『緇衣』之好，『槃澗』之安，兩得之也」。「槃澗」也就成為山林隱居之地的文化符號。

[187]《論語・泰伯》。
[188]《詩經・衛風・考槃》。

<p align="center">槃澗（網師園）</p>

　　陳仲子，本名陳定，字子終，是戰國時期齊國著名的思想家、隱士。其先祖為陳國公族，先祖陳公子為避戰亂逃到齊國，改為田氏，所以陳仲子又叫田仲。《高士傳》卷中〈陳仲子〉載：

　　陳仲子者，齊人也。其兄戴為齊卿，食祿萬鍾，仲子以為不義，將妻子適楚，居於陵，自謂於陵仲子。窮不苟求，不義之食不食。遭歲飢，乏糧三日，乃匍匐而食井上李實之蟲者，三咽而能視。身自織履，妻擘纑以易衣食。楚王聞其賢，欲以為相，遣使持金百鎰，至於陵聘仲子。仲子入謂妻曰：「楚王欲以我為相，今日為相，明日結駟連騎，食方丈於前，意可乎？」妻曰：「夫子左琴右書，樂在其中矣。結駟連騎，所安不過容膝；食方丈於前，所甘不過一肉。今以容膝之安，一肉之味，而懷楚國之憂，亂世多害，恐生不保命也。」於是出謝使者，遂相與逃去，為人灌園。

　　《史記‧魯仲連鄒陽列傳》：

　　於陵子仲辭三公，為人灌園。裴駰集解：「《列士傳》曰：楚於陵子仲，楚王欲以為相，而不許，為人灌園。」司馬貞索隱：「《孟子》云陳仲

子，齊陳氏之族，兄為齊卿，仲子以為不義，乃適楚，居於於陵，自謂於陵子仲。楚王聘以為相，子仲遂夫妻相與逃，為人灌園。」

莊子提倡乘物以遊心，精神逍遙遊。讚美「藐姑射之山，有神人居焉；肌膚若冰雪，綽約若處子，不食五穀，吸風飲露；乘雲氣，御飛龍，而遊乎四海之外」[189]，描寫了藐姑射神人的丰姿。

《莊子》認為，「心無天遊，則六鑿相攘。大林丘山之善於人也，亦神者不勝」。[190] 就是說，「心靈不與自然共遊，則六孔就要相擾攘。大林丘山之所以適於人，也是心神暢快無比的緣故」。[191] 人的自然性與自然景物的自然性在這裡形成了統一，人在對自然景物的欣賞中獲得一種生理的愉悅與心理的解放。

《莊子》講「乘物以遊心」「莊子與惠子遊於濠梁之上」[192]，這個「遊」字意味著對自然的欣賞是以超越功利為前提的，是一種審美之遊，而「乘物」在某種意義上則是「遊心」的前提。莊周派力圖在亂世保持獨立人格，追求逍遙無待的精神自由。

〈逍遙遊〉是《莊子》的第一篇文章。文中闡述莊子追求超越一切的絕對自由的人生哲學，這種絕對自由，莊子稱之為「逍遙遊」。莊子認為，要達到逍遙遊的境界，就要完全擺脫來自各方面的限制，沒有目的，不談實用價值，做到「無所待」，達到無己、無功、無名的境界，才是絕對自由，就能在無窮的宇宙中任意遨遊，充分享受美的經驗。而美的極致，是物我情感的交融，正如莊周夢蝶一樣：「栩栩然蝴蝶也⋯⋯不知周之夢為蝴蝶歟？蝴蝶之夢為周歟？」理想徜徉自得的逍遙境界，力求消除

[189]《莊子・逍遙遊》。
[190]《莊子・外物》。
[191] 陳鼓應：《莊子今注今釋》（下），中華書局 1983 年版，第 721 頁。
[192]《莊子・秋水》。

人的異化，達到個體的自由與無限，而這樣一種物我合一、身與物化的自由境界，更是一種超出有限的狹隘現實範圍的、廣闊的、更高層次的美。就是「喪我」，即「心齋」和「坐忘」，這是莊子通達自由豁達的人生至境的不二法門，同時也是通達美感經驗的重要步驟。

「心齋」和「坐忘」擺脫了欲望與物象的迷惑，超越實用功利的目的，從而能實現對「道」的觀照，達到至美至樂的境界，亦即高度自由的境界。而這樣逍遙自適，無求無待的至境，正是美學的極致，藝術精神的最高表現。

二、醜中見美

老子曾經提出，「美」是相對於「醜」而存在的。而莊子發展了老子的這個思想，認為「道」是絕對的美，莊子學派強調「德有所長而形有所忘」，透過黜肢體、忘形骸，突出「德充之美」，即精神美。

《莊子》一書中出現了許多四體不全、形貌醜陋的人物，如〈人間世〉和〈德充符〉中的支離疏、兀者王駘、兀者申徒嘉、叔山無趾、哀駘它、闉跂支離無脤、甕盎大癭等人，他們或駝背，或斷腿，或脖子長瘤，或嘴唇畸形……但他們的「美」是心中的「道」，而不是殘缺醜陋的外在形體。

「闉跂支離無脤說衛靈公，靈公說之，而視全人，其脰肩肩。甕盎大癭說齊桓公，桓公說之，而視全人，其脰肩肩。」郭象注解：「偏情一往，則醜者更好，而好者更醜也。」人只要感情有了偏見，就會形成主觀，雖然那個人很醜，也會覺得越看越漂亮；而如果是討厭的人，即使長得很漂亮，也會越看越覺得醜。

《莊子・知北遊》稱「德將為汝美，道將為汝居」、「非愛其形也，愛使其形者也」。只要有超人的德性，其形體上的缺陷、醜陋就會被忘掉，

精神美克服了形體醜。

《莊子・山木》中，也提到以形貌和德行來論美醜。逆旅小子有兩個妾，其一人美，其一人惡（醜），可是惡者貴幸，美者賤視，因為「其美者自美，吾不知其美也；其惡者自惡，吾不知其惡也」。這說明了美醜在於形貌，而貴賤在於其德行。即使外在形體確實醜陋，仍能透過內心精神層次的修養，使醜變美，甚至越醜越美。

醜中見美以表現人物精神之美、人格之美，開了中國文學、繪畫中塑造形體奇怪而內心完美的藝術形象的先例，如達摩、鍾馗、八仙中的鐵柺李等。

清代美學家劉熙載在《藝概・書概》中也說：「怪石以醜為美，醜到極處，便是美到極處。一『醜』字中丘壑未易盡言。」怪石所以「以醜為美」，就在於它表現了宇宙元氣運化的生命力。

《莊子・德充符》篇提到：「道與之貌，天與之形，無以好惡內傷其身。」

三、自由之美

莊周派更強調人格的自由之美，對園林美學影響最突出的是《莊子・秋水》中「莊子與惠子遊於濠梁」和「莊子釣於濮水」兩則：

莊子與惠子遊於濠梁之上。莊子曰：「鰷魚出游從容，是魚之樂也。」惠子曰：「子非魚，安知魚之樂？」莊子曰：「子非我，安知我不知魚之樂？」惠子曰：「我非子，固不知子矣；子固非魚也，子之不知魚之樂，全矣！」莊子曰：「請循其本。子曰『汝安知魚樂』云者，既已知吾知之而問我，我知之濠上也。」

莊子和惠子一起在濠水的橋上遊玩。莊子說：「鰷魚在河水中游得多

麼悠閒自得，這是魚的快樂啊。」惠子說：「你又不是魚，你哪裡知道魚的快樂呢？」莊子說：「你又不是我，你哪裡知道我不知道魚的快樂呢？」惠子說：「我不是你，固然不知道你；你本來就不是魚，你不知道魚的快樂，這是完全確定的！」莊子說：「請從我們最初的話題說起。你說『你哪裡知道魚快樂』的話，你已經知道我知道魚快樂而問我，我是在濠水的橋上知道的。」

這個「遊」是心靈「無所繫縛」，自適、自得、自娛、自樂之「遊」，審美之遊，而「乘物」在某種意義上則是「遊心」的前提。

莊子釣於濮水。楚王使大夫二人往先焉，曰：「願以境內累矣！」莊子持竿不顧，曰：「吾聞楚有神龜，死已三千歲矣，王巾笥而藏之廟堂之上。此龜者，寧其死為留骨而貴乎？寧其生而曳尾於塗中乎？」

二大夫曰：「寧生而曳尾塗中。」

莊子曰：「往矣！吾將曳尾於塗中。」

莊子在濮河釣魚，楚國國王派兩位大夫前去請他（做官），（他們對莊子）說：「想將國內的事務勞累您啊！」莊子拿著魚竿沒有回頭看（他們），說：「我聽說楚國有（一隻）神龜，死了已有三千年了，國王用錦緞包好放在竹匣中珍藏在宗廟的堂上。這隻（神）龜，（牠是）寧願死去留下骨頭讓人們珍藏呢，還是情願活著在爛泥裡搖尾巴呢？」

兩個大夫說：「情願活著在爛泥裡搖尾巴。」

莊子說：「請回吧！我要在爛泥裡搖尾巴。」

莊子認為，「道之真以治身」，道真正有價值的地方是用來養身的。所以，莊子拒絕到楚國做高官，寧可像一隻烏龜拖著尾巴在爛泥中活著，也不願讓高官厚祿來束縛自己，讓凡俗政務使自己身心疲憊，這種處世行為

與莊子順乎自然修身養性的思想是格格不入的。

安時處順窮通自樂可以窺見文人對莊子遠避塵囂、追求身心自由、悠然自怡的人生理想的渴慕，成為後世園林中釣魚臺、觀魚處、濠梁觀、濠濮間想等永恆的景境依據。

郭沫若在《十批判書·莊子的批判》中說：「自有莊子的出現，道家與儒墨雖成為鼎立的形勢，但在思想本質上，道與儒是比較接近的。道家特別尊重個性，強調個人的自由到了狂放的地步，這和儒家個性發展的主張沒有什麼大的衝突。」、「從大體上說來，在尊重個人的自由，否認神鬼的權威，主張君主的無為，服從性命的拴束，這些基本的思想立場上接近於儒家而把儒家超過了。在蔑視文化的價值，強調生活的質樸，反對民智的開發，採取復古的步驟，這些基本的行動立場上接近於墨家而也把墨家超過了。」

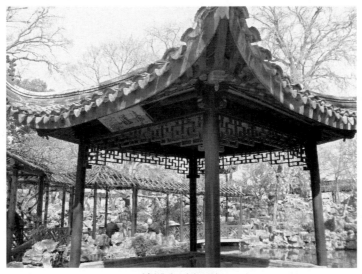

濠濮亭（留園）

第三章

園林美學經典形態誕生期 —— 秦漢

第三章
園林美學經典形態誕生期 —— 秦漢

　　歷史的車輪駛入了秦漢時期，此時世界上最大的秦漢帝國與歐洲的羅馬帝國隔空遙望。

　　源於中國東部的游牧部族秦族，不斷遷徙抵達西陲，周孝王時（約西元前 890 年）因為周室養馬之功而升為附庸，建邑於秦地，開始定居。周平王東遷，秦襄公因護駕之功始封為諸侯，據岐豐之地。秦人吸取了中亞、西北游牧民族的文明成果，也積極學習中原發達的青銅禮樂文明的精華，孕育出質樸、堅韌、勇敢、尚武的精神傳統，「自繆公以來，至於秦王二十餘君，常為諸侯雄」[193]。

　　秦王嬴政「吞二周而亡諸侯」，完成統一，自以為「德兼三皇，功高五帝」，自稱「皇帝」，並懷抱著成為千古一帝的終極夢想，稱始皇帝。定都在九峻山之南、渭水之北，山水皆陽，故名咸陽。

　　雖然，秦始皇至秦王子嬰，僅傳三帝、享國十五年便如紙炮轟然而滅。但秦始皇「悉內六國禮儀，採擇其善，雖不合聖制，其尊君抑臣，朝廷濟濟，依古以來」[194]建立了中央集權；在全國範圍內統一文字、貨幣、度量衡，「車同軌，書同文，行同倫」，以咸陽為中心修馳道、直道，並留下了震撼世界的阿房宮、靈渠、都江堰、鄭國渠、萬里長城和秦始皇陵等曠世工程；北御匈奴，南征南越，拓土開疆，奠定了大一統國家形態和大一統國家觀念的基礎；秦朝推行的郡縣制的行政模式亦遙遙領先於世界中古之世。「自秦以後，朝野上下，所行者，皆秦之制也。」[195]

　　經秦末五年刀光劍影、血雨腥風的楚漢之爭，劉邦建立了西漢王朝。「至於高祖，光有四海，叔孫通頗有所增益減損，大抵皆襲秦故。自天子

[193]《史記·秦始皇本紀》。
[194]《史記·禮書》。
[195]〔清〕惲敬：《三代因革論》，《大雲山房文稿》卷一。

稱號，下至佐僚及宮室官名，少所變改」[196]。

漢代在思想領域特別活躍，西漢前期繼秦昇仙夢想宗教般狂熱；漢武帝獨尊儒術，士大夫「內聖外王」人格理想也在此時確立。

兩漢美學綿延四百餘年，是秦及先秦美學的延續和發展。漢文化在全方位吸納、揚棄秦楚文化的基礎上進行了再創造，更具開拓精神和恢宏氣魄：究天人之際，通古今之變，古往今來、天上人間的萬事萬物都要置於自己的觀照之下，追求廣大的容量、恢宏的氣勢，欣賞那種使人產生崇高感的巨麗之美。

東漢末「逮桓、靈之間，主荒政繆，國命委於閹寺，士子羞於為伍。故匹夫抗憤，處士橫議，遂乃激揚名聲，互相題拂，品核公卿，裁量執政，婞直之風，於斯行矣」[197]。依然那樣好高尚義、輕死重氣。道教的興起和佛教的傳入，並沒有使文人走向虛幻，由功名未立而嗟嘆生命的短促卻喚起了生命的覺悟，由西漢昌盛期的重視外在情勢、機遇，轉到對自身命運的關注。文人從漢初出處從容、高視闊步於諸侯王之間到漢末近乎狂士的文人，經歷了一段由屈從、依附又向個性獨立回歸的心路歷程，他們或隱於金馬門，或隱於田園、江湖。

大漢帝國奠定了今日中國政治版圖之基，向世界宣告自己的存在，書寫著屬於自己民族的史詩，縱橫寰宇。

正如美學家李澤厚先生所說，和秦漢在事功、疆域和物質文明上為統一國家和中華民族奠定了穩定基礎一樣，秦漢思想在構成中國的文化心理結構方面產生了幾乎同樣的作用。董仲舒明確的把儒家的基本理論與戰國以來風行不衰的陰陽家的五行宇宙論，具體的配置安排起來，從而使儒家

[196] 《史記‧禮書》。
[197] 《後漢書‧黨錮列傳》。

的倫常政治綱領有了一個系統論的宇宙圖式作為基石，使《易傳》、《中庸》以來儒家所嚮往的「人與天地參」的世界觀得到了具體的落實。[198]

秦漢時代在中國園林美學史上，書寫了濃墨重彩的一頁，誕生了中國園林美學的經典形態：首次出現了「園林」之名[199]和包括宮館、山水、動物、植物等物質要素，實用與審美兼具的宮苑；「體象乎天地，經緯乎陰陽」、「六合」宮苑營構理念；一池三山的仙境和崇樓偉閣的仙居模式；模山範水的造園法式；城宅路堤植樹的制度[200]；一系列保護自然生態的法規[201]；乃至「內聖外王」的士大夫人格理想和隱於金馬門、漁樵歸田的士人生活理想，開始將丘園、山林、田園、漁釣作為精神審美主體。漢代木結構建築奠定了中國至今梁架結構的法式，屋頂樣式齊全。

以上，都可以用「秦漢典範」來概括。典範，就是學習、仿效的標準，在中國園林美學史上都具有經典性和權威性，因而經久不衰。

第一節　包括宇宙，總覽人物

漢初的《淮南子》吸收了諸子百家天人合一的美學思想，提出了：「大丈夫恬然無思，澹然無慮，以天為蓋，以地為輿，四時為馬，陰陽為御，乘雲陵霄，與造化者俱。縱志舒節，以馳大區。可以步而步，可以驟而驟。令雨師灑道，使風伯掃塵；電以為鞭策，雷以為車輪。上遊於霄雿之

[198] 李澤厚：《中國古代思想史論》，生活・讀書・新知三聯書店 2008 年版；並見李澤厚〈秦漢思想簡議〉，《中國社會科學》1984 年第 2 期。
[199] 〔東漢〕班彪：〈遊居賦〉殘篇有「瞻淇澳之園林，美綠竹之猗猗」。
[200] 《前漢書》載：「道廣五十步（約 83 公尺），三丈而樹（沿中道三丈兩邊種樹）樹以青松，馳道之麗至於此。」《三輔黃圖》曰：「為會市，但列槐樹數百行，諸生朔望會此市……論議槐下，侃侃閻閻如也。」《資治通鑑》載：「城郭中宅不樹藝者為不毛，出三夫之布（賦稅）。」
[201] 秦頒布了《田律》、《廄苑律》、《倉律》、《工律》、《金布律》等 29 種律令，《漢書・宣帝紀》詔令保護鳥類：「令三輔毋得以春夏擿（撥）巢探卵，彈射飛鳥。」

野，下出於無垠之門，瀏覽遍照，復守以全。經營四隅，還反於樞。」[202]
《淮南子・原道訓》高誘注曰：「四方上下曰宇，往古來今曰宙。」他們目
視蒼穹，視野開闊，把對美的追求，從儒道兩家所強調的內在人格精神的
完善引向了廣大的外部世界，追求天地之大美，對征服支配外部世界充滿
了強大的信心、氣勢和力量，何等豪邁。顯示了秦漢時代美學的新特色。
構築了一個有活力、有生命、有道德、有秩序的美學世界。

一、籠蓋宇宙的審美情懷

有著浩瀚博大審美情懷的秦漢帝王，不僅「象天設都」，而且，以天
地同構的設計理念將天界的秩序施之於山水宮苑，成為後代宮苑布局的正
規化。

古人認為，天上有以「三垣[203]、四象[204]、二十八宿[205]」為主幹的空
中社會。北極星恆定不動，故名「帝星」，「帝星」所居住的區域是三垣中
的紫微垣，又稱紫宮、紫垣或紫微宮、紫微塬，是環繞被稱為「帝星」的
北極星周圍十五顆星的總稱。宮殿的中心為天帝 —— 太一所居[206]。在太
一的「下榻處」，有「四輔星」佐政，「太子」、「三公」在近身。「後鉤」
諸星是后妃的宮室。左右兩班文武組成一條堅固的防衛屏障，同時又是
天界三垣中的紫微垣城垣的象徵（後改稱紫禁）。外圍由二十八宿組成的
「四象」鎮守四方，即東方蒼龍、西方白虎、南方朱雀、北方玄武。

早在周代，為了「受天永命」[207]，周武王囑咐周公旦，「定天保，依天

[202] 《淮南子・原道訓》。
[203] 即太微垣、天市垣和紫微垣。
[204] 古人把每一方的七宿連結起來想像成四種動物形象。
[205] 古人想像中的太陽周年執行的軌道黃道附近的二十八個星宿。
[206] 《史記・天官書》中稱「中宮天極星，其一明者，太一常居也」、「環之匡衛十二星，藩臣，皆
曰紫宮」。
[207] 《尚書・召誥》。

室」。「天保」就是天的中心北極，最後在伊洛平原發現了「無遠天室」[208]，遂營建了雒邑。自此，「象天設都」成為設計王城的基本指導思想。

《三輔黃圖》載：「始皇窮極奢侈，築咸陽宮（即信宮），因北陵營殿，端門四達，以則紫宮，象帝居。引渭水貫都，以象天漢；橫橋南渡，以法牽牛。」

「以則紫宮」，取法「紫宮」，秦始皇首以「紫宮」稱其宮殿。《史記·秦始皇本紀》曰：「更命信宮為極廟，象天極，自極廟道通驪山，作甘泉前殿……（阿房宮）表南山之顛以為闕。為復道，自阿房渡渭，屬之咸陽，以象天極閣道絕漢抵營室也。」秦以十月為歲首，那時候在紫塬之前橫著銀河，即「天漢」。從帝星向南渡過銀河是營室星，稱為「離宮」。以渭水象徵銀河，河上架橋和復道，直抵人間離宮阿房，正與天象相合。

漢人繼承了秦代以星象的位置來認定宇宙模式、宇宙秩序。與此相應，城市和園林建築包括墓葬都「象天法地」。

漢都城長安據《長安志》以為象天空南北斗之狀，人們稱之「斗城」，在象徵「紫微帝宮」的中心築在秦朝興樂宮的基礎上建長樂宮，都城從櫟陽遷往長安。次年，又在長樂宮西側興建未央宮，據《西京雜記》卷一載：「漢高帝七年，蕭相國營未央宮。因龍首山制前殿。建北闕未央宮。周迴二十二里九十五步五尺。街道周迴七十里，臺殿四十三，其三十二在外，其十一在後宮。池十三，山六。池一，山一，亦在後宮。門闥凡九十五。」《長安志》引《關中記》稱：未央宮「街道十七里。有臺三十二，池十二，土山四，宮殿門八十一，掖門十四」。未央宮是一個龐大的宮殿建築組群，一座座宮觀、臺榭、樓閣，圍繞著靜穆宏偉的前殿，猶如眾星環繞北極星。未央宮又稱紫宮或紫微宮，位於西城南隅，高踞

[208] 《逸周書·度邑》。

龍首山，瞰臨長安城。據勘測，未央宮東西長 2,150 公尺，南北長 2,250 公尺，略為方形。周長合漢里 21 里，面積約 5 平方公里，占漢長安城總面積的七分之一。另有北宮、桂宮，「其宮室也，體象乎天地，經緯乎陰陽。據坤靈之正位，仿太紫之圓方」[209]、「循以離宮別寢，承以崇臺閒館，煥若列宿，紫宮是環」[210]，呈現出以南北二斗拱衛著北極星的平面構圖。

長安面積 36 平方公里，相當於同時期歐洲最大的羅馬帝國都城的四倍，「飛甍夾馳道，垂楊蔭御溝」，利用龍首原的地勢充分顯現出大漢帝王的威儀。

西漢的王侯宮室和貴族平民墓葬也出現想像中的宇宙模式。

漢景帝之子魯恭王劉餘所建的靈光殿，綿延二百多年未見隳壞，「然其規矩制度，上應星宿，亦所以永安也」[211]，是「配紫微而為輔」，靈光殿嵯峨崔嵬，「迢嶢倜儻，豐麗博敞，洞轇轕乎其無垠也，邈希世而特出，羌瑰譎而鴻紛，屹山峙以紆鬱，隆崛岉乎青雲」、「崇墉岡連以嶺屬，朱闕巖巖而雙立。高門擬於閭閻，方二軌而併入」[212]。西漢末董賢的棺木上，有硃砂畫的四時之色，左蒼龍、右白虎，上著金銀日月。[213]普通平民墓中，狹小的墓室頂部也有象徵深遠天空的覆斗形，象徵黃道的 12 塊頂磚，並用彩繪畫上了天象圖。

東漢宮苑也是「複廟重屋，八達九房，規天矩地，授時順鄉」[214]。

這些均反映了漢人的宇宙意識和生命不朽的觀念。

[209] 〔漢〕班固：〈西都賦〉，《文選》卷一。
[210] 同上。
[211] 〔漢〕王延壽：〈魯靈光殿賦·序〉，見《文選》卷十一。
[212] 〔漢〕王延壽：〈魯靈光殿賦〉，見《文選》卷十一。
[213] 《漢書》卷九三，〈佞幸傳〉。
[214] 〔漢〕張衡：〈東京賦〉，見《文選》卷三。

二、侈大雄壯的充盈之美

秦漢宮苑充盈之美表現在數量之多、體量之宏、氣勢之大。

秦始皇按照六國宮苑樣式在咸陽北阪營造各具特色的「六國宮殿」，以及「冀闕」、「甘泉宮」、「咸陽宮」、「上林苑」等宮室 145 處、宮殿 270 座。其規模和氣勢都遠遠超過春秋戰國時代，可以說是集當時中國建築之大成，使園林建築技術和藝術有了進一步發展。

唐代李商隱的〈咸陽〉一詩有「咸陽宮闕鬱嵯峨」。秦宮苑「關中計宮三百，關外四百餘。於是立石東海上朐界中，以為秦東門」[215]。

《漢書‧賈山傳》云：「秦起咸陽而西至雍，離宮三百，鐘鼓帷帳，不移而具。」、「咸陽之旁二百里內，宮觀二百七十，復道甬道相連。」[216] 信宮規模空前宏偉，《三輔黃圖》載：「咸陽北至九峻、甘泉（山名），南至戶、杜（地名，戶縣和杜順），東至河，西至汧（水名）、渭之交，東西八百里，南北四百里，離宮別館，相望聯屬，木衣綈繡，土被朱紫。宮人不移，樂不改懸，窮年忘歸，猶不能遍。」

「（始皇）乃營作朝宮渭南上林苑中。先作前殿阿房，東西五百步，南北五十丈，上可以坐萬人，下可以建五丈旗。周馳為閣道，自殿下直抵南山。」[217] 司馬貞「索隱」：「此以其形名宮也，言其宮四阿旁廣也。」

目前考古探明，阿房宮前殿遺址東西長 1,270 公尺，南北寬 426 公尺，高 7 至 9 公尺，面積約 54.4 萬平方公尺。1992 年經聯合國教科文組織實地勘察，確認阿房宮遺址在宮殿類建築中名列世界第一，屬世界奇蹟。

[215]《史記‧秦始皇本紀》。
[216] 同上。
[217] 同上。

阿房宮建築構件也十分龐大。1974 年在鳳翔姚家崗先後發現了三批春秋時期大型的青銅建築構件，共計 64 件，總重量達 224 公斤。這批建築構件叫做金（銅），施於宮殿壁柱或壁帶的木構上，是解決大型宮殿建築荷載的關鍵部件。其氣勢之宏大、製作之精美、設計之別致新穎，充分反映出其宏大的豪華氣派。

瓦當是秦漢時期重要的建築材料，用於椽頭頂端下垂的部位，以防屋面雨水滲漏，增加建築物的牢固性。2000 年，眉縣第五村成山宮遺址上採集到一件秦人的巨大形夔鳳紋瓦當，這件瓦當面徑 78.3 公分、高 53 公分，俗稱瓦當王，由此不難想像整座建築的龐大尺度。有方形圓孔、方形淺圓窩和圓筒形三種，還有銅鋪首、銅環以及帶鐵片的銅提環，具有連線加固和美化木質構件的雙重作用。

市井出身的劉邦登上皇位，雖豔羨秦始皇「大丈夫當如此也」，但起初並不知道皇帝之尊。那時，經濟蕭條、百廢待興、天下未定，皇帝連用來駕車的四匹純一色的馬都配備不起，將相大臣只能坐牛車。所以，劉邦下令將「故秦苑囿園池，令民得田之」[218]。

「蕭何治未央宮，立東闕、北闕、前殿、武庫、大倉。上見其壯麗，甚怒，謂何曰：『天下匈匈，勞苦數歲，成敗未可知，是何治宮室過度也！』何曰：『天下方未定，故可因以就宮室。且夫天子以四海為家，非令壯麗亡以重威，且無令後世有以加也。』上說。自櫟陽徙都長安，置宗正官以序九族。」[219]

漢文帝尚節儉，「宮室苑囿車騎服御無所增益」[220]，漢景帝也曾下過「雕文刻鏤，傷農事者也；錦繡纂組，害女紅者也」的詔書。經過「文景

[218] 《史記‧高帝紀》。
[219] 《漢書‧高帝紀》。
[220] 《漢書‧文帝紀》。

之治」的休養生息,「至武帝之初七十年間,國家亡事,非遇水旱,則民人給家足,都鄙廩庾盡滿,而府庫餘財。京師之錢累百鉅萬,貫朽而不可校。太倉之粟陳陳相因,充溢露積於外,腐敗不可食」[221]。

於是,性好奢侈的漢武帝大規模建造宮苑和離宮別館,出現了「離宮別館,彌山跨谷。高廊四注,重坐曲閣」[222]之景!

「漢家二百所之都郭,宮殿平看;秦樹四十郡之封畿,山河坐見。班孟堅騁兩京雄筆,以為天地之奧區,張平子奮一代宏才,以為帝王之神麗。」[223]

「武帝廣開上林……穿昆明池象滇河,營建章、鳳闕、神明……」[224]上林苑本是秦朝設在渭河南岸的苑囿,漢武帝擴大之,「南至宜春、鼎湖、御宿、昆吾,旁南山而西,至長楊、五柞,北繞黃山,瀕渭水而東,周袤數百里」[225]。苑址跨占長安、咸寧、周至、戶縣、藍田等五縣耕地,霸、產、涇、渭、豐、鎬、牢、橘八水出入其中。司馬相如〈上林賦〉云:「左蒼梧,右西極,丹水更其南,紫淵徑其北。終始灞滻,出入涇渭;酆鎬潦潏,紆餘委蛇,經營乎其內。蕩蕩乎八川分流,相背而異態。」

《關中記》載,上林苑中有三十六苑、十二宮、三十五觀。《漢舊儀》說上林苑中有離宮七十所;苑中套宮,宮中套苑,苑中有苑。三十六苑中有供遊憩的宜春苑,御宿苑為武帝狩獵遊玩時居住的行宮,思賢苑和博望苑是皇太子的迎賓館,宣曲宮相當於音樂演奏廳等等。

登高觀景的臺有眺蟾臺、望鵠臺、桂臺、避風臺等。

體量高大的遊覽建築群「觀」,有昆池觀、繭觀、平樂觀、遠望觀、

[221]《漢書‧食貨志》。
[222]〔漢〕司馬相如:〈上林賦〉,見《文選》卷八。
[223]〔唐〕王勃:〈山亭興序〉。
[224]《漢書‧揚雄傳》。
[225] 同上。

燕升觀、觀象觀、便門觀、白鹿觀、三爵觀、陽祿觀、鼎郊觀、椒唐觀、魚鳥觀、元華觀、走馬觀、柘觀、上蘭觀、郎池觀、當路觀等。

上林中陂池，如武帝玩月的影娥池。據《三輔黃圖》：「武帝鑿池以玩月，其旁起望鵠臺以眺月。影入池中，使宮人乘舟弄月影，名影娥池，亦曰眺蟾宮。」

上林苑植物有千年長生樹、萬年長生樹，《西京雜記》卷一記載群臣遠方進貢的名果異樹有三千餘種之多，並具體記載了其中近百個品種的名稱。

《長安志》引《漢舊儀》云：「上林苑中……養百獸，天子遇秋冬射獵，取禽獸無數實其中，離宮觀七十所，皆容千乘萬騎。」苑中還有鹿館、虎圈、象觀、走狗觀、走馬觀等，以及不少珍禽奇獸，如白鸚鵡、紫鴛鴦、犛牛之類，以及數萬里之外異國他邦的動物，如九真之麟、大宛之馬、黃支之犀、條支之鳥等。

上林苑亦如公共娛樂場所，苑中舉行角抵戲等娛樂活動，三百里內的百姓皆來觀看。

上林苑內的建章宮，「度為千門萬戶。前殿度高未央。其東則鳳闕，高二十餘丈。其西則唐中，數十里虎圈」。[226] 據《漢書》記載，共有單體殿宇及宮殿組群 26 處。有玉堂宮，其內殿 12 門，階陛皆玉為之。駘蕩宮，春時景物駘蕩，充滿宮內。天梁宮，言其宮極高，梁木已達天際。肸詣宮，言其美木茂盛。奇華宮，內陳四海、夷狄器服珍寶，並飼巨象、天雀、獅子、宮馬於其中。還有鼓簧宮、奇寶宮、疏圃殿、鳴鑾殿、銅柱殿、涵德殿等。建章宮的主殿為建章前殿，甚為高大，可俯視未央宮。殿西為廣中殿，內可容納萬人。

[226]《史記・封禪書》。

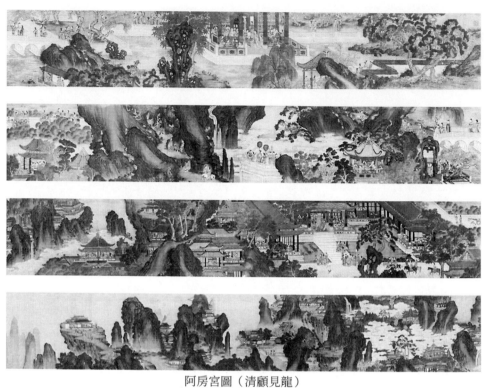

阿房宮圖（清顧見龍）

上林以外，又大建離宮別館，以梁山宮、蘭池宮、長楊宮和甘泉宮較為知名。

位於長安城西北咸陽境內甘泉山南麓的甘泉宮，是武帝圍獵消夏、祭天奠神的行宮。分宮殿祀祠區和苑區兩部分。甘泉山上還有迎風觀、露寒觀、儲青觀等賞景建築。

東漢都城洛陽的皇宮分南宮和北宮，分別位於洛陽城南北，中間距離為七里，用復道將兩宮連線起來。南宮的正殿是德陽殿，殿高三丈，陛高一丈。

洛陽城外，散布著廣成苑、鴻池苑、顯陽苑、靈昆苑等。影響最大的廣成苑是東漢一處較大規模的皇家園林，左有嵩嶽，右臨三塗，面對衡

山，背靠王屋。苑中容納了波、溠、滎、洛四條河流，內有金山、石林二山。苑中有昭明之臺、高光之榭、宏池、瑤臺、金堤等。宮室周圍還「樹以蒲柳、被以綠莎」，沿襲了秦皇漢武宏大壯麗的遺風。

漢代的皇家園林已經發展為集狩獵、通神、求仙、生產、遊憩、起居、飲宴、揚威及軍事訓練等多方面功能的綜合園林。

宗白華先生在《中國園林建築藝術的美學思想》中說：「在漢代，不但舞蹈、雜技等藝術十分發達，就是繪畫、雕刻也無一不呈現一種飛舞的狀態。圖案畫常常用雲彩、雷紋和翻騰的龍構成，雕刻也常常是雄壯的動物，還要加上兩個能飛的翅膀，充分反映了漢民族在當時的前進的活力。這種飛動之美，也成為中國古代建築藝術的一個重要特點。」

李澤厚先生在《美的歷程》中也說：「在漢代藝術中，運動、力量、氣勢，就是它的本質。」漢代雕塑中的〈馬踏飛燕〉，就是這種飛動之美的極端展現。

漢代的宮殿建築採用「反宇」的樣式。所謂「反宇」，是相對直坡屋面來說的，其早期形式即抬高簷椽前端，使簷部上反，因而其屋面各坡皆呈折面。班固的〈西都賦〉描寫西漢都城長安宮殿時說：「上反宇以蓋戴，激日景而納光。」張衡的〈西京賦〉形容為「反宇業業，飛簷轍轍」。與西方建築的高聳入雲、直刺穹窿不同，中國建築是平面橫向展開的，特別是「反宇」的屋面，像鳥翼一樣，呈現出一副張舉飛揚的姿態，使得建築在靜穆均衡中獲得了輕鬆美妙的節奏和韻律。

總之，建築景觀的特點是「離宮別館，彌山跨谷」；山水景觀為「視之無端，察之無涯」；植物景觀的特點為「視之無端，究之亡窮」[227]。充盈之美是漢代藝術最突出的風格。

[227]〔漢〕司馬相如：〈上林賦〉。

三、木衣綈繡的雕麗之美

秦漢園林不僅壯偉且裝飾靡麗。「秦併天下，多自驕大，宮備七國，爵列八品。」[228] 秦宮苑首先致力集美：

「秦每破諸侯，寫放其宮室，作之咸陽北阪上，南臨渭，自雍門以東至涇、渭，殿屋復道周閣相屬。所得諸侯美人鐘鼓，以充入之。」[229]

「燕趙之收藏，韓魏之經營，齊楚之菁英，幾世幾年，剽掠其人，倚疊如山。」[230]

「致崑山之玉、有隨和之寶，垂明月之珠，服太阿之劍，乘纖離之馬，建翠鳳之旗，樹靈鼉之鼓。」[231] 廣集天下奇珍異寶。阿房宮之美畫工已經難以狀寫：「夫秦以再世事此宮，極天下之力成之，其製作恢崇囂庶，宜後世之侈靡未有及之者，此圖雖極工力，終不能備寫其制。」[232]

地面以磚墁鋪，臥室、廁所、淋浴室地面用花磚鋪砌，迴廊也以磚墁鋪。紋飾有太陽紋、菱形方格和迴紋等，用於宮殿建築的臺階踏步的空心磚，紋飾有幾何紋、龍紋、鳳紋等。屋頂裝飾瓦，有筒瓦、板瓦等。據《石索》所載，秦瓦有 16 種之多，咸陽宮殿建築遺址出土的瓦當，以圓當為主，種類豐富多彩，有雲紋、變形雲紋、植物紋、鹿馬蟲蛙蝴蝶等獸蟲紋飾，雲紋成為瓦當的主要圖案。雲紋在一號宮殿出土的瓦當中就占 90% 以上，宮殿屋頂裝飾這些瓦當，遠遠望去，似有祥雲環繞，美如天宮。

牆壁裝飾，多採用塗飾和彩繪的方法，絢麗精美的壁畫，一號宮殿出土許多壁畫殘塊。由龜甲板、玉璧、菱花、雲紋等組成。題材豐富，有人

[228]《後漢書‧皇后紀》。
[229]《史記‧秦始皇本紀》。
[230]〔唐〕杜牧：〈阿房宮賦〉。
[231]〔秦〕李斯：〈諫逐客書〉。
[232]〔北宋〕董逌：《廣川畫跋》卷四。

物、動物、植物、車馬、遊獵、建築、神像等，色彩有紅、黑、白、朱礦、紫紅、石黃、石青、石綠等，可謂絢麗多彩；室內外的屋身的裝飾手法主要是塗飾、彩飾、雕刻和壁畫，另外也採用珍貴材料如金玉珠翠和軟材料如錦繡等為飾。雕梁畫棟，金碧輝煌，處處充溢著富麗堂皇之氣。

於是形成全社會靡麗的審美風尚：「夫王者之都，南面之君，乃百姓之所取法則者也⋯⋯秦始皇驕奢靡麗，好作高臺榭廣宮室，則天下豪富制屋宅者，莫不仿之，設房闥，備廄庫，繕雕琢刻劃之好，博玄黃琦瑋之色，以亂制度。」[233]

西漢開國宰相蕭何提出「非壯麗無以重威」的思想，「麗」成為藝術臻於極致的美。《三輔黃圖》稱：「未央宮⋯⋯至孝武（漢武帝），以木蘭為棼橑，文杏為梁柱，金鋪玉戶，華榱璧璫，雕楹玉磶，重軒鏤檻，青瑣丹墀，左城，右平。黃金為壁帶，間以和氏珍玉，風至其聲玲瓏也！」

昭陽殿的富麗堂皇達到空前絕後：「屋不呈材，牆不露形。裹以藻繡，絡以綸連。隋侯明月，錯落其間。金釭銜壁，是為列錢。翡翠火齊，流燿含英。懸黎垂棘，夜光在焉。於是玄墀扣砌，玉階彤庭。碝磩彩致，琳珉青熒。珊瑚碧樹，周阿而生。紅羅颯纚，綺組繽紛。精曜華燭，俯仰如神。」[234] 鑲金嵌壁，奇珍異寶，到處流光溢彩、「木衣綈繡，土被朱紫」[235]，馥郁芬芳。雖有誇飾之嫌，也反映了當時的客觀現實。

東漢宮殿也是玉階朱梁，壇用紋石做成，牆壁飾以彩畫，金柱鏤以美女圖形。東漢靈光殿裝飾著飛禽走獸，神仙玉女的木雕造型及壁畫等，包羅永珍，濃重的神話色彩與自覺的政教精神之相容，洞房窈窕幽邃，飛梁

[233]〔漢〕陸賈：《新語‧無為》。
[234]〔漢〕班固：〈西都賦〉。
[235]〔漢〕張衡：〈西京賦〉。

僵塞。海有圓淵方井，荷蕖吐榮，飛禽走獸，朱鳥白鹿。「巖突洞出，逶迤詰曲，周行數里，仰不見日」，作者慨嘆曰：「何宏麗之靡靡！」[236]

吳王劉濞「有諸侯之位，而實富於天子；有隱匿之名，而居過於中國……修治上林，雜以離宮，積聚玩好，圈守禽獸，不如長洲之苑」[237]，他在郊野繼續修葺吳長洲苑，其豪華富麗，甚至超過漢景帝時的上林苑。

漢哀帝為長相俊美的寵臣董賢在皇宮旁邊大造宮室園林：「重五殿，洞六門。柱壁皆畫雲氣華蘤、山靈水怪，或衣以綈錦，或飾以金玉。南門三重，署曰南中門、南上門、南便門。東西各三門。隨方面題署，亦如之。樓閣臺榭，轉相連注；山池玩好，窮盡雕麗。」[238]

富麗堂皇之美、藻飾雕琢之儀正是漢代園林藝術美學風貌的主要特徵。

第二節　仙境和仙居

先秦至秦漢人們都崇信生死如一，死亡只是從地上到天國的場面轉換，所以要「事死如事生」，因而陵墓的地上、地下建築和隨葬生活用品均應仿照世間。

1973 年出土於長沙子彈庫戰國時期楚國貴族墓穴的一幅招魂旛畫 ——「人物御龍帛畫」描繪的正是墓主靈魂馭龍冉冉升騰在天國的白雲之中的畫面：正中描繪墓主為寬袍高冠的蓄鬚男子，側身直立，頭頂正中有華蓋，三條飄帶隨風拂動，他腰佩長劍，衣衫飄動，神情瀟灑的手執韁繩駕馭巨龍，龍首軒昂，龍尾翹卷，龍身為舟，龍尾之上立有長頸仙

[236]〔漢〕王延壽：〈魯靈光殿賦〉。

[237]《漢書·賈鄒枚路傳》。

[238]《西京雜記》卷四。

鶴，龍體之下有鯉魚。

秦漢時期，長生不老與乘龍飛仙最為帝王豔羨。《史記・封禪書》記載了方士公孫卿對漢武帝描繪黃帝乘龍飛仙的故事：

公孫卿曰：「……黃帝採首山銅鑄鼎於荊山。鼎既成，有龍垂鬍髯，下迎黃帝。黃帝上騎，群臣後宮從上者七十餘人。龍乃上去，餘小臣不得上，乃悉持龍髯，龍髯拔墮，墮黃帝之弓。百姓仰望黃帝既上天，乃抱其弓與鬍髯號，故後世因名其處曰鼎湖，其弓曰烏號。」

於是天子曰：「嗟乎！吾誠得如黃帝，吾視去妻子如脫躧耳。」乃拜卿為郎，東使候神於太室。[239]

漢武帝覺得，要是自己真能像黃帝那樣成仙飛昇而去，可以放棄在人間的一切，離開妻子兒女就如脫掉鞋子那樣毫不留戀。

中國神話流傳到春秋戰國之際，便與道教前身之一的「方仙道」所傳仙話相結合，這是道教賴以產生的文化背景。神話為仙話提供了母體，仙話從神話母體中誕生。

「仙境」是中國先民集體意識中和諧富裕、平和安樂生活的象徵，是中國人理想生活的一個縮影以及隱蔽在他們心靈深處的一個美好夢想。所以，它展現更多的是一種超越宗教意識的世俗願望和理想。

根據現有的古典文獻資料記載來看，在道教產生之前，影響最大的「仙境」描述源自西部的崑崙神話系統和東部的蓬萊仙話系統。[240]

崑崙「仙境」在秦始皇陵中，宮苑中主要是「蓬瀛仙境」和「仙居樓閣」。

[239]《史記・封禪書》。
[240] 如果按照地域系統劃分，中國神話大體可分為四大系統，即由西王母、盤古、女媧以及他們所代表的西方崑崙神話、東方蓬萊神話、南方楚神話及中原神話。

第三章
園林美學經典形態誕生期 —— 秦漢

一、崑崙仙境

崑崙神話中號稱「中國第一大神」的西王母為主神，漢代是信仰西王母的鼎盛期，她的形象在《漢武故事》及《漢武帝內傳》中已經變成了雍容華貴的群仙領袖：「著黃金褡，文采鮮明，光儀淑穆，帶靈飛大綬，腰佩分景之劍，頭上太華髻，戴太真晨嬰之冠，履玄鳳文之舄。視之可年三十許，修短得中，天姿掩藹，容顏絕世，真靈人也。」並賜予漢武帝三千年結一次果的蟠桃。

崑崙「仙境」中有「閬風巔」、「天墉城」、「碧玉堂」、「瓊華宮」、「紫翠丹房」、「懸圃宮」、「崑崙宮」等，十分富麗壯美。但崑崙山是座高至九重天的「孤山」，周圍有弱水環繞，非「飆車羽輪」不可及。毛烏素沙漠南端古墓出土的漢代壁畫中的崑崙山，是由五座山峰組成的高入雲天的山脈，透過蘑菇狀的雲柱與西王母相通，兩個羽人侍奉左右，三足神鳥立於右邊，太一神在側，御魚駕兔馳龍的神仙們向西王母方向飛奔，眾多仙禽異獸對著西王母方向表演樂舞，給人西王母高高在上的至上印象。

秦始皇將崑崙仙境建到他的幽宮之中。《史記‧秦始皇本紀》：「始皇初繼位，穿治驪山，及併天下，天下徒送詣七十萬人，穿三泉，下銅而致椁，宮觀百官奇器珍怪徒臧滿之。」他選址的驪山本稱麗山，因鹿得名。古語麗（麗）字與鹿相通，鹿在神話中充當西王母的使者、坐騎和牽車的神獸，甚至直接就是西王母的化身。《抱朴子‧登涉篇》：「稱東王父者，麋也。稱西王母者，鹿也。」秦始皇希望求得掌管不死藥的西王母的佑護。

人工夯築而成的秦始皇陵封土內九級臺階式四方錐形，自下而上逐漸收分，自地表起至牆頂，三層臺梯形建築，狀呈覆斗，底部近似方型。歷史學家劉九生在〈秦始皇帝陵總體營造與中國古代文明 —— 天人合

一整體觀〉一文中提出，九級臺階式細夯土方城 —— 古代神話裡的「地天通」，旨在死後昇天成仙。劉九生認為，秦始皇陵封土「樹草木以象山」，即刻意仿效古代神話傳說裡的崑崙山，自墓底直築到封土頂部的九級臺階式「方城」，仿效崑崙的「增城九重」；秦陵封土內有「兩個緩坡狀臺階，形成三層階梯」，整座墳像是三座小山重疊在一起，正合《爾雅·釋丘》所說的「三成為崑崙丘」之說。封土的一級臺階，仿效「崑崙之山」，二級臺階仿效涼風之山，三級臺階仿效懸圃之山，三級臺階頂部的「平面」及其上，就是天帝之居樊桐之山了。

另外，環繞秦陵的溫泉水則象徵發源「西海之山」的崑崙弱水，反映了秦始皇渴望不死昇仙、溝通天人的意願。

二、蓬瀛仙境

蓬瀛神山出自戰國中期燕齊一帶的方士的渲染。《莊子·天下篇》說：「天下之治方術者多矣。」唐成玄英說：「方，道也。」方士族群成分複雜，既有學識淵博的知識分子，也有不學無術的江湖騙子。燕齊方士最多，燕昭王時，禮賢下士，各國人才爭相為用，「樂毅自魏往，鄒衍自齊往，劇辛自趙往，士爭趨燕」[241]，「齊稷下學士且數百千人」[242]。活躍於該時期的有宋無忌、正伯僑、充尚等方士，鼓吹養氣、蓄精、煉丹等方式，以迎合統治者長生不老的願望，同時渲染海中有蓬萊、方丈、瀛洲三神山之說：「雲濤煙浪最深處，人傳中有三神山。山上多生不死藥，服之羽化為天仙。」[243]

[241]《史記·武帝紀》。
[242]《史記·田敬仲完世家》。
[243]〔唐〕白居易：〈海漫漫 —— 戒求仙也〉，見朱金城箋校《白居易集箋校》，上海古籍出版社1988年版，第149頁。

受此誘惑，戰國時齊威王、齊宣王、燕昭王曾使人入海尋訪「仙境」，都無果而返：

自威、宣、燕昭使人入海求蓬萊、方丈、瀛洲。此三神山者，其傳在渤海中，去人不遠。患且至，則船風引而去。蓋嘗有至者，諸仙人及不死之藥皆在焉。其物禽獸盡白，而黃金白銀為宮闕。未至，望之如雲；及到，三神山反居水下。臨之，風輒引去，終莫能至雲。世上莫不甘心焉。[244]

《列子・湯問篇》將「三神山說」發展為「五神山說」：

渤海之東不知幾億萬里，有大壑焉，實為無底之谷，其下無底，名曰歸墟，八紘九野之水，天漢之流，莫不注之，而無增無減焉，其中有五山焉：一曰岱輿，二曰員嶠，三曰方壺，四曰瀛洲，五曰蓬萊。其山高下周旋三萬里，其頂平處九千里。山之中間，相去七萬里，以為鄰居焉。其上臺觀皆金玉，其上禽獸皆純縞，珠玕之樹皆叢生，華食皆有滋味，食之皆不老不死，所居之人，皆仙聖之種，一日一夕飛相往來者，不可數焉。而五山之根無所連著，常隨潮波上下往還，不得蹔峙焉。

秦始皇篤信方士，據《史記・秦始皇本紀》：「吾悉召文學、方術士甚眾。」以不死的自由之神「仙真人」自居，行動詭祕，他常祕密來往於咸陽四周二百里範圍內的二百七十處宮、觀之間的「甬道」上。同時發兵五十萬去遠征南海，親去會稽等地望祭海神，並移民三萬戶於琅邪，留戀於之眾者三月。

西元前 215 年東巡碣石拜海求仙。

《史記・秦始皇本紀》記載：「齊人徐市等上書，言海中有三神山，名曰蓬萊、方丈、瀛洲，仙人居之。」《史記正義》引《漢書・郊祀志》進

[244]《史記・封禪書》。

一步說明：「此三神山者，其傳在渤海中，去人不遠，蓋曾有至者，諸仙人及不死之藥皆在焉。」

秦始皇便先後派盧生、侯公、韓終等兩批方士攜帶童男女入海求仙，尋求長生不老之藥，碣石因名「秦皇島」。

《史記・秦始皇本紀》引《括地志》云：「亶洲在東海中，秦始皇使徐福（市）將童男婦女入海求仙人，止在此洲，共數萬家，至今洲上人有至會稽市易者。吳人《外國圖》云亶洲去琅邪萬里。」

秦始皇求仙處（秦皇島）

園林具有「擬幻為真」的現實品格，秦始皇建都長安後，「絡樊川以為池」，那就是秦咸陽縣東三十五里的蘭池宮。《三秦記》云：「秦始皇作長池，引渭水，東西二百里，築土為蓬萊山，刻石為鯨魚，長二百丈，亦日蘭池陂。」「築」，說明這些「蓬、瀛仙島」，都是夯土而成的假山。中國園林以人工堆山的造園手法即肇始於此時。蘭池水面寬闊且長，宋人程大昌引《元和志》：「始皇引水為池，東西二百里，南北二十里，築為蓬萊山。」[245]

[245]〔宋〕陳大昌：《雍錄・蘭池宮》卷六，中華書局 2002 年版，第 127 頁。

漢武帝更篤信海中有長生不死藥的神山仙苑，雖然方士屢因騙術敗露而獲罪伏誅，但是，「天子益怠厭方士之怪迂語矣，然終羈縻弗絕，冀遇其真」[246]，還是將信將疑，希望求得真仙靈藥。

《史記・孝武本紀》載：齊人之上疏言神怪奇方者以萬數，然無驗者，乃益發船，令言海中神山數千人求蓬萊神人。公孫卿持節常先行候名山，至東萊，言夜見大人，長數丈，就之則不見，見其跡甚大，類禽獸云。群臣有言見一老父牽狗，言：「吾欲見鉅公！」已忽不見。上即見大跡，未信，及群臣有言老父，則大以為仙人也。宿留海上，予方士傳車及間使求仙人以千數。後來，漢武帝還「東至海上，考入海及方士求神者，莫驗，然益遣，冀遇之」。《史記・封禪書》中有：

天子既已封泰山，無風雨災，而方士更言蓬萊諸神，若將可得，於是上欣然庶幾遇之，乃復東至海上望，冀遇蓬萊焉……上乃遂去，並海上，北至碣石，巡自遼西，歷北邊至九原……臨渤海，將以望祀蓬萊之屬，冀至殊廷焉。

之後又派專人守候在海邊以望蓬萊之氣，漢武帝也沿襲秦始皇在宮苑掘池築山。《史記・封禪書》曰：

建章宮……其北治大池……命曰太液池，中有蓬萊、方丈、瀛洲、壺梁，象海中神山龜魚之屬。

《關中勝蹟圖志》中載建章宮圖中，三神山清晰可見。

計成《園冶》「池上理山，園中第一勝也」，一池三山的疊山理水模式，實屬一種開天闢地的創舉。

自此，方士們池島結合的理想境界，由秦始皇開其端、漢武帝集其成，

[246]《史記・孝武本紀》。

雖然在對山水的處理上，力求其體量的龐大，還沒有運用以少勝多的寫意形式，但不失為園林布局的創造性構思，而且具有生態和文化意義。因此，「一池三島」布局納入了園林的整體布局，從而成為中國人造景境的濫觴，也成為皇家園囿中創作宮苑池山的一種傳統模式，稱為「秦漢典範」。

三、仙居樓閣

神仙思想催生出樓、飛閣、觀等樣式和風格。

班固的《漢武故事》曰：「公孫卿言神人見於東萊山，欲見天子。上於是幸緱氏，登東萊。留數日，無所見，唯見大人跡。上怒公孫卿之無應。卿懼誅，乃因衛青白上云：『仙人可見，而上往遽，以故不相值。今陛下可為觀於緱氏，則神人可致。且仙人好樓居，不極高顯，神終不降也。』於是上於長安作飛廉觀，高四十丈；於甘泉作延壽觀，亦如之。」[247]

慕仙好道的漢武帝取方士少君欒大妄誕之語，多起樓觀，「令長安則作飛廉、桂館、甘泉，則作益壽、延壽館，使卿持節設具而候神人，乃作通天臺（又名候神臺、望仙臺），高二十丈，以香柏殿梁，香聞十里，故又名柏梁臺，置祠具其下，將招來神仙之屬」[248]。高聳的臺室內外雕鏤繪製著雲氣、珍禽異獸以及仙靈的圖像，陳列著祭器祭物。《三輔黃圖》卷五：

通天臺，武帝元封二年作甘泉通天臺。《漢舊儀》云：「通天者，言此臺高通於天也。」《漢武故事》：「築通天臺於甘泉，去地百餘丈，望雲雨悉在其下，望見長安城。武帝時祭泰乙，上通天臺，舞八歲童女三百人，祠祀招仙人。祭泰乙，云令人升通天臺，以候天神。天神既下祭所，若大

[247] 《三輔黃圖》卷五。
[248] 《漢書・天文志下》。

流星,乃舉烽火而就竹宮望拜。上有承露盤,仙人掌擎玉杯,以承雲表之露。元鳳間,自毀,椽桷皆化為龍鳳,從風雨飛去。」〈西京賦〉云:「通天眇而竦峙,徑百常而莖擢,上辦華以交紛,下刻峭其若削。」亦曰候神臺,又曰望仙臺,以候神明,望神仙也。

《三輔黃圖》卷三:

《漢書》曰:「建章有神明臺。」《廟記》曰:「神明臺,武帝造,祭仙人處。上有承露盤,有銅仙人,舒掌捧銅盤玉杯,以承雲表之露。以露和玉屑服之,以求仙道。」《長安記》:「仙人掌大七圍,以銅為之。魏文帝徙銅盤折,聲聞數十里。」

即〈西都賦〉所謂「抗仙掌以承露,擢雙立之金莖」。漢武帝以為喝了玉杯中的露水就是喝了天賜的「瓊漿玉液」,久服益壽成仙。神明臺上除「承露盤」外,還設有九室,象徵九天。常住道士、巫師百餘人。巫師們說,在高入九天的神明臺上可和神仙為鄰通話。

《史記·平準書》上記載:「是時越欲與漢用船戰逐,乃大修昆明池,列觀環之。治樓船,高十餘丈,旗幟加其上,甚壯。於是天子感之,乃作柏梁臺,高數十丈。宮室之修,由此日麗。」

仙人承露臺(北海)

昆明池是一個大型人工湖泊，周長二十公里左右，占地約二十平方公里。開鑿昆明池本是為訓練水軍，後為遊娛需求，池周圍建起了桂木做的靈波殿、豫章觀、白楊觀等。池中有可載萬人的豫章大船、龍首船，皇帝常令宮女泛舟池中，「張鳳蓋，建華旗，作棹歌，雜以鼓吹」。池周以石為岸，作金堤，並列植栀柳等樹。張衡的〈西京賦〉云：「昆明靈沼，黑水玄址。牽牛立其右，織女居其左。日月於是乎出入，象扶桑於濛汜。」將昆明池視作天河的象徵。柏梁臺「高數十丈」，最適合登高望遠，可以俯瞰上林苑的草長鶯飛、兔走狗逐，以及昆明池的戰船樓館、牛女石鯨，「中有漸臺，高二十餘丈，為後世釣魚臺之漸」。

　　建章與未央之間，則「跨璇池，作飛閣，構輦道以上下」[249] 相屬。這類天宮樓閣、飛閣浮道之屬，建築構架已經相當複雜，開闢了神仙思想的一種建築形式，對後世園林產生了深遠的影響。

　　漢武帝太初元年（西元前 104 年），長安城內柏梁臺遭火焚毀，臺上的殿宇隨著一場突如其來的大火灰飛煙滅，唯餘高臺獨聳。漢武帝決定重建此臺，便召來方士，問如何能避免火災，據《三輔黃圖》記載，這時有粵巫勇之進言道：「粵俗，有火災，即復起大屋以壓之。」方士稱以水克火，在建築上安裝興水的象徵物螭吻、鴟尾。螭是傳說中興雲雨、出入水中的靈物，或說是沒有角的龍。鴟是一種鳥，海中有一種魚的尾部似鴟，可以噴浪降雨。從此歷代宮廷建築頂部都設有這兩種裝飾，以鎮火患。

　　樊川在終南山下，東西走向，地勢較低，離渭水不遠，秦代園林巧用自然，將渭水水系引入，在低窪處進行一定的改造加工，蓄水成湖，使之成為風景秀麗的蘭池。

[249]《三輔黃圖》卷一。

建築上的鴟尾裝飾

　　兩漢是形成中華民族獨特的木構建築風格的時期，是世界原生型建築文化之一。模仿的是先秦「積土四方而高」、「廣基似於山岳」的仙居高臺，即逐層疊堆橫木的井幹式樓，司馬相如在〈上林賦〉中說的「重坐曲閣」，「重坐」猶言「重室」，就是指兩層的樓房。枚乘在〈七發〉中也寫了「臺城層構」。「積木而高，為樓若井幹之形也」[250]，雖然改積土為積木，但依然顯得板滯臃腫。

　　東漢時開始以「梁架式」樓代替，大量使用成組的斗栱木構，磚石建築也發展起來了，磚券結構有了較大發展，表現梁、柱、枋、斗栱等木框架構件間結構關係的梁架式樓逐漸取代了井幹樓，成為後代樓房建造的基本樣式，代表中國木構建築的風格。

　　漢代的木構框架已經完善，如屋頂樣式有四阿（清式稱廡殿）、九脊（歇山）、不廈兩頭（懸山）、硬山、四角攢尖、捲棚等形式，用斗栱組成的構架也出現了，還有形式多變的柱形、柱礎、門窗、拱券、欄杆、臺基等。門窗、門上已經都刻著鋪首，作饕餮啣環圖案，門扉雙合，扇各有鋪

[250]《漢書·郊祀志》：「井幹樓高五十丈，輦道相屬焉」，顏師古注。

首門環。

明清時常見的門制，漢代已經形成。[251]

漢代的冥器中有二、三層的樓閣模型，多有斗栱以支持承擔各層平坐或簷者。「觀其斗栱欄楯門窗瓦式等部分，已可確考當時之建築，已備具後世所有之各部，二層或三層之望樓，殆即望候神人之『臺』，其平面均正方形，各層有簷有平坐。魏晉以後木塔，乃由此式多層建築蛻變而成，殆無疑義。」[252]

第三節　私家園林，異彩紛呈

兩漢經濟繁榮，「富者積土成山，列樹成林，臺榭連閣，集觀增樓。中者祠堂屏閣，垣闕罘罳」[253]，王侯、貴戚、富賈及士大夫文人也都紛紛築園，王侯私園，仿效皇家宮苑；貴戚、富賈亦模山範水。

著名的有吳王劉濞的吳長洲苑、梁孝王的兔園、東漢大將軍梁冀的梁冀園、大官僚習郁的習園、茂陵富商的袁廣漢園、大商人樊重的樊氏園，都是當時著名的私家園林。西漢的大學者董仲舒家也有園林，曾「下帷讀書，三年不窺園」。

一、長洲東苑，比肩上林

高祖六年（西元前 201 年），吳地封與荊王劉賈，劉賈被黥布所殺後，「上患吳、會稽輕悍」[254]，遂封驍勇善戰的親姪子劉濞為吳王，吳越為其封地，到景帝前元三年（西元前 154 年）劉濞反漢被殺。

[251] 梁思成：《中國建築史》，百花文藝出版社 1998 年版，第 61、62 頁。
[252] 梁思成：《中國建築史》，百花文藝出版社 1998 年版，第 57 頁。
[253]〔漢〕桓寬：《鹽鐵論》。
[254]《漢書·吳王濞傳》。

「吳有豫章郡銅山，濞則招致天下亡命者（益）〔盜〕鑄錢，煮海水為鹽，以故無賦，國用富饒。」[255]

《昭明文選・上書重諫吳王》：

夫吳有諸侯之位，而實富於天子；有隱匿之名，而居過於中國。夫漢併二十四郡，十七諸侯，方輸錯出，軍行數千里不絕於郊，其珍怪不如山東之府。轉粟西鄉，陸行不絕，水行滿河，不如海陵之倉。修治上林，雜以離宮，積聚玩好，圈守禽獸，不如長洲之苑。遊曲臺，臨上路，不如朝夕之池。深壁高壘，副以關城，不如江淮之險。此臣之所為大王樂也。

由此可見，吳王劉濞不是「富埒天子」[256]，而是「富於天子」：「珍怪不如山東之府」，糧食「不如海陵之倉」，修治的皇家園林上林，「不如長洲之苑」。長洲苑在宮殿建築、所藏玩好、蓄養的「禽獸」方面都要超過漢景帝時的上林，足見奢華之極。[257]

《史記・平準書》第八：「孝景時，上郡以西旱，亦復修賣爵令，而賤其價以招民；及徒復作，得輸粟縣官以除罪。益造苑馬以廣用，而宮室列觀輿馬益增修矣。」其子恭王劉餘好治宮室，所修魯靈光殿，「崇墉岡連以嶺屬，朱闕巖巖而雙立」。[258]

漢梁孝王劉武，是漢文帝的次子，與景帝為同母兄弟，很受竇太后的寵愛，《史記・梁孝王世家》記載：孝王，竇太后少子也，愛之，賞賜不可勝道。於是孝王築東苑，方三百餘里。廣睢陽城七十里。大治宮室，為復道，自宮連屬於平臺三十餘里。得賜天子旌旗，出從千乘萬騎。東西馳

[255] 《史記・吳王濞列傳》。
[256] 《史記・平準書》。
[257] 漢初的諸侯王，處於半割據狀態，特殊地區有如獨立王國，極其奢靡。到周亞夫平定「七國之亂」後，諸侯王只能在封國徵收租稅，不管政事。到武帝時期，朝廷將鑄錢、冶鐵和煮鹽三大利收歸官營。
[258] 〔漢〕王延壽：〈魯靈光殿賦〉。

獵，擬於天子……梁多作兵器弩弓矛數十萬，而府庫金錢且百鉅萬，珠玉寶器多於京師…………梁孝王入朝……以太后親故，王入則侍景帝同輦，出則同車遊獵……居天下膏腴地。地北界泰山，西至高陽，四十餘城，皆為大縣。都城在睢陽（今河南省商丘市睢陽區古城南），為天下要衝。景帝初年，吳楚七國作亂，「梁孝王城守睢陽，而使韓安國、張羽等為大將軍，以拒吳楚。吳楚以梁為限，不敢過而西」。由於梁孝王在平定吳楚七國之亂時有大功，又加之為竇太后所溺愛，所以蒙受朝廷「賞賜不可勝道」，一時梁國「府庫金錢且百鉅萬，珠玉寶器多於京師」。

劉武自負有功，在梁地大興土木、增廣府邸。《西京雜記》卷二：「梁孝王好營宮室苑囿之樂，作曜華之宮，築兔園。園中有百靈山，山有膚寸石、落猿巖、棲龍岫；又有雁池，池間有鶴洲、鳧渚。其諸宮觀相連，延亙數十里。奇果異樹，瑰禽怪獸畢備。王日與宮人賓客弋釣其中。」兔園，一名梁園，又名東園、修竹園、睢園，原址在京城洛陽城東二十里。

二、構石為山，有若自然

東漢末權傾朝野的外戚「跋扈將軍」梁冀與妻孫壽「多拓林苑，禁同王家」。梁冀園位於洛陽，範圍綿延數十里，據稱是調動屬縣卒徒予以營建，經數年乃成。

冀乃大起第舍，而壽亦對街為宅，殫極土木，互相誇競。堂寢皆有陰陽奧室，連房洞戶，柱壁雕鏤，加以銅漆。窗牖皆有綺疏青瑣，圖以雲氣仙靈。臺閣周通，更相臨望；飛梁石蹬，陵跨水道。

……（園林）西至弘農，東界滎陽，南極魯陽，北達河淇，包含山藪，遠帶丘荒，周旋封域，殆將千里。[259]

[259]《後漢書‧梁冀傳》。

　　孫壽在洛陽城門內所造私園，是「採土築山，十里九坂，以象二崤；深林絕澗，有若自然；奇禽馴獸，飛走其間……又多拓林苑……包含山藪，遠帶丘荒，周旋封域，殆將千里」[260]。園林則直接取法自然界的真山二崤，將人工假山和深林絕澗造得「有若自然」，完全突破了幻想中的神山仙海模式，將目光從天上移向現實世界，首開「模山範水」的先河，成為魏晉自然山水園的先聲。

　　西漢末年出現了自給自足的莊園經濟，西漢茂陵富戶袁廣漢，家藏銀鉅萬，家僮八、九百人。據《西京雜記》記載，袁廣漢築園於北邙山（咸陽城北至興平一帶之高原）下，「東西四里，南北五里，激流水注其中。構石為山，高十餘丈，連延數里。養白鸚鵡、紫鴛鴦、犛牛、青兕，奇獸珍禽，委積其間。積沙為洲嶼，激水為波濤，致江鷗海鶴，孕雛產鷇，延漫林池；奇樹異草，靡不培植。屋皆徘徊連屬，重閣修廊，行之移晷不能遍也」[261]。

　　袁廣漢私園「構石為山」，「積沙為洲嶼，激水為波濤」，竭力模仿自然界的山形、洲嶼、波濤，奇樹異草和奇獸珍禽，已經不是神話中的靈獸仙草了。這些造園手法，開啟了私人園林前所未有之先例。

　　東漢末，由於社會動盪不安，人們普遍流露出消極悲觀的情緒，「浩浩陰陽移，年命如朝露，人生忽如寄，壽無金石固」，因而滋長了及時行樂的思想，據《後漢書·仲長統傳》記載：「豪人之室，連棟數百，膏田滿野。」

　　為避免跋涉之苦、保證物質生活享受而又能長期占有大自然的山水風景，漢末莊園式私家園林勃然興起。當時的私家園林規模一般都小而精，

[260] 同上。
[261]《三輔黃圖》卷四。

如南陽樊氏園（在今河南新野縣）、襄陽習家池（在今湖北襄樊宜城）、呈坎村水口園林（在今安徽黃山市）等。

《水經注・比水》：「仲山甫封於樊，因氏國焉。爰自宅陽，徙居湖陽，能治田殖，至三百頃，廣起廬舍，高樓連閣，波陂灌注，竹木成林，六畜放牧，魚嬴梨果，檀棘桑麻……閉門成市，兵弩器械，貲至百萬，其興工造作，為無窮之功，巧不可言，富擬封君。」

莊園經濟以宗族為紐帶，《後漢書・樊宏傳》曰：

父重，字君雲，世善農稼，好貨殖。重性溫厚，有法度，三世共財，子孫朝夕禮敬，常若公家。其營理產業，物無所棄，課役童隸，各得其宜，故能上下戮力，財利歲倍，至乃開廣田土三百餘頃。其所起廬舍，皆有重堂高閣，陂渠灌注。又池魚牧畜，有求必給……貲至鉅萬，而賑贍宗族，恩加鄉閭。

第四節　梁園風流與士夫理想

園林詠唱最早見於《詩經・靈臺》，兩漢時期大量出現，被譽為「賦聖」的司馬相如的〈子虛〉、〈上林〉賦為其中之最。西漢初年諸侯王都繼承戰國養士的遺風，以招致文士聞名的諸侯王有吳王劉濞、淮南王劉安、梁孝王劉武。

「漢興，高祖王兄子濞於吳，招致天下之娛遊子弟，枚乘、鄒陽、嚴夫子之徒興於文、景之際。」[262] 投奔吳王劉濞門下的文士有枚乘、鄒陽、嚴忌，他們都擅長辭賦。「而淮南王安亦都壽春，招賓客著書」[263]，流傳下來的《淮南子》就是出自劉安的賓客之手。《漢書・藝文志》著錄淮

[262] 《漢書・地理志》。
[263] 同上。

南王賦 82 篇,《漢書‧藝文志》著錄「淮南王群臣賦四十四篇」,今僅存辭賦〈招隱士〉一篇。其中在園林中賦詩最多的莫過於梁孝王劉武的梁園門客。

漢末政治黑暗,士大夫普遍接受了「內聖外王」修身為政的最高政治理想,一方面具有聖人的才德,一方面又能施行王道。於是,或隱於金馬門,或歸隱田園,或樂居清曠。

一、梁園風流,文人雅集

梁孝王劉武是個風流浪漫、極富才情的人,他「招延四方豪傑,自山東遊說之士,莫不畢至」。原本在吳王劉濞門下的枚乘、鄒陽等,見吳王謀反,不聽勸諫,一意孤行,就離開吳地而投奔梁孝王。司馬相如也棄官前往梁國,梁孝王待他們為上賓,過著文酒高會的生活。士人大多博學善辯,工於辭賦,既有戰國遊士馳騁天下的胸襟,又有盛世漢人囊括宇宙的氣度。齊人鄒陽、公孫詭,吳人枚乘、嚴忌,蜀人司馬相如,還有羊勝、路喬如、韓安國等名士才俊都成了他的座上客。鄒陽,是西漢時期很有名望的文學家,勸諫吳王未果,與枚乘、嚴忌等人離吳就梁,成了梁孝王的門客。鄒陽「為人有智略,慷慨不苟合」,說明鄒陽這個人很有謀略,既慷慨仗義,又不無原則的附和,多少有些與眾不同,超凡脫俗。

「秀莫秀於梁園,奇莫奇於吹臺」,梁園中還修建有許多假山岩洞,開闢有湖泊池塘,春夏之交,梁孝王常與宮人、賓客弋釣園中。園中除俯仰釣射、烹熬炮炙之外,還有鬥雞走馬等活動,梁孝王有時興趣所至,便飲酒作賦,對寫得好的人給予獎勵。《西京雜記》卷四記載:「梁孝王遊於忘憂之館,集諸遊士,各使為賦。枚乘為〈柳賦〉……路喬如為〈鶴賦〉……公孫詭為〈文鹿賦〉……鄒陽為〈酒賦〉……公孫乘為〈月

賦〉……羊勝為〈屏風賦〉……韓安國作〈幾賦〉不成，鄒陽代作……鄒陽、安國罰酒三升，賜枚乘、路喬如絹，人五匹。」

枚乘的〈梁王兔園賦〉是今存漢代以「賦」命名的賦作中時代最早的一篇騁辭大賦，今存殘篇。鄒陽的〈酒賦〉、羊勝的〈屏風賦〉等都是當時文品很高的佳作，司馬相如的〈子虛賦〉也誕生在梁園，形成了蔚為壯觀的梁園作家群。梁園辭賦開啟了漢代大賦之先聲，說明園林不僅是作家的寫作對象，更是作家重要的活動場所。所以梁園又有「文人雅集」之譽。

魯迅先生曾在《漢文學史綱要》中稱：「天下文學之盛，當時蓋未有如梁者也。」

二、內聖外王，循吏理想

漢代採用推薦和考試相結合的辦法錄用人才，《史記・孝文字紀》：漢文帝下詔云：「二三執政……舉賢良方正能直言極諫者，以匡朕之不逮。」漢武帝推行明經取士制度，復詔舉「賢良」或「賢良文學」。《史記・平準書》：「當是之時，招尊方正賢良文學之士，或至公卿大夫。」州郡舉孝廉、秀才。東漢又增加敦樸、有道、賢能、直言、獨行、高節、質直、清白等科目，廣泛蒐羅人才。給予士人有了求得功名顯達的機會。如漢「群儒宗」的董仲舒、「布衣儒相」公孫弘等得以脫穎而出。形成了一個知識階層，漢代被稱為「循吏」的士大夫階層，他們透過為官行政的條件，一方面希望創造事功，另一方面，他們渴望將聖王之教推廣開來，教化眾生，這就是「內聖外王」的人格理想。「漢代循吏在中國文化史上的長遠影響還是不容低估的。宋明的新儒家在義理的造詣方面自然遠越漢儒，但是一旦為治民之官，他們仍不得不奉漢代的循吏為最高準則。」[264]

[264] 余英時：《士與中國文化》，上海人民出版社 2003 年版，第 183 頁。

　　「事實上，循吏不過是漢代士階層中的一個極小的部分而已。但是，由於他們能利用『吏』的職權來推行『師』的『教化』，所以其影響所及較不在其位的儒生為大。」[265]

　　「廉直」的董仲舒雖然「正身」，堅守著「內聖」之道，但「以言災異，下獄幾死」；又因「公孫用事，同學懷妒。出相膠西，謝病自免」，「外王」理想尚未充分舒展，寫〈悲士不遇〉賦，董仲舒的「不遇」，實乃「內聖外王」之道未得充分實現之悲，「從諛」的公孫弘之輩卻飛黃騰達，只能從卞隨、務光、伯夷、叔齊身上得到點安慰，最終求得歸於一善，恭行他的「內聖」之道。「仲舒在家，朝廷如有大議，使使者及廷尉張湯就其家而問之，其對皆有明法」[266]，他依然在盡「循吏」之道，履行他的社會責任，董仲舒是一代「士」之楷模。

　　東方朔是武帝時代的儒生，《史記・滑稽列傳》記載他「好古傳書，愛經術」，曾上書用「三千奏牘」，武帝「讀之二月乃盡」、「詔拜以為郎，常在側侍中」。但他被召至帝前，非談國家政事，而僅僅為逗武帝談笑取樂，形同俳優。東方朔自言：「如朔等，所謂避世於朝廷間者也。古之人，乃避世於深山中。」他乘著酒酣，據地歌曰：「陸沉於俗，避世金馬門。宮殿中可以避世全身，何必深山之中、蒿廬之下。」金馬門者，宦者署門也，門旁有銅馬，故謂之曰「金馬門」。[267] 東方朔也曾上書自薦，陳說自己文武之才，但始終未得大用。他對「吏隱」選擇，是很自覺的。本傳中還記載了一段「博士諸先生」議論之言，將他與蘇秦、張儀相比，認為蘇、張獲得了「卿相之位，澤及後世」，而東方朔「修先王之術，慕聖人之義，諷誦《詩》、《書》百家之言，不可勝數。著於竹帛，自以為

[265] 余英時：《士與中國文化》，上海人民出版社 2003 年版，第 181 頁。
[266] 《漢書・董仲舒傳》。
[267] 參見《史記・滑稽列傳》。

海內無雙，即可謂博聞辯智矣。然悉力盡忠以事聖帝，曠日持久，積數十年，官不過侍郎，位不過執戟」，反差很大，東方朔以時代不同，機遇有所不同為由作答。認為「天下無害災，雖有聖人，無所施其才；上下和同，雖有賢者，無所立功」，實在是無奈之說。他盛讚「今世之處士，時雖不用，崛然獨立，塊然獨處，上觀許由，下察接輿，策同范蠡，忠合子胥，天下和平，與義相扶，寡偶少徒，固其常也」。[268] 東方朔認為，天下無道，君子「遂居深山之間，積土為室，編蓬為戶」[269]，他並不在乎在朝在野，而是強調了精神的獨立和人格的尊嚴。老子為周柱下守藏室吏，柳下惠為士師，「三黜」而不去，孔子還是稱他們為「逸民」。東方朔的「隱於金馬門」，為晉王康琚的「大隱隱朝市」開了法門。

　　兩漢時代，士大夫經歷過從積極入世到消極隱退心路歷程。西漢士大夫以「悲士不遇」為抒情主題，感嘆自己未能遭遇歷史的機遇；東漢則以知命求解脫。

三、漁樵歸田，卜居清曠

　　嚴光（西元前 39 年～41 年），東漢會稽餘姚人，字子陵，一名遵，少有高名，與光武帝劉秀同學。及劉秀即帝位，他變姓名隱居，劉秀聘他至京師，與劉秀相處如昔。光武帝欲其出仕，嚴光回答道：「士故有志，何至相迫乎！」拜諫議大夫，不就。歸，耕釣於富春江畔。後人稱他所居遊之地為嚴陵山，稱釣魚之地為嚴陵瀨、嚴瀨或嚴陵釣臺，都是以他的姓名名之。《後漢書·逸民列傳》有傳。嚴子陵為保持「士」之「志」，視爵祿為糞土，始終不肯出仕，隱逸耕釣，表現了高尚的節操，特別是他富春

[268]《史記·滑稽列傳》。
[269]〔漢〕東方朔：〈非有先生論〉，見《漢書·東方朔傳》。

江釣魚的「漁隱」方式，垂範於後世。他的「不事王侯，高尚其事」的行為，被宋儒家名臣范仲淹讚譽為「蓋先生之心，出乎日月之上」，可以使「貪夫廉，懦夫立，是大有功於名教也」，因歌頌道：「雲山蒼蒼，江水泱泱，先生之風，山高水長！」[270]

東漢初年的馮衍懷才不遇，坎坷終身，寫〈顯志賦〉以抒其憤，推崇老莊高蹈隱逸思想：

陟山谷而閒處兮，守寂寞而存神。夫莊周之釣魚兮，辭卿相之顯位。於陵子之灌園兮，似至人之彷彿。蓋隱約而得道兮，羌窮悟而入術。離塵垢之窈冥兮，配喬松之妙節。唯吾志之所庶兮，固與俗其不同。既倜儻而高引兮，願觀其從容。

處在東漢和、順時期的文學家、天文學家張衡（西元 78 年～ 139 年），雖然做過皇帝的高級顧問，「掌侍左右，贊導眾事，顧問應對」，順帝經常將他「引在帷幄，諷議左右」，但順帝懦弱，大權旁落，張衡頗有危機感，仕途之汙濁常使他鬱鬱不快，但想游離於紛亂的塵世之外又辦不到。「天道之微昧，追漁父以同嬉」，憧憬那與官場形成鮮明對比的田園生活，構想出一個充滿自然情趣的田園景象：

仲春令月，時和氣清，原隰鬱茂，百草滋榮。王雎鼓翼，鶬鶊哀鳴，交頸頡頏，關關嚶嚶。[271]

春日的田園，風和日麗，百草豐茂，禽鳥飛鳴，充滿勃勃生機。可以「彈五絃之妙指，詠周、孔之圖書」，還可以揮毫奮藻，述說人生：「揮翰墨以奮藻，陳三皇之軌模。」竭力追求精神世界的寧恬，最後以老莊思想

[270]〔宋〕范仲淹：〈嚴先生祠堂記〉，見《古文觀止》卷九。
[271]〔漢〕張衡：〈歸田賦〉，見《文選》卷十五。

作為醫治心靈的妙藥：「苟縱心於物外，安知榮辱之所如！」這是對擺脫宦海浮沉、仕途坎坷的深沉悲哀的深刻反省！

漢末政治更加黑暗，生靈塗炭，漢末前後，中國歷史上出現了「士道」與「王權」的大規模的激烈碰撞。

「舉世渾濁，清士乃現」，清士包括名士、清流。「名士，不仕者」，德行高潔、負有時望，不與權貴同流合汙者。太學士為清議之中堅，大名士陳蕃、李膺、范滂為領袖。這些儒教薰陶下的中國「士」人，依仁蹈義，捨命不渝，他們指點江山，激揚文字，抨擊皇親國戚、宦官太監乃至皇帝，企圖移風易俗、整飭朝綱，儘管最終被宦官鎮壓，被處死、流放，或監禁，史稱「黨錮」。但是，具有「黨人」精神的知識分子，依然肩負時代道義，用自己的方式伸張社會正義。他們面對著「舐痔結駟，正色徒行」、「邪夫顯進，直士幽藏」的時代痼疾，耿直倨傲如趙一者，還是大膽抗議：「寧飢寒於堯舜之荒歲兮，不飽暖於當今之豐年！」[272]

倜儻敢直言有「狂生」之稱的仲長統，認為凡遊說帝王的人，想立身揚名罷了，可是名不常存，人生易滅，優遊偃仰，可以自娛，想建房子住在清曠之地，以悅其志：

使居有良田廣宅，背山臨流，溝池環匝，竹木周布，場圃築前，果園樹後。舟車足以代步涉之艱，使令足以息四體之役。養親有兼珍之膳，妻孥無苦身之勞。良朋萃止，則陳酒餚以娛之；嘉時吉日，則亨羔豚以奉之。躕躇畦苑，遊戲平林，濯清水，追涼風，釣游鯉，弋高鴻。諷於舞雩之下，詠歸高堂之上。安神閨房，思老氏之玄虛；呼吸精和，求至人之彷彿。與達者數子，論道講書，俯仰二儀，錯綜人物。彈〈南風〉之雅操，發清商之妙曲。消搖一世之上，睥睨天地之間。不受當時之責，永保性命

[272]〔漢〕趙一：〈刺世疾邪賦〉，見《後漢書·趙一傳》。

之期。如是，則可以陵霄漢，出宇宙之外矣。豈羨夫入帝王之門哉！

居住有良田廣宅，背山面水，溝池環繞，竹木四布，場圃在前，果園在後。這是最為優越的園林生態環境。以舟車代步，養親有珍饈美食，妻子沒有苦身之勞累。有朋聚會，有酒餚招待，節日盛會，殺豬宰羊以奉之。在畦苑散步，在平林遊玩，在清水之濱濯足，乘涼風習習，釣釣魚，射射鳥。在舞雩之下諷詠，在高堂之上吟哦。有曾點氣象！

在閨房養神，想老子之玄虛，呼吸新鮮空氣，求至人之彷彿。與少數知己，論道講書，俯仰天地之間，評點人物之是非。彈〈南風〉之琴，發清商之妙曲。逍遙一世，睥睨天地之間。不受當時之責難，永保性命之期。這樣，就可以身在霄漢之上，出乎宇宙之外了。難道還羨慕入帝王之門麼！

仲長統這篇述志之論，已經囊括了後世園林所要求的環境、物質構成要素和精神生活要素，且更側重於精神享受的層面。又作詩二篇，以見其志，辭中有「六合之內，恣心所欲」、「寄愁天上，埋憂地下。叛散《五經》，滅棄〈風〉〈雅〉。百家雜碎，請用從火。抗志山棲，遊心海左」[273]等語。與六朝宗炳在〈畫山水序〉中提出的藝術「暢神」說已經十分相似，對大自然的山水審美，應該擺脫人世間一切利害欲求，用自由而愉快的審美心境去觀照和體會審美對象的審美特徵和審美意蘊。

士人已經將自我從社會、群體中獨立出來，拋棄傳統的價值觀念，注重個體生命和現實人生。為此，他們開始疏遠朝廷，淡泊名利，追求享樂、自由與安寧。於是，他們將莊園經濟與老莊思想結合起來，建構出一種理想的生存狀態。

[273]《後漢書・仲長統列傳》卷四九。

第四章
園林美的自覺 —— 魏晉南北朝

漢末魏晉南北朝三百六十餘年間，是一個政治上大動亂的時代，猶如又一個「戰國時期」，中國大地上經歷了大小三十多個王朝的興滅交替。

漢末在帝國的廢墟上出現了魏（西元 220 年～ 265 年）、蜀（西元 221 年～ 263 年）、吳（西元 222 年～ 280 年）三個鼎立對峙的政權。

西晉統一不久發生的「八王之亂」，使西晉在各種矛盾的影響下土崩瓦解。南渡的司馬氏在江南建立了東晉（西元 317 年～ 420 年），東晉的半壁江山維持了 103 年，此後南方出現了宋、齊、梁、陳四個前後相承的政權，史稱南朝。

北方則經歷了五胡十六國（西元 304 年～ 439 年）。西元 386 年鮮卑拓跋部建立北魏（西元 386 年～ 534 年），不久分裂為東魏和西魏兩部分，隨後又分別被北齊（西元 550 年～ 577 年）和北周（西元 557 年～ 581 年）所取代。北方這五個王朝史稱北朝，它們與江南的宋、齊、梁、陳四個王朝形成南北對峙的局面，史稱南北朝時期。

戰亂和分裂，「生民百遺一」，成為這個時期的特徵。但在文化與精神史上卻有著當時意義上的自由與解放、智慧與熱情。誠如宗白華先生所言：「漢末魏晉六朝是中國政治上最混亂、社會上最苦痛的時代，然而卻是精神史上極自由、極解放，最富於智慧、最濃於熱情的一個時代，因此，也就是最富有藝術精神的一個時代。」[274]

特別是如聞一多先生所說的：

一到魏、晉之間，莊子的聲勢忽然浩大起來……像魔術似的，莊子忽然占據了那全時代的身心，他們的生活，思想，文藝 —— 整個文明的核心是莊子。他們說「三日不讀老莊，則舌本間強」，尤其是《莊子》，竟

[274] 宗白華：《美學散步》，人民出版社 1999 年版，第 208 頁。

是清談家的靈感的泉源。從此以後，中國人的文化上永遠留著莊子的烙印。[275]

隨著老莊思想的勃興，中國人的內心世界所潛伏著與生俱來的人文精神，有了文化上的自覺，隨著「人」的覺醒和「文」的自覺，結束了儒家經學獨霸天下的局面，迎來了一個審美的全新時代。

曹魏遵循名法之治而重道德名節，展現道法結合的刑名之學曾一度占據主導地位。魏晉之際，以道家思想為骨架的玄學思潮開始揚棄魏晉早期的名法思想；東晉時期，佛教的流行，特別是般若學的發展，在很大程度上是藉助於道家、玄學的思想、語言及方法，出現玄佛合流的趨向。

南北朝時期，玄學思潮歸於沉寂，佛道二教繼續發展，孔子的地位及其學說經過玄、佛、道的猛烈衝擊，脫去了由於兩漢造神運動所新增的神祕成分和神學外衣，變重善輕美的傳統為重美輕善。

亂世的悲情喚起人們對生命的覺醒、自然美意識的自覺，「以玄對山水」，從自然山水中領悟「道」，喚起了人的自覺，統治階級和士大夫講究藝術的人生和人生的藝術，詩、書、畫、樂、飲食、服飾、居室和園林，融入人們的生活領域。對自然及其自然美的鑑賞取代了過去所持的神祕和功利的態度，獲得了相對獨立的審美地位和價值，並且擴大到藝術的各個門類和領域，成為此後中國園林的核心美學思想。

於是，正始的藥、竹林的酒、愛美癖和狷狂、怫鬱和憤懣、殉道東市、索琴彈奏的悲慨，以及山水詩、山水畫等的相繼出現，都是這一歷史時期特有的精神現象。

中國園林的形態全面飛躍：大規模的修建皇家園林；士族文人、達官顯貴亦大建莊園別墅，以寄情賞；命如草芥的人們普遍皈依佛、道，以求

[275] 聞一多：《聞一多全集》卷二，三聯書店 1982 年版，第 279、280 頁。

精神安慰，於是寺觀園林盛行，三者鼎足而立。中國園林從以皇家造園為主流，變成皇家宮苑、私家園林、寺觀園林、公共園林並行發展的時期，奠定了中國園林的基本類型。

園林色彩斑駁，高雅與低俗者兼有。其中，士人挖池堆山，樂於丘畝之間，詩歌繪畫與園林風景的融合，「意境」說與園林比德、比道的人格美審美意識並存，成為士人園林核心審美精神，並向皇家宮苑、寺觀及公共園林滲透。無論皇家園林、貴族私園還是寺觀園林，雖然建築豪侈，但由於文人藝術精神的全方位輻射，園林逐步揚棄了宮室樓閣、禽獸充塞的建築宮苑形式，都以山水為主體，普遍推崇「道法自然」的道家思想。這一時期，人們「不專流蕩，又不偏華上；卜居動靜之間，不以山水為忘」[276]，山水庭園滿足了人們時時享受山林野趣的願望。在這種藝術氛圍裡，中國園林從「單純的模仿自然山水進而至於適當的加以概括、提煉，但始終保持著『有若自然』的基調」，初步形成了自然山水式園林的藝術格局，對山水的欣賞提高到審美的高度。園林主體的精神主軸開始走向高雅和審美。園林在藝術建構上已經趨於成熟，山水、花木、建築等園林要素已經齊備。

這些文明的輝煌之果，如「梗柟鬱蹙以成緥錦之瘤，蚌蛤結痾而銜明月之珠」[277]，成為六朝病態社會鬱結而成的文明之珍。

第一節　魏晉南北朝皇家宮苑美學

魏晉南北朝統治者都在各自的都城營造苑囿宮殿，但雅俗奢簡，色彩斑駁，美學風格迥然不同：大抵開國帝王相對比較節儉，繼承者特別是末

[276]〔北朝〕楊衒之：《洛陽伽藍記》卷二。
[277]〔北齊〕劉晝：《劉子・激通》。

代皇帝往往驕奢淫逸，甚至以醜為美。

審美水準高者，如「高談娛心，哀箏順耳」的魏文帝曹丕，感悟到「會心處不必在遠，翳然林水，便自有濠濮間想也」的簡文帝，「身處朱門而情遊江海，形入紫闥而意在青雲」的齊衡陽王蕭統等，宮苑自然有不俗之處。帝王中也有在百姓餓死時，還問「何不食肉糜」的晉惠帝，有縱恣不悛、倒行逆施的東昏侯之流，宮苑必然會奢侈無度。

一、三國宮苑美學

1. 壯麗以重威 —— 曹魏

由曹操奠定基業的曹魏，西元 220 年，其子曹丕稱帝，建立曹魏，定都洛陽，占據長江以北的廣大中原地區，人口稠密，經濟發達，實力遠勝蜀漢和東吳。

帝王宮苑在「莫不以為不壯不麗，不足以一民而重威靈；不飭不美，不足以訓後而永厥成。故當時享其功利，後世賴其英聲」[278] 的思想指導下，建鄴城。鄴城前臨河洛，背倚漳水，虎視中原，凝聚著一股王霸之氣。鄴城由南北內外二城構成，外城東西七里，南北五里，有中陽門、建春門、廣德門、金明門等七門，坐北朝南，布局有序，形制呈長方形，皇城、宮城、郭城相套呈「回」字形，主要建築圍繞中軸線左右對稱布局，城內街路呈棋盤狀，反映「天象意識」，以達「天地人」完美和諧。鄴城開創了一種嶄新的城市布局，成為「中國古代都城建設之典範」，中世紀東亞都城城制系統之源。

鄴城的西北隅築銅雀臺、金虎臺、冰井臺，以牆為基，從南向北一字排開。三臺在文昌殿西，因此稱為西園。銅雀臺位於三臺中間，有屋 101

[278]〔晉〕何晏：〈景福殿賦〉，見《文選》卷十一。

間；南則金虎臺，有屋 109 間；北則冰井臺，有屋 145 間，上有冰室。
相去各六十步，中間閣道式浮橋相連線，浮橋可以升降，「施，則三臺相
通；廢，則中央懸絕」。銅雀臺上樓宇連闕，飛閣重檐，雕梁畫棟，氣勢
恢宏。窗戶都用銅籠罩裝飾，在樓頂又置銅雀高一丈五，舒翼若飛，神態
逼真。日初出時，流光照耀。有「銅雀飛雲」之美稱。銅雀臺不但是文宴
場所，而且也是策略要地。在臺下引漳河水經暗道穿銅雀臺流入玄武池，
用以操練水軍。

銅雀臺東側還建有銅雀園，園內水景「疏圃曲池，下晼高堂」、「蘭渚
莓莓，石瀨湯湯」。

銅雀臺及銅雀園是鄴下文人創作活動的樂園。曹丕將遊園視為養生方
式，曹丕「乘輦夜行遊，逍遙步西園」，遊銅雀臺東面的芙蓉池，「雙渠相
溉灌，嘉木繞通川。卑枝拂羽蓋，修條摩蒼天」，流水潺潺，環渠而生的
嘉木蔥蘢，遮天蔽日，「驚風扶輪轂，飛鳥翔我前」，飛鳥與人親，驚風吹
拂，似乎在為詩人扶輦，以動襯靜，花香鳥語、靜謐幽美、生機勃發。加
上「丹霞夾明月，華星出雲間。上天垂光采，五色一何鮮」！萬紫千紅的
晚霞之中，鑲嵌著一輪皎潔的明月，滿天晶瑩的繁星在雲層間時隱時現，
閃爍發光，組成了一幅色彩絢麗的畫面！

建安十三年（西元 208 年）左右，曹操還在鄴城之西北修玄武苑。曹
丕記遊玄武池的〈於玄武陂作詩〉寫他們「兄弟共行遊」，一路上「野田
廣開闢，川渠互相經。黍稷何鬱鬱，流波激悲聲」，苑內池中有「菱芡覆
綠水，芙蓉發丹榮」，池邊「柳垂重蔭綠」，登上水中洲渚，「群鳥譁譁
鳴，萍藻氾濫浮，澹澹隨風傾」，這時候，詩人「忘憂共容與，暢此千秋
情」，遊園為他們帶來無窮的精神愉悅。

洛陽皇城千秋門內有西遊園，南為御道，東鄰宮城。黃初二年（西元

221 年）魏文帝築凌雲臺，制度極為精巧，臺雖高峻，常隨風搖動，終無崩壞。臺前作明光殿，殿西累磚作道，可通臺上。

「臺下有碧海、曲池；臺東有宣慈觀，去地十丈。觀東有靈芝釣臺，累木為之，出於海中，去地二十丈，風生戶牖，雲起梁棟，丹楹刻桷，圖寫列仙。刻石為鯨魚，揹負釣臺，既如從地踴出，又似空中飛下。釣臺南有宣光殿，北有嘉福殿，西有九龍殿，殿前九龍吐水，成一海。凡四殿，皆有飛閣向靈芝往來。三伏之月，皇帝在靈芝臺以避暑。」[279] 四殿是帝王居園中起居及處理政務的地方。

曹丕在漢舊苑的基礎上擴建修築了華林園，他和三公以下的大臣親力親為，據孫盛的《魏春秋》記載：「景初元年，明帝愈崇宮殿雕飾觀閣，取白石英及紫石英及五色大石於太行谷城之山。起景陽山於芳林園，樹松竹草木，捕禽獸以充其中。於時百役繁興，帝躬自掘土，率群臣三公以下，莫不展力。」

魏明帝曹睿崇尚奢華，大治宮苑！在都城北宮內的東北隅，修建了芳林園，同時又在芳林園的西北隅，修築了景陽山。

另據記載：「建始、崇華二殿，皆在洛陽北宮。」王朗曰：「今當建始之前，足用列朝會；崇華之後，足用序內宮；華林、天淵，足用展遊宴。」[280] 在北宮裡的建始殿、崇華殿與華林園連成一片，同時也與華林園東南的天淵池相連。在北宮的邽山前，建始殿、崇華殿、華林園、天淵池，就成了君臣們朝會與遊宴兼備的地方。

有一次，崇華殿失火，高堂隆進諫說：「人君苟飾宮室，不知百姓空竭，故天應之以旱，火從高殿起也……災火之發，皆以臺榭宮室為

[279]〔北朝〕楊衒之：《洛陽伽藍記》卷一。
[280]《三國志·魏書·王朗傳》。

誠。」[281] 魏明帝不聽大臣切諫，仍於青龍三年（西元 235 年）「大治洛陽宮，起昭陽、太極殿，築總章觀」。《三國志・魏書・明帝紀》注引《魏略》曰：

是年起太極諸殿，築總章觀，高十餘丈，建翔鳳於其上。又於芳林園中起陂池，楫櫂越歌。又於列殿之北，立八坊，諸才人以次序處其中，貴人夫人以上，轉南附焉，其秩石擬百官之數。

帝常遊宴在內，乃選女子知書可付信者六人，以為女尚書，使典省外奏事，處當畫可，自貴人以下至尚保，及給掖庭灑掃，習伎歌者，各有千數。通引谷水過九龍殿前，為玉井綺欄，蟾蜍含受，神龍吐出。使博士馬均作司南車，水轉百戲。歲首建巨獸，魚龍曼延，弄馬倒騎，備如漢西京之制……

（景初元年）起土山於芳林苑西北陬，使公卿群僚皆負土成山，樹松竹雜木善草於其上，捕山禽雜獸置其中。

魏明帝想要去東巡，害怕夏天天氣熱，於是在許昌建了一座宮殿，命名為「景福」。何晏的〈景福殿賦〉：「遠而望之，若摛朱霞而耀天文；迫而察之，若仰崇山而載垂雲。嗟瑰瑋以壯麗……規矩既應乎天地，舉措又順乎四時。」瑰瑋壯麗，高聳入雲，裝飾精美，色彩絢麗。

2. 既麗且崇 —— 蜀漢

蜀漢以四川盆地為中心，號為「天府之國」，西元 214 年，劉備入主成都，以左將軍兼益州牧，其衙署曰左將軍府，位在原州牧劉璋故衙。西元 221 年，劉備在武擔以南設壇稱帝，國號「漢」，史稱蜀漢，年號章武，定都成都。諸葛亮為丞相。

[281]《晉書・五行上》。

但劉禪即位後，喜好聲樂，頗出遊觀，於宮中多有修建，「既麗且崇」。譙周曾上疏勸諫後主：「願省減樂官、後宮所增造。」[282]

劉禪新建之皇宮「新宮」，晉左思的〈三都賦‧蜀都賦〉描寫：「營新宮於爽塏，擬承明而起廬。結陽城之延閣，飛觀榭乎雲中。開高軒以臨山，列綺窗而瞰江。內則議殿爵堂，武義虎威。宣化之闥，崇禮之闈。華闕雙邈，重門洞開，金鋪交映，玉題相輝。外則軌躅八達，裡閈對出，比屋連甍，千廡萬室。」

今以蜀漢宮城北垣外百二十步即武擔山為座標，即可追尋到當年蜀漢宮城的大致位置。

3. 從尚用到壯麗過甚 —— 孫吳

孫權以神武雄才，兼仗父兄之烈，容賢蓄眾，割據江東，地方數千里，帶甲百萬，谷帛如山。稻田沃野，民無飢歲。並開疆拓土，開拓海上事業，開拓江南，剿撫山越，號「命世之英」、「四十帝中功第一」！曹操曾經誇獎：「生子當如孫仲謀！」

孫權在建業和沿江地區大規模屯田，鼓勵開荒，大力興修水利；北方南渡的農民帶來了先進的生產技術，使長江中下游沿岸的太湖、錢塘江流域得到開發。

孫權時期，無論是建高臺樓閣，還是築京城，都以尚用為原則，所以，所建臺閣主要用於軍事防禦功能。

如始建於東吳黃武二年（西元 223 年）的黃鶴樓，原址在湖北省武昌蛇山黃鶴磯頭，前身就是閱軍樓，用以訓練和指揮水師。閱軍樓臨岸而立，登臨可觀望洞庭全景，湖中一帆一波皆可盡收眼底，氣勢非同凡響。

[282]《三國志‧蜀書‧譙周傳》。

第四章

園林美的自覺 —— 魏晉南北朝

岳陽樓（許英攝）

黃龍元年（西元 229 年）秋，孫權將都城由武昌（今湖北鄂州）遷至建業（即建康，今南京）。建康瀕臨長江天險，與上游的荊楚地區交通往來方便，與下游的吳越地區也有便捷的連結；鍾山龍盤、石頭虎踞，地形十分險要。建康作為都城之所在，確實具備優越的經濟和軍事地位。孫權還學習闔閭為了「設守備、實倉廩」，造吳城郭宮室，因此，都城的規模、形制，宮殿、官署和民居的布局井然有序。

西元 212 年，三國時期的吳主孫權在金陵邑故址，利用西麓的天然石壁做基礎修築了周長 3 公里左右的石頭城。石頭城臨江控淮，恃要憑險，可以貯藏兵械和糧餉，成為東吳水軍江防要塞和城防據點。

「孫權都建業，節儉不尚土木之功」[283]，《建康實錄》卷四載陸凱諫語曰：「先帝篤尚樸素，服不純麗，宮無高臺，物無雕飾，故國富民充，姦盜不作。」

赤烏十年（西元 247 年），孫權徵發武昌的宮室材瓦等建築材料，把城內太子宮南宮即長沙桓王孫策故府改為皇宮太初宮，位於今玄武湖畔一帶。《晉太康三年地記》曰：「吳有太初宮，方三百丈，權所起也。」[284]太初宮苑城東部宮廷花園就是華林園，苑城占地寬廣，可容三千騎演習操

[283] 梁思成：《中國建築史》，百花文藝出版社 1998 年版。
[284] 《三國志·吳書·三嗣主傳》：「夏六月，起顯明宮。」裴松之注引。

練。園內殿堂間疊石造山，點綴名花異卉奇石。顧野王《輿地志》記載：「太祖鑿城北溝，北接玄武湖。」

可見，苑城占地雖寬廣，園林內容尚比較簡單，主要為了可容三千騎演習操練。

吳後主孫皓和乃祖迥然不同，西元 267 年，孫皓在太初宮之東營建顯明宮，太初宮之西建西苑，又稱西池，即太子的園林。

《三國志·吳書·孫皓傳》曰：「皓初立，發優詔，恤士民，開倉廩，振貧乏，科出宮女以配無妻，禽獸擾於苑者皆放之。當時翕然稱為明主。」孫皓得志便猖狂，露出凶頑殘暴、窮淫極侈的本相。孫皓曾「晝夜與夫人房宴，不聽朝政，使尚方以金作華燧、步搖、假髻以千數。令宮人著以相撲，朝成夕敗，輒出更作，工匠因緣偷盜，府藏為空」。他「又激水入宮，宮人有不合意者，輒殺流之」，可見其隨意殘害宮女，是一個十足的暴君。

《建康實錄》記載孫皓：「起新宮於太初之東，制度尤廣，二千石以下皆自入山督攝伐木。又壤諸營地，大開苑圍，起土山、作樓觀，加飾珠玉，制以奇石，左彎崎，右臨硎。又開城北渠，引後湖水激流入宮內，巡繞堂殿，窮極伎巧，功費萬倍。」[285]

「新宮成，周五百丈，署曰昭明宮。開臨硎、彎碕之門，正殿曰赤烏殿，後主移居之。」[286] 昭明宮「綴飾珠玉，壯麗過甚，破壞諸營，增廣苑圍，犯暑妨農，官私疲怠」[287]。

孫皓在華林園所作新宮名昭明宮，宮苑有殿堂幾十座，山上建樓閣，飾以珠寶，規模超過太初宮。

[285]〔唐〕許嵩：《建康實錄》卷三。
[286]〔唐〕許嵩：《建康實錄》卷四，吳下後主。
[287]《晉書·五行》上。

又大建西苑（池），即太子的園林，「太初宮西門外池，吳宣明太子所創，為西苑」。[288]《晉書·五行》中云：「孫皓建衡三年，西苑言鳳皇集，以之改元，義同於亮。」[289]

另建桂林苑。「《寰宇記》云：桂林苑，在縣北落星山之陽。左太沖〈吳都賦〉云『數軍實乎桂林之苑』，即此地也。」[290]

晉左思的〈吳都賦〉曰：

東西膠葛，南北崢嶸。房櫳對榥，連閣相經。閨闥詭譎，異出奇名。左稱彎崎，右號臨硎。雕欒鏤楶，青瑣丹楹。圖以雲氣，畫以仙靈。

又曰：

高闈有閌，洞門方軌。朱闕雙立，馳道如砥。樹以青槐，互以綠水。玄陰眈眈，清流亹亹。列寺七里，夾棟陽路。屯營櫛比，廨署棋布。橫塘查下，邑屋隆誇。長幹延屬，飛甍舛互。

儘管宮苑豪侈，「綴飾珠玉，壯麗過甚」，但引水入園，終年碧波盪漾，樓臺亭閣依山水而構築，草木豐茂，展現了崇尚自然的山水園林特點。

二、兩晉宮苑美學

1.「孔方兄」拜物教 —— 西晉

三國歸（西）晉後獲得短暫的統一。

西晉的開國皇帝司馬炎，司隸校尉劉毅開玩笑稱他不如漢末的桓、靈二帝，因為「桓帝、靈帝賣官，將錢納入國庫；陛下賣官，將錢裝進私人

[288]〔唐〕許嵩：《建康實錄》卷二。
[289]《晉書·五行》上。
[290]〔宋〕張敦頤：《六朝事蹟編類·樓臺門第四（亭館附）》。

的腰包」。

　　晉惠帝司馬衷，是司馬炎的嫡次子，在全國發生大饑荒、百姓餓死無數時，居然勸人吃肉糜，成為千古笑話。「錢神」使西晉統治者手中的權力發生畸變，完全成了斂財的工具。

　　西晉時，人們覺得：「淮海變微禽，吾生獨不化。雖欲騰丹溪，雲螭非我駕。愧無魯陽德，回日向三舍。臨川哀年邁，撫心獨悲吒。」[291]「昇天成仙」既然遙渺難及，現世享樂才觸手可及。於是西晉「綱紀大壞，貨賂公行，勢位之家，以貴陵物，忠賢路絕，讒邪得志，更相薦舉，天下謂之互市焉」。賣官買官，成為「市場」。

　　從皇帝到士族，貪婪成性，封錮山澤，占有大片土地和勞動力；生活奢靡，揮金如土，盡情自我享受；清談之風甚熾，士人們手持玉如意，整天談玄論道，灑脫曠達，追求率性與自由。

2. 尚簡黜奢、尚自然而惡人工 —— 東晉

　　偏安江左的東晉，在淝水戰勝前秦，南方得以保持相對穩定的社會秩序，同時形成了「王與馬，共天下」的門閥政治，並採納了王導「撫綏新舊」即兼用南北士人的方針，相對協調的政治、經濟格局，成為江南文化與中原文化、外來文化融合的基礎，最終呈現出新的統一的文化格局，誕生了以「士族精神，書生氣質」為審美核心的江南文化。江遹的〈諫北池表〉曰：

　　王者處萬乘之極，享富有之大，必顯明制度以表崇高，盛其文物以殊貴賤。建靈臺，浚辟雍，立宮館，設苑囿，所以弘於皇之尊，彰臨下之義。前聖創其禮，後代遵其矩，當代之君咸營斯事……宜養以玄虛，守以無為，登覽不以臺觀，遊豫不以苑沼，偃息畢於仁義，馳騁極於六藝，觀

[291]〔晉〕郭璞：〈遊仙詩十九首〉之四。

巍巍之隆，鑑二代之文，仰味義農，俯尋周孔。[292]

東晉帝王園林奢華記載不多，受時代風雅的浸染、士人園林的影響，走向了高雅。

司馬昱（西元320年～372年），字道萬。檀道鸞的《續晉陽秋》：「帝弱而惠異，中宗深器焉。及長，美風姿，好清言，舉心端詳，器服簡素，與劉惔、王蒙等為布衣之遊。」[293] 令德雅望，有國之周公之譽。《晉書》卷九稱他「履尚清虛，志道無倦，優遊上列，諷議朝肆」。在桓溫廢司馬奕後，立為帝。司馬光等《資治通鑑·晉紀》載，「帝美風儀，善容止，留心典籍，凝塵滿席，湛如也。雖神識恬暢，然無濟世大略，謝安以為惠帝之流，但清談差勝耳」。

簡文帝司馬昱善於清談，史稱「清虛寡欲，尤善玄言」，可謂名副其實的清談皇帝，在他提倡下，東晉中期前玄學呈現豐饒的發展。

劉義慶《世說新語·言語》載，簡文帝司馬昱進華林園遊玩，回頭對隨從說：「會心處不必在遠，翳然林水，便自有濠濮間想也。覺鳥獸禽魚，自來親人。」司馬昱看到幽林深水，環境清幽，鳥獸親人，所以，讓人心神舒暢，不一定非在遠方，如隱士閒居之地，所以令簡文帝想到了「濠濮」之樂。「濠濮間想」，源自《莊子·秋水》莊子與惠子（惠施）在濠水的橋上遊玩觀魚時的對話，和莊子垂釣濮水之濱、楚大夫以高官厚祿請他出山，莊子持竿不顧兩則故事。濠梁、濮水成為高人隱逸、閒居的代名詞。「濠濮間想」進入了極高的審美境界，成為中國園林構景的不倦主題。

司馬昱崇尚自然之美，尚簡黜奢、尚自然而惡人工。

史載會稽王道子：「東第，築山穿池，列樹竹木，功用鉅萬……帝嘗

[292]《晉書·江逌傳》。

[293]《藝文類聚》卷十三。

幸其宅，謂道子曰：『府內有山，因得遊矚，甚善也。然修飾太過，非示天下以儉。』道子無以對，唯唯而已，左右侍臣莫敢有言。帝還宮，道子謂牙曰：『上若知山是板築所作，爾必死矣。』」[294]

「帝」即簡文帝司馬昱，他一向反對「華飾煩費之用」，所以批評其子「修飾太過」，假山以有若自然為宗，尤其反對「板築」，板築，板，夾板；築，杵。築牆時，以兩板相夾，填土於其中，用杵搗實。就是人工築山，耗費大而不自然。

三、南朝宮苑美學

南朝雖有宋、齊、梁、陳四朝更迭，但由於各朝多少採取過一些除舊布新的措施，社會進入相對穩定的時期。

六朝皇家宮苑奠基於東吳，發展於劉宋，鼎盛於蕭梁時代。南朝的帝王宮苑，在布局和使用內容上既繼承了漢代苑囿的某些特點，又增加了較多的自然色彩和寫意成分，煙花春雨進一步柔化了江南文化，「詩性」遂成為「江南文化」最本質和與眾不同的特徵；自此確立了「外柔而內剛，以柔的面貌展示自己，以剛的精神自律自強」[295] 的江南文化品格。

皇家園林雖然依然追求「壯麗」、「重威」的藝術境界，但因帝王個人品格的高下、藝術修養的差別，美學風格追求也不同，南朝宮苑呈現出雅俗不一的藝術格調。

「江南佳麗地，金陵帝王州。逶迤帶綠水，迢遞起朱樓。飛甍夾馳道，垂楊蔭御溝。凝笳翼高蓋，疊鼓送華輈。」[296]

包括孫吳和東晉、南朝，都建都於南京，成就了「六朝金粉」。

[294]《晉書·會稽文孝王道子傳》。
[295] 徐茂明：〈論吳文化的特徵及其成因〉，載《學術月刊》1997 年第 8 期。
[296]〔南朝〕謝朓：〈入朝曲〉。

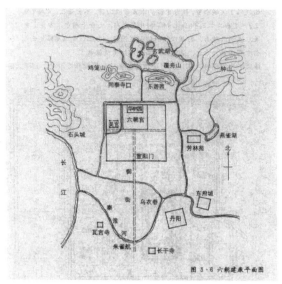

六朝建康平面圖 [297]

1. 清簡寡欲，雕欒綺節 —— 劉宋

如果說，東吳、東晉為南朝宮苑的奠基期，劉宋時代就是南朝皇家宮苑發展期。開國君主劉裕，為宮苑繁盛打下堅實的文化、經濟基礎。

劉裕本人雖然識字不多，但十分重視文化典籍的保護，據《建康實錄·卷十一》載：「帝入長安，收其彝器、渾天儀、玉圭、指南車、記里鼓車、秦漢大鐘、魏銅蟠螭等，獻於天子。」元嘉年間於建康立儒、玄、文、史四學館；以後建康文論、史學等發展到高峰，無不憑藉這些文獻圖籍。

劉裕也非常重視教育。永初三年（西元 422 年）正月，下詔：「古之建國，教學為先，弘風訓世，莫尚於此；發矇啟滯，咸必由之。」為鞏固劉宋的統治，改善社會風氣，奠定了良好的基礎。

[297] 轉引自周維權《中國古典園林史》2008 年版，清華大學出版社，第 145 頁。

劉裕的個人生活「清簡寡欲，嚴整有法度，未嘗視珠玉輿馬之飾，後庭無紈綺絲竹之音」、「財帛皆在外府，內無私藏」。[298]

他本人穿著十分隨便，連齒木屐，普通裙帽；住處用的是土屏風、布燈籠、麻繩拂。為了告誡後人知道稼穡艱辛，他在宮中擺放了年輕時耕田用過的耨耙之類的農具、補綴多層的破棉襖。在位期間沒有修園林的記載，史書記載劉裕「車駕於華林園聽訟」[299]，只辦公事。

少帝劉義符，曾「興造千計，費用萬端，帑藏空虛，人力殫盡」、「穿池築觀，朝成暮毀；徵發工匠，疲極兆民」。「於華林園為列肆，親自酤賣。又開瀆聚土，以象破岡埭，與左右引船唱呼，以為歡樂。夕遊天淵池，即龍舟而寢」[300]。

但劉義符很快被廢，宋文帝劉義隆接位，開創了「內清外晏，四海謐如」的極盛局面，也是劉宋皇家園林量、質齊高的時代。

劉義隆幼年特秀，博涉經史，善隸書，史載其「聰明仁厚，雅重文儒，躬勤政事，孜孜無怠，加以在位日久，唯簡靖為心。於時政平訟理，朝野悅睦，自江左之政，所未有也」。《南史・宋本紀》：「上好儒雅，又命丹陽尹何尚之立玄素學，著作佐郎何承天立史學，司徒參軍謝元立文學，各聚門徒，多就業者。江左風俗，於斯為美，後言政化，稱元嘉焉。」、「三十年間，氓庶蕃息，奉上供徭，止於歲賦。晨出暮歸，自事而已。」、「民有所繫，吏無苟得。家給人足，即事雖難，轉死溝渠，於時可免。凡百戶之鄉，有市之邑，歌謠舞蹈，觸處成群，蓋宋世之極盛也。」

宋文帝巡行四方，觀省風俗，尊老愛民，巡慰賑恤災民，不見在園林中享樂的記載，而多勤政愛民、整飭吏治的記載。

[298]《宋書・武帝本紀》。
[299]《宋書・武帝本紀》。
[300]《宋書・少帝本紀》。

元嘉二十三年（西元 446 年），「是歲，大有年，築北堤，立玄武湖，築景陽山於華林園」[301]。大豐收之年，請張永為總設計師。

張永，吳郡吳人，張良後人。文武雙全的能吏，所居皆有稱績。永既有才能，所在每盡心力。大明四年，立明堂，永以本官兼將作大匠。七年，為宣貴妃殷氏立廟，復兼將作大匠。史載：「永涉獵書史，能為文章，善隸書，曉音律，騎射雜藝，觸類兼善，又有巧思，益為太祖所知。紙及墨皆自營造，上每得永表啟，輒執玩諮嗟，自嘆供御者了不及也。二十三年，造華林園、玄武湖，並使永監統。凡諸制置，皆受則於永……永既有才能，所在每盡心力，太祖謂堪為將……為宣貴妃殷氏立廟，復兼將作大匠。」[302] 宋元嘉中，玄武湖有黑龍見，因改玄武湖，立方丈、蓬萊、瀛洲三座神山（大致為今天的梁洲、菱洲和翠洲）於湖中，春秋祠之。同年「鑿天淵池，造景陽樓」。

「宋元嘉中，以其地（晉藥園）為北苑，更造樓觀。後改為樂遊苑。」苑內建有「正陽」和「林光」二殿，《寰宇記》云：其地在覆舟山南，去縣六里。位於南京東北隅，其範圍包括今九華山公園。石邁的《古蹟編》曰：元嘉二十三年築北堤，立玄武湖於樂遊苑之北，湖中亭臺四所。

宋孝武帝劉駿，「少機穎，神明爽發，讀書七行俱下，才藻甚美，雄決愛武，長於騎射」。於玄武湖側作大竇，通水入華林園天淵池，引殿內諸溝經太極殿，由東西掖門下注城南塹，故臺中諸溝水常縈迴不息。並巡江右，講武校獵。還立皇后蠶宮於西郊，置大殿七間，又立蠶觀。皇后親桑；本人親耕籍田，大赦天下等，也不失為有為君主。

在鳳臺山修「南苑」；「制度奢廣，追陋前規，更造正光，玉燭、紫極

[301]《宋書・文帝本紀》。
[302]《宋書・張茂度傳》附錄《張永傳》。

諸殿。雕欒綺節，珠窗網戶」；「立馳道，自閶闔門至於朱雀門，又自承明門至於玄武湖」。

劉宋的前廢帝劉子業將外圍府第城堡改作離宮別館，以供皇家遊宴。真是宋廢帝「兼斯眾惡，不亡其可得乎」！

2. 妙極山水，窮奇極麗 —— 齊

齊雖然建國僅 23 年，卻在六朝園林史上也不可不書上一筆。

齊高帝蕭道成（西元 427 年～ 482 年）出身「布衣素族」，以寬厚為本，提倡節儉。其子武帝繼續其方針，使南朝出現了一段相對穩定發展的階段。

齊武帝蕭賾永明元年（西元 483 年），因「望氣者雲，新林、婁湖、東府西有天子氣。甲子，築青溪舊宮，作新婁湖苑以厭之」，極為崇麗。

《寰宇記》云：芳林苑一名桃花園。原為齊高帝蕭道成舊居，改舊居為青溪宮，築山鑿池，設芳林苑，飲宴遊樂其中。在府城之東，秦淮大路北。位於古湘宮寺前，近青溪中橋（青溪即今日竺橋）。

齊永明五年（西元 487 年）「冬十月，初起新林苑」[303]，以臨新林浦，得名新林苑。位於今南京雨花臺區板橋街道境內。新林河，即今板橋河。舊志稱，有小水源出牛首山，西流入長江，古名新林浦，亦名新林港。

建於齊建武三年（西元 496 年）的芳樂苑，苑內出現了跨池水而建的紫閣等新的建築形式。

文惠太子蕭長懋是齊武帝蕭賾的長子，先於武帝去世，未能實際繼承皇位。死後被諡為文惠。其子蕭昭業繼位後，追尊為文帝，廟號世宗。

[303]《南史·齊本紀》。

　　蕭長懋解聲律，工射，善立名尚，禮接文士，聚集文學之士於東宮，如范雲、沈約等，《梁書·沈約傳》稱「時東宮多士，約特被親遇，每直入見，影斜方出」。蕭長懋性頗奢麗，宮內殿堂，皆雕飾精綺。性愛山水，開拓玄圃園與臺城北塹，玄圃園地勢較高，因與臺城北塹等（高度相等）。其中起土山、池、閣、樓、觀、塔宇，窮奇極麗，費以千萬，多聚異石，妙極山水。有明月觀、宛轉廊、徘徊橋等，又聚疊奇石，後池可泛舟。「慮上宮望見，乃傍門列修竹，內施高鄣。造遊牆數百間，施諸機巧：宜須障蔽，須臾成立，若應毀撤，應手遷徙」[304]。園中還建「茅齋」一所，並請工於衛恆散隸書法的名士周顒書其壁。周顒其人「清貧寡欲，終日長蔬食。雖有妻子，獨處山舍」，然「音辭辯麗，出言不窮，宮商朱紫，發口成句」[305]。

　　蕭長懋和母弟竟陵王蕭子良，玄、儒、佛相容。與蕭長懋俱好釋氏，立六疾館以養窮人。蕭子良的〈行宅詩序〉云：「余稟性端疏，屬愛閒外。往歲羈役浙東，備歷江山之美，名都勝境，極盡登臨；山原石道，步步新情；回池絕澗，往往舊識。以吟以詠，聊用述心。」頗有玄風遺韻。〈遊後園〉詩中有「丘壑每淹留，風雲多賞會」為傳世之名句。自然山水意識鑄合成審美心理結構，展現了自然山水意識的覺醒。

　　齊明帝蕭鸞在任期間長期深居簡出，要求節儉，停止邊地向中央的進獻，並且停止不少工程。「罷武帝所起新林苑，以地還百姓。廢文惠太子所起東田，斥賣之。」[306] 建武二年（西元 495 年）冬十月「詔罷東田，毀興光樓」。

　　明帝蕭鸞駕崩，第二子蕭寶卷於西元 499 年繼位，時年 16 歲，最後

[304]《南齊書·文惠太子傳》。
[305]《南齊書·周顒傳》。
[306]《南史·齊本紀》卷五。

降為東昏侯。他以昏庸荒淫「留名」於史。宮苑之侈，以其為最。後宮遭火之後，「於是大起諸殿，芳樂、芳德、仙華、大興、含德、清曜、安壽等殿，又別為潘妃起神仙、永壽、玉壽三殿，皆匝飾以金璧……塗壁皆以麝香，錦幔珠簾，窮極綺麗。繫役工匠，自夜達曉，猶不副速，乃剔取諸寺佛剎殿藻井、仙人、騎獸以充足之。武帝興光樓上施青漆，世人謂之『青樓』。帝曰：『武帝不巧，何不純用琉璃』」。[307] 裝點黃金白玉之類，極盡奢華之能事。

苑內多種好樹美竹，天時盛暑，未及經日，便就萎枯。「死而復種，率無一生。於是徵求人家，望樹便取，毀撤牆屋，以移置之。」[308] 倒行逆施，違反樹木生長規律，且於城裡城外大肆搜刮民間良樹嘉卉。

東昏侯「又於苑中立市，太官每旦進酒肉雜餚，使宮人屠酤。潘氏為市令，帝為市魁，執罰，爭者就潘氏決判」[309]。百姓為此編了個民間小調：「閱武堂，種楊柳，至尊屠肉，潘妃酤酒。」

「（東昏侯）又鑿金為蓮華（花）以帖地，令潘妃行其上，曰：『此步步生蓮華（花）也。』」[310] 褻瀆了佛教步步生蓮的神聖意義。

3. 天籟清音，肆意酣歌 —— 蕭梁

蕭梁是六朝宮苑的鼎盛期。

梁武帝為蕭道成的族弟蕭衍（西元 464 年～ 549 年），為獲得士族地主的支持，容許士族參政，保證他們的特權，同時選拔庶族地主掌權以控制實權。蕭衍一再詔令招募流民墾荒，減輕租賦，發展農業生產。在他統治的 40 多年間，社會比較安定，為南方經濟文化的發展創立了良好的環境。

[307] 同上。
[308] 《南史・齊本紀下・廢帝東昏侯》。
[309] 《南齊書・本紀・東昏侯》。
[310] 《南史・齊本紀下・廢帝東昏侯》。

　　蕭衍在位時繼承擴建了華林園、樂遊苑、玄圃園、芳樂苑等園林，在齊東宮的基礎上，鑿九曲池、立亭館，還建了「江潭苑」、「興苑」、「方山苑」等。

　　蕭梁時政治家、史學家、文學家裴子野作〈遊華林園賦〉：

　　正殿則華光弘敞，重臺則景陽秀出。赫奕煥焕，陰臨鬱律。絕塵霧而上征，尋雲霞而蔽日。經增城而斜趣，有空嶘之石室。在盛夏之方中，曾匪風而自慄。溪谷則沲潛派別，峭峽則險難壁立。積峻竇溜，闌干草石，苔蘚駮犖叢攢既而，登望徙倚，臨遠憑空，廣觀逖聽，靡有不通。[311]

　　江潭苑，亦名王遊苑。《建康實錄》卷十七，蕭梁大同九年（西元 543 年）「置江潭苑，去縣二十里」。《輿地志》：「武帝自新亭鑿渠，通新林浦，又為池，開大道，立殿宇，亦名王遊苑，未成而侯景亂。」

　　建興苑。天監四年（西元 505 年）二月，「立建興苑於秣陵建興里」[312]。

　　湘東苑，是梁元帝蕭繹未即帝位為湘東王之時，在他的封地首邑江陵的子城中建所築，或倚山，或臨水，借景園外，置景有精心布畫。苑內穿池構山，長數百丈。山有石洞，入內可宛轉潛行 200 多步，疊山技藝水準已經不一般。

　　穿池構山，長數百丈，植蓮蒲，緣岸雜以奇木。其上有通波閣，跨水為之。南有芙蓉堂，東有禊飲堂，堂後有隱士亭，亭北有正武堂，堂前有射埔、馬埒。其西有鄉射堂，堂前行埔，可得移動。東南有連理堂，堂枈生連理……北有映月亭、修竹堂、臨水齋。齋前有高山，山有石洞，潛行委宛二百餘步。山上有陽雲樓，樓極高峻，遠近皆見。北有臨風亭、明月樓。[313]

[311]《藝文類聚》卷六十五。

[312]《南史‧梁武帝本紀》。

[313]《渚宮舊事‧補遺》。

湘東苑池沿岸種植蓮荷，岸邊雜以奇木。建築物有跨水而過的通波閣，高踞山巔的陽雲樓。園林中還出現了可以移動的建築，如湘東苑中有芙蓉堂、隱士亭、映月亭、修竹堂、臨水齋等，並備有移動式「行堋」的鄉射堂（堂前有射堋和馬埒，以供騎射）。

梁武帝蕭衍長子昭明太子蕭統（西元 501 年～ 531 年），史載他「生而聰叡，三歲受《孝經》、《論語》，五歲遍讀五經，悉能諷誦」，著有文集 20 卷，又撰古今典誥文言為正序 10 卷，五言詩之善者為《英華集》20 卷，又引納才學之士，選編了當時最優秀的文學選本《文選》30 卷，以「事出於沉思，義歸乎翰藻」為標準，主張文質並重，鑑賞力也與士人一致，史載他「性愛山水，於玄圃穿築，更立亭館，與朝士名素者遊其中。嘗泛舟後池，番禺侯軌盛稱『此中宜奏女樂』。太子不答，詠左思〈招隱詩〉曰：『何必絲與竹，山水有清音。』侯慚而止」。

他將建於齊的玄圃進行改建，於園中建亭館、鑿善泉池，位於今玄武湖邊的最西南角，古城牆的拐角處。

蕭統追求的是山水清音，而不是低等的感官之欲，與名士審美無二。至今常熟虞山東南麓還存有蕭明太子讀書檯，布局順山勢高下，有焦尾泉、摩崖石刻諸勝。

《南史‧梁宗室》記載南平元襄王偉，字文達，「性端雅，持軌度。少好學，篤誠通恕。趨賢重士，常如弗及，由是四方遊士、當時知名者莫不畢至」。

齊世，青溪宮改為芳林苑。天監初，賜偉為第。增植又加穿築，果木珍奇，窮極雕靡，有侔造化。立遊客省，寒暑得宜，冬有籠爐，夏設飲扇，每與賓客遊其中，命從事中郎蕭子範為之記。梁蕃邸之盛無過焉。

「遊客省」是特設的園林管理機構，每次活動，有從事中郎蕭子範作

第四章
圜林美的自覺 —— 魏晉南北朝

記。遊覽方式也很浪漫愜意，蕭慤有〈奉和初秋西園應教〉詩：「池亭三伏後，林館九秋前。清泠間泉石，散漫雜風煙。葉開千葉影，榴豔百枝然。約嶺停飛斾，凌波動畫船。」[314]

南平元襄王偉之子恭，字敬範，「而性尚華侈，廣營第宅，重齋步閣，模寫宮殿。尤好賓友，酣宴終辰，坐客滿筵，言談不倦。時元帝居蕃，頗事聲譽，勤心著述，厄酒未嘗妄進。恭每從容謂曰：『下官歷觀時人，多有不好歡興，乃仰眠床上，看屋梁而著書，千秋萬歲，誰傳此者。勞神苦思，竟不成名。豈如臨清風，對朗月，登山泛水，肆意酣歌也』」[315]。

《南史・梁宗室上》上記載：臨川靖惠王宏「縱恣不悛，奢侈過度，修第擬於帝宮，後庭數百千人，皆極天下之選」，「性好內樂酒，沉湎聲色，侍女千人，皆極綺麗」。史載，蕭梁皇家園林還有蘭亭苑、玄洲苑等。

4. 盛修宮室，服玩瑰奇 —— 陳

陳武帝陳霸先及文帝陳蒨、宣帝陳頊，都重視獎勵流民墾荒，減輕農民租役負擔，發展農業生產。經過 20 多年的治理，遭受梁宋戰爭破壞的南方經濟又得到了恢復和發展。

陳武帝以「侯景之平也，太極殿被焚……構太極殿」[316]。「（天嘉中）盛修宮室，起顯德等五殿，稱為壯麗」[317]。

陳後主陳叔寶，才情過人，但窮奢極欲，荒淫堪與東昏侯相類，玩得稍微文雅一點。「此風雅帝王燕居之建築，殆重在質而不在量者也。」[318]《陳書・后妃傳》卷七：

[314] 見《初學記》三、《文苑英華》百七十九、《錦繡萬花谷後集》蕭慤詩。
[315] 《南史・梁宗室下》。
[316] 《南史・陳本紀》。
[317] 《隋書・五行志》。
[318] 梁思成：《中國建築史》第四章，百花文藝出版社 1998 年版。

182

（陳後主）至德二年，乃於光照殿前起臨春、結綺、望仙三閣。閣高數丈，並數十間，其窗牖、壁帶、懸楣、欄檻之類，並以沉檀香木為之，又飾以金玉，間以珠翠，外施珠簾，內有寶床、寶帳、其服玩之屬，瑰奇珍麗，近古所未有。每微風暫至，香聞數里，朝日初照，光映後庭。其下積石為山，引水為池，植以奇樹，雜以花藥。

　　據《南部煙花記》記載：

　　陳後主為張麗華造桂宮於光昭殿後，作圓門如月，障以水晶。後庭設素粉罘罳（網），庭中空洞無他物，唯植一桂樹。樹下置藥杵臼，使麗華恆馴一玉兔。麗華被素袿裳，梳凌雲髻，插白通草蘇朵子，靸玉華飛頭履。時獨步於中，謂之月宮。帝每入宴樂，呼麗華為「張嫦娥」。

　　荒淫的陳後主為寵妃設計的月宮圓月門，開了園林門洞設計的法門。

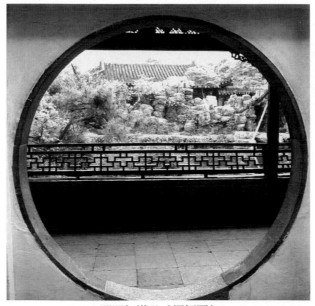

圓門如滿月（網師園）

四、北朝宮苑美學

西晉末年，北方先後出現五胡十六國。北朝十六國之一的後趙和鮮卑慕容氏所建立的後燕，所建宮觀也很奢華。

1. 金裝銀飾 —— 後趙

後趙（西元 319 年～ 352 年）羯族石勒所建，都襄國（今河北邢臺），後遷鄴（今河北臨漳縣西）。盛時疆域有今河北、山西、陝西、河南、山東及江蘇、安徽、甘肅、遼寧的一部分。

後趙武帝石虎為明帝石勒堂侄，性奢侈，驕淫殘暴。咸康二年（西元336 年）石虎在襄國建造太武殿，臺基用有紋理的石塊砌成。用漆塗飾屋瓦，用金子裝飾瓦當，用銀裝飾楹柱，珠簾玉壁，巧奪天工。宮殿內安放白玉床，掛著流蘇帳，造金蓮花覆蓋在帳頂。

據陸翽《鄴中記》記載，石虎在鄴城（今河北臨漳縣）所建華林苑，連互數十里，苑中三觀四門，其中三門通漳水。

2. 崇簡尚樸 —— 北魏

《洛陽伽藍記》記載的僅有西遊園和華林園，大多係舊園改建，崇簡尚樸，較當時的私家園林規模小、建築多而不奢華。

孝文帝節儉，北魏的都城是在晉末「八王之亂」後魏晉舊城址上重建，園林亦僅改造前朝遺園，更重實用。

華林園是在魏晉華林園的基礎上重建，園內設施大多因循舊園。據《洛陽伽藍記》載，北魏高祖時，擬華林園中的「天淵池」為大海，就池中文帝所築九華臺上，造了清涼殿。世宗又在海內造蓬萊山，山上有「仙人館，上有釣魚殿……海西南有景山殿。山東有羲和嶺，嶺上有溫風室。

山西有姮娥峰，峰上有露寒館。並飛閣相通，凌山跨谷。山北有玄武池，山南有清暑殿，殿東有臨澗亭，殿西有臨危臺」。這種「臨危臺」，一般設定在峰巔危崖之上，是個觀景臺，可以登高四顧，遍覽美景。

華林園景陽山南有大片果園，稱為百果園，百果園內「果列作林，林各有堂」，其中棗和桃負有盛名。西遊園，即東漢、曹魏留下的「西苑」，僅僅改一名稱而已。基於實用，將西遊園與寢宮相連，方便了皇室人員的日常生活，使之來到園中，猶在宮中，工作、用餐、夜宿都不耽誤。這影響到唐宋園林的寢宮布局。

3. 備山水臺觀之麗 —— 北齊、後燕

北齊武成帝時，又增飾，「若神仙居所」，改稱仙都苑。又於仙都苑內「別起玄洲苑，備山水臺觀之麗」。《歷代宅京記·鄴下》載：

玄洲苑、仙都苑，苑中封土為五嶽，五嶽之間，分流四瀆為四海，匯為大池，又曰大海。海池之中為水殿。其中嶽嵩山北，有平頭山，東西有輕雲樓，架雲廊十六間。南有峨嵋山，山之東頭有鸚鵡樓，其西有鴛鴦樓。北嶽南有玄武樓，樓北有九曲山，山下有金花池，池西有三松嶺。次南有凌雲城，西有陛道名通天壇。大海之北，有飛鷺殿。其南有御宿堂。其中有紫微殿，宣風觀、千秋樓，在七盤山上。又有遊龍觀、大海觀、萬福堂、流霞殿、修竹浦、連璧洲、杜若洲、蘼蕪島、三休山。西海有望秋觀、臨春觀，隔水相望。海池中又有萬歲樓。北海中有密作堂，貧兒村，高陽王思宗城，已上並在仙都苑中。

後燕（西元 384 年～ 407 年）光始三年（西元 403 年）五月，於龍城（今遼寧朝陽）城外「大築龍騰苑，廣袤十餘里，役徒二萬人。起景雲山於苑內，基廣五百步，峰高十七丈。又起逍遙宮、甘露殿，連房數百，觀

閣相交。鑿天河渠,引水入宮。又為其昭儀苻氏鑿曲光海、清涼池。季夏盛暑,士卒不得休息,喝死者太半」[319]。

第二節　三國魏晉南北朝私家園林美學

私家園林在魏晉南北朝時期遍地開花,出現了以貴族官僚為代表的爭逐豪奢、崇尚華麗的貴族私園和以士族文人、名士為代表的怡悅情性、傲嘯泉石的私家園林。

私園有岩棲、山居、丘園、城傍等四種形式:「古巢居穴處曰岩棲;棟宇居山曰山居;在林野曰丘園;在郊郭曰城傍。」[320] 大多是建在郊外、與莊園相結合的別墅園,但也有「聚石蓄水,彷彿丘中」、「有若自然」的城市山林。

東晉王康琚寫〈反招隱〉詩,提出了「小隱隱陵藪,大隱隱朝市」兩大隱居方式。

私家園林文化精神,後世慣用「魏晉風度」一言以蔽之,實際上,魏晉風度作為一種人格風範,隨著精神氣候的變化,正始的藥、竹林的酒,愛美癖和猖狂,至六朝,繼承中又悄然衍化為風流尚雅、審美瀟灑,共同點是對山水的鍾愛。

一、「點綴」奢靡,「雅化」惡俗 —— 西晉

三國時期士大夫宅第中有無園林,史載皆語焉不詳。

同治《蘇州府志》云:「笮家園在保吉利橋南,古名笮里,吳大夫笮融所居。」笮融是漢獻帝時的大夫,笮融宅第規模如何,能否稱園,史無記載,清代府志稱其為「園」不可遽信。

[319]《晉書‧慕容熙載記》。
[320]〔南朝〕謝靈運:〈山居賦序〉,見《宋書‧謝靈運傳》。

蘇州城今桃花塢地區，曾有張長史植桑之地，並葬有張平子的衣冠墓、建有張平子廟。但「長史」僅為官名，秦始置，漢相國、丞相，後漢太尉、司徒、司空、將軍府各有長史，職責不詳，張長史究屬何人，史載不明。僅見宋熙寧間（西元 1068 年～ 1077 年）梅宣義所撰碑志記載：「漢長史治桑於此，園以是名。」張長史時並不稱園，主要具備生產功能而不是審美功能。

陸績宅，位於臨頓里，門有鬱林石，即後人稱為廉石者。史書記載，三國時期，鬱林太守陸績為官剛直不阿，肅貪拒賄，兩袖清風。任滿罷歸，空舟而返蘇州故里，船輕不勝浪，無奈只得載巨石壓船，以助航行。陸績宅內不可能有花園，美在宅前的「鬱林石」，石本身美醜不論，這裡是為官清廉的象徵，成為人民寄寓情感的載體，開以石「比德」的先聲。

漢時還將古吳國圈養禽畜帶有自然經濟功能的「囿」，改成了以遊賞為主的園。《越絕書》載：「桑里東，今舍西者，故吳所畜牛、羊、豕、雞也，名為牛宮，今以為園。」這個「園」應該屬於東漢官府。在有一定的園林基礎的舊址上構園，也成為後世蘇州園林的慣例。

山水之樂在西晉風靡，但並非真正去欣賞山水「真趣」，相反是對奢靡生活的「點綴」，對炫富惡俗生活的「雅化」。

皇親國戚和士族在「占田制」的庇護下，占有欲空前膨脹。政治上有勢力的高門紛紛占有國有的稻田，史稱「官稻田」。如王濟（王武子）買地做跑馬場，地價是用繩子穿著錢圍著跑馬場排一圈。

大司馬石苞的兒子石崇，家世顯赫，本人又做過荊州刺史，讓部下扮成蒙面大盜「江賊」，在長江專搶富商大賈，累積了無法猜想的財富。石崇曾說：「作為一個士人，就應該讓自己富貴。」皇親西陽王司馬羕，他叫手下冒充大別山區的「蠻人」，在長江中當「江賊」，被武昌太守陶侃

（陶淵明的曾祖父）逮個正著。

　　社會上盛行炫富、鬥富之惡習，皇帝及皇親國戚都參與其中。《世說新語‧汰侈》記載數則炫富、鬥富之例。

　　如石崇與王愷爭豪；王君夫用麥芽糖和飯來擦鍋，石季倫用蠟燭當柴火做飯。王君夫用紫絲布做步障，襯上綠綾裡子，長達 20 公里；石季倫則用錦緞做成長達 25 公里的步障來和他抗衡。石季倫用花椒來刷牆，王君夫則用赤石脂來刷牆等。有一次：

　　武帝嘗降王武子家，武子供饌，並用琉璃器。婢子百餘人，皆綾羅綺褶，以手擎飲食。烝豚肥美，異於常味。帝怪而問之，答曰：「以人乳飲豚。」帝甚不平，食未畢，便去。

　　晉武帝曾經到王武子家裡去，武子設宴侍奉，不僅用的全是琉璃器皿，而且蒸的又肥嫩又鮮美的小豬，竟是用人乳餵養的，連武帝都沒有想到，心裡非常不滿意，沒有吃完，就走了。

　　西晉的學術界也為權、名、利而蠅營狗苟，還講究門第、自命清高，將「談玄」變成「清談」、「信口雌黃」，完全不把國家命運、民生安危放在心上，虛驕浮誇成為西晉官場的風氣。

　　莊園已經由漢代宗族的聚棲之地演變成為人生的享樂之所。張華的〈答何劭詩〉中曰：「自昔同寮寀，於今比園廬。」士大夫偏重追求物欲，在自己的「園廬」要求得到全方位的享受，「恣耳之所欲聽，恣目之所欲視，恣鼻之所欲向，恣口之所欲言，恣體之所欲安，恣意之所欲行」[321]。

　　首屈一指的是石崇，他有兩大別墅，一在河陽，一在河南縣內的金谷澗中。

[321]〔晉〕張湛注、楊伯峻集釋：《列子集釋》，中華書局 1979 年版，第 222 頁。

金谷園，一稱河陽別業，是建於郊外的別墅園，位於洛陽城西十三里金谷澗中，有金水自太白原流經此谷，稱為金谷水。石崇因川谷西北角，築園與金墉城，隨地勢高低築臺鑿池，樓榭亭閣，高下錯落，金谷水縈繞穿流其間。

酈道元的《水經注》謂其「清泉茂樹，眾果、竹、柏、藥草備具」，金谷園是當時全國最美麗的花園。每當陽春三月，風和日暖，梨花泛白，桃花灼灼，柳綠裊裊，百花爭豔，鳥啼鶴鳴，池沼碧波，樓臺亭榭，交相輝映，猶如仙山瓊閣。

石崇的〈思歸引〉也說「清渠激，魚傍徨，雁驚溯波群相將」。

石崇肥遁於金谷園，「終日周覽樂無方」，他自述曰：

余少有大志，誇邁流俗，弱冠登朝，歷位二十五年。年五十，以事去官。晚節更樂放逸，篤好林藪，遂肥遁於河陽別業。其制宅也，卻阻長堤，前臨清渠。柏木幾於萬株，流水周於舍下，有觀閣池沼，多養魚鳥。家素習技，頗有秦趙之聲。出則以游目弋釣為事，入則有琴書之娛。又好服食嚥氣，志在不朽，傲然有凌雲之操……困於人間煩黷，常思歸而永嘆。[322]

〈思歸引〉：「思歸引，歸河陽，假余翼，鴻鶴高飛翔。經邙阜，濟河梁，望我舊館心悅康。」

元康六年（西元 296 年），「窮奢極欲」的石崇在金谷園舉行盛宴，邀集蘇紹、潘岳等 30 位「望塵之友」[323]，石崇作〈金谷詩序〉敘其事：

[322] 〔晉〕石崇：〈思歸引並序〉，見《全晉文》卷三三、《文選》卷四五。

[323] 惠帝時，賈謐專權，當時文人多投其門下，石崇結詩社，潘岳、左思、陸機、陸雲、劉琨諸人皆在其中，史稱「金谷二十四友」，朝夕遊於園中。《晉書‧潘岳傳》說他「與石崇等諂事賈謐，每候其出，與崇望塵而拜」；另據《晉書‧石崇傳》他們望塵而拜的對象還有「廣成君」即賈充夫人郭槐——她本是賈謐的外祖母，因為賈謐後來入嗣賈充為孫，所以她也可以說是賈謐的祖母。

第四章
園林美的自覺 —— 魏晉南北朝

余以元康六年，從太僕卿出為使，持節監青、徐諸軍事、徵虜將軍。有別廬在河南縣界金谷澗中，去城十里，或高或下，有清泉茂林，眾果、竹、柏、藥草之屬，金田十頃，羊二百口，雞豬鵝鴨之類，莫不畢備。又有水碓、魚池、土窟，其為娛目歡心之物備矣。時征西大將軍、祭酒王詡當還長安，余與眾賢共送往澗中，晝夜遊宴，屢遷其坐。或登高臨下，或列坐水濱。時琴、瑟、笙、築，合載車中，道路並作。及住，令與鼓吹遞奏。

遂各賦詩，以敘中懷。或不能者，罰酒三斗。感性命之不永，懼凋落之無期，故具列時人官號、姓名、年紀，又寫詩著後。後之好事者，其覽之哉！凡三十人……[324]

潘岳的〈金谷集作詩〉寫園中勃勃生機：

回溪縈曲阻，峻阪路威夷。綠池泛淡淡，青柳何依依。濫泉龍鱗瀾，激波連珠揮。前庭樹沙棠，後園植烏椑。靈囿繁若榴，茂林列芳梨。

既有果木繁花，又有「咬咬春鳥鳴」，真的是花香鳥語，景色宜人。遊園時，還有人工樂隊：「揚桴撫靈鼓，簫管清且悲！」

他們「登雲閣，列姬姜，拊絲竹，叩宮商，宴華池，酌玉觴」，此文酒之會除了肉食者的禊飲、歡宴外，還有系列文化活動，如歌舞、登高、遊賞、文會等屬於雅玩的文化活動方式。

可見，金谷園寓人工山水於天然山水之中，是集生活、遊賞和生產於一體的莊園式園林，主體內容多士大夫們享樂人生的各種活動。

潘岳在「洛之涘」的莊園，背向京城靠近伊水，面對郊外，背後是市區。他寫有〈閒居賦〉，賦的序中寫其仕途的不得意：

[324]〈金谷詩序〉，《全晉文》卷三三。

於是退而閒居，於洛之涘。身齊逸民，名綴下士。陪京溯伊，面郊後市。浮梁黝以徑度，靈臺傑其高峙。窺天文之祕奧，究人事之終始……庶浮雲之志，築室種樹，逍遙自得，池沼足以漁釣，春稅足以代耕；灌園鬻蔬，以供朝夕之膳；牧羊酤酪，以俟伏臘之費。「孝乎唯孝，友於兄弟」，此亦拙者之為政也。

莊園東邊有環形水溝的明堂，十分清靜，周圍有樹林迴環映帶，迴流的泉水在其中流淌。

各種果樹靡不畢植，連綿的楊柳與池沼交相輝映，四周綠樹成蔭，魚兒在池中暢游，水聲潺潺，含苞待放的荷花四處鋪展開來，草木茂鬱，珍奇美好的果實參差不齊。

在氣候宜人的春秋時節，「太夫人乃御版輿，升輕軒，遠覽王畿，近周家園。席長筵，列孫子，柳垂陰，車結軌，陸擿紫房，水掛赬鯉。或宴於林，或禊於汜。昆弟斑白，兒童稚齒。稱萬壽以獻觴，咸一懼而一喜。壽觴舉，慈顏和，浮杯樂飲，絲竹駢羅，頓足起舞，抗音高歌。人生安樂，孰知其他」。

雖亦有敬賢尊長的活動，但主要是享受家庭中的天倫之樂，作為人生享受的一個部分。

西晉士人禍福難料，士大夫們已經沒有儒家「朝聞道，夕死可矣」的使命感和社會價值感，基於社會的殘酷、險惡，生命的脆弱、短促，人生的難得、珍貴，心情苦悶，焦慮不安，出於對個體生命的重視，故而擺脫不了功名利祿的誘惑，排不開對社會的依賴情感，故縱情人生享樂，使莊園成了「千乘嬉宴之所」，當然，他們在山水園林中享受「逸興野趣」時，依然夾雜著濃重的生命悲情，豪華園林金谷園主石崇，「感性命之不

永，懼凋落之無期」[325]。

正如羅宗強所言：山水遊樂不過是西晉士人生活的「點綴」，「音樂與詩與山水的美，只是這種生活的點綴，使這種本來過於世俗（甚至是庸俗）的生活得到雅化，帶些詩意。或者可以說，這是世族豪門對於他們身分的一種體認。他們似乎覺察到他們的優越感裡，除了榮華富貴之外，還應該增加一點什麼，還應該在文化上有一種優於寒素的地方。因之，他們除了鬥富之外，便有了詩、樂和山水審美」[326]。

在西晉士人惡俗的山水審美中，也有左思這類寒族士人發出的「山水有清音，非必絲與竹」微弱呼聲。

「九品中正制」到了西晉已出現「上品無寒門，下品無勢族」的門閥政治，「鬱鬱澗底松，離離山上苗。以彼徑寸莖，蔭此百尺條」，出身寒微的左思，雖然為文「辭藻壯麗」，卻無進身之階。懷才不遇的左思歌頌著「山水有清音，非必絲與竹」，要「振衣千仞岡，濯足萬里流」，去山裡隱居。

西晉時確實有很多文人逃入深山，住土穴，進樹洞，或依樹搭起窩棚作居室。如：

夏統，字仲御，會稽永興人也。幼孤貧，養親以孝聞，睦於兄弟，每採梠求食，星行夜歸，或至海邊，拘蝦蟵以資養。雅善談論。宗族勸之仕，謂之曰：「卿清亮質直，可作郡綱紀，與府朝接，自當顯至，如何甘辛苦於山林，畢性命於海濱也！」統悖然作色曰：「諸君待我乃至此乎！使統屬太平之時，當與元凱評議出處；遇濁代，念與屈生同汙共泥。若汙隆之間，自當耦耕沮溺，豈有辱身曲意於郡府之間乎！聞君之談，不覺寒

[325]〔晉〕石崇：〈金谷詩序〉，《全晉文》卷三三。
[326] 羅宗強：《玄學與魏晉士人心態 —— 山水怡情與山水審美意識的發展》，天津教育出版社 2005年版，第 243、244 頁。

毛盡戴，白汗四匝，顏如渥丹，心熱如炭，舌縮口張，兩耳壁塞也。」言者大慚。統自此遂不與宗族相見。[327]

後統歸會稽，竟不知所終。

二、寄情山水，東山絲竹 —— 東晉

「王與馬，共天下」的東晉士族豪門，在政治、經濟和文化上領袖群倫。

「有晉中興，玄風獨振」。[328] 玄學帶來了求真、求美、重情性、重自然的社會風氣及人生價值觀念，誘導士人以一種真正超功利的、個體生存的審美態度，形成詩意化的審美人生，直接將審美的態度引進現實生活，「美向生活播撒」，他們不再像西晉士人那樣單純追求感官享受、物欲需求，而是追求精神逍遙遨遊，細膩的品味著生活：談玄說佛、品評人物、嘯傲山林……將自然審美化、生活情趣高雅化、日常生活藝術化和審美化，追求那種具有魅力和影響力的人格美。

看慣了鐵馬秋風的東晉士族，「一旦踏進山明水秀的江南，風流儒雅的江南，你可以想像他是怎樣的驚喜」[329]：

「顧長康從會稽還，人問山川之美，顧曰：『千巖競秀，萬壑爭流，草木蒙籠其上，若雲興霞蔚。』」

「王司州至吳興印渚中看，嘆曰：『非唯使人情開滌，亦覺日月清朗。』」[330]

王羲之在去官後，「與東土人士盡山水之遊，弋釣為娛……窮諸名

[327]《晉書·隱逸傳》。
[328]《宋書·謝靈運傳》。
[329] 聞一多著，方建勳編：《回望故園》，北京大學出版社 2010 年版，第 178 頁。
[330]〔南朝〕劉義慶：《世說新語·言語》。

山，泛滄海，嘆曰『我卒當以樂死。』」[331]

「王子敬曰：『從山陰道上行，山川自相映發，使人應接不暇。若秋冬之際，尤難為懷。』」[332]

……

美學家宗白華先生也這樣說：「晉人向外發現了自然，向內發現了自己的深情。山水虛靈化了，也情致化了。」[333]

自然山水之美的發現，為士人的生活開闢了新的境界。東晉的名士可以非常光明正大的在大自然山水中「游目騁懷」，體悟生命，享受人生。

他們在江南佳山秀水之處求田問舍、經營莊園的活動：

義之雅好服食養性，不樂在京師，初渡浙江，便有終焉之志。會稽有佳山水，名士多居之。謝安未仕時亦居焉。孫綽、李充、許詢、支遁等皆以文義冠世。並築室東土，與義之同好。[334]

莊園別墅既能充分的自給自足，凡生活之需應有盡有，並刻意於對山水的選擇，而且講究莊園建築與山川的「兼茂」，得「周圓之美」，使之成為「幽人息止之鄉」。

謝安在會稽東山有一個令他不忍離去的莊園，「安先居會稽，與支道林、王義之、許詢共遊處。出則漁弋山水，入則談說屬文，未嘗有處世意也。」[335]

「安縱心事外，疏略常節，每畜女妓，攜持遊肆也。」[336]

[331]《晉書‧王義之傳》卷八十。

[332]〔南朝〕劉義慶：《世說新語‧言語》。

[333] 宗白華：〈論《世說新語》和晉人的美〉，見《美學散步》，上海人民出版社 1981 年版，第 215 頁。

[334]《晉書‧王義之傳》。

[335]〔南朝〕劉義慶：《世說新語‧雅量》引《中興書》。

[336]〔南朝〕劉義慶：《世說新語‧識鑑》引《宋明帝文章志》。

謝安愛散髮巖阿，性好音樂，陶情絲竹，欣然自樂，甚至「期功之慘，不廢妓樂」[337]。難怪謝安直到四十多歲才不得已入朝為官，即使位極人臣依然解不開他的莊園情結，又在建康「土山營墅，樓館林竹甚盛，每攜中外子侄往來遊集，餚饌亦屢費百金」。

　　紀瞻（西元 253 年～ 324 年），字思遠，丹陽秣陵（今江蘇南京）人。東晉初年名士、重臣。出身世宦家族，為江南士族代表之一。與顧榮、賀循、閔鴻、薛兼並稱「五俊」。西晉時歷任大司馬東閣祭酒、鄢陵相等職，後棄官返鄉。立宅於烏衣巷，館宇崇麗，園池竹木，有足賞玩。

　　南方吳姓士族受僑居大姓的控制，在政權中不占主導地位，但其代表家族如吳郡的顧、陸、朱、張，也在東晉政權中分得了一杯羹。據《抱朴子》記載，蘇州顧陸朱張四大姓的莊園，都是「僮僕成軍，閉門為市，牛羊掩原隰，田池布千里」，「金玉滿堂，伎妾溢房，商販千艘，腐穀萬庾」。顧氏為四大家之一，顧闢疆官郡功曹、平北參軍，性高潔。「顧闢疆園」，當時號稱「吳中第一私園」，以美竹聞名，文徵明的〈顧榮夫園池〉用「水竹人推顧闢疆」稱美，也有「怪石紛相向」。闢疆園已經屬於家宅中的園林了。[338] 曠達真率的審美行為，也為名士「風流」的表現：

　　出身於天師道世家的王獻之，酷愛竹子，《世說新語·任誕》：「王子猷嘗暫寄人空宅住，便令種竹。或問：『暫住何煩爾？』王嘯詠良久，直

[337]《晉書·王坦之傳》。
[338]〔宋〕龔明之：《中吳紀聞》卷一引唐陸羽詩，上海古籍出版社 1986 年版。據《世說新語》稱，時為中書令的王獻之，高邁不拘，風流為一時之冠，他「自會稽經吳，聞顧闢疆有名園，先不識主人，徑往其家，值顧方集賓友酣燕。而王遊歷既畢，指麾好惡，旁若無人。顧勃然不堪曰：『傲主人，非禮也！以貴傲人，非道也！失此二者，不足齒（人）之傖耳！』便驅其左右出門。王獨在輿上，回轉顧望，左右移時不至，然後令送著門外，怡然不屑」。顧氏對富且貴的東晉豪族王氏，如此蔑視，既有南方士族對北方士人的敵視，又表現了士人不攀附權門、甚至傲視權貴的共同心理特徵。《晉書·王徽之傳》則載有類似的內容：「吳中一士大夫家，有好竹，欲觀之，便出坐輿造竹下，諷嘯良久。主人灑掃請坐，徽之不顧。將出，主人乃閉門。徽之便以此賞之，盡歡而去。」

指竹曰：『何可一日無此君？』」《世說新語・簡傲》又載：

王子猷嘗行過吳中，見一士大夫家極有好竹。主已知子猷當往，乃灑掃施設，在聽事坐相待。王肩輿徑造竹下，諷嘯良久。主已失望，猶冀還當通，遂直欲出門。主人大不堪，便令左右閉門不聽出。王更以此賞主人，乃留坐，盡歡而去。

《世說新語・任誕》：

王子猷居山陰，夜大雪，眠覺，開室，命酌酒。四望皎然，因起彷徨，詠左思招隱詩。忽憶戴安道，時戴在剡，即使夜乘小船就之。經宿方至，造門不前而返。人問其故，王曰：「吾本乘興而行，興盡而返，何必見戴？」

這就是園林景境「剡溪道」的出典。

士族階層在人物的品藻上，不僅重視人的精神風貌，也重視感官上的美感。東晉第一美男衛玠，居然被眾多粉絲「看殺」！「以玄對山水」，士大夫大都以愛好山水自負，《世說新語・品藻》：「明帝問謝鯤：『君自謂何如庾亮？』答曰：『端委廟堂，使百僚準則，則臣不如亮。一丘一壑，自謂過之。』」謝鯤放蕩不羈，很有名望，寄情山水，隱處巖壑，寄情於山水的志趣，自以為超過他。

東晉士人對「人」和「自然」都採取了「純審美」的態度。他們在思考習慣上，常常把生活環境中的自然物特別是植物倫理化，如以「桑梓」代表故鄉，以「喬梓」代表父子，以「椿萱」代表父母，以「棠棣」代表兄弟，以「蘭草」、「桂樹」代表子孫。[339] 如用「芝蘭玉樹」，讚賞德才兼備的子弟等。謝玄在挽救東晉的淝水之戰中被謝安任命為先鋒，打敗了苻

[339] 王鼎鈞：〈人境〉，載《我們現代人》，北京：生活・讀書・新知三聯書店 2014 年版，第 132 頁。

堅，揚名朝野，被稱為「謝家寶樹」。

而用作比喻的又不乏自然物象，如：王戎贊太尉王衍「神姿高徹，如瑤林瓊樹，自然是風塵外物」；有人嘆王恭形貌云「濯濯如春月柳」；稱嵇康「肅肅如松下風，高而徐引」，「為人也，巖巖若孤松之獨立，其醉也，傀俄若玉山之將崩」；說王羲之「飄若浮雲，矯若驚龍」，像天空飄浮的流雲，像被驚動的蛟龍，俊挺活潑……

這種審美習慣自然能催生出山水詩和山水畫。

三、始寧山居，盡幽居之美

謝靈運（西元 385 年～ 433 年），小名「客」，人稱謝客。曾祖父謝奕，曾為剡令，祖父謝玄為東晉名將。身處晉宋易代之際，襲封康樂公。然而，宋初劉裕採取壓抑士族的政策，謝靈運也由公爵降為侯爵，「自謂才能宜參權要，既不見知，常懷憤憤」[340]，於是縱情山水，從山水中尋找人生的哲理與趣味，將山水作為獨立的審美對象。他描寫山姿水態，「極貌以寫物」[341] 和「尚巧似」[342]，境界清新自然，猶如一幅幅鮮明的圖畫，從不同的角度向人們展示著大自然的美，成為中國詩歌史上第一位真正大力創作山水詩並產生重大影響的山水詩人。

謝靈運自永嘉太守離任後，帶著失敗的傷痕，「移籍會稽，修營別業，傍山帶江，盡幽居之美」，有「北山二園，南山三苑」。始寧墅莊園南北綿延長約 20 公里，東西距離寬狹不一，約 15 公里，總面積約 600 平方公里。為魏晉六朝陳郡陽夏謝氏家族幾代人的經營所形成的。

謝靈運的〈山居賦〉以漢大賦的規模鋪寫山居園林的選址、建築、山

[340]《宋書・謝靈運傳》。
[341]〔南朝〕劉勰：《文心雕龍・明詩》。
[342]〔南朝〕鍾嶸：《詩品》上。

水格局和動植物及個人的審美體驗，並以散體筆調作自注，描摹山水風景，靈動親切，自然有味，從中可見其山居園林美學思想：選址，傍山帶江，盡幽居之美。居所是「左湖右江，往渚還汀。面山背阜，東阻西傾。抱含吸吐，款跨紆縈。綿聯邪互，側直齊平」。左湖右江，小陸洲，斜灘。面山巒負高地，山水相擁抱又相互吸納。然後鋪敘了居所的東、南、西、北山水形勝。湖光山色，氣候宜人，「昏旦變氣候，山水含清暉。清暉能娛人，遊子憺忘歸……林壑斂暝色，雲霞收夕霏。芰荷迭映蔚，蒲稗相因依。披拂趨南徑，愉悅偃東扉」。又遠觀四周，境殊不凡，如同世外桃源。面對名山大川，讓人心曠神怡；面臨大海深洋，令人心胸開闊。

　　謝靈運將莊園建築與山川風光精心搭配，水衛石階，幽峰招提，將莊園切入了一種審美的境界。

　　南山有夾著水渠的廣闊田野，且圍繞山嶺建有三座園林。群峰參差，出沒其間，連綿山巒，重重疊疊。面對北面山頂修建樓臺館所，憑靠南面山峰擴建迴廊曲軒。羅列層巒疊嶂在門戶之中，排列碧水明鏡於窗戶之前。因為彩霞的映照而讓門楣塗上一抹硃紅，由於附著碧雲而使屋椽刷上一片翠綠。可仰望流星向下俯衝而飛馳，環顧飛揚的塵埃毫無約束的瀰漫。生態環境實在太好了，夏季涼爽而冬天暖和，隨著時令的變化而把氣候調節得很合適。臺階和牆基互相銜接而環繞迴轉，屋椽和窗格相互交叉而錯落有致。選擇了這樣好的寢室，既可遊玩於山林又可觀賞於水澤。

　　南山南面全是重巒疊嶂，且青翠相連，幾疑是雲壑霧衢通向九霄之路，始終無邊無際。東北方向頭枕溝壑，清潭如鏡，傾覆的樹枝以及盤踞的巨石，覆蓋在彎曲的河岸而映照著隆隆的小綠洲。西邊是巖崖繚繞樹林，離清潭大約 70 公尺，在平整的土地上建了房屋，在岩石樹林之中，河邊是護衛的石砌臺階，一開窗戶就正對山巒，抬頭可仰望重疊的山峰，

俯首可鏡照已疏通的山澗。離開岩石的半山腰處，又建築了一座樓臺。回首仰望，周身四顧，概得遠景情趣，返身回顧西邊樓館，可以對窗相望。石崖邊緣的下面，茂密的修竹覆蓋了路徑，這裡從北到南全是竹園。東西方向相距約 300 公尺，南北方向的距離長達約 500 公尺。北邊靠近山峰，南邊可遠眺山嶺。四面群山環抱，溪流山澗，互動通過。流水、奇石、蒼樹、修竹之美，危巖、幽洞、河灣、曲徑之妙，備盡其極。恍如人間仙境。

好佛的謝靈運認為，只有徜徉於山水之間，才能體道適性，捨卻世俗之物累，故立下大慈大悲的宏偉誓願，要「拯群物之淪傾」，在自己的領地上建清靜的佛教聖地，如同論說四真諦的鹿野華苑，論說般若經、法華經的靈鷲名山，論說涅槃的堅固貞林，論說不思議的庵羅芳園，讓四方僧侶修行悟道。

面向南面山嶺，建造一方讀經臺；在背靠北面坡地上，築建一座講學堂。依傍那危山孤峰，建築一座參禪室；臨時決定疏通好河流，在河畔建設一排僧人宿舍。面對那些百年喬木大樹，可呼吸其萬年的芳香。擁有那終身不竭的泉源，可品賞那清淳雋永的瓊漿甘霖。告別了郊區壯麗的浮屠寶塔，斷絕了都城熱鬧的繁華世界，只欣賞這裡所呈現的那種未經染色的生絲與未經加工過的原木的樸素，飲用這裡只供佛祭祀與修行學道之處的甘露。

潔淨、光明、幽邃和清妙的名山勝水環境，成為現世的淨土。因此，謝靈運在建造招提精舍時，選址在人跡罕至的山峰，山峰高敞、空曠，環境幽美，「四山周迴，雙流透迤」，山水美妙，由此營造與世隔絕的出世環境。謝靈運選擇有石崖的山峰，以求與靈鷲山形似，託想釋迦牟尼佛講法聖地。

依崖建構禪室,藉助山崖之勢創造佛教莊嚴氣氛,招提精舍的建立,實現了謝靈運創造世間淨土的設想。對於士人而言,在山中營造一種淨土的山水環境作為佛教解脫的理想,使淨土信仰和山水審美合而為一,山居的「淨土化」,謝靈運或許是第一人。

經臺、講堂、禪室、僧房,置於山川之中,與士人優雅恬靜、逍遙自在的生活融為一體,顯得十分和諧。

山居能看到「阡陌縱橫,塍埒交經。導渠引流,脈散溝並」優美寧靜的田園風光,看到豐收景象:「蔚蔚豐秫,苾苾香秔。送夏蚤秀,迎秋晚成。兼有陵陸,麻麥粟菽。」

從園林到田野,從田野到湖泊,浩淼澤國,浚潭澗水,曲盡其美,真乃人間仙鄉,美不勝收!

比鄰於山彎水曲的各個角落小湖,別有一番風景,「眾流所湊,萬泉所回。氾濫異形,首毖終肥。別有山水,路邈緬歸」!各路清泉,涓涓細流,百川汩汩,各呈其美,卻周而復始,殊途同歸。

莊園的山上、水中,百草豐茂,茂林修竹,鬱鬱蔥蔥,裝點著山居園林。樹木、植物、藥草、竹子等,眾木榮芬,品種繁多,茂盛葳蕤,千姿百態。百果備列,禽鳥魚類,服從物競天擇、適者生存的道理。

山莊園林的生態之美、建築之美、植物之美、人與自然結合之美,與山川相融共榮,實在是美不勝收!

四、仙化理想,詩化田園

陶淵明的曾祖父陶侃曾任晉朝的大司馬、祖父做過太守,在門閥的社會裡,他的社會地位介於士族與寒門之間。

「他的清高耿介、灑脫恬淡、質樸真率、淳厚善良,他對人生所做的

哲學思考，連同他的作品一起，為後世的士大夫築了一個『巢』，一個精神的家園。一方面可以掩護他們與虛偽、醜惡劃清界限，另一方面也可使他們得以休息和逃避。他們對陶淵明的強烈認同感，使陶淵明成為一個永不令人生厭的話題。」[343]

中國士人園林有著深深的陶淵明情結，成為中國文化史上的一個奇特現象。[344]

陶淵明成功的將「自然」提升為一種美的至境：仙化了的社會理想、藝術化的人生風範及詩化了的田園，典型的代表了建立在農耕文化基礎上的民族文化心理、審美的基本原則以及文人士大夫的行為法則和文化模式，也為中國文人園的藝術創作洞開了無數法門。

陶淵明生活在東晉與劉宋之交，干戈不絕，到處是腥風血雨，民不聊生，「逝將去汝，適彼樂土。樂土樂土，爰得我所」[345] 成為那個時代人們的心靈吶喊。人們心目中的美好世界「樂土」在哪裡？當時道教已經嵌入上層社會，世家大族亦紛紛聚宗族鄉黨、部曲、門客及流民等，擇形勢險要之地建築塢堡以自衛。

於是出現了劉義慶的《幽明錄·劉晨阮肇》和傳為陶淵明的《搜神後記》，都描寫了內容基本相似的桃源仙境。影響最大的是陶淵明的〈桃花源記〉及詩：

晉太元中，武陵人捕魚為業。緣溪行，忘路之遠近。忽逢桃花林，夾岸數百步，中無雜樹，芳草鮮美，落英繽紛。漁人甚異之，復前行，欲窮其林。

[343] 袁行霈：《中國文學史》第二卷，高等教育出版社 1999 年版，第 70 頁。
[344] 參見拙著：《中國園林文化》，中國建築工業出版社 2005 年版，第 272～282 頁。
[345] 《詩經·魏風·碩鼠》。

　　林盡水源，便得一山，山有小口，彷彿若有光。便捨船，從口入。初極狹，才通人。復行數十步，豁然開朗。土地平曠，屋舍儼然，有良田、美池、桑竹之屬。阡陌交通，雞犬相聞。其中往來種作，男女衣著，悉如外人。黃髮垂髫，並怡然自樂。

　　見漁人，乃大驚，問所從來。具答之。便要還家，設酒殺雞作食。村中聞有此人，咸來問訊。自云先世避秦時亂，率妻子邑人來此絕境，不復出焉，遂與外人間隔。問今是何世，乃不知有漢，無論魏晉。此人一一為具言所聞，皆嘆惋。餘人各復延至其家，皆出酒食。停數日，辭去。此中人語云：「不足為外人道也。」

　　既出，得其船，便扶向路，處處志之。及郡下，詣太守，說如此。太守即遣人隨其往，尋向所志，遂迷，不復得路。

　　南陽劉子驥，高尚士也，聞之，欣然規往。未果，尋病終。後遂無問津者。

　　武陵人因「捕魚」遂「緣溪行」，因專心於「魚」遂「忘路之遠近」，意外的「忽逢桃花林」，而且，「芳草鮮美，落英繽紛」，使漁人產生強烈的審美驚喜，激發了「欲窮其林」的願望，當「林盡水源」、似乎是「山窮水盡疑無路」時，突然柳暗花明：「便得一山，山有小口，彷彿若有光」，引人入勝，於是，漁人捨船「從口入。初極狹，才通人。復行數十步，豁然開朗」，又一先抑後揚、峰迴路轉，懸念迭起，逐層遞進。

　　情節生動，時間、地點、人物、對話，皆記之鑿鑿，出來之路，都「處處志之」，但當太守即遣人隨其往時，卻又「霧失樓臺，月迷津渡，桃源望斷無尋處」：「尋向所志，遂迷，不復得路」，暗示著它的「非人間」。

　　陶淵明「直於汙濁世界中另闢一天地，使人神遊於黃、農之代。公蓋厭塵網而慕淳風，故嘗自命為無懷、葛天之民，而此記即其寄託之

意」[346]。懷古、思古，呼喚上古時代的那種淳厚真樸的民風的回歸，這就是士大夫修築那麼多「遂初園」的緣由。

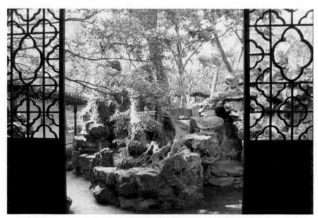

山有小口的設計理念（拙政園）

桃花是道教教花，中國神話中說桃樹是追日的夸父的手杖化成的。所以，「忽逢桃花林，夾岸數百步，中無雜樹，芳草鮮美，落英繽紛」的「桃花源」，是帶有鮮明道教色彩的神仙境地。

桃花源的發現，都出於偶然，步步見異，都令人產生審美驚喜，為「別有天」、「又一村」的園林設計，洞開了無窮法門。桃花源從山洞進入呈水繞山圍的格局，是曲徑通幽、山環水抱的最佳居住環境模式，亦是一種「壺天」仙境模式。桃花源理想是幾千年中華民族輝煌燦爛的文化凝練薈萃而成。

陶淵明第一個成功的將「田園情結」詩化為一種美的至境：

「少無適俗韻，性本愛丘山……開荒南野際，守拙歸園田。方宅十餘畝，草屋八九間。榆柳蔭後簷，桃李羅堂前……久在樊籠裡，復得返自然。」（陶淵明〈歸園田居〉其一）

[346]〔清〕邱嘉穗：《東山草堂陶詩箋》卷五。

那遠人村、墟里煙、狗吠、雞鳴、草屋、榆柳、桃李、南野、草屋，眼之所見耳之所聞無不愜意，無不恬美靜穆、詩意盎然。

「平疇交遠風，良苗亦懷新。」（陶淵明〈癸卯歲始春懷古田舍之二〉）農耕生活也美，他「種豆南山下」「晨興理荒穢，帶月荷鋤歸」。（陶淵明〈歸園田居〉其三）

與農民的友情更美，更純樸：「日入相與歸，壺漿勞近鄰」、「過門更相呼，有酒斟酌之。農務各自歸，閒暇輒相思」、「時復墟曲中，披草共來往。相見無雜言，但道桑麻長」（陶淵明〈歸園田居〉其二），純樸真誠，絕無官場的爾虞我詐。這種「美」與爾虞我詐的官場之「醜」形成強烈的對比，這種「美」是與「善」相結合的，具有純潔高尚的道德感：「人生歸有道，衣食固其端。」（陶淵明〈庚戌歲九月中於西田穫早稻〉）因而，「詩書敦宿好，林園無世情……商歌非吾事，依依在耦耕」。（陶淵明〈辛丑歲七月赴假還江陵夜行塗口〉）陶淵明躬耕讀書生活也頗令人神往，「孟夏草木長，繞屋樹扶疏。眾鳥欣有託，吾亦愛吾廬。既耕亦已種，時還讀我書」。（陶淵明〈讀山海經〉其一）因此，中國古典園林中多吾愛廬、耕讀齋、耕學齋、還我讀書處、還讀書齋等景境。

陶淵明藝術化了的人生風範，在帝制時代對文人士大夫具有正規化意義。

「以世俗的眼光看來，陶淵明的一生是很『枯槁』的，但以超俗的眼光看來，他的一生卻是很藝術的。他的〈五柳先生傳〉、〈歸去來兮辭〉、〈歸園田居〉、〈時運〉等作品，都是其藝術化人生的寫照。他求為彭澤縣令和辭去彭澤縣令的過程，對江州刺史王弘的態度，撫弄無絃琴的故事，取頭上葛巾漉酒的趣聞，也是其藝術化人生的表現。」[347]

[347] 袁行霈：《中國文學史》第二卷，高等教育出版社 1999 年版，第 70 頁。

陶淵明是為了生計、為了酒,「求」為彭澤令,不久因產生「歸歟之情」,又不願為五斗米折腰,「自免去職」,賦辭歸來,高蹈獨善。雖然「漢唐以來,實際上是入仕並不算鄙,隱居也不算高」[348],雖然陶淵明的選擇也有諸多無奈,但在後人眼裡,陶淵明想做官就做官,想不做就不做,何等自由,歸隱生活何等灑脫!

〈歸去來兮辭〉字字珠璣,「歸來」遂成為古典詩文和屬於同一載體的中國古典園林的重要主題,屢見於後世園林的「歸來園」、「寄嘯山莊」、「覺園」、「日涉園」、「成趣園」、「遐觀園」、「東皋草堂」以及「舒嘯亭」、「載欣堂」、「寄傲閣」等,足見其魅力。

陶淵明不去遁跡深山,而是「結廬在人境」,與明計成《園冶》「足徵市隱,猶勝巢居,能為鬧處尋幽,胡捨近方圖遠」的城市造園理論如出一轍。陶淵明醉心於「園日涉以成趣」,計成則以為「得閒即詣,隨興攜遊」。陶淵明認為「心遠地自偏」,用「心遠」隔絕「人境」的車馬喧囂,「心遠」成了他維護獨立人格的一道精神屏障;計成以為「鄰雖近俗,門掩無譁」,用「門掩」隔開凡塵。陶淵明與計成可謂心有靈犀一點通,人們在「城市山林」中詩意的做起「隱士」,「不下廳堂,盡享山林之樂」。陶淵明恰好提供了一個兩全的模式,心靈與生理可獲得雙重滿足。

陶淵明遣愁消憂的方式高雅,他引壺觴自酌、樂琴書以消憂,在艱難的生活處境中仍然可以找到美,得到審美的快樂和慰藉。

雖然「弊襟不掩肘,藜羹常乏斟」,但「清歌暢商音」(陶淵明〈詠貧士〉其三)。元嘉三年(西元 426 年),貧病交加,「江州刺史檀道濟往候之,偃臥瘠餒有日矣。道濟謂曰:『夫賢者處世,天下無道則隱,有道則至。今子生文明之世,奈何自苦如此?』對曰:『潛也何敢望賢,志不

[348] 魯迅:《且介亭雜文二集·隱士》。

及也。』道濟饋以粱肉，麾而去之」[349]。保持了「憂道不憂貧」的傳統文人的完整人格。

　　陶淵明愛菊，「秋菊有佳色，裛露掇其英。泛此忘憂物，遠我遺世情」（〈飲酒〉其七），「芳菊開林耀，青松冠巖列。懷此貞秀姿，卓為霜下傑」（〈和郭主簿〉其二）。藉歌詠松、菊精神表達了自己芳潔貞秀的品格與節操，賦予了菊花「君子」的人格內涵。菊花的品性，已經和陶淵明的人格交融為一，菊花由於陶淵明的吟詠，成為他的人格象徵。因此，菊花有「陶菊」之雅稱。東籬，成為菊花圃的代稱。「昔陶淵明種菊於東流縣治，後因而縣亦名菊。」[350]

陶淵明愛菊圖（陳御史花園）

[349]〔南朝〕蕭統：〈陶淵明傳〉。
[350]〔清〕陳淏子：《祕傳花鏡‧菊花》。

陶淵明「採菊東籬下，悠然見南山」，詩人悠然無意中與南山遇合，全部身心與大自然的韻律契合，「境心相遇」，泯除物我，達到莊子所謂「天地與我並生，萬物與我為一」的審美化境。

陶淵明超然於是非榮辱之外：「千秋萬歲後，誰知榮與辱？」（陶淵明〈擬輓歌辭〉之一）委運乘化，既不任真忤時，也不徇名自苦，「縱浪大化中，不喜亦不懼。應盡便須盡，無復獨多慮」。（陶淵明〈神釋〉）達到了超功利的人生境界。蕭統稱陶文觀後，「馳競之情遣，鄙吝之意祛，貪夫可以廉，懦夫可以立」[351]，宋代仕途屢遭困躓的蘇軾，就將陶淵明詩文作為消憂特效藥，「每體中不佳，輒取讀，不過一篇，唯恐讀盡後，無以自遣耳」！[352]

陶淵明的這種生命史，已經如一幅中國名畫一樣不朽，人們也把其當作一幅圖畫去驚讚，因為它就是一種藝術的傑作。[353]

五、多構山泉，少寄情賞

南朝文人藝術家也營構宅旁人工山水園，著名的是劉宋時名士戴顒的宅園。戴顒的父親戴逵，安徽宿州人，出身士族，然終身不仕，而且傲視權勢之人，《晉書》將其列為「隱逸」。戴逵是當時著名的畫家、雕塑家，善鑄佛像及雕刻，曾積思三年，刻高六丈的無量壽木像。他的兒子戴勃和戴顒都在當時有高名，他們繼承了乃父的道德和藝術，山水畫虛靈、疏淡，更是著名的雕塑家。戴顒（西元 377 年～ 441 年），字仲若，「巧思通神」，早年隨父親客居浙江剡縣，年十六，遭父憂，幾於毀滅，因此長抱羸患。兄死後，卜居蘇州齊門內，據《吳郡圖經續記》載：「士人共為築

[351] 〔南朝〕蕭統：〈陶淵明集序〉。
[352] 〔宋〕蘇軾：〈書淵明《羲農去我久》詩〉。
[353] 朱光潛：《談美書簡二種》，上海文藝出版社 1999 年版，第 8 頁。

室，聚石引水，植林開澗，少時繁密，有若自然。三吳將守及郡內衣冠，要其同遊野澤，堪行便去，不為矯介，眾論以此多之。」居住環境有山石和清泉及繁茂的植物，「有若自然」。

吳姓士族孔靈符在永興（今浙江蕭山）的莊園，周長 16.5 公里，水陸地約 18 平方公里，含帶二山，有果園 9 處。[354]

劉宋會稽公主的丈夫徐湛之在廣陵的私園，有「風亭、月觀、吹臺、琴室」，「果竹繁茂，花藥成行」[355]，可盡遊觀之樂。也屬於帶生產經營性質的莊園別墅。

劉宋末年，劉勔在鍾嶺之南，「以為棲息，聚石蓄水，彷彿丘中，朝士愛素者，多往遊之」[356]。劉勔雅素質樸的士人園，雅緻而小巧，融合了幽遠清悠的山水詩文和瀟灑玄遠的山水畫的意境，園林從寫實向寫意過渡，代表園林的文人化走向。

南朝齊時，會稽山陰人孔珪，官至太子詹事，加散騎常侍，卒贈金紫光祿大夫。史載其「少學涉有美譽……風韻清疏，好文詠，飲酒七八斗……不樂世務。居宅盛營山水，憑幾獨酌，傍無雜事。門庭之內，草萊不翦。中有蛙鳴，或問之曰：『欲為陳蕃乎？』珪笑答曰：『我以此當兩部鼓吹，何必效蕃。』王晏嘗鳴鼓吹候之，聞群蛙鳴，曰：『此殊聒人耳。』珪曰：『我聽鼓吹，殆不及此。』晏甚有慚色」[357]。他的居宅，多列植桐柳，多構山泉，殆窮真趣。

梁徐勉的〈誡子崧書〉自述所以「穿池種樹」，築「培塿之山，聚石移果，雜以花卉」，為的是「少寄情賞」「用託性靈」。又講：「近修東邊

[354]《宋書·孔靈符傳》。
[355]《宋書·徐湛之傳》。
[356]《宋書·劉勔傳》。
[357]《南史·孔珪傳》。

兒孫二宅」，也是他經營二十而成，已經是「桃李茂密，桐竹成陰，塍陌交通，渠畎相屬。華樓迴榭，頗有臨眺之美；孤峰叢薄，不無糾紛之興。瀆中並饒荷莜，湖裡殊富芰蓮」，自己亦頗享受：「或復冬日之陽，夏日之陰，良辰美景，文案間隙，負杖躡履，逍遙陋館，臨池觀魚，披林聽鳥，濁酒一杯，彈琴一曲，求數刻之暫樂，庶居常以待終，不宜復勞家間細務。」[358] 但後來，「貨與韋黯，乃獲百金……雖云人外，城闕密邇，韋生欲之，亦雅有情趣」，本為天地之物，亦不足惜。徐勉將園林視為天地間物，有之藉以寄情賞，貨之他人，亦雅有情趣，並不視之為個人恆有私產，更不為「子孫」。

南朝多儒、佛、道兼修的名士和佛道人物。

南齊吳郡吳縣（今江蘇蘇州）人，文學家、書法家張融，其父張暢先為丞相長史，本人曾任太祖太傅掾，歷驃騎、豫章王司空、諮議參軍、中書郎、中散大夫等職，為官清廉，史書記述：「融假東出，世祖問融住在何處？融答曰：『臣陸處無屋，舟居非水。』後日上以問融從兄緒，緒曰：『融近東出，未有居止，權牽小船於岸上住。』上大笑。」

這正是清李斗在《揚州畫舫錄‧工段營造錄》：「啟關竟穿蔣詡徑，入室還住張融舟。」「張融舟」即喻清心寡欲，不求富貴。

張融這樣一位品性高潔的士族，實際也是一位三教兼修的人物，他的臨終遺令是：「左手執《孝經》、《老子》，右手執小品《法華經》。」[359]

陶弘景（西元 456 年～ 536 年），出身於江東名門。博涉子史，自幼聰明異常，工草隸，行書尤妙，對歷算、地理、醫藥等都有一定研究。他三十六歲時梁代齊而立，隱居句曲山（茅山）。成為道教茅山派代表人物之一。

[358]《南史‧徐勉傳》，又略見《藝文類聚》卷二三。
[359]《南齊書‧張融傳》。

《南史‧陶弘景傳》載：「遺令：既沒不須沐浴，不須施床，止兩重席於地，因所著舊衣，上加生祴裙及臂衣韐，冠巾法服，左肘錄鈴，右肘藥鈴，佩符絡左腋下，繞腰穿環，結於前，釵符於髻上，通以大袈裟覆衾蒙首足。明器有車馬。」

梁武帝禮聘不出，但朝廷大事輒就諮詢，時人稱為「山中宰相」。

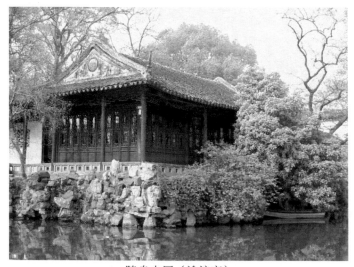

陸舟水屋（滄浪亭）

齊高帝蕭道成詔書勸其出山，陶弘景寫〈詔問山中何所有賦詩以答〉：「山中何所有，嶺上多白雲。只可自怡悅，不堪持贈君。」山中沒有華軒高馬，沒有鐘鳴鼎食，沒有榮華富貴，只有那輕輕淡淡、飄飄渺渺的白雲。正是這山中白雲，自由飄逸。

六、修園誇競，自然野致

北朝的私家園林，王公貴族，依然爭修園宅，互相誇競；但士人園宅，大多追求自然野致。

北魏後期，四海晏清，承平日久，王公貴族爭尚山水之好，洛陽有永和里、壽丘里、四夷里等園林區，私家園林大量興起，其設計手法受到山水審美思想的影響，對後世園林的發展產生了重要影響。

宮城東南永和里園林區，裡內有太傅錄尚書〔事〕長孫稚等六宅，「皆高門華屋，齋館敞麗」。

《洛陽伽藍記》卷四〈開善寺〉記載：

壽丘裡，皇宗所居也，民間號為王子坊……於是帝族王侯、外戚公主，擅山海之富，居川林之饒。爭修園宅，互相誇競。崇門豐室，洞戶連房。飛館生風，重樓起霧。高臺芳榭，家家而築；花林曲池，園園而有。莫不桃李夏綠，竹柏冬青。

而河間王琛最為豪首，常與高陽爭衡。造文柏堂，形如徽音殿。置玉井金罐，以五色絲績為繩。妓女三百人，盡皆國色……遣使向西域求名馬，遠至波斯國，得千里馬，號曰「追風赤驥」。次有七百里者十餘匹，皆有名字。以銀為槽，金為環鎖，諸王服其豪富。

奢侈的河間王元琛，十幾匹駿馬全來自西域，居然都用銀槽來餵養，金為鎖環。元琛請客用的器皿如水晶鉢、瑪瑙碗等，都是由外國買來的稀罕之物。不僅如此，還以富豪自驕傲人，向章武王元融炫耀：「不恨我不見石崇，恨石崇不見我！」

其他王侯、達官，也豪侈如皇帝。如高陽王宅「匹於帝宮。白壁丹楹，窈窕連亙，飛簷反宇，轇轕周通」；郭文遠宅，「堂宇園林，匹於邦君」。

在真山真水中所構私家園林，所具自然野致，自不待言。《魏書·逸士馮亮傳》云：

　　馮亮，字靈通，南陽人。蕭衍平北將軍蔡道恭之甥也……隱居嵩高……亮既雅愛山水，又兼巧思，結架巖林，甚得棲遊之適。頗以此聞。世宗給其工力，令與沙門統僧暹、河南尹甄琛等，周視嵩高形勝之處，遂造閒居佛寺。林泉既奇，營制又美，曲盡山居之妙。

　　《魏書‧恩倖茹皓傳》云：

　　茹皓，字禽奇，舊吳人也……皓性微工巧，多所興立，為山於天淵池西，採掘北邙及南山佳石，徙竹汝潁，羅蒔其間，經構樓館，列於上下，樹草栽木，頗有野致。世宗心悅之，以時臨幸。

　　吳世昌先生說：「由此條可知宋人米芾愛石，徽宗興『花石綱』之役，乃是由茹皓的先例所引起的。」[360] 北朝時期，已經有觀賞石羅列在園林中了。北魏司農張倫在宅園中模仿自然造景陽山。

　　敬義里南有昭德里。里內有……司農張倫等五宅……唯倫最為豪侈：齋宇光麗，服玩精奇；車馬出入，逾於邦君。園林山池之美，諸王莫及！倫造景陽山，有若自然。其中重巖複嶺，嶔崟相屬。深溪洞壑，邐迤連線。高林巨樹，足使日月蔽虧；懸葛垂蘿，能令風煙出入。崎嶇石路，似壅而通；崢嶸澗道，盤紆復直。[361]

　　「志性疏誕，麻衣葛巾，有逸民之操」的天水人姜質為張倫宅作〈庭山賦〉，進行了詳盡描寫：

　　庭起半丘半壑，聽以目達心想……爾乃決石通泉，拔嶺巖前。斜與危雲等並，旁與曲棟相連。下天津之高霧，納滄海之遠煙；纖列之狀一如古，崩剝之勢似千年。

　　若乃絕嶺懸坡，蹭蹬蹉跎；泉水紆徐如浪峭，山石高下復危多。五尋

[360] 吳世昌：〈魏晉風流與私家園林〉，載 1934 年《學文》月刊第二期。
[361] 《洛陽伽藍記》卷二。

百拔，十步千過：則知巫山弗及，未審蓬萊如何？其中煙花露草，或傾或倒；霜幹風枝，半聳半垂，玉葉金莖，散滿階坪。然目之綺，烈鼻之馨，既共陽春等茂，復與白雪齊清……

羽徒紛泊，色雜蒼黃，綠頭紫頰，好翠連芳。白鶴生於異縣，丹足出自他鄉：皆遠來以臻此，藉水木以翔翔……[362]

地勢起伏跌宕，泉水長流，花草樹木繁榮，鳥類薈萃，是以山情野興之士，遊以忘歸。

北周車騎大將軍蕭大圜對奢侈愜意、優遊逍遙的莊園生活也心嚮往之，他說：果園在後，蔬圃居前，仰觀翔鳥，俯玩遊魚，田二頃種糧食，園十畝供絲麻，侍兒三五充織，家僮數四代耕，畜雞種黍，沽酒牧羊，烹羔豚，迎伏臘，手持書卷，口談故典，「歌纂纂，唱烏烏」，無人間之煩，有神仙之樂。[363]

庾信的〈小園賦〉將文人暢想中的「小園」風貌，用文學手法表現出來了：這是一個僅足容身的安靜的小園林：

若夫一枝之上，巢父得安巢之所；一壺之中，壺公有容身之地。況乎管寧藜床，雖穿而可坐；嵇康鍛竈，既暖而堪眠。豈必連閣洞房，南陽樊重之第；綠墀青瑣，西漢王根之宅。余有數畝弊廬，寂寞人外，聊以擬伏臘，聊以避風霜……

小園寧靜、簡樸，棲遲偃仰其中，過著知足常樂、與世無爭、任性自然、怡然自樂的生活：欣賞桐葉輕輕落下、柳風徐徐吹來，可以撫琴、讀書。園中有棠梨酸棗之樹，而無館臺之麗。小園雖小，但有二三行榆柳、百餘株梨桃。

[362]《洛陽伽藍記·城東·正始寺》引姜質〈庭山賦〉。
[363]〔唐〕令狐德棻：《周書》卷四二。

一寸二寸之魚，三竿二竿之竹。有門而長閉，無水而恆沉。小園簡樸、寧靜、恬淡，與紛亂喧囂的塵世和華麗的宅第恰成鮮明的對比。不管這個小園實際上是否存在，但這是文人第一次詳細描繪出來的具體可感的文人園，「情」與「景」之間有著內在的緊密連結。文人園林邁出了模仿自然、寫意山水的重要一步。

第三節　魏晉南北朝寺觀園林美學

佛教起源於印度，佛教傳入中國的年代，學術界尚無定論。西元 67 年，漢使及印度二高僧迦葉摩騰、竺法蘭以白馬馱載佛經、佛像抵洛，漢明帝躬親迎奉。西元 68 年，漢明帝敕令在洛陽雍門外建僧院，為銘記白馬馱經之功，故名該僧院為白馬寺。洛陽白馬寺為中國第一古剎，被中外佛教界譽為「釋源」、「祖庭」。

佛寺起初是作為禮佛的場所，後來由於僧人、施主居住遊樂的需求，逐步在寺旁、寺後開闢了園林。由於舍宅為寺、舍宮為寺之風的影響，不少皇家園林、住宅園林被改作寺廟，寺院園林的修造因此達到了很高的水準。

道教是中國土生土長的宗教，正式創立於東漢末年，創始人之一叫張陵，假託道家黃老學，尊老子為教主，稱老子為「太上老君」。融合民間流傳的各種方技、術數、神仙、鬼怪、神話、讖緯等內容，雜取儒家、墨家、陰陽家、養生家、神仙家等多種學說，透過清修養性、積精練氣、金丹服食、符籙科教等方法，追求長生成仙。東晉和南朝時期，中國道教經過葛洪、寇謙之、陸修靜、陶弘景等人的努力，將道家的學說與圍繞著早期薩滿教這個核心而形成的大量方術性科學知識結合起來，使之演進成具有哲理、神譜、傳戒儀式、經典文獻、修煉方術等完整體系的宗教，完成了從民間宗教向官方正統宗教的演變，邁入正規官方道教的殿堂。出自

吳郡士族的葛洪、楊羲、許謐、許翽、陸修靜、陶弘景等，成為變革的中堅。

東漢時期，宗教界和士大夫界相互之間思想、意識交流、溝通，呈現互動型機制，是影響中國文化、美學精神的重要因素。

一、南朝寺觀園林美學

唐代詩人杜牧的〈江南春〉說：「南朝四百八十寺，多少樓臺煙雨中！」其實，江南佛寺何只四百八十！

1. 竭財施僧，窮極宏麗

早期寺院經濟收入主要依靠布施。兩晉時開始墾殖土地，兼射商利，逐漸形成經濟實體，財產被稱為三寶物，即僧物、法物、佛物。作為僧物的田地、宅舍、園林和金銀貨幣是構成寺院經濟的基礎。南朝佛寺擁有豐厚的資產。

「吳赤烏中，已立寺於吳」，曾有「東南寺觀之冠，莫盛於吳郡」之說。棟宇森嚴，繪畫藻麗，是以壯觀城邑之說。《三國志‧吳書‧笮融傳》載，吳大夫笮融是第一個以私人之力建寺廟而留名後世的人：

乃大起浮圖祠，以銅為人，黃金塗身，衣以錦採，垂銅盤九重，下為重樓閣道，可容三千餘人。悉課讀佛經，令界內及旁郡人有好佛者聽受道，復其他役以招致之，由此遠近前後至者五千餘人戶。每浴佛，多設酒飯，布席於路，經數十里，民人來觀及就食且萬人，費以巨億計。

尊儒又崇佛的梁武帝一朝，大弘釋典，廣建佛寺，僅建康「都下佛寺五百餘所，窮極宏麗。僧尼十餘萬，資產豐沃。所在郡縣，不可勝言」[364]。

[364]《南史‧郭祖深傳》。

　　梁武帝初創同泰寺，開大通門以對寺之南門，又「於故宅立光宅寺，於鍾山立大愛敬寺，兼營長干二寺」。該寺樓閣臺殿，九級浮圖聳入雲表。以「菩薩」自居的梁武帝，親臨禮懺，曾三次捨身同泰寺，讓公卿大臣以錢億萬奉贖。其中一次「皇帝捨財，遍施錢絹銀錫杖等物二百一種，直一千九十六萬。皇太子……施僧錢絹直三百四十三萬，六宮所捨二百七十萬……朝臣至於民庶並各隨喜，又錢一千一百一十四萬」。梁武帝在此設無遮大會等法會，又親升法座，開講涅槃、般若等經，後更於本寺鑄造十方佛之金銅像。

　　建於東晉興寧二年（西元 364 年）的瓦官寺，是南京最古老的寺廟，因詔令布施河內陶官舊地以建寺，故稱瓦官寺。竺僧敷、竺道一、支遁林等人亦來駐錫，盛開講席，晉簡文帝親臨聽講，王侯公卿雲集。孝武帝太元二十一年（西元 396 年）七月遭火災，堂塔盡付灰燼。帝敕令興復，並安置戴安道所造的佛像五尊、顧長康所畫的維摩像及師子國所獻玉像。恭帝元熙元年（西元 419 年），又於寺內鑄造丈六釋迦像。劉宋以後，慧果、慧璩、慧重、僧導、求那跋摩、寶意等相次來住。或敷揚經論，或宣譯梵夾。至梁代，建瓦官閣。僧供、道祖、道宗等人曾駐錫本寺。陳光大元年（西元 567 年），天臺智顗（智者大師）住此，講《大智度論》及《次第禪門》，深獲朝野崇敬。僧俗負笈來學者不可勝數。寺運隆盛。

　　據《宋書・王僧達傳》載：「吳郭西臺寺多富沙門，僧達求須不稱意，乃遣主簿顧曠率門義劫寺內沙門竺法瑤，得數百萬。」吳郡西臺寺法瑤就擁資數百萬。

　　佛教號召世人施財捨宅來佞佛，《上品大戒經》說「施佛塔廟，得千倍報」，是積德行善之舉。

　　「梁武帝事佛，吳中名山勝境，多立精舍，因於陳隋，浸盛於唐……

民莫不喜蠲財以施僧，華屋邃廡，齋饌豐潔，四方莫能及也。寺院凡百三十九……」

潤州招隱寺，初建於獸窟山上，由南朝藝術家戴顒故宅改建。戴顒隱居於此，拒絕出仕而得名，改獸窟山為招隱山。顒只生一女，顒死後，女矢志不嫁，捨宅為寺。招隱寺最初創於南朝宋景平元年（西元423年），殿宇宏麗，甚負盛名。

會稽剡山地區一度成為浙東傳播佛教的中心。這裡古剎雲集，宗派祖庭爭相宏宗立說，其中很多是捨宅為寺，如祇洹寺、崇化寺，為許詢宅所捨。《建康實錄》卷八有〈許詢傳〉載，許詢幾乎罄其所有建此：

詢字玄度，高陽人。父歸，以琅琊太守隨中宗過江，遷會稽內史，因家於山陰。詢幼沖靈，好泉石，清風朗月，舉酒詠懷。中宗聞而徵為議郎，辭不受職，遂託跡居永興。肅宗連徵司徒掾，不就。乃策杖披裘，隱於永興西山，憑樹構堂，蕭然自致，至今此地名為蕭山。遂捨永興、山陰二宅為寺，家財珍異，悉皆是給。既成，啟奏孝宗，詔曰：「山陰舊宅為祇洹寺，永興新居為崇化寺。」詢乃於崇化寺造四層塔，物產既罄，猶欠露盤相輪。一朝風雨，相輪等自備，時所訪問，乃是剡縣飛來，既而移皋屯之巖。常與沙門支遁及謝安石、王羲之等同遊往來，至今皋屯呼為許玄度巖也。

2. 深山藏古寺，林泉秀美

始建於東晉義熙三年（西元407年）的雲門寺，本為中書令王獻之（王羲之的第七個兒子）的舊宅。某夜，王獻之在秦望山麓之宅處其屋頂，忽然出現五彩祥雲。王獻之將此事上表奏帝，晉安帝得知，下詔賜號，將王獻之的舊宅改建為「雲門寺」，門前石橋改名「五雲橋」。

雲門寺青山環抱、寧靜優雅、氣候宜人、依山傍水、林泉秀美。前臨若耶溪，背依雲門山、嘉祥寺、秦望山。雲門寺副寺為雍熙寺、明覺寺、廣孝寺、看經院、廣福院等。環境清幽的雲門寺尤為文人雅士鍾愛。

王羲之的第七代孫南朝智永禪師駐寺臨書 30 年，留有鐵門檻、退筆塚，其侄子惠欣也曾在這裡出家為僧，雲門寺曾一度敕改為「永欣寺」。

劉宋謝靈運與從弟謝惠連人稱大小謝，曾泛舟耶溪、對詩於王子敬山亭，「謝靈運與惠連聯句，刻於（孤潭）樹側」。詩人王籍泛舟耶溪，留下「蟬噪林愈靜，鳥鳴山更幽」的千古絕句。

陸游的〈雲門壽聖院記〉載：「雲門寺自晉唐以來名天下。父老言昔盛時，繚山並溪，樓塔重覆、依巖跨壑，金碧飛踢，居之者忘老，寓之者忘歸，遊觀者累日乃遍，往往迷不得出。雖寺中人或旬月不相覯也。」

杭州的靈隱寺位於西湖以西靈隱山麓，背靠北高峰，面朝飛來峰，兩峰挾峙，林木聳秀，深山古寺，雲煙萬狀。開山祖師為西印度僧人慧理和尚，他在東晉咸和初，由中原雲遊入浙，至武林（即今杭州），見有一峰而嘆曰：「此乃中天竺國靈鷲山一小嶺，不知何代飛來？佛在世日，多為仙靈所隱。」遂於峰前建寺，名曰靈隱。至南朝梁武帝賜田並擴建，其規模稍有可觀。

《吳趨訪古錄》記載，報恩寺（俗稱北寺），號為「吳中第一古剎」，據傳是赤烏年間（西元 238 年～ 251 年）孫權為報答母親吳太夫人的恩情捨宅而建，時稱通玄寺。寺中有園。至唐代時，韋應物往遊，詠曰：「果園新雨後，香臺照日初。綠陰生晝寂，孤花表春餘。」蘇州東大街上的通元寺（唐改為開元寺），赤烏十年（西元 247 年），孫權為報母恩於寺中建舍利塔十三級，宋元年間改名瑞光寺。

吳地洞庭東、西兩山，穹窿山，靈巖山，花山，天池山，陽山，虎丘

山都為「深山藏古寺」的佳處：東山有佛寺50餘所（座），西山三庵十八寺，其中靈巖山寺、甪直保聖寺尤為著名。

常熟的興福寺位於江蘇省常熟市虞山北麓破龍澗畔，南齊延興至中興年間，倪德光（曾任郴州刺史）捨宅為寺，初名「大慈寺」。南朝梁大同五年（西元539年）大修並擴建，改名「福壽寺」，因寺在破龍澗旁，故又稱「破山寺」。此寺依山而築，占地甚廣，寺有東、西二園，東園有白蓮池、空心潭、空心亭、米碑亭、飲綠軒等。西園則有放生池、團瓢、對月潭經亭、君子泉、印心石屋等景。沿後山麓處，置以長廊，使各景點疏密相間，曲徑通幽。破龍澗自寺前迂曲而過，寺內青嶂疊起，古木參天，竹徑通幽，所謂「山光悅鳥性，潭影空人心」。

「規模宏麗，棲僧半千」的西山（今金庭）「孤園寺」，又名「只園寺」，是南朝梁大同四年（西元538年）散騎常侍吳猛捨宅為寺。西山羅漢山有「包山寺」，又稱「包山精舍」；甪直保聖寺原名保聖教寺，建立於梁天監二年（西元503年）。

光福寺的前身是私家住宅，係黃門侍郎（侍從皇帝、傳達詔命要職）顧野王捨宅為寺，取「佛光普照，廣種福田」的意思為名。光福寺塔，建於梁朝大同年間（西元535年～546年），本名舍利佛塔，據傳塔內原收藏有大方廣佛華嚴經和光福寺開山祖師悟徹和尚的舍利。相傳，現在光福的古鎮區原本都是寺院佛剎，規模十分宏大，因此當地老百姓至今仍稱之「大寺」。

「秀絕冠江南」的蘇州靈巖山，巨巖嵯峨，怪石嶙峋，物象宛然，有石蛇、石鼓、石髻、石龜、石兔、鴛鴦石、牛背石以及石馬、石城、石室、石貓、石鼠，飛鴿石、蛤蟆石、袈裟石、飛來石、醉僧石等，唯妙唯肖，意趣橫生。舊有「十二奇石」或「十八奇石」，有「靈巖奇絕勝天臺」的美譽。晉代司徒陸玩築墅於此，後「捨宅為寺」，即今之「靈巖禪寺」。

　　蘇州虎丘山雖僅三百餘畝，山高僅三十多公尺，卻有「江左丘壑之表」的風範，絕巖聳壑，氣象萬千，並有三絕九宜十八景之勝。東晉司徒王珣及其弟司空王珉各自在山中營建別墅，咸和二年（西元 327 年）雙雙捨宅為虎丘山寺，仍分兩處，稱東寺、西寺。

　　東晉著名高僧竺道生（西元 355 年～ 434 年），出身仕宦之家，幼聰穎，卓犖不群，15 歲便能與眾講佛經，吐納問辯，辭清珠玉，人稱「生公」。《高僧傳》稱生公「雋思奇拔」、「神氣清穆」、「潛思日久，徹悟言外」，受莊、玄得意妄言思想的啟發，最早倡導「頓悟成佛」說，否定流行的「輪迴報應」說，為蔚為大觀的中國化佛教禪宗先驅。《高僧傳》卷七載：「舊學以為邪說，譏憤滋甚，遂顯大眾，擯而遣之……拂衣而遊，初投吳之虎丘山，旬日之中，學徒數百。」竺道生曾在此講經說法，下有千人列坐聽講，故名「千人坐」。

　　竺道生提出了涅槃佛性學說和頓悟成佛說。這是玄佛交融時的一種新的佛教哲學，不僅開啟了後來禪宗「明心見性」、「頓悟成佛」的靈智，而且在中國唯心主義認知論上是一次大膽的突破。

千人坐石（虎丘）

始建於梁代天監十年（西元 511 年）的崑山慧聚寺，在崑山市馬鞍山南，唐張祐詩稱「寶殿依山險，凌虛勢欲吞」。

另有承天寺、瑞光禪院、永定寺、雲巖寺、天峰院、秀峰寺等。

3. 玄佛合流，名士高僧

玄學的興起與流行，正是文人接受佛教的契機。號為孫權「智囊」的支謙，《高僧傳》云孫權使其與韋昭共輔東宮，湯用彤先生謂共輔之說「實或非實，然名僧名士相結合，當濫觴於斯日」。

高僧康僧會世居天竺，為人弘雅，有識量，篤至好學，明解三藏，看到吳地雖然初染佛法，但風化未全，「僧會欲使道振江左，興立圖寺，乃杖錫東遊，以吳赤烏十年初，達建鄴營，立茅茨，設像行道」。

在這時期，「非湯武而薄周孔」的道家「名士」、心存「濟俗」的佛教「高僧」，反而更能展現「士」的精神，既能以玄解佛、又能以佛補玄，如名士兼高僧創「即色宗」的支遁（約西元 314 年～ 366 年）是東晉第二代僧人的傑出代表，成為時代的「寵兒」。

支遁，世稱支公、林公，是支謙之後又一「支郎」，他是晉代著名玄化般若學者、長於理論思維的吳中名士。《高僧傳·晉剡沃州山支遁傳》說他「幼有神理，聰明秀徹」。因遊京邑久，心在故山，乃拂衣王都，還就巖穴。

支公雖為「宅心世外」的高僧，但其感應萬物而達到心的虛寂的般若思想，卻未能超出玄學的大樞。所以，支遁「以清談著名於時，莫不崇敬，以為造微之功，足參諸正始」，名士郗超激賞道：「林（支遁林）法師神（佛）理所通，玄拔獨悟，數百年來，紹明大法（佛），令真理不絕者，一人而已。」東晉第一美男衛玠，《晉書》以「明珠」、「玉潤」喻其

221

風采，殷融「謂其神情俊徹，後進莫有繼之者」，時人以為王家澄、濟、玄三子加起來都比不上「衛家一兒」，可謂風華絕代，但是，及至見到支遁，就驚訝嘆息，「以為重見若人」。

支遁手執麈尾，常與名士們劇談終日，著名的名士多樂與往還，社會名流如謝安、王洽、劉恢、王羲之、殷浩、郗超、孫綽、桓彥表、王敬仁、和充、王坦之、袁伯彥等俱與他結成方外之交，「出則漁弋山水，入則言詠屬文」。風流而有高名的謝安時任吳興太守，曾寫信給支遁言：「思君日甚，一日猶如千載，風流快事幾乎被此磨滅殆盡，終日戚戚。希君一來晤會，以消憂戚。」他是當時士林中最活躍的僧人，是名僧和名士相結合的代表人物。「由漢至前魏，名士罕有推重佛教者」、「尊敬僧人，更未之聞」。支遁對老莊玄學自標新義的闡釋，贏得了名士們的共識，雅尚所及，崇佛之風，亦由此濫觴，他是佛教中國化過程中的重要人物。

東晉時，大貴族出身的大乘般若學解義大師竺道潛（西元 286 年～374 年）歸東峁山，一代名僧竺法友、竺法濟（著《高逸沙門傳》）、竺法蘊（般若學心無義代表之一）、釋道寶（俗姓王，東晉開國丞相，大政治家王導之弟），相繼入山，形成峁山僧人集團，最多時近百人。東晉朝廷賞賜附近大片山地供其建寺。《世說新語・排調》記載：支遁欽慕竺道潛的道德學問，意欲親近他，更託人向竺道潛「買山而隱」，竺道潛回答說：「欲來便給，未聞巢、由（唐堯、虞舜時有名的高人隱士）買山而隱」，使支遁有些慚愧。

《高僧傳》卷四記載：支遁得到竺道潛允許之後，就在剡山沃洲小嶺建立了一座寺院，叫「沃洲精舍」，也叫「沃洲小嶺寺」。〈支遁傳〉所謂「立寺行道，僧眾百餘」、「宴坐山門，遊心禪苑」。支遁「買山而隱」，成為當時名士雅尚。「支公好鶴，住剡東峁山。有人遺其雙鶴，少時翅長欲

飛。支意惜之，乃鎩其翮。鶴軒翥不復能飛，乃反顧翅，垂頭視之，如有懊喪意。林曰：『既有凌霄之姿，何肯為人作耳目近玩？』養令翮成置，使飛去。」

「沃洲小嶺寺」在今天沃洲山範圍內，研究者以為沃洲小嶺寺和今天傍山寺位置點十分相近。「沃洲山」也成為詩禪雙修人物的隱居意象。支公儼然成為領導名士新潮流的精神領袖。

晉成帝咸康年間，支遁來到蘇州立寺行道，據蘇州最早地志《吳地記》載：「支硎山，在吳縣西十五里。晉支遁，字道林，嘗隱於此山……山中有寺號曰報恩，梁武帝置。」支遁於此因石室林泉以居，山石薄平如硎，故支遁以支硎為號，而山又因支遁為名，建寺廟亦稱支遁庵。

宋范成大的《吳郡志》卷九載：「支遁庵在南峰，古號支硎山。晉高僧支遁嘗居此，剜山為龕，甚寬敞。」明高啟的〈南峰寺〉詩：「懸燈照靜室，一禮支公影。」支遁歸隱於此，「石室可蔽身，寒泉濯溫手」、「解帶長陵陂，婆娑清川右」，養馬放鶴，潛心注釋《安般》、《四禪》諸經，撰寫了《即色遊玄論》、《聖不辯知論》、《道行旨歸》、《學道誡》等著作，又曾就大小品《般若》之異同，加以研討，作〈大小品對比要抄序〉，還講過《維摩詰經》和《首楞嚴經》。

古寺石門夾道，危壁聳立，清淨虛寂，淨石堪敷坐，清泉可濯巾，環境優雅。支硎山上有待月嶺、碧琳泉，還留有支公洞、支公井、馬跡石、放鶴亭、八偶泉池和石室等多處古蹟。

宋劉義慶的《世說新語·言語》載：「支道林常養數匹馬。或言道人畜馬不韻，支曰：『貧道重其神駿！』」余嘉錫箋疏：「《建康實錄》八引《許玄度集》曰：『遁字道林，常隱剡東山，不遊人事，好養鷹馬，而不乘放，人或譏之，遁曰：『貧道愛其神駿。』」

據傳，支遁愛馬，尤愛白馬，號「白馬道人」，《吳地記》甚至將支公仙化，說他得道後，「乘白馬升雲而去」。傳說支公的坐騎是一匹白馬，很有靈性。一天，白馬沿著山澗一路吃草，不知不覺來到一個大湖邊上，情不自禁躍入湖中，痛痛快快洗了個澡。第二年，這個大湖中開滿了白色的菱花，結出的果實又大又鮮美。後來，人們把白馬放養的地方叫做「白馬澗」，今稱馬澗。白馬洗澡的地方稱為「白蕩」。白蕩里長的菱叫「白菱」。宋范成大的《吳郡志》云：「道林喜養駿馬，今有白馬澗，云飲馬處也。庵旁石上有馬足四，云是道林飛步馬跡也。」

劉禹錫有「石文留馬跡，峰勢聳牛頭」，正是詠此。

白馬澗是支公放馬處，蘇州城裡也有支公愛馬飲水處。他有匹叫頻伽的馬，曾在蘇州城臥龍街橋邊飲水，馬溲處忽生千葉蓮花，人們大為驚異，就把此橋稱為飲馬橋，巷稱蓮花巷，今橋仍名飲馬橋。

一說蘇州花山亦支遁開山，花山是天池山的東半爿，「其山蓊鬱幽邃，晉太康二年（西元 281 年），生千葉石蓮花，因名」。那裡長松夾道，鳥道蜿蜒，「於群山獨秀，望之如屏」，山頂北有池。今天池山中有寂鑑寺，據《天池寂鑑寺圖》載，支公禪師結廬焚修於此，垂二十餘年。德行聞於朝，晉帝嘉其志，撥內帑十萬緡，為之開闢道場以行教化，遂有茲寺。至今尚存三座元代石屋。清康熙、乾隆都曾來此遊覽。

據文獻記載，約西元 343 年，支遁曾在花山附近的土山墓下舉行了「八關齋」。「八關齋」為佛教規儀，即「八關齋戒」，簡稱「八戒」，是佛教為在家教徒（居士等）制定的八項戒約：不殺生、不偷盜、不淫欲、不妄語、不飲酒、不眠坐高廣華麗之床、不裝飾打扮及聽歌觀舞、不食非時之食（即過午後不食），前七項為戒，後一項為齋，故稱「八關齋戒」、「八齋戒」。齋戒期間，信徒的生活應如出家的僧人。花山「八關齋」，

據其〈土山會集詩序〉曰：「間與何驃騎期（按：何充此時領揚州刺史，鎮京口）當為合八關齋，以十月二十二日集同意者在吳縣土山墓下。三日清晨為齋。始道士（僧人）白衣（信眾）凡二十四人，清和肅穆，莫不靜暢。」至四日期，眾賢各去。

八關齋會，實際上是一種高僧與名士自由爭鳴的討論會，它預示著佛教中國化新階段的到來。

4. 洞天福地，奇峰棲道友

道教正式創立於東漢末年。東晉時，在出身於吳姓士族的葛洪、楊羲、許謐、許翽、陸修靜、陶弘景等道教徒的努力下，逐漸演進成具有哲理、神譜、科戒儀式、經典文獻、修煉方術等完整體系的宗教，完成了從民間宗教向官方正統宗教的演變，邁入正規官方道教的殿堂。

道教以為神仙的棲息處是與天最接近的崇山峻嶺，「仙」字從山從人，《玉篇》曰：「仙，輕舉貌，人在山上也。」名山勝景成為道教的「仙境」，即三十六洞天、七十二福地。道教徒在那裡建立宮觀，於是道觀園林大量出現。

道教名山茅山被稱作「第一福地」、「第八洞天」，是道教上清派、靈寶派、茅山派的孕育之地。茅山成為上清派道教園林最集中的地方。

東晉時，道教徒楊羲、許謐、王靈期在此創立道教上清派。茅山宗的實際開創者是陶弘景。他首先在大茅山與中茅山間的積金嶺上建立了華陽上、中、下三館。後陸續建道靖、朱陽館、鬱岡玄洲齋室、嗣真館、清遠館、燕洞宮、林屋館、崇元館等。此外，他還修塘墾田，作為道觀公館的經濟來源。陶弘景既著《孝經》、《論語集注》，又詣鄮縣阿育王塔自誓，受五大戒，集儒、釋、道三教思想於一身。隱居茅山 40 餘年，既是著名

的「山中宰相」，又是鍾情山川的道教徒。陶弘景的〈詔問山中何所有賦詩以答〉：「山中何所有，嶺上多白雲。只可自怡悅，不堪持贈君。」以答齊高帝蕭道成詔書所問，「白雲」奇韻真趣唯有品格高潔、風神飄逸的高士方可領略。他的〈答謝中書書〉更是膾炙人口的千古山水美文：

> 山川之美，古來共談。高峰入雲，清流見底。兩岸石壁，五色交輝。青林翠竹，四時俱備。曉霧將歇，猿鳥亂鳴；夕日欲頹，沉鱗競躍。實是欲界之仙都。自康樂以來，未復有能與其奇者。

杭州西湖之北寶石山與棲霞嶺之間，橫跨著一座山嶺，綿延數里，從此處俯瞰西湖，風光秀美，有「瑤臺仙境」之稱。據說東晉著名道士葛洪在此山常為百姓採藥治病，並在井中投放丹藥，飲者不染時疫，他還開通山路，以利行人往來，為當地人民做了許多好事。因此，人們將他住過的山嶺稱為葛嶺，亦稱葛塢，並建葛仙祠奉祀之。嶺上有抱朴道院，現在抱朴道院正殿名葛仙殿，東側為半閒草堂，南側為紅梅閣、抱朴廬，還有煉丹古井、煉丹臺、初陽臺、葛仙庵碑等道教名勝及古蹟，這些都是風景絕佳的地方。

其他如西山（今金庭）的上真觀，是南朝梁隱士葉道昌捨宅而建：「徑盤在山肋，繚繞窮雲端……兩廊潔寂歷，中殿高嶻峎；靜架九色節，閒懸十絕幡」；西山號「天下第九洞天」的林屋洞旁有「宮殿百間環繞三殿」的「神景宮」，又稱「靈佑觀」；常熟虞山下的乾元觀等。

東晉很多大名士實際都為道教人物，如王羲之、顧愷之等都是世奉天師道的世家大族。陳寅恪考證指出：天師道中人對「之」、「道」等字不避家諱，王羲之兒孫名字中皆帶「之」字。

佛道兩家都競相在名山勝水之地建寺觀。城市道觀出現在西晉，如建

立於西晉咸寧二年（西元 276 年）的「真慶道院」（今稱玄妙觀），位於蘇州市主要商業街觀前街。現有山門、主殿（三清殿）、副殿（彌羅寶閣）及 21 座配殿，為蘇州香火最盛之地。當時，真慶道院遍植桃林，桃花盛開，飄落一地，像零碎的雲錦一樣美麗，因而道院前街稱「碎錦街」（俗稱觀前街）。

碎錦街（原真慶道院前街）

二、北朝寺觀園林美學

北朝雖然在北魏世祖太武帝和北周武帝時發生過禁佛事件，但整體說來，歷代帝王都扶植佛教。

北魏時，隨著佛教的傳播，佛像、壁畫、石窟寺院等也得到了空前的發展。此後佛教中又加入了密宗、禪宗等新的教派。直至今日與道教、儒教一樣，佛教在中國已扎入了深深的根基。

北齊是鮮卑化漢人高氏所建的政權，北周是宇文鮮卑人統治的王朝。鮮卑族舉國上下都信奉佛教，由西域到中原的廣大地域內，「民多奉佛，皆營造寺廟，相競出家」。

伴隨著佛寺的興盛，寺廟園林應時而生，從此中國三大園林體系皇家園林、私家園林、寺廟園林形式齊備，並肩發展。

第四章
園林美的自覺 —— 魏晉南北朝

1. 山堂水殿，煙寺相望

　　佛寺建築可用宮殿形式，宏偉壯麗並附有庭園。北朝時廣建佛寺，不少貴族官僚捨宅為寺，原有宅園成為寺廟的園林部分。很多寺廟建於郊外，或選山水勝地營建。酈道元的《水經注》中記載：「山堂水殿，煙寺相望。」

　　據《高僧傳·佛圖澄傳》載，後趙政權僅十數年間，各州郡建立佛寺竟達 893 所，僧尼萬餘人。

　　北魏經略北方，對佛教「篤信彌繁」，建寺造像，頗重功德。據唐代僧人法琳的《辯正論》所記，北魏太延四年（西元 438 年）僅有僧尼數千人，到北魏末年（西元 528 年），佛寺已達 3 萬處，僧尼 200 多萬人；北周建德三年（西元 574 年），佛寺有 4 萬處，僧尼 300 萬人。《魏書·釋老志》載：

　　京城內寺，新舊且百所，僧尼二千餘人。四方諸寺，六千四百七十八，僧尼七萬七千二百五十八人。

　　上自皇帝，下至世族，構成了寺院地主經濟急遽膨脹的團隊。據統計，皇室造寺 47 所，王公貴族捨宅立寺 839 所，百姓僧眾建寺 3 萬餘所，境內僧尼多至百萬人眾。到北魏末年，僅洛陽一地就有佛寺 1,367 所。《魏書·釋老志》載：

　　世宗篤好佛理，每年常於禁中，親講經論，廣集名僧，標明義旨，沙門條錄，為內起居焉。上既崇之，下彌企尚。至延昌中（西元 512 年～515 年），天下州郡僧尼寺，積有一萬三千七百二十七所，徒侶逾眾。

　　當時，寺院到處「侵奪細民，廣占田宅」，每一所寺院實際就是一所地主莊園，高階僧侶就是地主，一般「僧尼」、「白徒」、「養女」或貧苦農民便是佃客。

東晉釋道恆曰：「僧尼或墾植田圃，與農夫齊流，或商旅博易，與眾人競利……或聚蓄委積，頤養有餘，或指空談，坐食百姓。」

北魏初期，官吏沒有俸祿，他們全靠貪汙和殘酷的經濟掠奪來維持自己的奢侈生活，北魏建國初規定：「天下戶以九品混通。戶調帛二匹、絮二斤、絲一斤、粟二十石；又入帛一匹二丈委之州庫，以供調外之費。」[365] 宗主督護在評定戶等時，「縱富督貧，避強侵弱」，從而把大部分租賦負擔攤到一般百姓身上。

《魏書·釋老志》總結北魏時佛法的流行，說：

魏有天下，至於禪讓，佛經流通，大集中國，凡有四百一十五部，合一千九百一十九卷。正光（西元 520 年）已後，天下多虞，王役尤甚。於是所在編民相與入道，假慕沙門，實避調役，猥濫之極，自中國之有佛法，未之有也！

北齊武平年間（西元 570 年～ 576 年），「凡厥良沃，悉為僧有」。《北史·蘇瓊傳》：「道人道研，為濟州沙門統，資產鉅富。」

西魏京師大中興寺釋道臻，既為中興寺主，又被「尊為魏國大僧統」。這說明，寺主既是寺院的把持人，又是封建政府控制寺院的工具和代理人。

寺主之下則是都維那、典錄、典坐、香火、門師等神職人員，他們都屬於寺院的上層，與寺主一起構成了寺院地主階層。寺院地主依靠他們手中的神權和雄厚的經濟勢力，身無執作之勞，卻口餐美味佳餚，「貪錢財，積聚不散，不作功德，販賣奴婢，耕田墾殖，焚燒山林，傷害眾生，無有慈愍」。

[365]《魏書·食貨六》。

北朝修建寺廟，開窟造像的數量和規模都為南朝所不及。魏文帝詔中所說：「內外之人，興建福業，造立圖寺，高敞顯博，亦足以輝隆至教。」是對北朝信佛風尚的最好注解。

2. 金剎廣殿，繡柱金鋪

《洛陽伽藍記》序曰：

王侯貴臣，棄象馬如脫屣；庶士豪家，捨資財若遺跡，於是招提櫛比，寶塔駢羅；爭寫天上之姿，競模山中之影，金剎與靈臺比高，宮殿共阿房等壯，豈直木衣綈繡，土被朱紫而已哉！

《洛陽伽藍記》又曰：

王侯第宅，多題為寺。壽丘里閭，列剎相望，祇洹鬱起，寶塔高凌。四月初八日，京師士女，多至河間寺。觀其廊廡綺麗，無不嘆息，以為蓬萊仙室……咸皆唧唧（嘖嘖），雖梁王兔苑想之不如也。

龍門石窟等石窟寺園林，是標準的京畿之地使之形成名勝，接著開創了京畿風景園林。在龍門建的第一個洞窟古陽洞，內容最為豐富：兩壁鐫刻著佛龕，拱額精巧富麗，圖案文飾多彩，雕像姿態持重。這是洞內的景致，而洞外則是龍門西山之松柏，龍門東山之香草，與洞窟中的雕像相呼應，形成絕美的風景帶。

《洛陽伽藍記·城內篇》記北魏都城第一大寺永寧寺，寺內僧房樓觀一千餘間，都用珠玉錦繡裝飾。

中有九層浮圖一所，架木為之，舉高九十丈。有金剎復高十丈；合去地一千尺。去京師百里，已遙見之……剎上有金寶瓶，容二十五斛。寶瓶下有承露金盤一十一重，周匝皆垂金鐸。復有金鎖四道，引剎向浮圖四

角，鎖上亦有金鐸。鐸大小如一石甕子。浮圖有九級，角角皆懸金鐸，合上下有一百三十鐸。浮土有四面，面有三戶六窗，戶皆朱漆。扉上有五行金鈴，合有五千四百枚。復有金環鋪首，殫土木之功，窮造形之巧，佛事精妙，不可思議。繡柱金鋪，駭人心目。至於高風永夜，寶鐸和鳴，鏗鏘之聲，聞及十餘里。浮圖北有佛殿一所，形如太極殿。中有丈八金像一軀，中長金像十軀，繡珠像三軀，織成五軀。作工奇巧，冠於當世。僧房樓觀，一千餘間，雕梁粉壁，青瑣綺疏，難得而言……

時有西域沙門菩提達摩者，波斯國胡人也。起自荒裔，來遊中土。見金盤炫目，光照雲表，寶鐸含風，響出天外；歌詠讚嘆，實是神功。自云：年一百五十歲，歷涉諸國，靡不周遍，而此寺精麗，閻浮所無也，極佛境界，亦未有此。口唱南無，合掌連日。

《魏書·釋老志》載：

起永寧寺，構七級佛圖，高三百餘尺，基架博敞，為天下第一。又於天宮寺造釋迦立像，高四十三尺，用赤金十萬斤，黃金六百斤。皇興中，又構三級石佛圖，榱棟楣楹，上下重結，大小皆石，高十丈，鎮固巧密，為京華壯觀。

秦太上君寺，為胡太后為母所建，規格頗高，「五層浮圖一所，修剎入雲，高門向街，佛事裝飾，等於永寧。誦室禪堂，周流重疊」。瑤光寺為世宗宣武帝所立，五級佛圖可與永寧寺比美。衝覺寺，原為清河王元懌宅，「第宅豐大，逾於高陽。西北有樓，出凌雲臺，俯臨朝市，目極京師……樓下有儒林館、延賓堂，形制並如清暑殿。土山釣池，冠於當世」。

宮城西南建中寺，本為宦官劉騰宅，占地一個里坊，「屋宇奢侈，梁棟逾制，一里之間，廊廡充溢，堂比宣光殿，門匹乾明門。博敞弘麗，諸王莫及也」。

同書又記載了洛陽的報恩寺、龍華寺、追聖寺,「此三寺園林茂盛,莫之與爭」。

吳世昌先生把北朝洛陽的寺宇,歸於金谷園系統之下,他說:「北魏洛陽的寺宇有許多是當時的權貴捨宅所立,而那些所捨的住宅裡面的樓亭布置,當然要受洛陽附近的金谷園的影響。」

三、巴蜀祠廟,江上風清

巴蜀早在魚鳧為王時期(相當於中原商王朝時代,約西元前 17 年～前 11 世紀),用於祭祀的祠廟就出現了。《華陽國志》記載:「魚鳧王田於湔山,忽得仙道,蜀人思之,為立祠。」

成都武侯祠,位於四川省成都市南門武侯祠大街,肇始於蜀漢昭烈帝章武元年(西元 221 年)劉備惠陵修建時同時修建的漢昭烈廟。

張飛廟,又名張桓侯廟,始建於蜀漢末期,位於長江南岸飛鳳山麓,廟前臨江石壁上書有「江上風清」四個大字,充分利用地形地貌,依山座巖臨江,山水園林與廟祠建築渾然一體,相互襯托。廟外黃桷梯道、石橋澗流、瀑潭藤蘿、臨溪茅亭、峻巖古木等景,秀美清幽。廟內結義樓、書畫廊、正殿、助風閣、望雲軒、杜鵑亭、聽濤亭等古建築,布局嚴謹、層疊錯落、獨具一格,既有北方建築雄奇的氣度,又有南方建築俊秀的質韻,更有園林點染、竹木掩映、曲徑通幽的情趣。

四、綠柳垂庭,嘉樹夾牖

無論是豪侈的王公貴族園林,還是寺廟園林,堂宇建築群都掩映在綠樹叢翠之中,環境既肅穆靜謐又無比優美。

皇家宮苑中的建築、山水、布局追求與自然山水的巧妙結合,構山合

乎真山的自然體勢，林木掩映，樓觀高下隨勢，妙極自然，成為後世皇家山水園林的先驅。

據陸翽的《鄴中記》記載，石虎在鄴城（今河北臨漳縣）築連亙數十里的華林苑（園），苑中三觀四門，其中三門通漳水。華林苑景陽山南有大片果園，稱為百果園，園內「果別作林，林各有堂」，其中棗和桃負有盛名：「有仙人棗，長五寸，把之兩頭俱出，核細如針，霜降乃熟，食之甚美」、「又有仙人桃，其色赤，表裡照徹，得霜乃熟」，成熟時間在十月。

「匹於帝宮」的高陽王（宅），其竹林魚池，侔於禁苑，芳草如積，珍木連陰；河間王元琛屋後園林，「見溝瀆塞產，石磴礁嶢，朱荷出池，綠萍浮水，飛梁跨閣，高樹出雲」。

永和里園林區「秋槐蔭途，桐楊夾植」。四夷館、四夷里園林區，「門巷修整，閭闔填列。青槐蔭陌，綠柳垂庭」。

寺廟所占多名勝。下面引《洛陽伽藍記》所載洛陽各寺：原為劉騰避暑的建中寺內，有涼風堂，「淒涼常冷，經夏無蠅，有萬年千歲之樹也」；瑤光寺，「珍木香草，不可勝言。牛筋狗骨之木，雞頭鴨腳之草，亦悉備焉」；靈應寺園中「果菜豐蔚，林木扶疏」；正始寺園林，「簷宇清淨，美於叢林，眾僧房前，高林對牖，青松綠檉，連枝交映。多有枳樹」；平等寺，「堂宇宏美，林木蕭森，平臺復道，獨顯當世」。

宣武帝所立景明寺，「前望嵩山、少室，卻負帝城，青林垂影，綠水為文」。寺內殿堂一千餘間，「複殿重房，交疏對霤，青臺紫閣，浮道相通。雖外有四時，而內無寒暑。房簷之外，皆是山池。松竹蘭芷，垂列階墀，含風團露，流香吐馥」。寺有三個人工湖，崔蒲菱藕，水物生焉。或黃甲紫鱗，出沒於繁藻，或青鳧白雁，沉浮於綠水。竹林松樹林也在其中，含風帶露，青翠欲滴。

宮城以南景樂寺，多種棗樹、槐樹，掩映曲廊精舍，十分精緻。「堂廡周環，曲房連線」，堂屋、曲房之間有「輕條拂戶，花蕊被庭」。

宮城東南景林寺，寺西部有果園，「多饒奇果。春鳥秋蟬，鳴聲相續」。所謂「禪閣虛靜，隱室凝邃，嘉樹夾牖，芳杜匝階，雖云朝市，想同巖谷」。

城西衝覺寺，原為清河王元懌宅，土山釣池，冠於當世。斜風入牖，曲沼環堂，樹響飛嚶，堦叢花藥。

大覺寺，「北瞻芒嶺，南眺洛汭，東望宮闕，西顧旗亭，禪皋顯敞，實為勝地……林池飛閣，比之景明。至於春風動樹，則蘭開紫葉，秋霜降草，則菊吐黃花」。

凝玄寺，原為宦官濟州刺史賈璨宅，「地形高顯，下臨城闕，房廡精麗，竹柏成林」。

永寧寺，「栝柏椿松，扶疏簷霤，翠竹香草，布護階墀……四門外，樹以青槐，亙以綠水，京邑行人，多庇其下。路斷飛塵，不由奔雲之潤；清風送涼，豈藉合歡之發」。

白馬寺，寺內蘋果、葡萄異於別處，籽實甚大，葡萄大於棗，味道很鮮美。每到葡萄成熟季節，孝文帝命人摘取，自己品嚐之後，多贈予宮人。宮人得之，又捨不得吃盡，遂轉送親戚。親戚們感到新奇，讓街坊鄰居品嚐，於是京師流傳一句話：「白馬甜榴，一實直牛。」誇獎葡萄香甜，堪比石榴，一顆就抵得上一頭牛的價值。

寶光寺園林，園中有水系，有「咸池」，池邊有蘆葦。

宮城東南昭儀尼寺，寺內堂前有「酒樹面木」；又有水池一處，京師學徒初謂之翟泉，隱士趙逸稱之「石崇家池」；宮城東南願會寺佛堂前有奇異桑樹，「直上五尺，枝條橫繞，柯葉傍布，形如羽蓋。復高五尺，又

然。凡為五重」。

山野寺觀園林更有得天獨厚的山水環境，下為《水經注》所引幾則：

「水導北山泉源下注，漱石頹隍。水上長林插天，高柯負日。出於山林精舍右，山淵寺左……溪水沿注西南，逕陸道士解南精廬，臨側川溪。」

「沮水南逕臨沮縣西……稠木傍生，凌空交合。危樓傾崖，恆有落勢。風泉傳響於青林之下，巖猿流聲於白雲之上，遊者常若目不周玩，情不給賞。是以林徒棲託，雲客宅心。泉側多結道士精廬焉。」

「陽水東逕故七級寺禪房南。水北則長廡遍駕，迴閣承阿，林之際則繩坐疏班，錫缽間設；所謂修修釋子，渺渺禪棲者也。」

「溱水又西南逕中宿縣會一里水，其處隘，名之為觀岐。連山交枕，絕崖壁竦。下有神廟；背阿面流，壇宇虛肅。廟渚攢石，巉巖亂峙。」

秦太上公二寺，「並門鄰洛水，林木扶疏，布葉垂陰」。秦太上君寺，「花林芳草，遍滿階墀」。

第四節　公共遊賞園林

寺觀園林固然具有公共園林性質，但本節所說的公共遊賞園林，是指士人在私園內聚會以外的如正始竹林、山陰蘭亭、斜川等，也包括地方官吏在城郊立樓閣以供登眺之處，昭示了公共遊覽景點的萌芽。

一、山陽竹林，清遠脫俗

魏正始年間（西元 240 年～ 249 年），司馬氏專權，政治險惡，廢曹芳、弒曹髦，大肆誅殺異己。士人懷才不遇，政治理想落潮，而且，《晉書》記載：「屬魏晉之際，天下多故，名士少有全者。」[366] 士人普遍出現

[366]《晉書·阮籍傳》。

235

危機感和幻滅感。他們從惡夢中驚醒，在絕望和恓惶之餘，一頭栽進老莊的精神世界，做精神的冥想和遨遊，尋找熨貼和療救的藥方，即「玄學」。從虛無飄渺的神仙境界中去尋找精神寄託，用清談、飲酒、佯狂等形式來排遣苦悶的心情。南朝宋劉義慶的《世說新語·任誕》載：陳留阮籍、譙國嵇康、河內山濤，三人年皆相比，康年少亞之。預此契者，沛國劉伶、陳留阮咸、河內向秀、琅琊王戎。七人皆為「玄學」家，常集於竹林之下，肆意酣暢，故世謂竹林七賢，成為這個時期文人的代表。

不過，七人思想傾向不同。嵇康、阮籍、劉伶、阮咸始終主張老莊之學，「越名教而任自然」，山濤、王戎則好老莊而雜以儒術，向秀則主張名教與自然合一。他們在生活上不拘禮法，清靜無為，「集於竹林之下」，喝酒，縱歌，以其獨樹一幟的風格展現「竹林玄學」的猖狂及名士風流自得的精神世界，對後世產生深遠影響。後來，「竹林宴、竹林歡、竹林遊、竹林會、竹林興、竹林狂、竹林笑傲」等成為文人放任不羈的飲宴遊樂的典故。玄學家們都把自然美當作人物美和藝術美的範本，成為園林審美的基礎性緣由。

1961 年在南京西善橋南朝墓出土的磚刻畫〈竹林七賢與榮啟期〉中，嵇康、王戎、劉伶頭上梳的是未成年童子的兩角髻而不是傳統禮儀要求的束髮加冠，那位榮啟期更是一頭披髮。《晉書》載：「魏末，阮籍嗜酒荒放，露頭散髮，裸袒箕踞。」七賢圖中，山濤、阮籍、向秀、阮咸都頭戴巾子，簡樸、隨意，顯得灑脫、飄逸。時以幅巾即方巾為雅。除榮啟期跪坐外，其餘七人都是箕踞而坐，且多袒露身體。

竹林七賢廣袖長裾、飄飄似仙的衣冠及「清遠脫俗」的審美思想，對士大夫園林美學有深遠影響。

竹林七賢與榮啟期

　　嵇康在〈聲無哀樂論〉中說「忘言得意之義」[367]，提出：「蓋心不繫於所言，言或不足以證心」、「言為工具，只為心意之標識」。主張「和聲無象」，即「不以哀樂異其度，猶之乎得意當無言，不因方言而異其所指也」。這是玄意很濃的審美觀，溯源於老莊，《莊子·天道》云：

　　世之所貴道者，書也，書不過語，語有貴也。語之所貴者，意也，意有所隨。意之所隨者，不可以言傳也，而世因貴言傳書。世雖貴之，我猶不足貴也，為其貴非其貴也。

　　大意是說：大道是記載在書中的，書的內容不能超過語言，語言有其

[367] 湯用彤：《湯用彤學術論文集》，中華書局 1983 年版，第 129 頁。

重要的地方。語言中最重要的是意義，意即道，而道是不能夠用語言傳達的。這裡不可言傳的東西仍是「道」，相當於後來「言不盡意」理論所講的「意」。言不盡意的理論，濫觴於《周易・繫辭上》所引孔子之語：「子曰：『書不盡言，言不盡意。然則聖人之意其不可見乎？』子曰：『聖人立象以盡意，設卦以盡情偽，繫辭焉以盡其言。』」啟發了包括園林藝術在內的藝術創作理論。

二、山陰蘭亭，遊目騁懷

蘭亭，在蘭渚山麓，距紹興城約 13 公里之南面小山，東臨古鑑湖，西背會稽山。《寶慶續會稽志》記載：「蘭，《越絕書》曰：句踐種蘭渚山。」明萬曆年間的《紹興府志》記：「蘭渚山，有草焉，長葉白花，花有國馨，其名曰蘭，句踐所樹……」明人南逢吉注王十朋〈會稽風俗賦〉也說：「蘭亭，即蘭渚也。《越絕書》曰：句踐種蘭渚山。」明代徐渭也在〈蘭谷歌〉中提到：「句踐種蘭必擇地，只今蘭渚乃其處……」《紹興地志・述略》記載：「蘭渚山，在城南二十七里，句踐樹蘭於此。」

由於「句踐種蘭渚山」，後人把渚山命名為蘭渚山，把蘭渚山下的市集命為花街，東漢時建有驛亭命名為蘭亭。這一帶有「崇山峻嶺，茂林修竹，又有清流激湍，映帶左右」，還盛開幽蘭，馨香撲鼻。同去的名士們因此而留下了「俯揮素波，仰掇芳蘭」、「微音選泳，馥為若蘭」、「仰泳挹遺芳，怡神味重淵」等詠蘭名句。蘭亭由此得名，成為山陰路上的風景佳麗之處。

晉穆帝永和九年（西元 353 年）暮春三月三日，王羲之、謝安、許詢、支遁和尚等 41 人於會稽山陰之蘭亭，在曲水之畔，以觴盛酒，順流而下，觴流到誰的面前，隨即賦詩一首，如作不出，便罰酒三觴。結果，

王羲之等 11 人，各賦詩 2 首，另 15 人各賦詩 1 首，作不出者便被罰酒。王羲之乘著酒興，匯集諸人雅作，並寫下了千古傳誦的〈蘭亭集序〉。序文中描繪了文人大規模集會、飲酒賦詩的盛況，在「崇山峻嶺，茂林修竹」的優美環境中，「引以為流觴曲水」，作文字飲。

在玄學的支配下，名士們對山水的欣賞，由「目寓」到「神遊」，體會莊子「道通為一」的觀點，「宇宙之大」和「品類之盛」同為一體，都展現了自然之道。對自然的觀察思考，怡情養性之外，還可明理與悟道。

「清流激湍」、「惠風和暢」，魚鳥相親，達到道的最高境界，即王羲之的〈蘭亭詩〉中說的：「三春啟群品，寄暢在所因。仰望碧天際，俯瞰綠水濱。寥朗無厓觀，寓目理自陳。大矣造化功，萬殊莫不均。群籟雖參差，適我無非新。」他們在游目騁懷、極視聽之娛的同時，悟出了道融山水、玄學為一爐，「信可樂也」。

《晉書》載：「或以潘岳〈金谷詩序〉方其文，羲之比於石崇，聞而甚喜。」確實，王羲之等 41 位名士是躡金谷的遺蹤在蘭亭觴詠的，但從金谷之會到蘭亭之會，是遊園方式的重大嬗變，「金谷之會」的參與者皆「望塵之友」，而蘭亭之會的參與者皆時代俊傑；金谷遊園時，有「揚桴撫靈鼓，簫管清且悲」之樂，蘭亭則「無絲竹管絃之盛」……真正將曲水修禊的傳統習俗雅化為魏晉風流之舉的是蘭亭之會。

王羲之等人的蘭亭詩和王羲之的〈蘭亭集序〉，證明玄理和山水的融合已是必然趨勢。曲水風流成為園林景境的不倦主題，曲水園、曲水亭、流觴亭、禊賞亭、坐石臨流等景點所在皆有。

蘭亭原址幾經興廢變遷，現蘭亭是康熙年間郡守沈啟根據明嘉靖時蘭亭的舊址重建，基本保持了明清園林建築的風格。

新亭，亦為東晉過江文人聚會之所。《世說新語·言語》載：

第四章
園林美的自覺 —— 魏晉南北朝

過江諸人，每至美日，輒相邀新亭，藉卉飲宴。周侯中坐而嘆曰：「風
景不殊，正自有山河之異。」皆相視流淚。唯王丞相愀然變色曰：「當共
戮力王室，克復神州，何至作楚囚相對！」

南下的士大夫們，每到風和日麗的日子，總會想要來到新亭，在草地
上宴飲。面對優美的風景，有人留戀過去，悲傷流淚，只有丞相王導面對
現實，陽光豪氣：「大家應當齊心協力輔佐朝廷，恢復中原，怎麼變得像
楚囚那樣相對而哭呢？」一掃消極沉悶之氣。

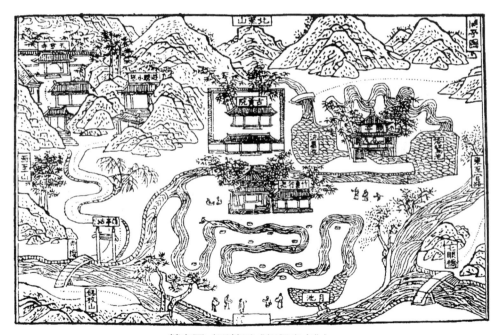

蘭亭圖（明萬曆《紹興府志》）

三、斜川之遊，風物閒美

陶淵明也有十分浪漫的時候，他曾仿效石崇的金谷唱酬、王羲之等人的蘭亭觴詠，於義熙十年（西元 414 年）春，作斜川之遊。作有〈遊斜川〉並序：「辛酉歲正月五日，天氣澄和，風物閒美。與二三鄰曲，同遊斜川。臨長流，望曾城，魴鯉躍鱗於將夕，水鷗乘和以翻飛。彼南阜者，名實舊矣，不復乃為嗟嘆。若夫曾城，傍無依接，獨秀中皋。遙想靈山，有愛嘉名。欣對不足，率爾賦詩。悲日月之遂往，悼吾年之不留。各疏年紀鄉里，以記其時日。詩曰：『氣和天唯澄，班坐依遠流……提壺接賓侶，引滿更獻酬……中觴縱遙情，忘彼千載憂。且極今朝樂，明日非所求。』」

陶淵明面對滔滔遠逝的長流水，遠眺高聳獨立的曾城山，聯想到神仙所居的崑崙曾城，看水中游魚在夕陽中歡快的躍出水面，鱗光閃閃；水鷗乘著和風自由自在的上下翻飛。天朗氣清、風物閒美，但歲月流逝不返，反而引起詩人的感傷和哀痛。

斜川在什麼地方？據駱庭芝的《斜川辨》記載，斜川當在今江西都昌附近的湖泊中。

四、高阜建樓，風光滿眼

一些地方官員利用城垣、近郊或公共遊覽區，高阜建樓閣以登臨遠眺，攬景抒懷。

「滿眼風光北固樓。」鎮江的北固樓，初建成於東晉咸康年間（西元335 年～ 342 年），雄峙長江邊，素有「天下江山第一樓」之稱。晉蔡謨首起樓其上，以貯軍實，謝安復營葺之。是後崩壞，頂猶有小亭，登降甚狹。南朝梁蕭正義乃廣其路。大同十年（西元 544 年）梁武帝登望久之，

敕曰：「此嶺不足固守，然京口實乃壯觀。」於是改樓曰「北固樓」。[368]

瓦官寺內建有瓦官閣。據汪道昆的〈瓦官寺碑〉云：「高二十五丈。」李白的〈登瓦官閣〉詩描寫此閣「杳出霄漢上，仰攀日月行」。在建康府城西隅，前瞰江面，後據重岡，更是登高遠眺的好所在。

東晉時，在都城西南建有冶城樓和入漢樓。冶城樓在冶城山（今朝天宮）西偏，東晉謝安與王羲之曾同登此樓，悠然遐想，有高世之志。入漢樓為東晉義熙八年（西元 412 年）於石頭城南起的高樓。

第五節　南朝美學理論

魏晉南北朝是文學的自覺時代，對文學的審美特性有了自覺的追求，出現了文學理論和文學批評的論著，提出了一些嶄新的概念和理論，如風骨、風韻、形象，以及言意關係、形神關係等，並且形成了重意象、重風骨、重氣韻的審美思想：畫家宗炳〈畫山水序〉中提出的「澄懷觀道」，謝赫《古畫品錄》提出的「圖繪六法」，鍾嶸《詩品》提倡的「滋味說」，劉勰《文心雕龍》中關於意境美學、意象說及鑑賞美學等重要的美學理論，對同屬於詩畫藝術載體的園林美學思想有重大影響。

一、宗炳澄懷觀道

晉宋時代的宗炳是集隱士和佛教信徒於一身的人物，據《南史·宗少文傳》及《名畫錄》記載：他妙善琴書，以「棲丘飲谷」為志，不踏仕途，好遊山水，嘗西涉荊巫，南登衡嶽，因結宇衡山，有疾還江陵，嘆曰：「老疾俱至，名山恐難遍睹，唯當澄懷觀道，臥以遊之。」凡所遊履，皆圖之於室。是謂「臥遊」。

[368]〔清〕顧祖禹：《讀史方輿紀要·江南一·鎮江府》。

宗炳在〈畫山水序〉中進一步闡發了他「澄懷觀道，臥以遊之」的觀點，認為：「聖人含道映物，賢者澄懷味象。」道德修養特別高明的聖人，以道心映照萬物的規律、效法「道」；賢者以虛懷體會萬物，通達「道」。這裡宗炳講的「道」，是老莊及玄學之道。「含道」、「澄懷」，都是指審美主體超功利的虛淡空明的審美心境；所「映」之「物」和所「味」之「象」則指自然山水的審美形象。以「含道」、「澄懷」的審美心態，方能品味、體驗、感悟到審美對象即自然萬物內部深層的情趣意蘊、生命精神，獲得精神愉悅。在中國美學史上，從老子的「象」經《易傳》的「立象盡意」和「觀物取象」，始向審美範疇的「意象」轉變。王弼的「得意忘象」和宗炳的「澄懷味象」，推動了「象」向「意象」的轉化。

　　「至於山水，質有而趣靈」，既具形質又有靈趣。質有，指山水之感性形態，趣靈，乃是山水之神即內在精神的表現，「趣靈」賦予「質有」的山水以生命活力，也就是「山水以形媚道」。山水以其具體的形象顯現著「道」，這裡的山水形象，絕不是自然主義的，而是含有「趣靈」即精神的，所以聖人遊山賞水，也是為了觀道。因此，質有靈趣的山水是美的，使人愉悅的。

　　「余眷戀廬、衡，契闊荊、巫、不知老之將至。愧不能凝氣怡身，傷跕石門之流，於是畫象布色，構茲雲嶺……身所盤桓，目所綢繆，以形寫形，以色貌色也……嵩、華之秀，玄牝之靈，皆可得之於一圖矣。」

　　宗炳認為不僅「以形媚道」的自然山水能給予人審美愉悅，「類之成巧」的山水畫同樣能「怡身」、「暢神」，給予人審美愉悅：「於是閒居理氣，拂觴鳴琴，披圖幽對，坐究四荒。不違天勵之叢，獨應無人之野。峰岫嶢嶷，雲林森眇，聖賢暎於絕代，萬趣融其神思，余復何為哉？暢神而已。神之所暢，孰有先焉！」（宗炳〈畫山水序〉）

這段話的意思是：於是我在閒暇之時，摒除一切雜念，飲酒彈琴，鋪展畫卷，獨自欣賞，坐在那裡仔細觀察四方的山水。畫面上所描繪的幽遠意境，使我彷彿置身於沒有塵埃的寂靜的山林之中。峰岫嶤嶷，雲林繁密而深遠，聖賢的思想輝映著古老的年代，大自然的千萬種旨趣融合，陶冶著我的精神，引起我無限遐思。

目的只不過是讓精神愉快罷了。透過「觀道」而實現「暢神」，「觀道」是「暢神」的前提，「暢神」說鮮明的突出了人的審美的愉悅功能，強調掌握審美的主體意識的絕對意義，強調個體審美的自由和個體審美認知的價值，徹底擺脫「致用」與「比德」的束縛。乾隆曾有「澄懷觀道妙，益覺此間佳」的詠嘆。

此後，「澄觀」、「臥遊」、「澄懷臥遊」等成為中國藝術史、美學史中的一個重要命題，廣泛的被運用於園林景境的創構之中。北京頤和園有「澄懷閣」，中南海豐澤園有「澄懷堂」，承德山莊有「澄觀齋」，拙政園香洲旱船上層匾額為「澄觀」等。

二、謝赫「圖繪六法」

齊梁時代，是中國美學史上一個繼往開來的時代。

南齊謝赫的《古畫品錄》是書畫美學中文字記載最早最系統的畫論，他在序中提出了「圖繪六法」：

六法者何？一氣韻生動是也，二骨法用筆是也，三應物象形是也，四隨類賦彩是也，五經營位置是也，六傳移模寫是也。唯陸探微、衛協備該之矣。然跡有巧拙，藝無古今，謹以遠近，隨其品第，裁成序引。故此所述，不廣其源，但傳出自神仙，莫之聞見也。

「六法」中涉及的各種概念，在漢、魏、晉以來的詩文、書畫論著

中，已陸續出現。到了南齊，由於繪畫實踐的進一步發展，文藝思想的活躍，這樣一種系統化形態的繪畫理論終於形成。

受當時人物品藻的風氣影響，「氣韻生動」成為繪畫的最高境界和最高要求。它要求，以生動的形象充分表現人物的內在精神。所以「六法」一開始便提出「氣韻生動」的要求。這是「六法」的總綱。但是「氣韻生動」是一個抽象的東西，後面的二至五條，是達到「氣韻生動」的具體要求。包括用筆、色彩、形象、構圖等要素。只有這些都做好了，才有可能「氣韻生動」。第六條是獲取第二至第五條技法的途徑，即向傳統和古人學習臨摹。這是一套完整的繪畫理論，至今仍被奉為圭臬。

「六法」的其他幾個方面則是達到「氣韻生動」的必要條件。

六朝人審美的最高理想，首先是神韻或者氣韻。明陸時雍《詩鏡總論》說：「凡情無奇而自佳者，景不麗而自妙者，韻使之然也。」宋范溫的《潛溪詩眼》說：「韻者，美之極。」又說：「凡事既盡其美，必有其韻，韻苟不勝，亦亡其美。」這與南齊王僧虔（西元 426 年～ 485 年）在書法理論方面主張是一致的：「書之妙道，神采為上，形質次之。」

其二是「骨法用筆」，即繪畫的造型技巧。「骨法」一般指事物的形象特徵。「用筆」指技法，用墨「分其陰陽」，更好的表現大自然的陰陽明晦、遠近疏密、朝暮陰晴，以及山石的體積感、質量感等。下筆之前要充分「立意」，做到「意在筆先」，下筆後「不滯於手，不凝於心」，一氣呵成，畫完後又能做到「畫盡意在」。

其三是「應物象形」，即物體所占有的空間、形象、顏色等。

其四是「隨類賦彩」，即畫家用不同的色彩來表現不同的對象。中國古代畫家把用色得當和表現出的美好境界稱為「渾化」，在畫面上看不到人為色彩的塗痕，看到的是「穠纖得中」、「靈氣惝恍」的形象。中國山水畫家

在色彩運用上的這種「渾化」的境界，與中國園林藝術中的建築、綠化、山水等色彩處理上的清淡雅緻等要求是一脈相承的，但自然中的景色入畫，畫的色彩是不變的，而園林藝術的色彩卻可以隨著一年四季或一天內早中晚的變化而變化，這是園林與繪畫的不同特點，也是繪畫達不到的。

其五是「經營位置」，即考慮整個結構和布局，使結構恰當，主次分明，遠近得體，變化中求得統一。中國歷代繪畫理論中談的構圖規律，疏密、參差、藏露、虛實、呼應、簡繁、明暗、曲直、層次以及賓主關係等，既是畫論，更是造園的理論根據。如畫家畫遠山則無腳，遠樹則無根，遠舟見帆而不見船身，這種簡繁的方法，既是畫理，也是造園之理。園林中的每個景點，猶如一幅連續而不同的畫面，深遠而有層次，「常倚曲闌貪看水，不安四壁怕遮山」，這都是藏露、虛實、呼應等在園林布局中的應用，宜掩則掩，宜屏則屏，宜敞則敞，宜隔則隔，抓住精華，俗者屏之，使得咫尺空間，頗能得深意。

其六是「傳移模寫」，即向傳統學習。

從魏晉開始，南北朝的園林藝術向自然山水園發展，由宮、殿、樓閣建築為主，充以禽獸。其中的宮苑形式被揚棄，而古代苑囿中山水的處理手法被繼承，以山水為骨幹是園林的基礎。構山要重巖覆嶺，深溪洞壑，崎嶇山路，澗道盤紆，合乎山的自然形勢。山上要有高林巨樹、懸葛垂蘿，使山林生色。疊石構山要有石洞，能潛行數百步，好似進入天然的石灰岩洞一般。同時又經構樓館，列於上下，半山有亭，便於憩息；山頂有樓，遠近皆見，跨水為閣，流水成景。這樣的園林創作方能達到妙極自然的意境。

美與藝術被看作與個體的精神、氣質、心理不能分離的東西，園林藝術的美學風格也是如此。明計成的《園冶》說，一般興造「三分匠、七分

主人」，而「第園築之主，猶須什九，而用匠什一」，「主人」非園主，乃「能主之人也」，即負責設計的人，「能主之人」的意中創構和胸中文墨，決定了園林思想藝術境界之高下。這「能主之人」，英國的錢伯斯稱為「畫家和哲學家」。

三、劉勰《文心雕龍》

　　成書於齊梁之際的《文心雕龍》是一部中國古代文學理論名著，作者劉勰。全書 50 篇，體制宏偉，清人章學誠在《文史通義・詩話》說它是「體大而慮周」，由總論、文體論、創作論、批評論四個部分構成。劉勰在〈序志〉裡談到「文之樞紐」的文學總論，「論文敘筆」的文體論，「剖情析採」的創作論，就這三部分看，都跟園林美學思想有關。

　　劉勰繼承了先秦儒家、道家的美學思想，再加上魏晉時代曹丕、陸機的新美學思想，以糾正宋齊時代以門閥世族為主的追求聲色享樂的浮靡文風，是唐代美學的開創者。

　　《文心雕龍・物色》說：「若乃山林皋壤，實文思之奧府……然屈平所以能洞監《風》、《騷》之情者，抑亦江山之助乎？」這是說，作家的文思，作品的文情，也是從自然景物中來的。自然是創作的源頭活水，園林創作強調的是因地制宜。

　　《文心雕龍・原道》云：

　　夫玄黃色雜，方圓體分，日月疊璧，以垂麗天之象；山川煥綺，以鋪理地之形，此蓋道之文也……傍及萬品，動植皆文：龍鳳以藻繪呈瑞，虎豹以炳蔚凝姿；雲霞雕色，有逾畫工之妙；草木賁華，無待錦匠之奇。夫豈外飾，蓋自然耳。至於林籟結響，調如竽瑟；泉石激韻，和若球鍠：故形立則章成矣，聲發則文生矣。

　　自然界五彩繽紛、花團錦簇，自然界之美出自天然，而非人工所為，天籟之鳴本身就是美妙的詩章。

　　於是，發展為對自然一往情深的情感論：「婉轉附物，怊悵切情」（《文心雕龍・明詩》），情與物審美統一構成詩境；「草區禽旅，庶品雜類，則觸興致情」（《文心雕龍・詮賦》），情與草木鳥獸的審美統一便構成賦境。這是劉勰對於意境美學的傑出貢獻。

　　園林正是透過黑格爾所說的「感性材料去表現心靈性的東西」，首先要「窺情風景之上，鑽貌草木之中」《文心雕龍・物色》，園林中的建築山水、花卉和鳥獸蟲魚等自然風景都可以納入詩美範疇，感情內容轉化為可以直覺觀照的物色形態，自然萬物也成為負載中國人審美情感的載體和符號。

　　借景言情在園林藝術創作中得到了廣泛的運用，「顧有幽憂隱痛，不能自明，漫託之風雲月露、美人花草，以遣其無聊」（朱彝尊〈天愚山人詩集序〉）。

　　《文心雕龍》「隱秀說」是美學中精闢的意象說。對園林創作、園林審美鑑賞具有重要的啟示。創作原則和表現手法需要「隱秀」，在作品論中；具有「隱」的美學特徵的作品有多層含義，顯得空靈，有深度；具有「秀」的美學特徵的作品有波瀾，顯得亮麗而光彩。在鑑賞論中，「隱」是讀者追尋的意義空白，「秀」是使讀者驚醒、感奮的美麗詩句。從文化語境來看，「隱」是儒家溫柔敦厚詩教觀念的展現，「秀」是魏晉以來追求語言形式之美的時代精神的展現。

　　劉勰的《文心雕龍・知音》篇，雖為文學鑑賞專論，同樣適用於包括園林藝術在內的審美鑑賞。劉勰說，知音其難哉：音實難知，知實難逢，逢其知音，千載其一乎！藝術作品要遇到真正的鑑賞者也是很不容易的。

偏見比無知離真理更遠，劉勰指出的「貴古賤今」和「崇己抑人」，顯然屬於偏見，而「信偽迷真」的偏見屬於學識淺薄所至，大多還是出於審美鑑賞力的缺失。

劉勰說：「夫麟鳳與麏雉懸絕，珠玉與礫石超殊，白日垂其照，青眸寫其形；然魯臣以麟為麏，楚人以雉為鳳，魏民以夜光為怪石，宋客以燕礫為寶珠。形器易徵，謬乃若是；文情難鑑，誰曰易分？」

這段話的意思是：麒麟和獐，鳳凰和野雞，都有極大的差別；珠玉和碎石塊也完全不同；陽光之下顯得很清楚，肉眼能夠辨別它們的形態。但是魯國官吏竟把麒麟當作獐，楚國人竟把野雞當作鳳凰，魏國老百姓把美玉誤當作怪異的石頭，宋國人把燕國的碎石塊誤當作寶珠。這些具體的東西本不難查考，居然錯誤到這種地步，何況文章中的思想情感本來不易看清楚，誰能說易於分辨優劣呢？

劉勰還指出：「凡操千曲而後曉聲，觀千劍而後識器。」只有彈過千百個曲調的人才能懂得音樂，看過千百把寶劍的人才能懂得武器，方能具備鑑賞能力。

四、鍾嶸「滋味說」

譽為「百代詩話之祖」的南朝文學批評家鍾嶸（約西元 468 年～ 518 年）在他的〈《詩品》序〉中，提出了以「自然英旨」為最高美學原則的詩歌創作論，並以「滋味」為最高追求的審美感受論，認為「幹之以風力，潤之以丹彩，使味之者無極，聞之者動心」，才是「詩之至也」。

鍾嶸提倡「滋味說」，與他「吟詠性情」的創作論直接相關。他認為：「若乃春風春鳥、秋月秋蟬，夏雲暑雨、冬月祁寒，斯四候之感諸詩者也……凡斯種種，感蕩心靈，非陳詩何以展其義？非長歌何以騁其

情？」可見，在他看來，詩歌的作用在於表達情感。情感外現於詩就變成了「滋味」，供人玩味、體驗。滋味原指人們對食物的味覺感受，將其用於文藝領域，則喻指在文藝作品中的深意、旨趣或審美趣味。

在中國美學史上，晉陸機的《文賦》首先用「缺大羹之遺味」來形容詩味的不足，劉勰的《文心雕龍・體性》也有「子雲沉寂，故志隱而味深」句，但鍾嶸則更為自覺、明確的把「滋味」看作詩的審美內容：「五言居文詞之要，是眾作之有滋味者也。」

鍾嶸的「滋味說」對後世頗有影響，唐代司空圖「韻味論」、蘇軾的「至味論」，乃至清代王士禎的「神韻說」都深受其影響，對園林審美最高境界的「意境」說也有重大影響。

第五章

園林美的發展 —— 隋唐

第五章

園林美的發展 —— 隋唐

西元 581 年，北周靜帝以相國隋王楊堅「睿聖自天，英華獨秀，刑法與禮儀同運，文德與武功並傳。愛萬物其如己，任兆庶以為憂。手運機衡，躬命將士，芟夷奸宄，刷蕩氛祲，化通冠帶，威震幽遐」，眾望所歸，禪位於楊堅，楊堅稱帝後結束了魏晉南北朝分裂局面，統一了中華，定國號為大隋（西元 581 年～ 618 年），改元開皇。

隋文帝在位 24 年，內修制度，外撫戎夷，百姓悅之，萬民歸心。開創了各項制度：制定了當時最為先進並影響後世基本立法的律法《開皇律》，悉除北周苛政，對貪官汙吏則嚴懲不貸；首創對後世影響深遠的科舉制；出現了世界上最早的金融機構 —— 櫃坊，專營貨幣的存放和借貸，是世界上最早的銀行雛形；實行均田制並改定賦役，《隋書·食貨志》記載，開皇十二年（西元 592 年），「庫藏皆滿」。開皇十七年（西元 597 年），更是「中外倉庫，無不盈積。所有賚給，不逾經費，京司帑屋既充，積於廊廡之下」[369]。奉行了宗教信仰自由的政策，實行儒釋道三教合流……

隋煬帝繼承父業，積聚了大量財富，隋亡時，「計天下儲積，得供五、六十年」[370]。元馬端臨稱：「古今稱國計之富者，莫如隋。」[371] 清王夫之亦稱：「隋之富，漢、唐之盛，未之逮也。」[372] 隋為唐朝盛世的出現奠定了物質基礎。

西元 618 年，隋恭帝楊侑禪讓李淵，是為唐（西元 618 年～ 907 年）。

唐高祖李淵和唐太宗李世民共同開創了政治清明、經濟發展、社會安定的貞觀盛世，為大唐走向極盛奠定了基礎。唐太宗「自古皆貴中華，賤

[369]《隋書·食貨志》。
[370]〔唐〕吳兢：《貞觀政要·辯興亡》卷八。
[371]〔元〕馬端臨：《文獻通考·國用考》卷二三。
[372]〔清〕王夫之：《讀通鑑論·隋煬帝》卷十九，中華書局 1975 年版。

夷狄，朕獨愛之如一」[373]，這種一視華夷的思想，為他的後繼者所繼承，直到玄宗朝，李華還說：「國朝一家天下，華夷如一。」[374] 在如此恢宏的文化政策哺育下，開創了地負海涵、星懸日揭的盛唐氣象。

唐高宗時期擊敗西突厥、高句麗等強敵，建立了永徽之治。頗有治國之才的武則天於西元 690 年建國周，定都洛陽，改稱神都。她打擊門閥，重用寒門，知人善任，時號「君子滿朝」，故有「貞觀遺風」的美譽，亦為其孫唐玄宗的開元之治打下了長治久安的基礎。

帶著世界主義色彩的盛唐文化如日中天，對周邊民族產生了強大的輻射力，中國都城長安有敘利亞人、阿拉伯人、波斯人、吐蕃人與安南人來定居，出現了民族文化的大融合、大發展，社會、政治、民族、文化等在整體上都呈現出多元的特點。

經隋煬帝、武則天不斷完善的文官考試制度即科舉制更加發展成熟。唐代士人有著更為恢宏的胸懷、氣度、抱負與強烈的進取精神。

「7 世紀的初唐，是中國專制時代歷史上最為燦爛輝煌的一頁。當帝國對外威信蒸蒸日上之際，其內部組織，按照當時的標準來看，也近於至善，是以其自信心也日積月深」[375]。

隨著經濟文化的發展，唐代詩歌、繪畫、書法、音樂、舞蹈及園林藝術得到全面發展，唐代詩畫的融通有了更大的發展。據統計，42,800 餘首全唐詩裡就有 6,000 多首關於園林景致內容的詩作，這開創了園林史上富有藝術才情的時代。士人讀書山林、寄宿寺觀、仗劍名山大川，開闊了視野，陶冶了情操，提高了山水審美能力。他們往往自建園林，並將之作為心靈棲居之所，園中山水花鳥經過他們心靈的過濾，糅進了詩情和畫

[373]〔宋〕司馬光：《資治通鑑》貞觀二十一年五月條。
[374]〔唐〕李華：《壽州刺史廳壁記》。
[375] 黃仁宇：《中國大歷史》，生活・讀書・新知三聯書店 2002 年版，第 106 頁。

意。私家園林所具有的清雅格調，得到更進一步的提高和昇華。唐代園林數量多、品質高，王維、李白、杜甫、白居易等都是當時建造園林的代表人物。

藝術審美理論有了突破性發展，「意境」說影響了園林審美，「外師造化，中得心源」成為中國藝術包括構園藝術創作所遵循的圭臬。象外之象、景外之景、韻外之致、味外之旨「詩味」論，全面影響了園林創作及審美思想。

自然「人性化」成為日常生活的一部分。「羌笛何須怨楊柳，春風不度玉門關。」（王之渙）「我寄愁心與明月，隨君直到夜郎西。」（李白）「山光悅鳥性，潭影空人心。」（常建）「春風」、「明月」都是善解人意、溫馨恬靜而與人生活相伴的部分，而「山光」、「潭影」則都染有禪意。帶著如此自然觀構劃的園林，大抵皆以泉石竹樹養心，藉詩酒琴書怡性，因此，無論是豪華的皇親貴族、世家官僚園林，還是寒素的士人園林，乃至肅穆又世俗的寺觀園林，都是藉助真山實景的自然環境，加上人工的巧妙點綴，詩畫意境的薰染，屬於自然中見人工的山水園。

佛教在唐代有很大的發展，天臺、三論、法相、華嚴、禪宗等教派，在佛教中國化方面，都已經到了相當成熟的階段，禪宗已深深契入中國文化之中。

天寶十四載（西元 755 年）十一月，三鎮節度使安祿山聯合史思明在范陽（今北京）以誅殺楊國忠為名發動叛亂，史稱「安史之亂」。「安祿山的叛變，近於全朝代時間上的中間點，可以視作由盛而衰的分水嶺。這樣一來，前面一段有了 137 年的偉大與繁榮，而接著則有 151 年的破壞和混亂」[376]。

[376] 黃仁宇：《中國大歷史》，生活·讀書·新知三聯書店 2002 年版，第 110 頁。

從中唐開始，隨著唐代從繁榮的頂峰逐步走向衰落，士大夫知識分子中普遍出現了渴望實現儒家理想、報效朝廷但又不可得的苦悶情緒，產生了一種既想積極入世、立功揚名，又想消極退隱、獨善其身的矛盾心理。這種苦悶矛盾的心理隨著唐王朝的衰落而不斷加深，給予中晚唐五代美學思想的發展深刻影響。文人大多採取「隱在留司官」的「中隱」即「吏隱」態度，在社會與自然、政治與田園以及自我的精神領域內找到一種平衡。

清幽淡雅的文人園林展示出這一時代獨特的隱逸情韻。唐代城郊園林的大發展，調和化解了仕與隱的矛盾，為中晚唐文人的「吏隱」提供了實現的途徑，「吏隱」又為郡齋園林化創造了前所未有的思想與物質條件。

誠如向達先生所言：「李唐一代之歷史，上汲漢、魏、六朝之餘波，下啟兩宋文明之新運。而其取精用宏，於繼襲舊文物而外，並時採擷外來之菁英。兩宋學術思想之所以能別煥新彩，不能不溯其源於此也。」[377]

隋唐時期，經濟的繁榮帶來了文化的繁榮，特別是唐代最高統治者視「華夷如一」的文化心態，形成了開放的文化環境，人們空前昂揚的胸襟，普遍追求優雅高尚的審美趣味，園林成為文人名士風雅的展現和地位的象徵。

園林美學風格也多姿多彩：壯偉絢麗的皇家宮苑、豪奢靡麗的王公貴戚園林、如秋水芙蓉倚風自笑的文人園……文人以隱待仕的優裕條件和偃仰士林的從容心境，即使奔波於幕府、蹉跎於科場，依然卜居必林泉，追求精神享受。以外郡為隱的提法亦時見盛唐，外郡可清靜為政，頗多遊賞樂事。就是逸人別業，也是「水亭涼氣多，閒棹晚來過。潤影見松竹，潭香聞芰荷」，不乏太平氣象，格調清雅、幽美閒逸，具有散朗飄逸的風神。

[377] 向達：《唐代長安與西域文明》，重慶出版社 2009 年版，第 1 頁。

第五章
園林美的發展 —— 隋唐

詩人畫家直接參與營構園林，講究意境創造，力求達到詩情畫意的藝術境界，從美學宗旨到藝術手法都開始走向成熟；藉助真山實景的自然環境，以風光天然，加上人工的巧妙點綴，詩畫意境的薰染，雖然依然屬於自然風景庭園的範疇，但已經呈現出園林藝術從自然山水園向寫意山水園過渡的趨勢，為中唐至兩宋園林文化奠定了基礎。

「大唐已發展到了一個『詩』的時代，因之大唐的庭園，亦發展到了一個『詩』的庭園」[378]。抒情寫意式的「主題園」濫觴，為中國傳統園林藝術體系的成熟奠定了基礎。

第一節　隋朝園林美學

隋文帝開創了開皇盛世，使中國成為當時世界上最強大的國家，終因隋煬帝楊廣三征高麗、三遊江都、屢起興造、征伐不已、不恤民力而引發內叛外亂，終致亡朝。隋朝雖短，卻在科技文化及園林藝術等方面創造了輝煌的成就，中國古代四大發明中的雕版印刷術、火藥就產生於這一時期。

隋煬帝主持興建的京杭大運河是世界上里程最長、工程最大的古代運河，與長城、坎兒井並稱為中國古代的三項偉大工程，並沿用至今，是中國古代人民創造的一項偉大工程，是中國文化地位的象徵之一。從此南旅往還，船乘不絕，促進了南北物資文化交流，推進了經濟重心南移的歷史大趨勢。運河邊崛起了杭州、蘇州、揚州等聞名中外的大都會。

興建了古往今來世界第一城隋京都大興城（唐朝時易名為長安城）和東都洛陽，規模宏大的洛陽西苑所創的園中園的格局，開創了後代皇家園林的正規化，是從秦漢建築宮苑轉變為山水宮苑的一個轉折點，開唐宋山水宮苑之先河。

[378] 程兆熊：《論中國之庭園：中國庭園與性情之教》，（香港）新亞書院 1966 年版，第 78 頁。

一、山水宮苑，窮極華麗

隋朝大興城東南高西北低，風水傾向東南，於是將城東南曲江挖成深池，並隔於城外，圈占成皇家禁苑以「厭勝」，希望以此永保隋朝的王者之氣不受威脅。曲江池本為漢的宜春下苑，有曲水循環，稍加修繕後，更名為「芙蓉園」。其「花卉周環，煙水明媚，都人遊賞盛於中秋節。江側菰蒲蔥翠，柳蔭四合，碧波紅蕖，湛然可愛」，是全城的風景區和旅遊區。其池下游流入城內，是城東南各坊用水來源之一。

黃袞在曲江池中雕刻各種水飾，君臣坐飲曲池之畔享受曲江流飲，把魏晉南北朝的文人曲水流觴故事引入宮苑之中，替曲江勝蹟賦予了一種人文精神，為唐代曲江文化的形成和發展奠定了基礎。

隋朝皇宮宮殿最後部為苑囿，有亭臺池沼等，是後代御花園的濫觴。最有代表性的隋代皇家園林是洛陽西苑。

隋煬帝大業元年（西元 605 年），營建東部洛陽，又在城西側建禁苑，本名會通苑，又改芳林苑，改上林苑，後止稱西苑 [379]。據《海山記》、《大業雜記》等記載，西苑較秦漢為小，建築多且富麗。

西苑的布局，苑內造山為海，周十餘里，水深數丈。其中有方丈、蓬萊、瀛洲諸山，相去各三百步。山高出水百餘尺，上有道真觀、集靈臺、總仙宮，分在諸山。《大業雜記》：「或起或滅，若有神變」，彷彿虛無飄渺的海上仙山，主觀上顯然繼承了漢代「一池三山」的形式，反映了王權與神權相結合的神仙思想。

西苑北距北邙山，西至孝水，南帶洛水支渠，谷水和洛水交會於東，水源十分豐富。以水景為主，因地制宜，且山水圍合，生態環境優美。苑

[379] 參見《河南志》圖九〈隋上林西苑圖〉，中華書局 1994 年版，第 217 頁。

中有五湖，每湖各十里見方；西苑北的龍鱗渠，寬二十步，縈紆至海，緣渠作十六院，各院均開西、東、南三門，門皆臨渠，水上架飛橋以達彼岸。

苑內植物豐茂，多名花奇木。飛橋百步外，即種楊柳修竹，四面鬱茂，名花美草，隱映軒陛。又採「海內奇禽異獸草木之類，以實園苑」[380]。

西苑內有十六院，分布在山水環繞之中，各院院名題詠以寫景、求福祉及德善為主題：分別為延光院、明彩院、合香院、承華院、凝暉院、麗景院、飛英院、流芳院、耀儀院、結綺院、百福院、萬善院、長春院、永樂院、清暑院、明德院，不乏文采飛揚之處，沒有說教成分。

苑內建築眾多、建構巧妙。苑中五湖內積土石為山，並構築屈曲的亭殿，「窮極人間華麗」。風亭、月觀，並裝有機械裝置，可以升起或隱沒，「若有神變」。逍遙亭，八面合成，鮮華之麗，冠絕今古。

西苑賞景娛樂的審美功能十分突出。遊觀之處，復有數十，「各領勝所十餘」[381]。有曲水池、曲水殿、冷泉宮、青城宮、凌波宮、積翠宮、顯仁宮等遊賞景點。或泛輕舟畫舸，習採菱之歌，或升飛橋閣道，奏春遊之曲。

史載，隋煬帝遊玩西苑時極其奢侈：「堂殿樓觀，窮極華麗。宮樹秋冬凋落，則翦綵為華葉，綴於枝條，色渝則易以新者，常如陽春。沼內亦翦綵為荷芰菱芡，乘輿遊幸，則去冰而布之。十六院競以淆羞精麗相高，求市恩寵。上好以月夜從宮女數千騎遊西苑，作〈清夜遊曲〉，於馬上奏之」[382]。《大業雜記》載：「每秋八月月明之夜，帝引宮人三五十騎，人

[380]《歷代宅京記》卷九〈洛陽下〉，中華書局 1994 年版，第 149 頁。
[381]《河南志》圖九〈隋上林西苑圖〉，中華書局 1994 年版，第 217 頁。
[382]《資治通鑑‧隋紀四》。

定之後，開闓闔門入西苑，歌管達曙。」湖海之中，都可通行龍鳳舟。

西苑也有一定的生產功能。其十六院各置一屯，屯內備養芻豢。穿池養魚，園內種蔬植瓜果。四時餚饌陸之產，靡所不有。

洛陽另有會通苑，《洛陽縣志》載：「此苑北距邙山，西至孝水，伊洛支渠，交會其間，周圍一百二十六里。苑內有朝陽宮、棲雲宮、景華宮、顯仁宮、成務殿、大順殿、文華殿、春林殿、春和殿，以及迴流、露華、飛香、留春等十三亭和山水景點。」

隋煬帝在揚州也有離宮別苑，以長阜苑最為富麗，《太平寰宇記》載：「長阜苑內，依林傍澗，竦高跨阜，隨城形置焉，並隋煬帝立也。日歸雁宮、迴流宮、九里宮、松林宮、大雷宮、小雷宮、春草宮、九華宮、光汾宮，是日九宮。」[383]

隋宮苑是從秦漢建築宮苑轉變為山水宮苑的一個轉折點，開北宋山水宮苑——艮嶽之先河。

二、得地形勝，動與天遊

絳守居園池，又名隋園、蓮花池、新絳花園、居園池等，位於新絳縣城西北隅高垣上，絳州古衙署後部，與官舍連，可供太守及其妻兒遊樂，屬於絳州署衙園林[384]，為唐代大量出現的郡府園林化的先導。

絳守居園池始建於隋開皇十六年（西元 596 年），為時任內將軍、臨汾縣令的梁軌初構。[385] 今隋唐時期的園林面貌已蕩然無存，唐穆宗長慶

[383] 《太平寰宇記》卷一百二十三，載永瑢、紀昀等纂修：《景印文淵閣四庫全書第四七〇冊》，（臺北）商務印書館 1986 年版，第 222 頁。

[384] 唐代以前的官舍通常位於官署後部，供官員及其眷屬住宿、生活之用，所有權屬於朝廷或地方政府，官員一旦卸任或調離職位，則要搬出官舍。

[385] 絳守居園池後歷經隋、唐、宋、元、明、清官衙州牧的添建維修，1,300 多年的風雲變幻，時尚追求，從隋唐時期的「自然山水園林」到宋元時期的「建築山水園林」，直至明清時期的「寫意山水園林」。

三年（西元 823 年）五月十七日絳州刺史樊宗師寫〈絳守居園池記〉[386]，雖然該文因樊宗師「必出於己，不襲蹈前人一言一句」而晦澀難懂，並被稱為「澀體」，卻代有人作注釋，想要窺得隋唐絳守居園池的大體風貌，還是非樊記莫屬。

絳守居園池首得地理之勝，即樊宗師〈絳守居園池記〉所說的「宜得地形勝，瀉水施法」。據記載，隋代絳州井水鹼鹹，既不宜飲用，又無法灌田。梁軌為民生計，於開皇十六年（西元 596 年）從距縣城西北三十華里的九原山，引來「鼓堆泉」的泉水，同時在沿途修築十二道灌渠道，有高處水不得過，則鑿之，有絕處以槽閣之，鼓水從池溝沼渠而入，澆灌農田，餘水則穴城而入，流入街巷畦町阡陌間，入城供居民飲用，小部分流入當時刺史的「牙城」，即流入衙署和居舍後蓄為池沼。

大業元年（西元 605 年），隋煬帝的弟弟漢王諒造反，絳州薛雅和聞喜裴文安居高垣「代土建臺」以拒叛軍討之，因此形成了大水池，水面積約占全園的四分之一，池的周邊以木石圍砌成駁岸，水從潭西北注入園池，形成三丈懸瀑，噴珠濺玉。然後，鑿高槽、絕寶埠，造成「動與天遊」的壯麗水景。

北宋時，該園雖經修葺，但基本風貌未變，范仲淹有〈絳州園池〉詩云：「絳臺使君府，亭閣參園圃。一泉西北來，群峰高下睹。」中國整個地形西北高、東南低，從西北引水至東南，順勢而為。園中亭軒、堂廊皆跨水面池，並深得借景之妙，建築與自然美景巧妙結合，獲得咫尺千里之效。

雙橋貫通水池南北，北橋名「通仙橋」，南橋名「採蓮橋」，水中見橋影如虹蜺曲脊，俯觀如蜃氣、象樓臺，「徊漣亭」高高屹立在兩橋之中，遠望如觀蜃景一般。水中有山可依止曰島，有水渚曰坻，雙橋如虹蜺

[386]《全唐文》卷七三〇。

鬥於島坻之上，十分壯觀。

池南是井陣形的軒亭，周以直櫺窗的木製迴廊，如北方常見的四合院貌。薔薇花陣中踴出「香亭」，與太守寢室相通，可靜穆思慮。

池東西建有「新亭」和「槐亭」，東流的渠水穿過「望月渠」，流到盡頭，便是柏枝舒展、濃蔭密布的「柏亭」。

正東是「蒼塘」，西望水面，波光粼粼似雕刻。正東五行屬木，色彩青蒼色，正好相合。

正北是橫貫東西的「風堤」，堤勢倚渠偎池，高峻起伏，倒映塘中如龜龍纏繞，靈魚浮波，色彩斑斕。

「蒼塘」西北有巒名鰲蚗原，山光水色，盡收眼底。「蒼塘」西是一片茂密的梨林叫「白濱」。

再次是植物成為構景主題，建築點綴其間。直接以植物為主景的就有「採蓮橋」、「香亭」、「槐亭」、「柏亭」。樊宗師〈絳守居園池記〉稱松為「蒼官」、竹為「青士」，「柏亭」邊有高可磨雲的柏樹，和松竹擁列，與槐為友，槐柏蔭高而松竹之色相和合也。「白濱」形容梨花，梨花盛開之時，白色的梨花似百行素女雪中翩翩起舞，更有一片翠色稻畦如千幅絹帛。大池周邊有美麗的蔓草，廊廡藤蘿之翠蔓和薔薇之紅刺相映生輝。園中樹木若錦繡相交而香氣瀰漫，畝畹之華麗，麗絕他郡。

〈絳守居園池記〉中還強調了新亭門口的「槐亭」旁有槐若施力遮護槐亭，「霧鬱蔭後頤」，若黑雲氣蔭亭之後簷，並說此處乃「可宴可衙」，可以宴集又可辦案決事。中國古代有崇拜槐樹的文化，人們視槐樹為神，槐是公相的象徵，「三槐九棘」象徵三公九卿，以「槐棘」指聽訟的處所。《三國志·魏志·高柔傳》：「古者刑政有疑，輒議於槐棘之下。自今之後，朝有疑議及刑獄大事，宜數以諮訪三公。」《資治通鑑·齊紀七》：「是

故先王之制，雖有親、故、賢、能、功、貴、勤、賓，苟有其罪，不直赦也；必議於槐棘之下，可赦則赦，可宥則宥，可刑則刑，可殺則殺。」

池西南有「虎豹門」與州衙相通，左壁畫猛虎與野豬搏鬥圖，右壁繪身著二色錦衣的胡人馴豹的形象，栩栩如生，以示「萬力千氣」。古代衙門的別稱是「六扇門」，上刻有猛獸利牙圖案，象徵威武，這裡通向州衙的門用「虎豹」圖案亦與此同義。

綜上可見，隋唐時期的絳守居園池，布局以水為主，以原、隰、堤、谷、墅、塘等地貌單元為骨架，花木題材為主題，供遊憩的園林建築物掩映其中。宋名臣范仲淹〈絳州園池〉：「池魚或躍金，水簾長布雨。怪柏鎖蛟虯，醜石鬥貙虎。群花相倚笑，垂楊自由舞。靜境合通仙，清陰不知暑。」是以自然風光為主的山水園林。唐宋著名文人學士如岑參、歐陽修、梅堯臣、范仲淹等皆曾駐步其間，吟詩作賦，增加了其深厚的文化底蘊。

現存園池基本面貌是清代李壽芝重建，後經民國初年修建的風貌，已非隋唐舊貌。園池東西長、南北窄，一條子午梁（甬道）橫貫園池南北，將園池分為東西兩部分。

整個園林根據植物花卉的不同，劃分成春、夏、秋、冬四個景區，咫尺園林將遊客帶到寫意的山水圖畫中。

隋朝在中國歷史的長河中，好似一顆流星，瞬間隕落，但隋朝又似一道霹靂，劃破了漫漫長夜，迎來了中華大一統的光輝歷史時代。

第二節　唐五代皇家宮苑美學

隋煬帝與唐高祖李淵都是北周大司馬獨孤信的外孫，即隋文帝與李昞（李淵之父）的皇后是同胞姊妹。唐朝幾乎全盤繼承了隋朝的文治武功、政治、經濟、文化、外交和軍事制度，僅隋朝國倉存糧直到唐貞觀十一年

還沒用完，又有唐太宗、武則天、唐玄宗等這樣傑出君主的治理，出現了「貞觀之治」到「開元盛世」的昌盛局面，國祚達近三百年之久，成為中國歷史上最強盛的封建帝國。

在這樣的文化土壤的滋育下，唐朝崇尚開拓進取、奮發向上、剛健有力的審美理想，展現了氣魄、力量、開放和相容的文化視野。皇家園林體量雄偉、裝飾華麗、雍容大度，洋溢著天朝大國的自信與輝煌，展現了體天象地、經緯宇宙、非壯麗無以重威的皇極意識。

安史之亂是唐朝由盛轉衰的轉折點。中晚唐僅對已有皇家園林進行小規模的修葺或疏濬。至五代十國時期，精美的園林大多淪為廢墟，唯吳越王錢鏐在經營的吳越地區得以部分復興。

一、貴順物情，戒其驕奢

初唐倡導儉約，皇家宮苑多利用隋舊苑改建，至高宗、睿宗、玄宗朝則大建離宮別苑：諸如大內四苑即北郊的禁苑、西內苑太極宮、東內苑大明宮、南內苑興慶宮……長安城的遠郊，是星羅棋布的離宮、行宮，避暑的夏宮有麟遊縣天臺山的九成宮，避寒的冬宮有臨潼縣驪山之麓的華清宮，另外，翠微宮、玉華宮也久負盛名。

光宅元年（西元 684 年），武則天改東都洛陽為神都，隋西苑也改稱神都苑。隋洛陽會通苑入唐後改名東都苑，一稱芳華苑；武則天執政期間，改名神都苑，園內有合璧宮、凝碧池、凝碧亭、明德宮（即隋顯仁宮）、射堂、官馬坊、黃女宮、黃女灣、芳樹亭等，設有十七個苑門。

唐太宗繼承唐高祖李淵制定的尊祖崇道國策，了解到「奢靡之始，危亡之漸」，視奢侈縱欲為王朝敗亡的重要原因，因此身體力行，履行節儉，反對「崇飾宮宇，遊賞池臺」，並嚴禁自王公及之下，第宅、車服、

婚嫁、喪葬的奢侈，如若裝飾過於豪華，便將遭到查處。所以二十年來，風清俗美。

在太宗表率下，出現了許多清廉儉約的大臣，「岑文字為中書今，宅卑溼，無帷帳之飾……戶部尚書戴冑卒，太宗以其居宅弊陋，祭享無所……溫彥博為尚書右僕射，家貧無正寢，及薨，殯於旁室」[387]。

魏徵宅內，連正堂都沒有，一次他生病，唐太宗當時正要營造小型的宮殿，於是停下工，用這些材料為魏徵營造正堂，五天就完工了，唐太宗還派使者贈送給魏徵喜歡的素布被縟，以成全他節儉的志向。

建於終南山的太和宮為唐高祖李淵於武德八年（西元 625 年）所造。貞觀十年（西元 636 年）廢。至貞觀二十一年（西元 647 年）四月九日，上不豫，公卿上言，「請修廢太和宮，厥地清涼，可以清暑，臣等請徹俸祿，率子弟微加功力，不日而就。」於是遣將作大匠閻立德於順陽王第取材瓦以建之。包山為苑，改為翠微宮。正門北開，謂雲霞門，視朝殿名翠微殿，寢名含風殿。唐太宗有〈秋日翠微宮〉詩：「荷疏一蓋缺，樹冷半帷空。側陣移鴻影，圓花釘菊叢。」在這裡可以獲得「攄懷俗塵外，高眺白雲中」的精神享受。

二、九天閶闔開宮殿

建築形式和色彩展現出來的建築體量，能給人最直接的視覺感受。如對稱、完整的建築體量，傳遞出莊嚴和肅穆；自由、多樣化的建築形體，營造的是活潑、輕鬆的氛圍；體量厚重莊嚴的建築形體，給人強大的力量感，甚至產生被征服、被控制的威懾力。

始建於隋文帝開皇十三年（西元 593 年）的「仁壽宮」，是隋文帝的

[387]《貞觀政要·儉約》。

離宮。唐太宗貞觀五年（西元 631 年）修復擴建，更名為「九成宮」，「九成」之意是「九重」或「九層」，言其高大。九成宮，周垣有一千八百多步，曾建成延福、排雲、御容、咸亨、大全、永安、丹霄等大型宮殿。

唐李昭道（傳）〈洛陽樓〉圖軸

高宗時建於東都洛陽的上陽宮，是毗連於洛陽宮城西的大型宮苑，規模宏大，據《唐六典》記載，有玉京門、金闕門、泰初門、含露門、仙桃門、壽昌門、元武門、客省院、蔭殿、翰林院、飛龍廄和上清殿等，可乘高臨深，有登眺之美。白居易〈洛川晴望賦〉描寫：

三川浩浩以奔流，雙闕峨峨而屹立。飛梁徑度，訝殘虹之未消；翠瓦光凝，驚宿雨之猶湮……瞻上陽之宮闕兮，勝仙家之福庭。

上陽宮高大宏麗，雲構承天、樓臺鎮空，雕飾精美華貴，石蟾蜍水口、琉璃瓦當，「丹粉多狀，鴛瓦鱗翠，虹梁疊狀」，綠瓦紅柱，紅油漆殿柱，色彩鮮麗厚重，極盡豪奢。韋機建成上陽宮後，曾因其太過華麗，受到彈劾免職。

長安內宮苑以大明宮體量最為宏偉。唐貞觀八年（西元 634 年），太

宗李世民為供其父李淵避暑，於長安宮城東北角禁苑內修建永安宮，次年改名大明宮。龍朔二年（西元 662 年）高宗李治加以擴建，一度改名蓬萊宮，大明宮是唐長安城三大殿規模最大的一座，稱為「東內」，是世界上最輝煌壯麗的宮殿群之一，也是唐時達二百餘年的政治中心和國家象徵。

大明宮占地 3.5 平方公里，踞龍首原上的全城制高點，有高屋建瓴之勢。平面呈梯形，南寬北窄，周長 7,628 公尺，是明清北京紫禁城的 4.5 倍，被譽為千宮之宮、絲綢之路上的東方聖殿。

北宋時宋敏求的《長安志》記載：大明宮「北據高原，南望爽塏，每天晴氣朗，望終南山如指掌，京城坊市街陌，俯視如在檻內」。氣象之巍峨軒敞，氣勢壯闊。

大明宮分為外朝、內廷兩部分。

外朝沿襲唐太極宮的三朝制度，沿著南北向軸線縱列了大朝含元殿、日朝宣政殿、常朝紫宸殿。三殿東西兩側建有若干殿閣樓臺。外朝部分還附有若干官署，如中書省、門下省、弘文館、史館等。

含元殿朱柱素壁，白色的牆面、紅色的柱子，碧瓦朱甍，表面雕刻蓮花的綠琉璃磚瓦、紅色的屋脊，赭黃色的斗栱，流光溢彩而不失莊嚴。殿前龍尾道長 75 公尺，道面鋪素面方磚、四葉紋方磚、瑞獸葡萄紋蓮花方磚，兩邊為有石柱和螭首的青石勾欄。殿東西兩側前方有翔鸞、棲鳳兩閣，以曲尺形廊廡與含元殿相連。

龐大的宮殿建築群，高大巍峨，成為後世宮殿的範例。「九天閶闔開宮殿，萬國衣冠拜冕旒。」[388] 何等恢宏的鼎盛氣象！

大內御苑緊鄰宮廷區的後面或一側，宮、苑雖分置但往往彼此穿插、延伸，「館松枝重牆頭出，御柳條長水面齊」（王建〈春日五門西望〉），

[388]〔唐〕王維：〈和賈舍人早朝大明宮之作〉。

「陰陰清禁裡，蒼翠滿春松」（陸贄〈禁中春松〉），宮中亦廣植松、柏、桃、柳、梧桐等樹木，草木蔥蘢，繁花似錦，自然成景。上官儀〈早春桂林殿應詔〉詩曰「曉樹流鶯滿，春堤芳草積」。

在畫家閻立本任總設計師的皇家宮苑大明宮，也廣植柳樹和梧桐，大明宮裡的修史館門前東西兩側栽種了 74 棵棗樹，沒有雜樹。（《舊唐書》卷四三）大明宮還有以植物為主要景色的園中園，如櫻桃園、杏園、桃園、梨園、葡萄園、石榴林等。大明宮內廷部分以太液池為中心，池中建蓬萊山，岸邊栽植翠竹數十叢，池周建曲廊，廊周羅布 400 多間殿宇廳堂、樓臺亭閣，寢殿在池南。這是帝王后妃起居遊憩的場所，屬於離宮形制。

興慶宮是唐代園林與宮廷建築相結合的典範。占地面積 2,016 畝，宮內的主要建築如勤政務本樓、花萼相輝樓等多呈樓閣式，顯示出高臺基、大屋頂樣式，大屋頂的垂脊呈弧形，屋簷也微微翹起，整個坡面呈「旋輪線」形，屋面形象優美，還形成一個重要的平衡作用，加強了柱子的穩定性。屋脊的兩端飾有「鴟尾」，使整個建築更加壯觀，更富有神采。興慶宮的建築還採用碩大的斗栱，挺拔的柱子，絢麗的彩繪，高高的臺基，這些有系統的結合為一體，顯示出尊貴、豪華、富麗、典雅的建築文化特色。

《唐語林》記載：「玄宗起涼殿，拾遺陳知節上疏極諫，上令力士召對。時暑毒方甚，上在涼殿，座後水激扇車，風獵衣襟。知節至，賜坐石榻。陰靄沈吟，仰不見日，四隅積水，成簾飛灑，座內含凍，復賜冰屑麻節飲。陳體生寒慄，腹中雷鳴，再三請起，方許，上猶拭汗不已。陳才及門，遺洩狼藉，逾日復故。謂曰：『卿論事宜審，勿以己方萬乘也。』」

涼殿和前述王鉷的自雨亭等類建築技術較早出現在比較乾燥的兩河流域以西地區，這一帶曾屬拂菻領土，《舊唐書‧拂菻傳》云：「至於盛暑之

節，人厭囂熱，乃引水潛流，上遍於屋宇，機制巧密，人莫之知。觀者唯聞屋上泉鳴，俄見四簷飛溜，懸波如瀑，激氣成涼風，其巧妙如此。」為此向達先生在《唐代長安與西域文明》中認為，中國「採用西亞風之建築當始於唐」。

上陽宮是供唐王朝宮室后妃居住和朝廷及宮室人遊賞、離居的地方，屬於離宮園林。據《唐六典》記載，對照《永樂大典》中的上陽宮圖，觀風殿、化成院、麟趾殿、本院、芬芳殿、上陽宮等數十處宮殿建築是依據地形地勢分布，採用自由的、集錦式的布局，散置在上陽宮的園林空間之中。「山水隱映，花氣氳冥」、「上陽花木不曾秋」，宮內有常青不凋的松柏、森翠的竹木和南方的桂、橙之類闊葉常青樹。所以，「上陽花草青營地」（元稹〈上陽白髮人〉）自然性更強，擇地更得體於自然。

「上陽花木不曾秋，洛水穿宮處處流。畫閣紅樓宮女笑，玉簫金管路人愁。幔城入澗橙花發，玉輦登山桂葉稠。曾讀列仙王母傳，九天未勝此中遊。」（王建〈上陽宮〉）澗水依地勢引入宮中，再出宮入洛河，是水域豐盈的水景園。

三、檻外低秦嶺，窗中小渭川

唐代離宮別苑多選擇郊外山岳地帶，如「翠柏蒼松繡作堆」的驪山、「綠竹入幽徑，青蘿拂行衣」的終南山，以及重巒疊嶂、「氣壓崑崙天柱矮」的寶雞天臺山等，建築往往因地制宜、隨勢高下而築，與秀麗的山水相融，都是自然中現人工的佳例。

初唐時就利用驪山溫泉水建溫泉宮，至玄宗時改為華清宮，由宮殿、亭閣、迴廊組成。宮殿坐北面南，為高臺建築。長生殿、朝元閣、集靈臺、宜春亭、芙蓉園、鬥雞殿等高低錯落隱現於綠蔭鮮花叢中。

<div align="center">華清宮圖（《陝西通志》）</div>

華清宮利用泉水建成華清池。據陳鴻《華清湯池記》載：「安祿山於范陽，以白玉石為魚龍鳧雁，仍以石梁及石蓮花以獻。雕鑴巧妙，殆非人功。上大悅，命陳於湯中，仍以石梁橫亙湯上……又嘗於宮中置長湯數十，門屋環回，甃以文石。為銀鏤漆船及白香木船置於其中。至於楫櫓，皆飾以珠玉。又於湯中壘瑟瑟及沉香為山，以狀瀛洲、方丈。」[389]

真是窮奢極欲，古今罕匹。水面有分有聚，以聚為主，給人池水漫漫，清澈開朗，深邃莫測之感；以分為主，則產生虛實對比，縈迴曲折，無限幽深之意境。

這裡春天山花爛漫，重巒疊翠；入夏，一池湖水，凝碧濃綠，涼爽宜人；秋日，楓松相映，燦若明霞；隆冬時節，白雪銀裝，妖嬈迷人。一年四季景色不同，一天四時景色各異。

[389]《全唐文》卷六一二。

　　九成宮所在的寶雞天臺山，東障童山，西臨鳳凰山，南有石臼山，北依碧城山，溝壑眾多，崖峻谷深，林海茫茫，群峰巨石隱於蒼松翠柏之中，組成一幅幅色彩斑斕的自然畫面。使人置身於「嵐光晴亦靄，樹色鬱猶蒼」、「偶聞松濤聲，卻是萬籟靜」的境界。九成宮坐落在峭壁對峙、群山萬壑之間，雲霧迷漫，氣象萬千，河、湖（水庫）、溪、瀑、潭、泉俱全，山環水繞，縱橫交錯，水質潔淨，碧波盪漾。

四、亂世樂土，嗜治林圃

　　安史之亂後，皇家園林大多已是「寥落古行宮，宮花寂寞紅」、「廢苑牆南殘雨中，似袍顏色正蒙茸」；後因五代十國的戰亂，唐代洛陽的園林可以說是「與唐共滅而俱亡」了。

　　江南在吳越王錢鏐奉行「以民為本、保境安民」的國策下，發展迅速，自成富甲天下的一方天堂，「井邑之富，過於唐世」，盛世達 80 多年。

　　由於吳越國「國富兵強，垂及四世，諸子姻戚，乘時奢僭，宮館苑圃，極一時之盛」[390]，廣陵王元璙帥中吳，好治林圃，有南園、東圃、錢元璙池館、金谷園等。「其諸子徇其所好，各因隙地而營之，為臺為沼」[391]。

　　蘇州古城西南隅的南園，為吳越國廣陵王錢元璙及其子指揮使錢文奉所建立，初建時規模極大，極盛時達 10 餘萬平方公尺，園內的廳堂亭榭極多，有三閣八亭二臺，異木奇石。如安寧廳、思玄堂，清風、綠波、迎仙等三閣，有清漣、湧泉、消暑、碧雲、流杯、沿波、惹雲、白雲等八亭，又有以天生樹木製作亭柱的迎春亭、百花亭。在西池的島嶼上，建有尖頂及呈旋螺式的龜首、旋螺二亭。

[390]〔明〕歸有光：〈滄浪亭記〉，見《震川先生集》卷十五。
[391]〔宋〕朱長文：〈樂圃記〉，見王稼句編注《蘇州園林歷代文鈔》，上海三聯書店 2008 年版，第18 頁。

園內遍植奇花異草，樹木蓊鬱，「老木皆合抱，流水奇石，參錯其間」[392]，有清流崇阜，水石柳堤，竹林成徑、桃夭有蹊，風景絕佳。錢氏「車馬春風日日來，楊花吹滿城南路」、「釃流以為沼，積土以為山，島嶼峰巒，出於巧思，求致異木，名品甚多，比及積歲，皆為合抱。亭宇臺榭，值景而造……每春縱士女遊覽，以為樂焉」[393]。《宋平江城坊考》引續志云：「今府學後一方之地，皆故園也。」[394]

「東圃」，一作東墅，是錢元璙之子錢文奉為衙前指揮時所創，園內有奇卉異木，名品千萬，崇崗清池，茂林珍木，又累土為山，亦成巖谷，極園池之賞。當年元璙父子常常跨白騾、披鶴氅，緩步花徑，或泛舟池中，容與往來，詩酒流連。

金谷園乃錢元璙三子錢文惲在晉代景德寺故址建，俗稱三太尉園。崇崗清池，茂林珍木。蓋豔羨晉石崇之金谷園：「前臨清渠，柏木幾於萬株，流水周於舍下，有觀閣池沼，多養魚鳥。家素習技，頗有秦趙之聲。出則以游目弋釣為事，入則有琴書之娛。又好服食噓氣，志在不朽，傲然有凌雲之操。」[395]故徑以「金谷園」為名。

五代南漢主劉龑的宮苑「九曜園」，內有樓閣亭臺，廣植名花異木，聚方士在此煉藥，因此地名仙湖及藥洲，盛極一時。尤以奇石勝，園中有太湖奇石九塊，疊為九曜石景，《粵東金石略》載：「石凡九，高八、九尺，或丈餘，嵌巖崒兀，翠潤玲瓏，望之若崩雲，既墮復屹，上多宋人銘刻。」石上銘刻米芾墨跡，現存石刻「藥洲」二字，傳為乾隆年間名士翁方綱摹寫。

[392]〔宋〕范成大：《吳郡志·園亭》卷一四，江蘇古籍出版社 1986 年版，第 189 頁。
[393]〔宋〕朱長文：《吳郡圖經續記》，江蘇古籍出版社 1986 年版，第 15、16 頁。
[394]〔宋〕范成大：《吳郡志·園亭》卷一四，江蘇古籍出版社 1986 年版，第 192 頁。
[395]〔晉〕石崇：〈思歸引·序〉。

福州市內西湖，晉太康三年（西元 282 年）郡守嚴高率眾所鑿，方圓十數里，主要供農田灌溉使用。五代時，閩王王審知次子王延鈞繼位，築室其上，號水晶宮，並在園內建造亭臺樓榭，湖中設樓船，更修一復道，可由內城軍府直達水晶宮，西湖遂成王延鈞之御花園。

第三節　私家園林美學

李白、杜甫、盧鴻等盛唐文化孕育出的天才詩人、畫家，都有揮之不去的山水情結，他們有結廬名山、卜居林泉的嗜好。

中晚唐五代時期，科舉制度結束了士族獨霸各級官位的局面，改變了官僚系統的成分，大批文人參與了園林營構，追求以詩入園、因畫成景，昇華了中國園林藝術。

美學風格上，雖然王公貴戚的私家園林奢華壯美，士人園林素淨雅潔，但都是山水畫意園林。

一、自然成野趣

盛唐士人園以山居為多，普遍追求「自然成野趣，都使俗情忘」，以風光天然、不加穿鑿為美。

達官貴人園喜歡築山引水，寒素處士園也喜歡鑿山引泉，據杜佑〈杜城郊居王處士鑿山引泉記〉載：王處士「短褐或弊，簞笥屢空，守道安貧，不求不競。素多山水，乘興遊衍，逾月方歸……開雙洞於巖腹，常鬱燠於生寒；交清泉於巘上，遭旱暵而淙注。止則澄澈，動則潺湲，宛如天然，莫辨所洩。懸布垂練，搖曳晴空。」

1. 摩詰輞川

王維（西元 700 年～ 760 年），知音律，善繪畫，尚佛理，南宗文人

畫家之宗師。安史之亂起，他因被迫接受偽職而被定罪，後得到赦免，不僅官復原職，還逐步升遷，官至尚書右丞。但王維「晚年唯好靜，萬事不關心」（王維〈酬張少府〉），歸隱輞川別業，「氣和容眾，心靜如空」（王維〈裴右丞寫真贊〉），與松風山月為伴，稟受山川英靈之氣，筆參造化，蘇軾曾稱讚：「味摩詰之詩，詩中有畫；觀摩詰之畫，畫中有詩」，可見王維的詩畫與園林山水相映相融。

王維的輞川別業選址在今陝西省藍田縣西南 10 餘公里處的輞川山谷，乃初唐宋之問別業舊址，《冊府元龜》中寫「引輞水激流於草堂之下，漲深潭於竹中」、「四顧山巒掩映，似若無路，環轉而南，凡十三區，其美愈奇」[396]；「輞川形勝之妙，天造地設」（《輞川志》）。

王維自謂：其遊止有孟城坳、華子岡、文杏館、斤竹嶺、鹿柴、木蘭柴、茱萸泮、宮槐陌、臨湖亭、南垞、欹湖、柳浪、欒家瀨、金屑泉、白石灘、北垞、竹里館、辛夷塢、漆園、椒園等。[397]

輞川二十景隨岡巒的高低起伏、因勢設景，山景有嶺、崗、塢、坳，水貌則湖、泉、泮、瀨、灘，引水入於舍下，布景點於岡巒叢林之間。建築就地取材，文杏館是「文杏裁為梁，香茅結為宇」，乃山野茅廬的構築。不少以花木成景：茱萸泮「結實紅且綠，復如花更開」的山茱萸；斤竹嶺「檀欒映空曲，青翠漾漣漪」；「仄徑蔭宮槐，幽陰多綠苔」的宮槐陌，幽篁叢中的竹里館，辛夷塢的芙蓉花，漆園的婆娑數株樹，還有椒園、木蘭柴等因多花椒、木蘭而命名。人工所築之景與湖光山色相融為一。據《唐朝名畫錄》記載：王維還將輞川園景描繪成圖，「山谷鬱鬱盤盤，雲水飛動，意出塵外，怪生筆端」。

[396]〔清〕趙殿成：《王右丞集箋注》引《陝西通志》。
[397]《全唐詩》卷一二八《輞川集並序》。

金屑泉　欒家瀨　柳浪　臨湖亭　北垞　鹿柴　宮槐陌　茱萸沜　木蘭柴　斤竹嶺　文杏館

〈輞川別業圖〉局部（《關中勝蹟圖志》）

王維在輞川別業，「與道友裴迪浮舟往來，彈琴賦詩，嘯詠終日。嘗聚其田園所為詩，號《輞川集》」[398]，以至「王裴輞川絕句，字字入禪」[399]。

王維自己描述：

輒便往山中，憩感配寺，與山僧飯訖而去。北涉玄灞，清月映郭。夜登華子岡，輞水淪漣，與月上下；寒山遠火，明滅林外。深巷寒犬，吠聲如豹。村墟夜舂，復與疏鐘相間。此時獨坐，僮僕靜默，多思曩昔攜手賦詩，步仄徑，臨清流也。當待春中，草木蔓發，春山可望，輕鯈出水，白鷗矯翼，露溼青皋，麥隴朝雊……然是中有深趣矣。[400]

王維所言的「深趣」，正是悠然自得的禪悅。在王漁洋所稱「字字入禪」的王維詩中，最典型的莫過於輞川詩了。輞川詩中的空山、深林、雲

[398] 《舊唐書·王維傳》。
[399] 〔清〕王士禎：《蠶尾續文》。
[400] 〔唐〕王維：〈山中與裴秀才迪書〉，《王右丞集》卷十八。

彩、鳥語、溪流、青苔，乃至新雨、山路、桂花、斑駁的色澤等，都無不有著禪的色彩。如王維對於人事變遷、仕途窮通乃至物興物衰物生物滅都泰然視之，安詳靜穆、閒適優遊，有限的自我躍身大化，進入了時空混沌、永珍渾化的境界，成為詩人中很完美的展現般若思想境界的第一人：「空山不見人，但聞人語響。返景入深林，復照青苔上。」[401] 恬靜而幽深，冷暖色相映，詩歌交響，是參禪悟道之後完美的自我體驗[402]。

　　無論是「檀欒映空曲，青翠漾漣漪」的斤竹嶺，還是「獨坐幽篁裡，彈琴復長嘯。深林人不知，明月來相照」的竹里館，都是王維禪思之地，在一個遠離俗塵的蕭瑟靜寂、冷潔但又身心自由的小天地裡，觀照磐若實相，心淨土淨，體會維摩詰菩薩的「身在家，心出家」的真諦。

　　輞川隨著王維的去世，很快就成了人們的追憶，杜甫〈解悶〉詩曰：「不見高人王右丞，藍田丘壑漫寒藤。最傳秀句寰區滿，未絕風流相國能。」

李白與杜甫（臺灣關渡宮）

[401]〔唐〕王維：〈鹿柴〉，《王右丞集》卷十八。
[402]〔三國魏〕龍樹著，鳩摩羅什譯：《中論・觀四諦品二十四》。

2. 結廬名山，卜居林泉

李白和杜甫為中國詩歌燦爛星空中的雙子星，他們曾「醉眠秋共被，攜手日同行」，情同手足。比李白小 11 歲的杜甫盼望與李白「何時一樽酒，重與細論文」。

夙有「濟蒼生」、「安社稷」遠大抱負的李白，於唐玄宗開元十三年（西元 725 年）「仗劍去國，辭親遠遊」。早年就接觸並信仰當時很盛行的道教，喜愛棲隱山林，求仙訪道，超凡脫俗。「五嶽尋仙不辭遠，一生好入名山遊」（〈廬山謠寄盧侍御虛舟〉）、「此行不為鱸魚膾，自愛名山入剡中」（〈秋下荊門〉）。凡佳山水，必有這位大詩人的足跡。

號為「東南第一山」之稱的九華山，古稱陵陽山、九子山，位於安徽省池州境內。方圓 100 公里內有 99 座峰，主峰十王峰海拔 1,344.4 公尺，山體由花崗岩組成，山形峭拔凌空。今有太白書堂，傳說為李白隱居九華山時居所，初建於南宋嘉熙初年（西元 1237 年），是青陽縣令蔡元龍為紀念李白二遊九華而始創，院內有太白井，相傳李白曾烹泉水品茗於此。

廬山「無山不峰，無峰不石，無石不泉也。至於彩霞幻生，朝朝暮暮，其處江湖之界乎，此所謂山澤通氣者矣」[403]，有「匡廬奇秀甲天下」之譽。鍾情於「清水出芙蓉，天然去雕飾」的美學趣味的李白，對廬山美景嘆賞不已。李白更鍾情於廬山上的「五老峰」，賦詩曰：「廬山東南五老峰，青天削出金芙蓉。九江秀色可攬結，吾將此地巢雲松。」（〈登廬山五老峰〉）五老峰的青松白雲之中是李白理想的隱居之地。

天寶十五載（西元 756 年），安史叛軍占領了洛陽以北的廣大地區，為避戰亂，李白帶著宗氏夫人到廬山隱居在五老峰下的屏風疊，實現了他

[403]〔明〕王思任：〈遊廬山記〉。

「吾將此地巢雲松」的夙願。李白在此修建了讀書草堂，時達半年之久，留下了 24 首光輝詩篇。他逍遙自得，在〈山中與幽人對酌〉：「兩人對酌山花開，一杯一杯復一杯。我醉欲眠卿且去，明朝有意抱琴來。」本為避亂暫時隱居，但李白在〈贈王判官時余歸隱居廬山屏風疊〉詩中表示「明朝拂衣去，永與海鷗群」，產生了長期隱居的想法。開元十五年（西元 727 年）他來到安州（今安陸），遇到唐高宗朝宰相許圉師，「妻以孫女」，入贅相門之家，開始了「酒隱安陸」十年的生活。他入遠山建構石頭房子，選幽景開出土質最好的田地，似乎永遠要與世隔絕，過耕讀生活。

杜甫自稱「我生性放誕，雅欲逃自然。嗜酒愛風竹，卜居必林泉」[404]，他經歷了大唐由盛到衰的過程，西元 759 年自華州棄官後，攜家逃難，跋山涉水來到了成都。時任成都尹的嚴武「武與甫世舊，待遇甚隆」，第二年（唐肅宗上元元年），由表弟出資，於城西浣花溪畔建起了自己的草堂。

草堂選址環境優美，杜甫詩歌「浣花流水水西頭，主人為卜林塘幽」（〈卜居〉），這裡「江深竹靜兩三家」，草堂處於山水田園之間。周圍是「舍南舍北皆春水」（〈客至〉），「背郭堂成蔭白茅，緣江路熟俯青郊。橙林礙日吟風葉，籠竹和煙滴露梢」（〈堂成〉），「田舍清江曲，柴門古道旁……櫸柳枝枝弱，枇杷樹樹香」（〈田舍〉），草堂點綴著竹木松和花果，屋頂覆以茅草。人與浣花溪、茅舍、竹籬、柴扉和周邊的花木相融在一起。

草堂質樸自然，從 2001 年在杜甫草堂舊址發掘的唐宋民居遺跡來看，宅院的門扉朝向東南，浣花溪水繞行於東、南、西三面，院子裡有生活用的水井，井邊向東北是一條小小的排水溝渠，以青石砌築，簡樸夯實。以茅草苫蓋為屋頂，「敢謀土木麗，自覺面勢堅。臺亭隨高下，敞豁

[404]〔唐〕杜甫：〈寄題江外草堂（梓州作，寄成都故居）〉。

當清川」(〈寄題江外草堂〉),隨地勢高下修築亭臺水檻。

今重建的杜甫草堂的廳亭榭等建築,皆以杜甫詩名為額,花草也依杜詩。如「水竹居」、「恰受航軒」、「水檻」、「花徑」等。

杜甫一生,除了浣花溪畔的草堂外,還有重慶奉節縣東的夔州草堂、梓州(治地今三臺縣城)草堂等。

杜甫三處居地,都有山光水色的自然生態環境,由於「詩」的崇高地位,吸引了唐後眾多風流倜儻的文人墨客和滿腹經綸的高人隱士探訪,使草堂具有了豐厚的人文累積沉澱。

3. 山為宅兮草為堂,芝蘭兮藥房

盧鴻是和王維名望相當的山水畫家、詩人、書法家,一名鴻一,字浩然,一字顥然,曾三辭皇封,終身隱逸名山,為人激賞。

在諸多隱士中,盧鴻備受殊榮。《新唐書卷二百十九隱逸傳》載,玄宗詔書屢下,每輒辭託。最後,玄宗為了成就其志,賜他一身隱居服,一所草堂,讓他帶官歸山,每年可得到糧米一百石、布絹五十匹,而且還讓他隨時記下朝廷的得失,可以直接把狀子交給玄宗。一些府縣的官員也常常到他家拜訪。盧鴻回山後,廣開門戶,召聚五百弟子講學,直到去世。時人稱之唐代的「山中宰相」。

盧鴻隱居嵩山後,築「嵩山別業」,收徒授業,與高僧名道普寂、司馬承禎等遊,每日裡吟詩作畫,怡然自得。他曾自圖其居,畫了〈嵩山十志圖〉,包括「草堂、倒景臺、樾館、枕煙庭、雲錦淙、期仙磴、滌煩礬、冪翠亭、洞元室、金碧潭」十景,圖寫隱居之處的山林景物,時稱山林絕勝 [405]。插圖係以唐宋各家筆意擬之,圖中峰巒渾厚,林木蒼厚,筆

[405]〔宋〕董逌撰:〈廣川畫跋〉。

墨細密嚴實，松秀渾然，柔中帶剛，每圖各繫以詩及序。與王維的〈輞川圖〉一樣，名傳當時與後代。儘管畫家原作久已失傳，唯能見到傳為李公麟的〈草堂十志圖〉臨本，但詩及序還在。據此，「嵩山別業」的構築思想有了生動的依據。

〈嵩山十志圖詩序〉[406] 載：

草堂者，蓋因自然之溪阜。前當墉洫，資人力之締構；後加茅茨，將以避燥溼，成棟宇之用。昭簡易，葉乾坤之德，道可容膝休閒，谷神同道，此其所貴也。及靡者居之，則妄為剪飾，失天理矣！

詞曰：山為宅兮草為堂，芝蘭兮藥房。羅薜蕪兮拍薜荔，荃壁兮蘭砌。薜蕪薜荔兮成草堂，陰陰邃兮馥馥香，中有人兮信宜常。讀金書兮飲玉漿，童顏幽操兮不易長。

草堂依自然山水而築，茅茨土覆頂，具有樸拙的山林生趣。作者明確反對「妄為剪飾」，認為崇飾乃「失天埋矣」！山為住宅，結草為堂，用香草塗抹，有種屈原楚辭的浪漫情懷。

「倒景臺」也是因山而建，「傑峰如臺，氣凌倒景」，十分高峻，在此洗滌胸懷，精神超逸。「樾館」則是「即林取材，基顛柘，架茅茨」、「紫巖隈兮青溪側，雲松煙蔦兮千古色。芳靁蘺兮蔭蒙蘢，幽人構館兮在其中」。在山水及雲松煙蔦間，臥風霞旦，享受大自然的真趣。

草堂環境，重幽疊邃，如「草樹綿冪兮翠蒙蘢」的「冪翠庭」：「蓋崖巘積陰，林蘿沓翠。其上綿冪，其下深湛。」「洞元室」：「因巖作室，即理談玄。室返自然，元斯洞矣。」「雲錦淙」，一簾瀑布掛在山壁上，激流滾滾瀉入山谷水流中。

[406]《全唐詩》第二函第七冊，上海古籍出版社影印康熙揚州詩局本。

草堂為盧鴻安神養性之地，十景中「滌煩礐」用「飛流攢激，積漱成渠」的清水，滌除煩惱。

作者的思想時時流露出道教仙境和成仙的「心境」，如：「枕煙庭者，蓋特峰秀起，意若枕煙」，猶如「揚雄所謂爱靜神遊之庭是也」！「可以超絕紛世，永潔精神矣」，飄飄欲仙，超凡脫俗！又如：「期仙磴者，蓋危磴穹窿，迴接雲路，靈仙彷彿，若可期及」，高接雲天。登上凌空的期仙磴，彷彿看到青霞紫雲、仙人的鸞歌鳳舞，似乎已經成為山中神仙了。

作者還著重指出，像「金碧潭」這樣「水潔石鮮，光涵金碧，巖葩林蔦，有助芳陰」的美景，那些「世生纏乎利害」者，是「未暇遊之」，也不會使人欣賞的。

二、穿池疊石，丹巖吐綠

公卿貴戚、將相顯要亦競修園池，遍布長安、洛陽一帶。長安城南二十里的樊川，清流透迤如帶，水之曲處，為韋、杜二巨族世居之地。據《長安圖志》載：「韋杜二氏，軒冕相望，園池櫛比。」《新唐書‧杜佑本傳》曰：「朱坡樊川，頗治亭觀林茢，鑿山股泉，與賓客置酒為樂。子弟皆奉朝請，貴盛為一時冠。」

宋李格非《洛陽名園記》載，唐貞觀、開元間，光東京洛陽城郊的公卿邸園號有千餘處。宋張舜民《畫墁錄》稱京官在京城也多園池：「唐京省入伏，假三日一開印。公卿近郭皆有園池，以至樊杜數十里間，泉石占勝，布滿川陸，至今基地尚在。」

開元中，唐太傅陳邕在福建漳州市南郊，利用丹霞山及九龍江之天然山水，巧為布局，鑿池疊石，綴以樓臺亭榭，建成一處碧瓦飛簷、山池清

秀、蔚為大觀的私家園林。陳宅大門，與龍口相向，面對晝夜不息之九龍江，大有吞吐龍江水之意。

1. 斜枕岡巒，千畝竹林

韋氏驪山別業，杜佑〈杜城郊居工處上鑿山引泉記〉曰：「神龍中，故中書令韋公嗣立驪山幽棲谷莊，實為勝絕……」因與驪山行宮的地緣關係，這裡往往成為帝王遊幸驪山湯泉後的又一個駐蹕之處。唐中宗親往幸焉，自制詩序，令從官賦詩，賜絹兩千匹。因封嗣立為逍遙公，名其所居為清虛原幽棲谷。他雖得恩寵，但同傳稱嗣立上疏勸諫「中宗崇飾寺觀，又濫食封邑者眾，國用虛竭」，山莊絕不會「崇飾」。

唐代沈佺期〈陪幸韋嗣立山莊〉見到的是：臺階好赤松，別業對青峰。茆室承三顧，花源接九重；「斜枕岡巒，黑龍臥而周宅……觀其奧區一曲，甲第千甍，冠蓋列東西之居，公侯開南北之巷……萬株果樹，色雜雲霞；千畝竹林，氣含煙霧。激樊川而縈碧瀨，浸以成陂；望太乙而鄰少微，森然逼座……於是下高臺，陟曲沼，鋪落花以為茵，結垂楊而代幄。霽景含日，晚霞五彩而丹青；韶望卷雲，春膏一色而凝黛」。別業中，「有重崖洞壑，飛流瀑水」。

連官階最低的九品校書郎也不例外，如綦毋校書（李頎〈題綦毋校書別業〉）、李校書花藥園[407]等。

2. 構仙山，侔造化

太平公主山池，「構仙山兮既畢，侔造化之神術。其為狀也，攢怪石而岑崟。其為異也，含清氣而蕭瑟。列海岸而爭聳，分水亭而對出。其東

[407]〔唐〕于邵：〈遊李校書花藥園序〉：「崇文館校書郎李公寢門之外，大亭南敞。大亭之左，勝地東豁，環岸種藥。不知斯地幾十步，但觀其飄渺霞錯，蔥蘢煙布，密葉層映，虛根不搖，珠點夕露，金燃曉光。而後花發五色，色帶深淺；蘂生一香，香有遠近；色若錦繡，酷如芝蘭；動皆襲人，靜則奪目。」（《全唐文》卷四二七）

則峰崖刻劃，洞穴縈迴……其西則翠屏嶄巖，山路詰曲，高閣翔雲，丹巖吐綠」[408]。

義陽公主山池，「徑轉危峰逼，橋回缺岸妨」、「攢石當軒倚，懸泉度牖飛」、「池分八水背，峰作九山疑」[409]。

武駙馬山亭「林園洞啟，亭壑幽深，落霞歸而疊嶂明，飛泉灑而回潭響。靈槎仙石，徘徊有造化之姿；苔閣茅軒，髣髴入神仙之境」[410]。

安樂公主「稟性驕縱，立志矜奢。傾國府之資財，為第宇之雕飾」[411]。

她曾經恃寵向父親唐中宗奏請將昆明池當為湯沐。中宗沒有同意，這位天之嬌女竟在長安城西南郊外，奪百姓莊園，造定昆池四十九里，直抵南山。延袤數里，累石為山，以象華嶽，引水為澗，以象天津[412]。堆山象華嶽，引水象天河。莊園「飛閣步簷，敘橋磴道。衣以錦繡，畫以丹青。飾以金銀，瑩以珠玉」[413]，連權傾天下的太平公主也感嘆：「看她的起居住處，我們真是白活了！」

「唐寧王山池院引興慶水西流，疏鑿屈曲，連環為九曲池。上築土為基，疊石為山，植松柏，有落猿、岩棲、龍岫、奇石、異木、珍禽、怪獸。又有鶴洲、仙渚，殿宇相連，前列二亭，左滄浪，右臨漪，王與宮人賓客宴飲弋釣其中」[414]。

岐陽公主、長寧公主、義陽公主，宰相李林甫、楊國忠，名將郭子儀、馬璘、李晟之亭館，皆極豪奢靡麗。《舊唐書·楊國忠傳》載：貴妃

[408]〔唐〕宋之問：〈太平公主山池賦〉。
[409]〔唐〕杜審言：〈和韋承慶過義陽公主山池五首〉。
[410]〔唐〕宋之問：〈奉陪武駙馬宴唐卿山亭序〉，見《全唐文卷二四一》。
[411]〈大唐故勃逆宮人志文並序〉。
[412]〔唐〕張鷟：《朝野僉載》卷三。
[413] 同上。
[414]《關中勝蹟圖志》卷六。

姊虢國夫人……於宣義里構連甲第，土木被綈繡，棟宇之盛，兩都莫比，晝會夜集，無復禮度……國忠山第在宮東門之南，與虢國相對，韓國、秦國甍棟相接，天子幸其第，必過五家，賞賜宴樂。每扈從驪山，五家合隊，國忠以劍南幢節引於前，出有餞路，還有軟腳，遠近餉遺，珍玩狗馬，闇侍歌兒，相望於道。

雖經歷安史之亂，但也有如著名經濟改革家劉晏這樣清廉的官員，他歷仕唐玄宗、肅宗、代宗、德宗四朝，兩度登宰相之位，長期總領全國財賦，效率高、功績大，「廣軍國之用，未嘗有搜求苛斂於民」，能夠「居取便安，不慕華屋。食取飽適，不務兼品。馬取穩健，不擇毛色」。建中元年（西元 780 年），劉晏因楊炎所陷被害，家中所抄財物唯書兩車，米麥數石而已。

但整體如史書所載：「天寶中，貴戚勳家，已務奢靡，而垣屋猶存制度。然衛公李靖家廟，已為嬖臣楊氏馬廄矣。及安、史大亂之後，法度隳弛，內臣戎帥，競務奢豪，亭館第舍，力窮乃止，時謂『木妖』。」、「水木誰家宅，門高占地寬」，貴族園林占地面積極大。如平定安史之亂的大功臣郭子儀、權傾四海的宰相元載、懿宗時相國韋宙等，都擁有豪奢園林。

3. 外方珍異，沉香為閣

《七修類稿卷十五義理類》記載：「楊國忠嘗以沉香為閣，檀香為欄檻，麝香和泥為壁，至牡丹開時，登閣以賞，謂之四香閣。」沉香因為香味獨特、香品高雅，自古以來被列為眾香之首。

《太平廣記》卷一四三記載：武后男寵「張易之初造一大堂，甚壯麗，計用數百萬。紅粉泥壁，文柏帖柱，琉璃沉香為飾」，中宗朝權相宗楚客的新宅「皆是文柏為梁，沉香和紅粉以泥壁，開門則香氣蓬勃。磨文石為

階砌及地，著吉莫靴者，行則仰僕」[415]。柏木作為房梁，更在粉牆的材料中加入沉香木屑，推門而入，只覺滿室馨香撲面。而更有甚者，是將各色花紋的石料打磨後用來砌地面和臺階，光滑無比，以至於穿著「吉莫靴」的人走在上面便會前俯後仰。

「天寶中，御史大夫王鉷有罪賜死，縣官簿錄太平坊宅，數日不能遍。宅內有自雨亭，簷上飛流四注，當夏處之，凜若高秋。又有寶鈿井欄，不知其價」[416]。

據蘇鶚《薈輝堂》載：元載末年，造「薈輝堂」於私第。薈輝，香草名也，出于闐國。其香潔白如玉，入土不朽爛，春之為屑，以塗其壁，故號薈輝焉。而更構沉檀為梁棟，飾金銀為戶牖，內設懸黎屏風，紫綃帳。其屏風本楊國忠之寶也，屏上刻前代美女伎樂之形，外以玳瑁水犀為押，又絡以真珠、瑟瑟。精巧之妙殆非人工所及。紫綃帳得於南海溪洞之酋帥，即鮫綃之類也。輕疎而薄如無所礙。雖屬凝冬，而風不能入，盛夏則清涼自至。其色隱隱焉，不知其帳也，謂載臥內有紫氣。而服玩之奢僭，擬於帝王之家。薈輝之前有池，悉以文石砌其岸，中有蘋陽花，亦類白蘋，其花紅大如牡丹，不知自何而來也。更有碧芙蓉，香潔菡萏偉於常者。

三、勢若冰炭，嗜石如一

李德裕為唐代著名的「牛李黨爭」之李黨領袖，和代表庶族地主階級的牛僧孺黨爭激烈，但如宋人劉克莊所說：「牛李嗜若冰炭，唯愛石則如一人！」

李德裕為人自謹，生活儉樸，「所居安邑里第，有院號起草，亭日精

[415]〔唐〕張鷟：《朝野僉載》卷三。
[416]〔唐〕封演：《封氏聞見記》卷五。

思，每計大事，則處其中，雖左右侍御不得豫。不喜飲酒，後房無聲色娛」（《新唐書》卷一百一十五）。

「今日園林主，多為將相官。終身不曾到，只當圖畫看」，儘管李德裕沒有時間享受園居生活，但嗜好園池花石的雅尚使他如痴如醉。《舊唐書》卷一七四〈李德裕傳〉載：「東都於伊闕南置平泉別墅……初未仕時，講學其中。及從官藩服，出將入相，三十年不復重遊，而題寄歌詩，皆銘之於石。今有〈花木記〉、〈歌詩篇錄〉二石存焉。」李德裕自言經營「平泉」，得江南珍木奇石，列於庭際。平生素懷，於此足矣……雖有泉石，杳無歸期，留此林居，貽厥後代。

東都平泉莊，去洛城三十里，卉木臺榭，若造仙府。有虛檻，前引泉水，潆回疏鑿，像巴峽洞庭十二峰九派，迄於海門，江山景物之狀。遠方之人，多以土產異物奉之，求數年之間，無所不有。時文人有題平泉詩者，「隴右諸侯供語鳥，日南太守送名花」。李德裕《平泉山居草木記》：「嘉樹芳草，性之所耽……因感學《詩》者多識草木之名，為《騷》者必盡蓀荃之美，乃記所出山澤，庶資博聞。」記中僅洛陽各名園所設有的奇木異花、怪石藥草，即達 80 餘種，大都來自現江、浙、皖、贛、湘、鄂、桂、粵等地。李德裕特別強調了《論語‧陽貨》中的孔子教育學生要學習《詩經》，其中有「多識於鳥獸草木之名」的教誨，還有《楚辭‧離騷》的香草比德之美。

美石，則是自然的精靈，羅致目前，占有欲外，亦自然滲有文人愛自然的情愫，「復有日觀、震澤、巫嶺、羅浮、桂水、嚴湍、廬阜、漏澤之石在焉」，泰山石、太湖、巫山、羅浮山、嚴子陵釣臺、廬山、漏澤湖等地。還有「臺嶺、八公之怪石，巫山、嚴湍、琅邪臺之水石，布於清渠之側；仙人跡、鹿跡之石，列於佛榻之前」。

　　李德裕曾得到一枚兗州從事所寄泰山石，此石洞府玲瓏，岩竇峻峭，無斧鑿痕，可供清玩。他將奇石置於室內，日日觀賞，因作〈重憶山居六首‧泰山石〉詩一首：「雞鳴日觀望，遠與扶桑對。滄海似熔金，眾山如點黛。遙知碧峰首，獨立煙嵐內。此石依五松，蒼蒼幾千載。」

　　李德裕叮囑子孫，不許出賣此園或以園中一草一木予人：「鬻吾『平泉』者，非吾子孫也；以『平泉』一樹一石與人者，非佳子弟也。吾百年後，為權勢所奪，則以先人所命，泣而告之，此吾志也。」拳拳之心可嘆！但事與願違，隨著李德裕失勢，並客死崖州，園中名品便多為洛中有勢力者取去。

　　牛僧孺是著名政治家、文學家，曾三任節度，唐穆宗、文宗朝兩度出任宰相，白居易〈太湖石記〉稱其「公以司徒保釐河洛，治家無珍產，奉身無長物」，《舊唐書‧牛僧孺本傳》也說他「識量弘遠，心居事外，不以細故介懷。洛都築第於歸仁里。任淮南時，嘉木怪石，置之階廷，館宇清華，竹木幽邃。常與詩人白居易吟詠其間，無復進取之懷」。牛僧孺為官廉潔，拒受厚賂。然性嗜石，「公之僚吏，多鎮守江湖，知公之心，唯石是好，乃鉤深致遠，獻瑰納奇，四五年間，纍纍而至。公於此物，獨不廉讓，東第南墅，列而置之，富哉石乎」，「唯東城置一第，南郭營一墅，精葺宮宇，慎擇賓客，性不苟合，居常寡徒，遊息之時，與石為伍」。開唐末宋初品石之風的先河。

　　牛僧孺收藏的奇石有太湖石、礐星石、文斗極象石、獅子石、羅浮石、落雨石、罷工石、天竺石、盤石、梅花石等。這些奇石，如雲、如人、如圭、如劍、如虯、如鳳、如獸，千姿百態，有形有象，生動奇妙。他極為重視這些奇石，「公又待之如賓友，視之如賢哲，重之如寶玉，愛之如兒孫」。

牛僧孺把石頭分成甲、乙、丙、丁四品，每品再分上、中、下，還在每塊石頭上都刻上「牛氏石」三個字。

四、湖園「四美」「六勝」

裴度為唐憲宗元和十年（西元 815 年）宰相，後以討平淮西吳元濟功，封晉國公。穆宗朝曾為東都留守，後再入相，大和四年（西元 830 年）罷相，復為東都留守，開成三年（西元 838 年）卒。

據新唐書記載：裴度因（當）時「閹豎擅威，天子擁虛器，搢紳道喪。度不復有經濟意，乃治第東都集賢里，沼石林叢，岑縿幽勝。午橋作別墅，具燠館涼臺，號綠野堂，激波其下。度野服蕭散，與白居易、劉禹錫為文章，把酒相歡，不問人間事」。

集賢里宅園就是「湖園」，李格非《洛陽名園記》載：

洛人云：園圃之勝，不能相兼者六：務宏大者少幽邃，人力勝者少蒼古，多水泉者艱眺望。兼此六者，唯湖園而已。予嘗遊之，信然。在唐為裴晉公宅園。園中有湖，湖中有堂，曰百花洲，名蓋舊，堂蓋新也。湖北之大堂曰四並堂，名蓋不足，勝蓋有餘也。其四達而當東西之蹊者，桂堂也。截然出於湖之右者，迎暉亭也。過橫地，披林莽，循曲徑而後得者，梅臺、知止庵也。自竹徑望之超然、登之翛然者，環翠亭也。渺渺重邃，猶擅花卉之盛，而前據池亭之勝者，翠樾軒也。其大略如此。若夫百花酣而白晝眩，青蘋動而林陰合，水靜而跳魚鳴，木落而群峰出，雖四時不同，而景物皆好，則又其不可殫記者也。

謝靈運〈擬魏太子鄴中集詩八首序〉：「天下良辰、美景、賞心、樂事，四者難並。」裴度的湖園，不僅有「四美」，且園景兼有北宋李格非所說的「宏大、幽邃、人力、蒼古、水泉、眺望」六勝。

五、清雅高逸，山木半留皮

隨著「昔日王謝堂前燕，飛入尋常百姓家」，中晚唐時期，門閥士族退出了歷史舞臺，大批中下層文人登上政治舞臺。

士人憑藉他們對自然美的高度鑑賞力和空間意識，直接參與園林的規畫，融進他們對人生哲理的體驗、宦海浮沉的感懷，士流園林清新雅致的格調得以更進一步提高和昇華，「意境」說普遍影響了園林審美，園林趨向小型化、詩意化和寫意化，真正意義上的「文人園林」誕生了。

白居易既是有唐一代繼李白、杜甫以後的第三位大詩人，又是一位居必營園、有著豐富構園美學思想的園林大師。但白居易真正稱得上私家園林的，唯有洛陽的履道坊園池。太和三年（西元 829 年）「初，居易罷杭州，歸洛陽。於履道里得故散騎常侍楊憑宅，竹木池館，有林泉之致」[417]，錢不足，以兩馬償之。自此「月俸百千官二品，朝廷雇我作閒人」[418]，以太子賓客分司東都洛陽，親自營修履道坊園池：「數日自穿鑿」，並終老於此。

履道坊園池是城市山林，選址在洛陽城優勝之地：「東都風土水木之勝在東南偏，東南之勝在履道里，里之勝在西北隅，西閈北垣第一第，即白氏叟樂天退老之地。」[419]

履道坊園池地方 17 畝，是唐畝，合今 13.4 畝，築屋也不多，〈池上篇〉序曰：

> 屋室三之一……初樂天既為主，喜且曰：「雖有臺池，無粟不能守

[417]《舊唐書·白居易傳》。
[418]〔唐〕白居易：〈從同州刺史改授太子少傅分司〉，見朱金城箋校《白居易集箋校》，上海古籍出版社 1988 年版，第 2,237 頁。
[419]《舊唐書·白居易傳》。

也」，乃作池東粟廩。又曰：「雖有子弟，無書不能訓也」，乃作池北書庫。又曰：「雖有賓朋，無琴酒不能娛也」，乃作池西琴亭，加石樽焉。

　　園內築粟廩、書庫、琴亭，除了儲糧所需的糧倉外，都為文人所需。建築保持原木色彩，自然質樸，健康環保。〈自題小草亭〉：「新結一茅茨，規模儉且卑。土階全壘塊，山木半留皮……壁宜藜杖倚，門稱荻簾垂。」這時白居易已經是「百千隨月至」的時候了，但是建築還是「山木半留皮」、「苔封舊瓦木」，與山居環境完全融合，正是現代美國建築大師萊特提出的「有機建築」。

　　白居易愛水，〈池上竹下作〉曰：「水能性淡為吾友」，履道坊園池，「水五之一」。〈池上篇〉曰：「十畝之宅，五畝之園。有水一池，有竹千竿。勿謂土狹，勿謂地偏。足以容膝，足以息肩。」〈池上竹下作〉：「穿籬繞舍碧逶迤，十畝閒居半是池。」大面積的水面形成平靜、淡遠的意境。引入園內的伊水，用白石砌成小灘，〈新小灘〉詩曰：「石淺沙平流水寒，水邊斜插一漁竿。江南客見生鄉思，道似嚴陵七里灘。」彷彿到了富春山下東漢嚴子陵垂釣的「嚴子灘」，〈池上泛舟，遇景成詠，贈呂處士〉：「岸淺橋平池面寬，飄然輕棹泛澄瀾。」〈池上作西溪、南潭，皆池中勝處也〉：「西溪風生竹森森，南潭萍開水沉沉。叢翠萬竿湘岸色，空碧一泊松江心。」

　　履道坊園池中有三島：「中高橋，通三島徑」，並有「中島亭」，島上有小亭閣。「欲入池上冬，先葺池中閣」[420]，「島」上有無疊石沒有記載。池島結合，無論是文化內涵還是生態內涵都很有意義。

[420]〔唐〕白居易：〈葺池上舊亭〉，見朱金城《白居易集箋校》，上海古籍出版社 1988 年版，第1,501 頁。

第五章
園林美的發展 —— 隋唐

「靈襟一搜索，勝概無遁遺」[421]，遠近不僅要有山水勝景，更要有秀色可覽，這就是明代計成《園冶》所總結的借景之妙：履道坊園池亦築臺觀龍門和嵩山太室、少室峰之景。

唐人嗜石，白居易堪稱最懂石頭價值、最懂賞石的第一人。他寫了許多詠石、賞石的詩文，諸如〈盤石銘並序〉、〈雙石〉、〈北窗竹石〉等，尤其鍾情於太湖石，為牛僧孺寫〈太湖石記〉，還寫了兩首〈太湖石〉詩。太湖石經千萬年湖水的激盪，自然的鬼斧神工在太湖石身上留下時間的印記，千奇百怪、百孔千瘡，猶如一尊尊天然雕塑。〈池上篇並序〉中說，樂天罷杭州刺史時，得天竺石一；罷蘇州刺史時，得太湖石四。還有「弘農楊貞一與青石三，方長平滑，可以坐臥」[422]。園中石頭有實用的，如方長平滑的三塊青石，便於他在池邊坐臥觀賞園景，「白石臥可枕，青蘿行可攀」[423]，還可當支琴石。大多環池配置，作為立而觀之的景石，如池中勝處「太湖四石青岑岑」[424]；池邊觀倒影，「澄瀾方丈若萬頃，倒影咫尺如千尋」[425]。還有用嵩山石疊置的池岸……「開窗不糊紙，種竹不依行。意取北簷下，窗與竹相當」；「窗前故栽竹，與君為主人」（〈招王質夫〉）。與主人朝夕相處，還能構成美麗的立體畫軸，他在〈北窗竹石〉中寫道：「一片瑟瑟石，數竿青青竹。向我如有情，依然看不足。」「籬東花掩映，窗北竹嬋娟」[426]，開李漁「尺幅窗」的先聲。

[421] 〔唐〕白居易：〈裴侍中晉公以集賢林亭即事詩三十六韻見贈，猥夢徵和，才拙詞繁，輒廣為五百言以伸酬獻〉，見朱金城《白居易集箋校》，上海古籍出版社 1988 年版，第 2,033 頁。
[422] 〔唐〕白居易：〈池上篇並序〉，見朱金城《白居易集箋校》，上海古籍出版社 1988 年版，第 3,705 頁。
[423] 〔唐〕白居易：〈秋山〉，見朱金城《白居易集箋校》，上海古籍出版社 1988 年版，第 298 頁。
[424] 〔唐〕白居易：〈池上作西溪、南潭，皆池中勝處也〉，見朱金城《白居易集箋校》，上海古籍出版社 1988 年版，第 2,075 頁。
[425] 同上。
[426] 白居易：〈新昌新居四十韻〉，見朱金城《白居易集箋校》，上海古籍出版社 1988 年版，第 1,269 頁。

有「園」必有「林」，林木花卉是園林重要的物質構成元素。白居易繼承了植物比德的傳統，他歌松柏之「亭亭」，惡紫藤之「蛇曲」，羨桐花之「葉碧」，卑棗子之「凡鄙」，重白牡丹之「皓質」，讚竹、蓮、桂之「貞勁秀異」、「閒園多芳草，春夏香靡靡⋯⋯院門閉松竹，庭徑穿蘭芷」[427]。尤其愛竹，洛陽履道坊宅園內有竹千竿，所謂「竹解心虛即我師」，他寫〈養竹記〉曰：

　　竹似賢，何哉？竹本固，固以樹德；君子見其本，則思善建不拔者。竹性直，直以立身；君子見其性，則思中立不倚者。竹心空，空以體道，君子見其心，則思應用虛受者。竹節貞，貞以立志；君子見其節，則思砥礪名行，夷險一致者。夫如是，故君子人多樹之為庭實焉⋯⋯於是日出有清陰，風來有清聲，依依然，欣欣然，若有情於感遇也。嗟乎！竹，植物也，於人何有哉？以其有似於賢而人愛惜之，封植之，況其真賢者乎？然則竹之於草木，猶賢之於眾庶。

　　《舊唐書·白居易傳》：

　　太和三年夏，樂天始得請為太子賓客，分秩於洛下，息躬於池上。

　　凡三任所得，四人所與，泊吾不才身，今率為池中物。每至池風春，池月秋，水香蓮開之旦，露清鶴唳之夕，拂楊石，舉陳酒，援崔琴，彈〈秋思〉，頹然自適，不知其他。酒酣琴罷，又命樂童登中島亭，合奏〈霓裳散序〉，聲隨風飄，或凝或散，悠揚於竹煙波月之際者久之。曲未竟，而樂天陶然石上矣。

　　華亭鶴、白蓮、紫菱和翠竹，是白居易鍾愛之物。鶴的高潔品性，白蓮和建築構件的原木色，那麼純潔和本色，一如白居易淡泊無垢的心境。

[427] 白居易：〈郡中西園〉，見朱金城《白居易集箋校》，上海古籍出版社 1988 年版，第 1,402 頁。

六、輕鐘鼎之貴，徇山林之心

晉陵郡丞尉遲緒在大曆四年（西元 769 年）夏，「以俸錢構草堂於郡城之南，求其志也」，草堂「材不斫，全其樸；牆不雕，分其素。然而規制宏敞，清泠含風，可以卻暑而生白矣。後有小山曲池，窈窕幽徑，枕倚於高墉；前有芳樹珍卉，嬋娟修竹，隔閡於中屏。由外而入，宛若壺中；由內而出，始若人間，其幽邃有如此者」[428]，尉遲緒有雄辭奧學，階上有群書萬卷，階下有空林一瓢。非道統名儒，不登此堂；非素琴香茗，不入茲室。窮幽極覽，忘形放懷。

舊相毗陵公別館，「其地卻據峻嶺，俯瞰長江。北彌臨滄之觀，南接新林之戍。足以窮幽極覽，忘形放懷。於是建高望之亭，肆游目之觀，睇飛鳥於雲外，認歸帆於天末……闢精廬於中嶺；倚層崖而築室，就積石以為階。土事不文，木工不斫。虛牖夕映，密戶冬燠。素屏麈尾，棐幾藜床。談元之侶，此焉遊息」[429]。

尉遲緒崇尚的是自然質樸，房舍隨形而築，用原木的自然色，家具也是一任自然，與友人談玄論道。更為愜意的是，「每良辰美景，欣然命駕。群從子弟，結駟相追。角巾藜杖，優遊笑詠，觀之者不知其為公相也」。

與在朝為官時的出入不自由比，此時好似天壤之別。所以，「輕鐘鼎之貴，徇山林之心」、「道風素範，豈不美歟」！

第四節　宗教園林美學

隋煬帝時，就奉行佛道並重的宗教政策。入唐以後，基於大唐帝國的

[428]〔唐〕李翰：〈尉遲長史草堂記〉，見《唐文粹》卷七四。

[429]〔清〕董浩等：《全唐文》卷八八三。

文化開放政策，外來宗教如景教、摩尼教、祆教、伊斯蘭教、拜火教等傳入中國，與盛行的道教、佛教、儒教並存，催化出多元的宗教園林。有一段時期，長安城內就有64座大佛寺，27座佛庵，10所道觀，6所女道觀，還有4所祆教寺，1座摩尼寺和1所景教教堂。隨著佛教的中國化，唐代儒、道、釋進一步融合，宗教的世俗化促使唐代的佛寺和道觀建設高度繁榮，長安城寺、廟、觀、臺、庵多達好幾百座。

晚唐五代，隨著政治中心的北移，江南地區戰亂少，吳越王又開創了「吳越之治」，毀於易代戰亂的六朝寺觀園林，經吳越國修復擴建，出現了繁榮之勢。

一、雁塔晨鐘，驪山晚照

「天下名山僧占多」，唐代沿襲了魏晉南北朝以來在名山勝區建寺的傳統。唐代長安城寺、廟、觀、臺、庵多達幾百座，都選址在長安周圍的名山勝水之區。

大慈恩寺建寺之初，唐高宗李治即命令選擇「挾帶林泉，務盡形勝之地」，經過反覆比較，決定修建在長安東南部的晉昌坊隋代無漏寺舊址上。這裡地處長安城南風景秀麗的晉昌坊，南望南山，北對大明宮含元殿，東南與煙水明媚的曲江相望，西南和景色旖旎的杏園毗鄰，清澈的黃渠從寺前潺潺流過，花木茂盛，水竹森邃，「驪山晚照光明顯，雁塔晨鐘在城南」，為京都之最。

長安城南的樊川，是西安城南少陵原與神禾原之間的一片平川，靠近終南山，多澗溪，樊川潏河兩岸，襟山帶水，風光秀麗，私園別墅薈萃，素有「天下之奇處、關中之絕景」之稱。著名的「樊川八大寺院」即興教寺、觀音寺、興國寺、洪福寺、華嚴寺、禪經寺、牛頭寺和法幢寺，由東

南而西北,分別位於樊川左右的少陵原和神禾原畔,且兩相對峙,面對終南山拱立,盡占地形之利。寺內清雅恬靜、花木茂盛、松柏常青。居樊川八大寺之首的興教寺,位於長安縣樊川的少陵原畔,距古城西安約 20 公里。寺院傍原臨川,綠樹環抱,南對終南山,俯視樊川。

另外還有大薦福寺,始建於唐長安城開化坊內,是唐太宗之女襄城公主的舊宅園。院內雁塔晨鐘,古柏參天,還有多株枝條盤曲的千年古槐。唐長安城內的青龍寺也是「竹色連平地,蟲聲在上方」。長安周邊名山秦嶺山麓的樓觀臺、南五臺的聖壽寺,翠竹蔥蘢,松柏蔭鬱。藍田縣王順山的悟真寺,揹負山林,清水環繞,環境清幽。戶縣圭峰山下的草堂寺的「草堂煙霧」,更是聞名遐邇。

四川樂山,唐時為中國西南佛教文化的重要所在,旖旎水鄉,九曲飛瀑,夾江千佛巖蔚為壯觀。中國四大佛教聖地之一的峨眉山,秀峰聳峙,植物茂密,包括「八宮兩觀一拜臺」(宮即玄都宮、斗母宮、南海宮、玉虛宮、紫霄宮、靈應宮、萬壽宮、玉真宮,兩觀即群仙觀、回龍觀,一拜臺即拜臺宮)。

作為清涼聖地、紫府名山的五臺山,《名山志》記載:「五臺山五峰聳立,高出雲表,山頂無林木,有如壘土之臺,故曰五臺山。」五座高峰,山勢雄偉,連綿環抱,臺頂雄曠,層巒疊嶂,峰嶺交錯,挺拔壯麗,異花芬馥,幽石瑩潔,蒼巖碧洞,瑞氣縈繞。《括地志》云:「其山層盤秀峙,曲徑縈紆,靈嶽神溪,非薄俗可棲。止者,悉是棲禪之士,思玄之流。」

唐代朝野都尊奉文殊菩薩,視五臺山為文殊菩薩的聖地,使之位列中國佛教四大名山之首,寺廟林立,僧侶若雲。留存至今的有南禪寺、佛光寺、殊像寺等。唐常建〈白龍窟泛舟寄天臺學道者〉有詩曰:「泉蘿兩幽映,松鶴間清越。」

安史之亂後，佛教在北方受到摧殘，聲勢驟減。禪家的南宗由於神會的努力，逐漸在北方獲得地位，遂成為別開生面的禪宗。又有慈恩宗、律宗等佛教宗派相繼成立。寺院數量比唐初幾乎增加了一倍，「凡京畿上田美產，多歸浮屠」。

最早佛塔是供奉或收藏佛祖釋迦牟尼火化後留下的舍利的。法門寺即為存釋迦牟尼佛骨而建，始建於北魏時期西元 499 年前後，時稱「阿育王寺」（或「無憂王寺」）。唐朝是法門寺的全盛時期，它以皇家寺院的顯赫地位，以七次開塔迎請佛骨的盛大活動，對唐朝佛教、政治產生了深遠的影響。唐初時，高祖李淵將其改名為「法門寺」。

自貞觀年間起，官方對法門寺進行擴建、重修工作，寺內殿堂樓閣越來越多，寶塔越來越宏麗，區域也越來越廣，最後形成了有 24 個院落的宏大寺院。寺內僧尼由周魏時的五百多人發展到五千多人，是「三輔」之地規模最大的寺院。今從地宮發掘了四枚佛指骨舍利，其中三枚是「影骨」，一枚是世界上目前經過考古科學發掘，有文獻和碑文證實的釋迦牟尼真身舍利，是當今佛教界的最高聖物。

大慈恩寺建於唐貞觀二十二年（西元 648 年），為唐高宗李治（當時為太子）追悼母親文德皇后而建，為「徒思昊天之報，罔寄烏鳥之情」，報答慈母的養育之恩，遂名為大慈恩寺，規模宏大，豪華壯麗。〈玄奘法師傳〉稱它是：「象天闕，仿給孤園，窮班（魯班）倕（工倕）巧藝，盡衡霍良木。文石梓柱……重院複殿，雲閣禪房，凡十一院，凡一千八百九十七間，床褥器物備皆滿盈。」是大唐規模最大的寺院。

法門寺

　　唐代出現了赴印度求法取經的兩位高僧，玄奘（西元 602 年～ 664 年）和義淨（西元 635 年～ 713 年）。西元 629 年，玄奘西行經陸路赴印度求法，義淨則在西元 671 年南下走海途。兩人分別在印度待了 15 年和 23 年，完成了學業，謝絕了豐厚的待遇，又都冒著九死一生的風險，毅然回歸故土，報效祖國。他們卓越的品德和才學贏得了大唐朝野士庶與僧俗兩界的普遍尊敬，敕封「三藏」之號。高僧玄奘受朝廷聖命，為大慈恩寺首任上座住持。「大雁塔」之名是根據〈慈恩寺三藏法師傳〉所載：摩揭陀國一僧寺一日有群雁飛過，忽一雁落羽墮地而死，僧人驚異，以為雁即菩薩，眾議埋雁建塔紀念，因有雁塔之名。

　　大雁塔是中國樓閣式方形磚塔的優秀典型，氣勢雄偉。平面往往設計成正對東南西北的四邊形。這一建築形式源於西域制度，象徵佛的方袍。大雁塔初建時是「磚表土心，仿西域窣堵波制度，以置西域經像」，可見當時其建築形式應該是印度覆缽式塔身七層塔簷上，都有斗栱、欄額。每層塔面上，都有突出的磚柱，遠望好像是一間間房屋組成，古樸別致。每層都有塔室，室內有樓梯，可以盤旋登到頂層。每上一層，四面都有磚券拱門，可以憑欄遠眺。章八元〈題慈恩寺塔〉曰：「十層突兀在虛空，四十門開面面風」。

興教寺是唐代著名僧人玄奘法師的遺骨遷葬地，建立於唐高宗總章二年（西元 669 年），建五層磚塔藏之，並隨即建寺，以示紀念。後來，唐肅宗李亨曾來此遊覽，題名曰「興教」。玄奘塔造型莊重穩固，裝飾簡潔明快，是中國現存較早的一座仿木結構樓閣式磚塔，在中國建築史上占有十分重要的地位。

　　小雁塔建於唐中宗景龍年間（西元 707 年～710 年），是為了存放唐代高僧義淨從天竺帶回來的佛教經卷、佛圖等，由皇宮中的宮人集資、著名的道岸法師在薦福寺主持營造的一座較小的密簷磚塔，由地宮、基座、塔身、塔簷等部分構成，塔身為四方形，青磚結構，原有 15 層，現存 13 層，高 43.4 公尺，塔形秀麗，是佛教傳入中原地區並融入漢族文化的代表性建築之一。塔院與薦福寺門隔街相望。

　　四川樂山大佛，以山為佛、以佛為山，藉佛祖威猛以鎮水妖，這是樂山大佛的修建初衷。開鑿於唐玄宗開元初年（西元 713 年），歷時九十年方竣工。樂山大佛為迄今世界上最大的一尊石刻佛像。大佛像雙手撫膝，神情肅穆，目視莽莽大江。體型龐大，「山是一座佛，佛是一座山」，雕刻技術高超，結構勻稱，比例適宜，線條流暢，展現了自然與人工、佛寺與山水渾然一體的建造理念和手法。

　　唐五代寺院內清越境界。唐符載〈梵閣寺常準上人精院記〉：「院主姓瞿氏，真釋種也，行業如圭璧，標韻如松鶴。」精院一反所謂「峰巒不峭，無以為泰華；院宇不嚴麗，無以為梵閣」的侈誇之見，「非天雲而高，非川澤而深，非江海而遠，非山林而靜。滿庭多修竹古樹，喬柯密葉，扶疏膠輵。其下向有茅齋洞，啟晨朝日出，光照屋棟，一聞鐘磬，焚香掃地，其心冷然也；亭午無人，經行林中，凡鳥不來，時聞天風，其形飄然也；沉沉子夜，清宵瓊絕，唯餘皓月，鋪軒洞牖，其氣凝然也」。主人在

此,「棲處偃仰,動淹星歲」。

五代同安城北雙溪禪院的方外之士,在昔日喬公之舊居之上,「爰構經行之室,迴廊重宇,耽若深嚴,水瀨最勝,猶鞠茂草」、「不奢不陋,既幽既閒。憑軒俯盼,盡濠梁之樂;開牖長矚,忘漢陰之機。川原之景象咸歸,卉木之光華一變。每冠蓋萃止,壺觴畢陳,吟嘯發其和,琴棋助其適。郡人瞻望,飄若神仙」[430]。

唐代佛寺建築是在中國宮室型的基礎上定型化並有所發展的。其特點是:主體建築居中,有明顯的縱中軸線。由三門(象徵「三解脫」,亦稱山門)開始,縱列幾重殿閣,中間以迴廊連成幾進院落。

在主體建築兩側,仿宮廷第宅廊院式布局,排列若干小院落,各有特殊用途,如淨土院、經院、庫院等。

塔的結構多為樓閣式和密簷式兩種,樓閣式塔是唐代塔的主流。塔的位置由全寺中心逐漸變為獨立。大殿前則常有點綴式的左右並立的小型實心雙塔,或於殿前、殿後、中軸線外接塔院。

石窟寺大量出現且窟簷由石質仿木轉向真正的木結構,供大佛的穹窿頂以及覆斗式頂,背屏式安置等的大量出現,這些都展現了中國石窟更加民族化的過程。

寺院多為伽藍七堂式,即寺院由七種不同用途的佛教建築組成,包括山門、佛殿、法堂、僧堂、廚庫、浴室、西淨(廁所)。

二、宗教聖地,紅塵俗世

佛教初傳入中國,屬於兩大先進文化之間的交流,也發生過激烈的文化碰撞,西晉王謐〈答桓玄難〉云:「曩者晉人略無奉佛,沙門徒眾,皆

[430]〔五代〕徐鉉:〈喬公亭記〉,見《全唐文》卷八八二。

是諸胡，且王者不與之接。」西晉武帝乃「大弘佛事，廣樹伽藍」。

魏晉時隨著講經、唱導的日趨世俗化、娛樂化，佛寺的宗教色彩也逐漸淡薄。至唐代，寺觀成為世俗日常生活的一大空間，佛寺中設戲場、演出百戲至為尋常，世俗氣息極濃，遊宴風氣更盛。《南部新書》卷五言：「長安戲場多集於慈恩，小者在青龍，其次薦福、永壽，尼講盛於保唐。」長安之外的佛寺也有設戲場者。

蘇州寒山寺因唐代詩僧寒山而名聲遠播。「寒山詩包括世俗生活的描寫、求仙學道和佛教內容。其中表現禪機禪趣的詩，有著廣泛而深遠的影響」[431]。

寺院經濟大發展，生活區擴展，不但有供僧徒生活的僧舍、齋堂、庫、廚等，有的大型佛寺還有磨坊、菜園。許多佛寺出租房屋供俗人居住，帶有客館性質。

三、本朝家教，恢宏壯觀

唐皇室尊李姓的道教先祖老子為始祖，因而道教成了「本朝家教」，於是，「疏鬆影落空壇靜，細草香閒小洞幽」的道觀庭園迅速發展。道觀有皇帝下詔而建，也有王公大臣捨豪宅而建，或沒收罪臣豪宅改建。據杜光庭中和四年（西元 884 年）十二月十五日記載，唐代從開國以來，所造宮觀約一千九百餘座，所度道士計一萬五千餘人，據《唐會要》記載，長安城裡的道觀就有 30 所之多。

親王貴冑及公卿士庶或捨宅捨莊為觀並不在其數。如唐初，中宗為女兒長寧公主宅改建景龍觀，詩人賀知章「捨本鄉宅為觀」，玄宗朝權閹高力士捨興寧坊宅置觀。乾元觀是唐代宗在位時涇原節度使馬璘所獻豪宅。

[431] 袁行霈主編：《中國文學史》第四編〈緒論〉，高等教育出版社，第 207 頁。

輔興坊的金仙女冠觀與玉貞女冠觀，則是睿宗為其二女金仙公主和玉貞公主所建。這些豪宅改建的道觀，本來就極其壯麗，如長興坊之乾元觀，據載，「璘初創是宅，重價募天下巧工營繕，室宇宏麗，冠絕當時，璘臨終獻之。代宗以其當王城形勝之地，牆宇新潔，遂命為觀，以追遠之福，上資肅宗，加乾元觀之名」[432]。營繕精巧，花木名貴。

著名的有太清宮，位於大寧坊西南隅，專祭祀遠祖老子，是京城規格最高的道觀，臨近內廷，宮門前有潺潺渠水，宮內松竹相間，正門衛瓊華門，東門為九靈門，西為三清門。

玄都觀始建於後周時期的漢長安故城內，名為通道觀。隋文帝以乾卦爻辭規劃大興城時，為了鎮住位於第五道高坡的九五貴位，遷建於大興城崇業坊內，改名為玄都觀，隔朱雀大街與興善寺相對。玄都觀園林以遍植桃花而聞名。劉禹錫〈元和十年自朗州承召至京，戲贈看花諸君子〉和〈再遊玄都觀絕句〉，從「紫陌紅塵拂面來，無人不道看花回。玄都觀裡桃千樹，盡是劉郎去後栽」到「桃花淨盡菜花開，種桃道士歸何處」，用道教教花「桃花」的興衰寫盡玄都觀之興衰。

唐代華清宮主要建築之一的朝元閣，位於驪山西繡嶺第三峰頂。據說唐玄宗曾經夢見太上老君降臨朝元閣，故據《舊唐書》「改為降聖閣」，塑老子玉像於閣內，供百官朝拜，又下令在閣內畫高祖、太宗、高宗、中宗、睿宗五位皇帝像以之陪祭。

朝元閣依山而建，也為皇室登高遠望、郊遊之處，吸引了許多達官貴人和文人墨客的青睞。

坐落在北京西城區西便門外的「白雲觀」，前身係唐代的天長觀，是唐玄宗為奉祀老子之聖而建，後為道教全真三大祖庭之一。

[432]〔宋〕宋敏求：《長安志》卷七引《代宗實錄》。

四、信佛順天，佛殿重麗

吳越王開創「吳越之治」，保境安民，休兵樂業，清明向上，使杭州成為東南地區的政治、經濟、文化中心，更是佛教文化的中心。

吳越王錢鏐寒微之時，初奉道教，傳說他後遇高僧法濟「見必拜跪，檀施豐厚，異於常數」，法濟對他說：「他日成霸吳越，當須護持佛法。」並勸他：「好自愛，他日貴極，當與佛法為主。」錢鏐臨終告誡其子：「吾昔自徑山法濟示吾霸業，自此發跡，建國立功，故吾常厚顧此山焉！他日汝等無廢吾志。」

所以，錢鏐三代五王始終奉行「信佛順天」之旨。據史書記載：「吳越國時，九廟四壁，諸縣境內，一王所建，已盈八十八所，含十四州悉數數之，不勝舉目矣。」僅杭城擴建建立的寺院可查的就有 200 餘所，寺與寺之間，梵音相聞，僧眾雲集。

靈隱寺在唐大曆六年（西元 771 年）曾作過全面修葺，已具相當規模，香火旺盛。唐朝茶聖陸羽的〈靈隱寺記〉載：「晉宋已降，賢能迭居，碑殘簡文之辭，榜蠹稚川之字。榭亭歸然，袁松多壽，繡角畫拱，霞暈於九霄；藻井丹楹，華垂於四照。修廊重複，潛奔潛玉之泉；飛閣巖曉，下映垂珠之樹。風鐸觸鈞天之樂，花鬘搜陸海之珍。碧樹花枝，春榮冬茂；翠嵐清籟，朝融夕凝。」規模宏大，天下高僧雲集。「會昌法難」靈隱受池魚之災，寺毀僧散，錢鏐命請永明延壽大師重興開拓，並新建石幢、佛閣、法堂及百尺彌勒閣，並賜名靈隱新寺。靈隱寺鼎盛時，曾有九樓、十八閣、七十二殿堂，僧房一千三百間，僧眾多達三千餘人。並改建擴建下天竺、中天竺等寺院，先後興建了不少著名寺廟，如梵天寺、昭慶寺、慧日永明院（淨慈寺）、九溪的理安寺、赤山埠的六通寺、南高峰的榮國寺、月輪山的開化寺（六和塔院）等。

宋開寶七年（西元 974 年），吳越王錢弘俶在孤山六一泉建報先寺，面對西泠渡口，山清水秀，以湖、山、泉、石匯成勝景。蘇軾詩云：「天欲雪，雲滿湖，樓臺明滅山有無。水清出石魚可數，林深無人鳥相呼。」這就是他在訪報先寺僧人時描繪的渡口景色。錢弘俶在葛嶺建壽星院，就專門築有高臺，「外江內湖，一覽在目」，後人名為「江湖匯觀」，成為一景。

乾德二年（西元 964 年），又在葛嶺東北寶雲山建千光王寺（即寶雲寺），寺內建有清軒、月窟、澄心閣、南隱堂、妙思堂、雲巢、靈泉井、茶塢、初陽臺等，使文人園林圖景融入了寺廟園林，故有「寶雲樓閣鬧千門」之稱。

吳越在建寺的同時，還建造了不少佛塔、經幢，成為寺廟園林建築的重要組成部分。如建造南塔，才有塔院梵天寺；建造六和塔，才有塔院開化寺；建造保俶塔時，又「附以佛廬」建崇壽寺，寺後有石如屏風，故又名屏風院，該寺臺殿高聳，隱約於丹楓麟石之間，從白堤仰望，猶如「天上神宮」。

此外，現存的白塔和雷峰塔，以及梵天寺經幢、靈隱寺經幢等均為吳越遺物，點綴於西湖湖山之間，成為點綴城市園林不可或缺的景物。

《吳郡圖經續記》卷上：

唐季盜起，吳門之內，寺宇多遭焚剽。錢氏帥吳，崇向尤至。於是，修舊圖新，百堵皆作，竭其力以趨之，唯恐不及。郡之內外，勝剎相望，故其流風餘俗，久而不衰。民莫不喜竭財以施僧，華屋邃廡，齋饌豐潔，四方莫能及也。寺院凡百三十九……瑞光禪院，在盤門內。故傳錢氏建之，以奉廣陵王祠廟，今有廣陵像及平生袍笏之類在焉。

蘇州重元寺初名重玄寺，肇建於南梁天監二年（西元 503 年）。唐時，重元寺堪稱巨剎，寺內有一著名的藥圃。至五代，重元寺經「錢氏

時，又加修葺，殿閣崇麗，前列怪石。寺中有別院五，日永安，日淨土，禪院也；日寶幢，日龍華，日圓通，教院也……又有聖姑廟，蓋梁時陸氏之女，吳人於此祈有子，頗驗。」當時作紫檀香百寶幢覆以殿宇，翰林晁承旨與當時諸公凡二十三人為之寫贊。

吳越時期的摩崖石刻，佛像塑造、佛經雕刻特別豐富，寺廟園林、佛塔經幢隨處皆有。學佛習禪之人日漸增多，佛門禪壇的詩詞文章層出不窮。

第五節　公共遊豫園林

由於文人對「中隱」的青睞，衙署園林和公共園林得到長足發展。郡齋園林成為官員的公共園林。曲江流飲、杏園探花、進士國宴、郊遊踏春、慈恩寺觀戲、雁塔題名，盛況空前絕後。

一、咸京舊池，文士風雅

長安城東南隅的曲江，位於今西安市南郊。古時稱長江流經揚州一段彎曲的水流為曲江。這裡有一塊低窪地可蓄水，《太平寰宇記》載：「曲江池其水曲折，有似廣陵之江，故名之。」

漢武帝時對曲江水源進行了疏濬，修「宜春後苑」和「樂遊苑」。秦始皇在此修建離宮「宜春苑」，遠處又有高低參差的南山，風景如畫。

隋文帝以曲名不正，遂更曲江為「芙蓉池」，稱苑為「芙蓉園」，還下令對曲江大加滌挖拓展。唐在隋朝芙蓉園的基礎上又進一步鑿疏之。

唐玄宗對曲江進行了大規模擴建，恢復「曲江池」的名稱，而苑仍名「芙蓉園」。《太平廣記》卷二五一記載：「唐開元中，疏鑿為勝境，南即紫雲樓、芙蓉苑，西即杏園、慈恩寺。花卉環周，煙水明媚。」兩岸雲臺亭樹、宮殿樓閣連綿起伏，菰蒲蔥翠，垂柳如煙，四季競豔，亭樓殿閣隱現於花木之間，景色綺麗如畫。

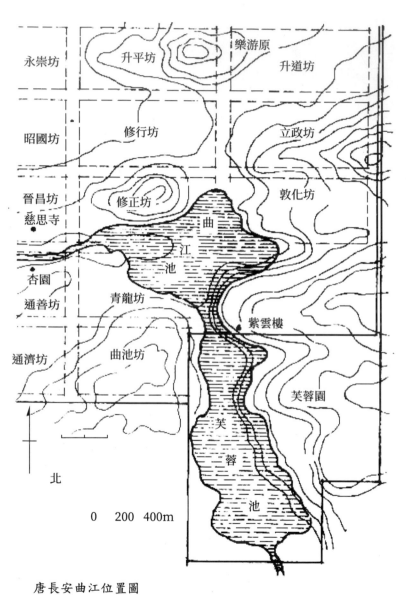

唐長安曲江位置圖

唐長安曲江位置圖 [433]

[433] 轉引自周維權《中國古典園林史》第三版，第 252 頁。

1. 曲江關宴

　　唐代初年，曲江即為皇家遊宴之首選，從太宗李世民到中宗、睿宗等，常有春日遊幸芙蓉園的活動。至玄宗時，帝室皇親之勝遊曲江，更達到了鼎盛階段。「六飛南幸芙蓉苑，十里飄香入夾城」。據《舊唐書·玄宗紀上》，唐玄宗李隆基為遊覽曲江，專門為自己從興慶宮至曲江芙蓉園修建了長 7,960 公尺、寬 50 公尺「夾城復道」：「（開元二十年六月）遣范安及於長安廣花萼樓，築夾城至芙蓉園。」杜甫詩稱「青春波浪芙蓉園，白日雷霆夾城仗。閶闔晴開昳蕩蕩，曲江翠幕排銀榜」。皇室貴族、達官顯貴都會攜家眷來此遊賞，樽壺酒漿，笙歌畫船，宴樂於曲江水上。「九重繡轂，翼六龍而畢降；千門錦帳，同五侯而偕至」。他們「泛菊則因高乎斷岸，被禊則就潔乎芳沚」，在岸高處泛覽菊花，於地芳香處行禊之事，洗去身上的汙垢。「戲舟載酒，或在中流；清芬入襟，沉昏以滌；寒光炫目，貞白以生；絲竹駢羅，緹綺交錯」。

　　曲江池春秋兩季及重要節日定期開放，以中和（農曆二月初一）、上巳（三月初三）最盛；中元（七月十五日）、重陽（九月九日）和晦日（每月月末一天）也很熱鬧。春日曲江岸邊野草青青、春風吹送，處處都有遊人坐享春色、暢飲甘醇。

　　早在隋煬帝時代，黃袞在曲江池中雕刻各種水飾，臣君在曲池之畔享受曲江流飲，把魏晉南北朝的文人曲水流觴故事引入了宮苑之中。唐皇帝遊賞繼承發展了「曲江流飲」的傳統，賜宴曲江、君臣賦詩同樂，延續到中唐時期。唐玄宗與其近臣設宴紫雲樓，曲江風物，盡收眼底；宰相貴官、翰林學士們則設宴於曲江水面綵船之上，泛舟賞景，詩酒酬唱；其餘官員則分別依景張宴，各盡其歡。張宴之時，精通音律的唐明皇還特命宮

中梨園弟子、左右教坊及民間樂伎等隨宴表演，輕歌曼曲，處處飄繞。

唐代及第進士參加吏部的關試後，要進行許多次的宴集，總稱「關宴」。

「歲歲人人來不得，曲江煙水杏園花」，每逢上巳日，新科進士正式放榜，賜新科進士大宴於曲江亭，人稱「曲江宴」。舉行宴會的地點一般都設在當代芙蓉園杏園曲江岸邊的亭子中，所以也叫「杏園宴」。新科進士在這裡乘興作樂，放杯至盤上，放盤於曲流上，盤隨水轉，輕漂漫泛，轉至誰前，誰就執杯暢飲，遂成一時盛事。「曲江流飲」由此得名。

杏園與大慈恩寺南北相望，遍植杏樹，春天「江頭數頃杏花開，車馬爭先盡此來」。唐代科舉得中進士之後，在進士中選出的兩個年輕者為「兩街探花使」，任務是在曲江池沿岸來摘名花。所以「杏園宴」亦稱「探花宴」。「更無名籍強金榜，豈有花枝勝杏園」。孟郊46歲登科後遂有了「春風得意馬蹄疾，一日看盡長安花」之語。杏花遂有了及第花的特殊含義。

櫻桃宴在每年的四月一日舉行。是日，皇帝率百官千騎，皇帝薦祖後大擺櫻桃宴，盛滿美酒的玉杯連續敬獻，裝有新鮮櫻桃的絲籠不斷送來：

新進士尤重櫻桃宴。乾符四年，永寧劉公第二子覃及第⋯⋯獨置是宴，大會公卿。時京國櫻桃初出，雖貴達未適口，而覃山積鋪席，復和以糖酪者，人享蠻榼一小盎，亦不啻數升。[434]

王維〈敕賜百官櫻桃〉詩曰：「芙蓉闕下會千官，紫禁朱櫻出上蘭。總是寢園春薦後，非關御苑鳥銜殘。歸鞍競帶青絲籠，中使頻傾赤玉盤。飽食不須愁內熱，大官還有蔗漿寒。」

[434]〔五代〕王定保：〈唐摭言・慈恩寺題名遊賞賦詠雜記〉。

後來「杏園宴」逐漸演變為文人雅士們吟誦詩作的「文壇聚會」。盛會期間同時舉行一系列趣味盎然的文娛活動，引得周圍四里八鄉男女老幼駐足觀看，十分熱鬧。「曲江流飲」也成為「文壇聚會」的一種很風雅的行樂方式。

2. 名題雁塔

「名題雁塔，天地間第一流人第一等事也！」唐代以科舉入仕為首要的途徑，科舉的科目中又以進士科最難，也最榮耀。最後進士及第者的名額最多不過 30 人。五代王定保《唐摭言》云：「神龍已來，杏園宴後，皆於慈恩寺塔下題名，同年中推一善書者紀之。」凡新科進士及第，當推舉善書者將他們的姓名、籍貫和及第時間寫在大雁塔壁上，後如有人晉身卿相，還要把姓名改為硃筆書寫。

今大雁塔六層懸掛有唐代五位詩人詩會佳作。西元 752 年晚秋，詩聖杜甫與岑參、高適、薛據、儲光羲相約同登大雁塔，憑欄遠眺觸景生情，酒籌助興賦詩述懷，每人賦五言長詩一首。

岑參詩寫道：「塔勢如湧出，孤高聳天宮。登臨出世界，磴道盤虛空。突兀壓神州，崢嶸如鬼工。四角礙白日，七層摩蒼穹……」

杜甫詩寫道：「高標跨蒼穹，烈風無時休。自非曠士懷，登茲翻百憂。方知象教力，足可追冥搜。仰穿龍蛇窟，始出枝撐幽。七星在北戶，河漢聲西流。羲和鞭白日，少昊行清秋。秦山忽破碎，涇渭不可求。俯視但一氣，焉能辨皇州……」把登塔的所見描繪得淋漓盡致，極富畫面感。

3. 樂遊原遊賞

樂遊原在長安（今西安）城南，秦代屬宜春苑的一部分，得名於西漢初年。《漢書·宣帝紀》載：「神爵三年，起樂遊苑。」漢宣帝第一個皇

后許氏產後死去葬於此，因「苑」與「原」諧音，樂遊苑即被傳為「樂遊原」。

樂遊原位居唐代長安城內地勢最高地。隋代宇文愷設計大興城（唐太極宮）時，根據地形特點，按《周易》卦式分六道高坡建設，樂遊原就處在第六道，即最高的坡上。

武則天的女兒太平公主在樂遊原建造亭閣，使樂遊原的遊賞內容大大增加。其後，唐玄宗時將太平公主樂遊原上的私人園林先後賜給寧王、申王、岐王、薛王等兄弟，諸王在此又大興土木，修造了許多新的遊玩之處。

唐代的樂遊原在曲江池東北，眺望四野，成為長安重陽登高、文人覽景抒懷的最佳處。「樂遊古園崒森爽，煙綿碧草萋萋長……閶闔晴開昳蕩蕩，曲江翠幕排銀榜。拂水低徊舞袖翻，緣雲清切歌聲上」（杜甫〈樂遊園歌〉），此處古木參天，碧草萋萋，風景如畫。春天，「樂遊原上望，望盡帝都春。始覺繁華地，應無不醉人」（劉得仁〈樂遊原春望〉），張九齡〈登樂遊原春望書懷〉云：「城隅有樂遊，表裡見皇州。策馬既長遠，雲山亦悠悠。萬壑清光滿，千門喜氣浮。花間直城路，草際曲江流。」登高遠望，只見皇城近在眼前；策馬前行，則雲山悠悠而來。終南山清光滿溢，長安城喜氣盈門；入城之路筆直前伸，曲江流水在青草中波光瀲漾，真是美不勝收。

開元年間，韋述撰〈兩京新記〉載唐代士人樂遊原遊賞活動時所云「每三月上巳、九月重陽，士女遊戲，就此祓禊登高……朝士詞人賦詩，翌日傳於京師」。

二、移山入縣宅，種竹上城牆

唐自大曆（西元766年）時起，外官的俸祿收入逐漸超過京官，州縣官的地位得到提升。「朝隱」現象已不再成為主流，代之以「吏隱」，即白居易的「中隱」[435]，所謂「不勞心與力，又免飢與寒。終歲無公事，隨月有俸錢」（〈中隱〉），「身閒當貴真天爵，官散無憂即地仙。林下水邊無厭日，便堪終老豈論年」（〈池上即事〉）。郡縣官舍已經成為中晚唐士人實現「吏隱」的另一類主要場所，於官衙內，逍遙山水、忘憂暢懷，郡齋園林化勢不可當。

地方官都熱衷於建構郡治園林，「移山入縣宅，種竹上城牆。驚蝶遺花蕊，遊蜂帶蜜香」[436]。

中唐時期，蘇州出現了「古來賢守是詩人」的情況，劉禹錫、白居易、韋應物先後為蘇州太守，蘇州子城為郡治衙門所在地，廳齋堂宇，亭榭樓館，密邇相望，成為一處規模宏大的官署園林。郡治內有齊雲樓、初陽樓、東樓、西樓、木蘭堂、東亭、西亭、東齋等構築，園林充滿了詩意。

軒有聽雨、愛蓮、生雲、冰壺，堂有木蘭、光風霽月、思賢、繡春、凝香，亭名更加異彩紛呈，池上之亭名積玉、蒼靄、煙岫、晴漪，形容太湖石、茂樹、水光、雲煙等。多有深意的品題，唐宋文人多有酬唱，為亭榭樓臺塗抹上濃濃的詩意。

齊雲樓，蓋取「西北有高樓，上與浮雲齊」之意。樓則自樂天始也。《吳郡志》說它：「輪奐雄特，不唯甲於二浙；雖蜀之西樓、鄂之南樓、岳

[435] 白居易除了在〈中隱〉詩中兩次提到「中隱」一詞，在其他詩文中皆用「吏隱」，故「吏隱」即「中隱」的另一稱謂。

[436] 〔唐〕姚合：〈武功縣中作〉（其十六）。

陽樓、庾樓，皆在下風。」樓前同時建文、武二亭。又有芍藥壇，每歲花時，太守宴客於此，號「芍藥會」。

初陽樓臨水且高聳，有詩曰：「危樓新制號初陽，白粉青薐射沼光。避酒幾浮輕舴艋，下棋曾覺睡鴛鴦。」[437]

東樓，獨孤及〈九月九日李蘇州東樓宴〉曰：「是菊花開日，當君乘興秋。風前孟嘉帽，月下庾公樓。酒解留徵客，歌能破別愁。醉歸無以贈，只奉萬年酬。」[438] 與庾公南樓媲美。

賞景之亭名四照，在郡圃東北，各植花石，隨歲時之宜，春有海棠，夏有湖石，秋有芙蓉，冬有梅花。據《負暄野錄》載：慶元四年，趙不譿在此會客，問客亭名由來，有客答「《山海經》云：招搖之上，其花四照。及《華嚴經》云：無量寶樹，普莊嚴花，焰成輪光四照。又說：光之四照常圓滿圜，今亭四面見花，故以此為名耳」。後世園林都有四季之景，蓋肇始於此。

西樓，白居易冬天嘗在此樓命宴賞雪，能夠看到「散面遮槐市，堆花壓柳橋。四郊鋪縞素，萬室甃瓊瑤。銀植攜桑落，金爐上麗譙」[439] 的絕美雪景。

三、郡內佳境，構築亭宇

士大夫文人信奉「內聖外王」之道，他們任地方官吏期間，除了在力所能及的範圍內履行「外王」之道，造福一方，還儘量做一些文化建設。州郡刺史常在郡內尋找佳境構築亭宇。「事約而用博，賢人君子多建之。

[437]〔唐〕皮日休：〈登初陽樓寄懷北平郎中〉，《全唐詩》卷六一三。
[438]〔唐〕獨孤及：〈九月九日李蘇州東樓宴〉，《全唐詩》上卷二四七。
[439]〔唐〕白居易：〈西樓喜雪命宴〉，見朱金城《白居易集箋校》，上海古籍出版社 1988 年版，第1,646 頁。

其建之,皆選之於勝境」。

泉州二公亭選址十分巧妙,唐歐陽詹〈二公亭記〉載,「高不至崇,庳不至夷,形勢廣袤,四隅若一。含之以澄湖萬頃,挹之以危峰千嶺。點圓水之心,當奔崖之前,如鏡之鈿,狀鰲之首」、「通以虹橋,綴以綺樹,華而非侈,儉而不陋」。劉長卿任睦州司馬刺史,蕭定就在附近山裡構築了一座幽寂亭。

郡守劉嗣之在濠城(今安徽鳳陽一帶)之西北隅廢城牆上修「四望亭」,唐李紳〈四望亭記〉載:「崇不危,麗不侈。可以列賓筵,可以施管磬。雲山左右,長淮縈帶,下繞清濠,旁闢城邑,四封五通,皆可洞然。」該亭可觀佳景,諸如「淮柳初變,濠泉始清。山凝遠嵐,霞散餘綺」,但郡守並非徒為賞景,「春臺視和氣,夏日居高明,秋以閱農功,冬以觀肅成」,而是為「布和求瘼之誠志」,了解民間疾苦,以實施更好的治理。

杭州五位刺史相繼建亭五座:在靈隱山谷間的虛白亭、候仙亭、觀鳳亭、見山亭、冷泉亭,「五亭相望,如指之列,可謂佳境殫矣,能事畢矣。後來者,雖有敏心巧目,無所加焉」。

山亭或湖亭,為吏隱官員們在「地僻人遠,空樂魚鳥」的地方,開闢出「別見天宇」的山水勝境。

元和十二年(西元 817 年)白居易 46 歲,在任江州司馬時造「廬山草堂」,寫下〈草堂記〉這一園林史上的不朽篇章:

在溢城,立隱舍於廬山遺愛寺,嘗與人書言之曰:「予去年秋始遊廬山,到東西二林間香爐峰下,見雲木泉石,勝絕第一。愛不能捨,因立草堂。前有喬松十數株,修竹千餘竿,青蘿為牆援,白石為橋道,流水周於舍下,飛泉落於簷間,紅榴白蓮,羅生池砌。」

「草堂」擇址在匡廬香爐峰與遺愛寺之間的峽谷地，使其隱於「峰寺之間」、「面峰腋寺」，為山增景而不爭景。

「架巖結茅宇，砍壑開茶園」[440]，茅屋架在岩石上，在山谷闢地種茶。草堂僅建「三間兩柱，二室四牖」，「三間茅舍向山開，一帶山泉繞舍回」[441]、「繞水欲成徑，護堤方插籬」[442]。《草堂記》曰：「木，砍而已，不加丹；牆，圬而已，不加白。砌階用石，幂窗用紙，竹簾紵幃，率稱是焉。」只將木材砍削平整，不塗彩繪。牆壁用泥塗抹，不刷白灰，用石頭砌成臺階，紙糊的窗戶，用竹簾子和麻木做的帳子，這樣就都稱心了。「下鋪白石，為出入道」，就地取材，一任自然。

白居易以林泉風月為家資：「堂中設木榻四，素屏二，漆琴一張，儒、道、佛書各三兩卷」，「樂天既來為主，仰觀山，俯聽泉，旁睨竹樹雲石，自辰及酉，應接不暇」。從上午七時到九時，下午五時到七時，白居易都陶醉在大自然的美景中。「俄而物誘氣隨，外適內和。一宿體寧，再宿心恬，三宿後頹然嗒然，不知其然而然」，因陶醉而忘乎所以了。廬山草堂有三物：素屏、隱几、藤杖，白居易從中也看到了自我，分別寫「三謠」以陳情。

元和十四年（西元 818 年），白居易由「只領俸祿，不授實權」的江州司馬到忠州（今四川忠縣）任刺史。酷愛園林、酷愛植物花卉的白居易，來到「巴俗不愛花，竟春無人來」（〈東坡種花二首〉）的忠州地區，毅然決定移此風俗，「忠州且作三年計，種杏栽桃擬待花」（〈種桃杏〉），

[440]〔唐〕白居易：〈香爐峰下新置草堂，即事詠懷，題於石上〉，見朱金城箋校《白居易集箋校》，上海古籍出版社 1988 年版，第 384 頁。

[441]〔唐〕白居易：〈別草堂三絕句〉，見朱金城箋校《白居易集箋校》，上海古籍出版社 1988 年版，第 1,132 頁。

[442]〔唐〕白居易：〈草堂前新開一池養魚種荷〉，見朱金城《白居易集箋校》，上海古籍出版社 1988 年版，第 386 頁。

於是「持錢買花樹，城東坡上栽。但購有花者，不限桃杏梅。百果參雜種，千枝次第開」（〈東坡種花二首〉），他青衣草履，荷鋤持斧，〈東溪種柳〉：「乘春持斧斤，裁截而樹之。長短既不一，高下隨所宜。倚岸埋大幹，臨流插小枝。」還〈種荔枝〉：「十年結子知誰在，自向庭中種荔枝」，待到「綠陰斜景轉，芳氣微風度。新葉鳥下來，萎花蝶飛去。閒攜斑竹杖，徐曳黃麻屨」（〈步東坡〉），享受著欣欣向榮的美景。忠州「東坡園」，儼然似一座碩大的公共植物園。

唐穆宗長慶二年（西元 822 年），白居易任杭州刺史。他親自主持修建了一條攔湖大堤，把西湖分為上下兩湖：上湖蓄水，並建水閘，「漸次以達下湖」，人稱白公堤。「白樂天守杭州，政平訟簡。貧民有犯法者，於西湖種樹幾株；富民有贖罪者，令於西湖開葑田數畝。歷任多年，湖葑盡拓，樹木成蔭。白居易〈春題湖上〉詩：

湖上春來似畫圖，亂峰圍繞水平鋪。

松排山面千重翠，月點波心一顆珠。

碧毯線頭抽早稻，青羅裙帶展新蒲。

未能拋得杭州去，一半勾留是此湖。

「湖上春來似畫圖」的西湖，從此成為優美的公共遊豫園林。

唐寶曆元年（西元 825 年），白居易任蘇州刺史，組織修路鑿渠，將蘇州的名勝虎丘與蘇州城區相連，水路即山塘河，鑿河之土堆成大堤，延亙七里，人稱七里山塘，沿堤種桃李蓮梅數千株。白居易曾興奮的寫道：「自開山寺路，水陸往來頻。銀勒牽驕馬，花船載麗人。芰荷生欲遍，桃李種仍新。好住河堤上，長留一道春。」從此，山塘成為蘇州名勝，「又緣山麓鑿水四周，溪流映帶，別成仙島，滄波緩溯，翠嶺徐攀，盡登臨之麗矚矣」。虎丘也被改造成「仙島」。

　　相傳，白居易在蘇州任刺史期間，常到天平山遊覽、下榻、讀書。今天平山高義園第二進樓下四面廳懸額「樂天樓」。天平山上的「白雲泉」傳為白居易在蘇州任刺史時所發現。「白雲泉」為裂隙泉，是天然的優質泉水，勝過陸羽所品評的天下三泉，號「吳中第一水」。此泉從石隙流出，如線狀，絲連縈絡，下瀉於池沼，故又名「一線泉」。舊時，寺僧以中空竹管插石隙中，將泉水導至池中央一缽盂內，水稍高出盂周而不外溢，接水入石盂中，故又稱「缽盂泉」。白居易寫了膾炙人口的〈白雲泉〉詩，今刻在摩崖上：「天平山上白雲泉，雲自無心水自閒。何必奔衝山下去，更添波浪向人間。」突出強調雲水的自得自樂，逍遙而愜意。

白雲泉

揚州的「賞心亭」，亦為官府興建的具有公共園林性質的遊賞之地，據嘉慶重修《揚州府志古蹟一》載：賞心亭「連玉鉤斜道，開闢池沼，構茸亭臺」供「都人士女，得以遊觀」。

第六節　園林動植物美學

　　審美習俗是文化觀念呈現出來的具象。中國植物資源豐富，加上李唐王朝憑藉強大的國勢和繁榮的外交，曾以接納貢品或者徵求方物的方式引進了大量西域物種，園林萬紫千紅、百花爭豔。如比德的棠棣花、修竹，雍容華貴的牡丹、芍藥，絢麗的桃花乃至櫻桃、葡萄、薔薇花、鬱金香、石榴、蔓草、茉莉，以及華美、健碩、昂揚的龍鳳等想像的神物，這些共同裝點著盛唐氣象，絢麗的色彩顯示出莊嚴和隆重的氣氛，也渲染著歡樂和喜慶的氣氛，成為權力、身分、地位的象徵。

　　石榴，原產於伊朗地區特別是中亞一帶多石的土地上，西漢時期與佛經、佛像一起傳入中國。石榴集聖果、忘憂、繁榮、多子和愛情等吉祥意義於一身。

　　葡萄，亦作「蒲陶」、「蒲萄」、「蒲桃」，原產於尼羅河流域和美索不達米亞平原等地區。葡萄枝藤繁茂，果實眾多，因此葡萄在人們的心目中是子孫興旺的吉祥象徵。

葡萄木雕（拙政園）

蔓草，又叫吉祥草、玉帶草、觀音草等，「蔓」諧音「萬」，其形狀如帶，「帶」又諧音「代」，寓意千秋萬代。蔓草與牡丹在一起謂富貴萬代。蔓草挽成如意結，更增稱心如意的吉祥含義。

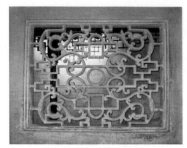

蔓草花窗（留園）

一、棠棣竹義

興慶宮的花萼樓，取自《詩經‧棠棣》篇，此詩是周人宴會兄弟時，歌唱兄弟親情、以篤友愛的詩。「凡今之人，莫如兄弟」，為全篇主旨。「棠棣」，即今郁李，棠棣花開每兩、三朵彼此相依，所以詩人以棠棣之花比喻兄弟，主題恆久、深邃之至。兄弟友愛，手足親情，這是人類的普遍情感，〈棠棣〉對這一主題作了詩意開拓，因而千古傳唱，歷久彌新。

唐玄宗以竹連根不疏，比喻兄弟之意。五代王仁裕《開元天寶遺事》卷下「竹義」記載：

太液池岸有竹數十叢，牙筍未嘗相離，密密如栽也。帝因與諸王閒步於竹間，帝謂諸王曰：「人世父子兄弟，尚有離心離意。此竹宗本不相疏，人有生貳心懷離間之意，睹此可以為鑑。」諸親王皆唯唯，帝呼為「竹義」。

玄宗開元五年（西元 717 年），進士王泠然為河南省臨汝縣薛家竹亭作賦，稱「閒亭一所，修竹一叢，蕭然物外，樂自其中」，竹叢中的一

亭,「雜以喬木,環為曲沼。遵遠水以澆浸,編長欄而護繞。向日森森,當風裊裊。勁節迷其寒燠,繁枝失其昏曉,疏莖歷歷傍見人,交葉重重上聞鳥」。亭間坐臥,「清戶開而向林;門下往來,翠陰合而無草。禁行路使勿伐,命家僮使數掃」、「遊子見而忘歸,居人對而遣老」。極寫竹子之品格對人的薰陶作用。唐劉巖夫〈植竹記〉曰:

秋八月,劉氏徙竹凡百餘本,列於室之東西軒,泉之南北隅。克全其根,不傷其性,載舊土而植新地,煙翠靄靄,寒聲蕭然。適有問曰:「樹椅桐可以代琴瑟,植楂梨可以代甘實。苟愛其堅貞,豈無松桂也,何不雜列其間也?」答曰:「君子比德於竹焉,原夫勁本堅節,不受霜雪,剛也;綠葉萋萋,翠筠浮浮,柔也;虛心而直,無所隱蔽,忠也;不孤根以挺聳,必相依以林秀,義也;雖春陽氣王,終不與眾木鬥榮,謙也;四時一貫,榮衰不殊,恆也;垂蕡實以遲鳳,樂賢也;歲擢筍以成幹,進德也……夫此數德,可以配君子,故巖夫列之於庭,不植他木,欲令獨擅其美,且無以雜之乎!」

荷花,《詩經》有「灼灼芙蕖」,屈原稱「製芰荷以為衣兮,集芙蓉以為裳」,在中國境內都指野生荷花。

佛教借蓮華以弘揚佛法,「看取蓮華淨,方知不染心」;《華嚴經探玄記》描述真如佛性曰:「如世蓮華,在泥不染,譬如法界真如,在世不為世法所汙」,蓮花於是成為「佛花」,成為智慧與清淨的象徵。印度將蓮分成青、黃、赤、白四種,「池中蓮花大如車輪,青色青光,黃色黃光,赤色赤光,白色白光,微妙香潔」。伴隨佛教文化的傳入,唐代開始大量進行人工培植蓮花品種。

從唐玄宗時代開始,「芙蓉園中看花」,皇帝遊幸芙蓉園成為一種經常性的活動,春、夏、秋三季似乎每季都有,尤其是在二、三、四三個月

中，更形成了基本固定的遊賞日期。二月一日中和節，皇帝駕幸芙蓉園，欣賞早春之景；三月三日上巳節是曲江勝遊的高潮，皇帝此時登臨芙蓉園紫雲樓，觀百官、萬民同樂之景。

唐中宗女長寧公主有東莊別業，鄭倍描繪道：「拂席蘿薜垂，回舟芰荷觸。」可見這裡闢有蓮花池陂。

武則天侄子武三思宅第奢麗，韋安石詩云：「梁園開勝景，軒駕動宸衷。早荷承湛露，修竹引薰風。」看來此處也以蓮花池最為醒目。

初唐重臣楊師道的安德山池久負盛名，許敬宗形容其「臺榭疑巫峽，荷葉似洛濱」，可見蓮花種植面積之大。

二、牡丹國色紫薇貴

唐人喜歡牡丹的華貴富麗，雍容大氣，長安富戶和平民皆尊崇牡丹，開花時節，萬人空巷，誠如劉禹錫所說：「唯有牡丹真國色，花開時節動京城。」據李肇《唐國史補》記載，中唐時，「京師貴遊尚牡丹三十餘年矣，每春暮，車馬若狂，以不耽玩為恥」。

佛寺賞花更為當時百姓的習俗。《劇談錄》卷下「慈恩寺牡丹」條云：「京國花卉之盛，尤以牡丹為上，至於佛宇道觀，遊覽者罕不經歷。」牡丹中又以大紅大紫為貴，「曲水亭西杏園北，濃芳深院紅霞色」。慈恩寺的牡丹，是長安城一絕，紫牡丹、白牡丹品種在當時很珍貴奇特。

皇家更重牡丹。《龍城錄》載唐玄宗時，著名的花工兼詩人宋單父，能變易牡丹品種，被玄宗招至驪山，植牡丹萬本，顏色不相同，人稱「花師」。牡丹又稱木芍藥。唐李濬《松窗雜錄》載：開元中，禁中愛種木芍藥，即今牡丹花。花分紅、紫、淺紅、純白四種。玄宗命移植於興慶池以東的沉香亭前。「初有木芍藥植於沉香亭前，其花一日忽開，一枝兩頭，

朝則深紅，午則深碧，暮則深黃，夜則粉白，晝夜之內，香豔各異，帝謂左右曰：『此花木之妖，不足訝也。』」而且那時的重瓣牡丹「一朵千葉，大而且紅」。玄宗說道：「賞名花，對妃子，焉用舊樂詞為？」於是在興慶宮沉香亭賞牡丹，遂命李白撰牡丹詩〈清平調三首〉，梨園弟子譜曲奏樂，李龜年歌唱。「國色朝酣酒，天香夜染衣」，唐人李正封這首詠牡丹詩，更可謂是寫盡了牡丹的雍容瑰麗、妖嬈綽約。

　　玄宗後，牡丹開始風靡，李肇《唐國史補》載：「一本有直數萬者。元和末，韓令始至長安，居第有之，遽命斸去。」

　　在唐代，牡丹以深花為佳。當時最有名的品種有「姚黃」和「魏紫」，分別稱為花王和花后。姚黃開時直徑可達一尺多，觀賞的人擠到站在牆頭上、立在人肩上的地步。魏紫甚至看一次要付出十幾個銅錢。牡丹在盛唐以後受到極高的推崇，在富貴階層更是風靡。

　　國色天香、雍容華貴的牡丹直到今天，依然尊居中國國花的地位，如頤和園有牡丹國花臺。

　　唐代亦重紫薇，中書省作為國家最高政務中樞，因處帝居，開元初一度稱紫微省（古代天文學中紫微星垣常被用來比喻帝居），因諧音關係，中書省中多植紫薇花，所謂「紫薇花對紫微郎」。

三、鳳垂鴻猷，百鳥之王

　　《禮記‧禮運》：「麟、鳳、龜、龍，謂之四靈。」麟為百獸之長，鳳為百禽之長，龜為百介之長，龍為百鱗之長。四靈，也就是漢族人幻想的神獸，具有祛邪、避災、祈福的作用。

　　自秦漢以來，百鱗之長的龍逐漸成為帝王的象徵。而百禽之長的鳳凰是由火、太陽和各種鳥複合而成的氏族圖騰。雄曰鳳，雌曰凰。

《史記·司馬相如列傳》載：「相如之臨邛，從車騎，雍容閒雅甚都；及飲卓氏，弄琴，文君竊從戶窺之，心悅而好之……文君夜亡奔相如。」司馬相如為求娶卓文君，彈的琴曲名據傳正為〈鳳求凰〉，其中有「有一美人兮，見之不忘。一日不見兮，思之如狂。鳳飛翱翔兮，四海求凰。無奈佳人兮，不在東牆。將琴代語兮，聊寫衷腸。何日見許兮，慰我徬徨。願言配德兮，攜手相將。不得於飛兮，使我淪亡」之句。

唐代的鳳凰集丹鳳、朱雀、青鸞、白鳳等鳳鳥家族與百鳥華彩於一身，終成鳥中之王。唐人喜歡以鳳凰比喻人物，表達思想。武則天自比於鳳，並以匹帝王之龍，自此，鳳成為龍的雌性配偶，鳳凰合體，且整體被「雌」化，成為封建王朝高貴女性的代表。

鳳凰集眾美於一身，象徵美好與和平，是吉祥幸福的化身，鳳凰美麗的身影活躍在唐人的思想和靈魂深處。唐李嶠〈鳳〉：「有鳥居丹穴，其名曰鳳凰。九苞應靈瑞，五色成文章。」杜甫〈鳳凰臺〉將鳳凰作為興國祥瑞之來歸君子，「自天銜瑞圖，飛下十二樓。圖以奉至尊，鳳以垂鴻猷。再光中興業，一洗蒼生憂」。唐人喜歡以鳳凰稱美於物，《全唐詩》中，「鳳」出現 2,978 次，「凰」282 次，鸞 1,080 次。稱長安為鳳凰城，以鳳車、鳳輦、鳳駕或鳳輿等來指皇后的車駕。用鳳凰做建築物的裝飾，《舊唐書·禮儀志》：「證聖元年正月丙午申夜，佛堂災，延燒明堂，至曙，二堂並盡……則天尋令依舊規制重造明堂，凡高二百九十四尺，東西南北廣三百尺，上施寶鳳。」

第七節　唐五代園林美學理論

唐五代的園林美學理論已經很豐富，如「意境說」、「神似說」、「外師造化、中得心源」等都成為園林美學的重要母題。

一、思與境偕，意存筆先

「意境」之「境」，指「境界」，本來出自佛家經典，它的審美性格使它成為「意境」的理論淵源，盛唐以後，意境說開始全面發展。

在中國美學史上最早的意境說，一般認為出於王昌齡的《詩格》：

詩有三境。一曰物境：欲為山水詩，則張泉石雲峰之境，極麗絕秀者，神之於心，處身於境，視境於心，瑩然掌中，然後用思，瞭然境象，故得形似。二曰情境：娛樂愁怨，皆張於意而處於身，然後馳思，深得其情。三曰意境：亦張之於意而思於心，則得其真矣。

《詩格》將物境、情境、意境分為三境，與後來所稱藝術意境不同，我們所說的意境包括了「物境」和「情境」。意境中的景是含情之景，情是寄寓於景中之情。

如王維〈鹿柴〉：「空山不見人，但聞人語響。返景入深林，復照青苔上。」字義很簡單，山谷空無人影，卻有人講話的聲音，打破靜謐的山林；落日的餘暉穿透枝繁葉茂的幽暗深林，斑駁的樹影映在青苔上。青苔顯示著無人跡。鹿柴附近的空山深林在傍晚時分景色幽靜，「無言而有畫意」；詩中「空山」、「人語」、「深林」、「青苔」等，皆為「物境」，是「象」，象僅僅是表現王維心中「境」的載體，意境通常由若干個意象組成，意象是構成意境的元素。「境」就是「情」，是他對大自然的熱愛和對塵世官場的厭倦。

王維吸取禪宗的靜坐默念，說法時以言引事物的暗示，以及色空觀，使其詩歌讀來奧深理曲，委婉含蓄，充滿寂、空、靜、虛的意境，再結合音樂的弱音、停頓，山水畫的飛白，又使詩歌富有節奏變化。反映環境的虛空冷靜，空山中依稀聽到的人語聲卻給山造成更大的空無感覺，空是絕對的，聲是有條件和暫時的，人語聲會隨人離去而消逝，山卻長久空下

去，人語打破寂靜，顯得山更靜。「復照青苔上」揭示靜默世界中的無限輪迴，全詩充滿禪理的思考。

中晚唐以來，迅速發展起來的中國佛學禪宗日益浸潤文藝和美學的領域。禪宗關於透過直覺、頓悟以求得精神解脫、達到絕對自由的人生境界的理論，使意境說更趨成熟，且與園林美學密切結合。

劉禹錫「境生於象外」說，強調了實境之外的虛境，實境是基礎，是虛境所賴以生產和存在的前提。審美的理想和境界，象徵著晚唐美學的重大轉變。

司空圖《二十四詩品》更為集中和鮮明的表現了禪宗的意境美學思想，是唐代美學中最具概括性的關於詩歌意境的創作論和審美觀，對後世園林審美產生重大影響。他提出「思與境偕」，就是情與景的交融，即實境加虛境。虛境是一種超然於「物」外的隱約可感而實不可捉摸的空靈境界，是「韻外之致」、「味外之旨」；「偕」是和諧共存的意思，即情思意緒與客觀外物和諧統一為一個富有詩意的整體。情和景是構成意境的兩大支柱，缺一不可。

二、氣韻生動，離形得似

晉人在藝術實踐中的「以形寫形，以色貌色」的「形似說」，唐人發展為「暢神」指導下的「神似說」，是對自然美的提煉、典型化，美真統一論。

唐張彥遠（西元 815 年～ 907 年），出身於宰相世家，其家世代喜好和注重書法繪畫的藝術實踐和收藏鑑賞，擁有大量的古今字畫佳作，幾乎可以與皇室的收藏媲美。這種家庭文化氛圍，使張彥遠在書法及繪畫方面，尤其是在書畫理論上獲得了很高的成就。他在《歷代名畫記・卷一・論畫六法》提出：

古之畫或能移其形似而尚其骨氣，以形似之外求其畫，此難可與俗人道也。今之畫縱得形似而氣韻不生，以氣韻求其畫，則形似在其間矣……夫象物必在於形似，形似須全其骨氣，骨氣形似皆本於立意而歸乎用筆，故工畫者多善書……至於鬼神人物，有生動之可狀，須神韻而後全，若氣韻不周，空陳形似；筆力未遒，空善賦形，謂非妙也……至於經營位置，則畫之總要。

張彥遠指出，自古以來繪畫的人很少能兼得謝赫所說的畫之六法之妙。古代的畫，往往放棄對象的形貌之似而崇尚畫的風骨氣韻，從形似之外去追求畫的意境，此中奧妙難以與俗人說清楚。現代人的畫，即使得到形貌之似，但是氣韻不能產生。

感性形態的「似」，乃指對感性物象的妙肖，即「形似」。劉勰《文心雕龍‧物色》說：「體物為妙，功在密附。」倘要妙於體物，乃在於細膩、貼切，而不在於機械、如實的摹寫。不是簡單的草草而就，大而化之。主體在剪裁物象、營心構象時，須掌握物象的內在精神，從功能角度進行傳達，方能巧得其微。王昌齡曾經這樣描述「形似」的獲得過程：「神之於心，處身於境，視境於心，瑩然掌中，然後用思，瞭然境象，故得形似。」意在強調若要求得形似，必當以神遇物，以心會物，從而入乎其內，在物我交融中處身於境界之中反省內視，在心靈處體悟物象所融入的境界，再出乎其外，遂對感性物態瞭然於胸。此時所創造的藝術之象，必然已具形似。

「形似」勢必限制物象內在生命力的表現，忽略物象的內在精神，「巧太過而神不足也」，不能達到藝術之「真」，是膚淺的，是蘇軾所說的「見與兒童鄰」。巧為形似，就要追求「似與不似」之間的統一，「移其形似而尚其骨氣，以形似之外求其畫」，獲得氣之真、神之真，而不唯姿之真。

謝赫《古畫品錄‧張墨荀勖》曰：「若拘以體物，則未見精粹；若取之象外，方厭膏腴，可謂微妙也。」

深諳佛道的司空圖所謂「離形得似」，其離乃本於佛家，意即由「不即不離」而得神似。這就是後來的「以不似之似似之」。

司空圖主張「超以象外，得其環中」，實際上都是要求以似與不似來創造出充分展現藝術生命整體的感性之象，都希望透過似與不似來突破物態自身局限，以覺天盡性，從有限中實現無限，如賞石文化。

中國古典園林的旱船，有形似、介於似與不似之間及抽象寫意三類。頤和園的清宴舫和獅子林的旱船過於「形似」，遭詬病；拙政園香洲、留園涵碧山房都介於似與不似之間；揚州何園、上海豫園、蘇州擁翠山莊等建於平地或山上的寫意式船舫，因完全超越了形似而獲得藝術真實。

神似則高度展現自然之道與主體內在精神的統一。司空圖〈與李生論詩書〉中「近而不浮，遠而不盡」的「韻外之致」，正是指其溢於作品氣韻之外的餘味。「山川、人物、花鳥、蟲魚，都充滿著生命的動 —— 氣韻生動」。韻是作品的特徵、特質，情態、風采、韻致，為用。故清代唐岱《繪事微言》云：「有氣則有韻」、「自然山性即我性、山情即我情」、「自然水性即我性、水情即我情」，物我性情融為一體，展現生命精神，得造化之妙，以巧奪天工。明陸時雍《詩鏡總論》也提出「韻動而氣行」。唐末五代荊浩所著的《筆法記》云：

曰：「畫者，華也。但貴似得真，豈此撓矣。」叟曰：「不然。畫者，畫也。度物象而取其真。物之華，取其華；物之實，取其實。不可執華為實。」

說的是畫畫這種藝術，關鍵在於畫的工夫。揣摩事物的形象採取其中真實的一面。事物虛浮，就選取其虛浮的一面表現；事物真實，就選取它真實的一面表現，不可以把虛浮與真實混為一談。

三、外師造化，中得心源

「外師造化，中得心源」這一概括而又具有綱領性的畫論，出於唐張璪的〈繪境〉。「心源」係借用佛家術語，原指不為妄心所擾的虛靜心態；「造化」，即大自然，強調藝術必須師法自然，但不是簡單的再現模仿自然，而是更重視主體的抒情與表現，是主體與客體、再現與表現的高度統一。這一論斷解釋了藝術創作的全過程，也就是說，藝術必須來自現實美，必須以現實美為泉源。但是，這種現實美在成為藝術美之前，必須先經過畫家主觀情思的熔鑄與再造。必須是客觀現實的形神與畫家主觀的情思統一的東西。作品所反映的客觀現實必然帶有畫家主觀情思的烙印，成為歷萬古而猶新的藝術創作圭臬。

傳為盛唐王維所著《學畫祕訣》：「肇自然之性，成造化之功。或咫尺之圖，寫百千里之景，東西南北，宛爾目前。春夏秋冬，生於筆下……妙悟者不在多言，善學者還從規矩……」其中，「肇自然之性，成造化之功」和對物象意的「妙悟」，與「外師造化，中得心源」說相得益彰，為山水園林創作開了無窮法門。

四、品題言志，山水仁德

早在北魏高祖提出「名目要有其義」，孝文帝時園林單體建築上就有採自儒家經典的題額。唐代已是「竹莊花院遍題名」、「七字君題永珍清」了，特別是中晚唐亭臺樓閣品題者，不僅有採自儒家元典的內容還遍及

儒、道、釋、楚辭等詩文領域，並出現主題園的端倪，成為中華文化的重要載體。

力倡文學要「極帝王理亂之道，系古人規諷之流」的元結，以及以儒家正統自居的韓愈，他們筆下的臺閣峰溪似乎都染有「仁德」，而永貞革新失敗被貶永州的柳宗元，筆下的「山水」，無不寄託遙深，悲慨鬱結。

元結出任道州刺史而來到永州，招撫流亡的百姓，賑濟災民，修屋營舍，安頓貧弱。「清廉以身率下」，將儒家的仁政之道投射到永州奇異的山水意象之中，如在〈七泉銘並序〉中他直接將「泉」名之為：「惠」、「忠」、「孝」、「直」、「方」等五泉，取儒家禮儀之道為泉命名，然後「銘之泉上，欲來者飲漱其流，而有所感發者矣」。

「自幼好佛」的柳宗元因朝中權力集團的傾軋而從禮部員外郎貶官至邵州刺史，再貶至永州司馬，寫下了著名的〈永州八記〉，大抵皆「借石之瑰瑋，以吐胸中之氣」。既為自勝之道，同時也在永州奇山異水的幽僻秀美中薰陶著自己的情操。將永州溪、丘、泉、溝、池、堂、亭、島八者咸以「愚」名，以排遣鬱積於胸中的憤懣。

太原王弘中在連州的「燕喜亭」，位於丘荒之間，因勢而修築，韓愈以山林仁德的審美思想一一為之命名，其〈燕喜亭記〉載：

其丘曰「俟德之丘」，蔽於古而顯於今，有俟之道也。其石谷曰「謙受之谷」，瀑曰「振鷺之瀑」，谷言德，瀑言容也。其土谷曰「黃金之谷」，瀑曰「秩秩之瀑」，谷言容，瀑言德也。洞曰「寒居之洞」，志其入時也；池曰「君子之池」，虛以鍾其美，盈以出其惡也。泉之源曰「天澤之泉」，出高而施下也。合而名之以屋，曰「燕喜之亭」，取《詩》所謂「魯侯燕喜」者頌也。

創造出具有詩情畫意的山水畫面，但由於以景寓情，大多構成悽清的意境。

晚唐司空圖以「休休亭」名園，已露主題園的端倪。司空圖歷任殿中侍御史、禮部員外郎，僖宗次鳳翔，召圖知制詔，尋拜中書舍人。中條山王官谷有祖上的田產，所以居五代張泊《賈氏談錄》載：「司空圖侍郎舊隱三峰，天祐末，移居中條山王官谷。其谷周迴十餘里，泉石之美，冠於此山。北巖之上有瀑，水流注谷中，溉良田數頃，至今為司空氏之莊宅，子孫猶存。」中條山環境優美，五老峰猶如冠冕配飾一般高聳於中條山上，是溪蔚然涵其濃英之氣；王官谷位於西安與洛陽之間，乃滌煩清賞之境。司空圖在唐僖宗光啟三年（西元 887 年）寫的〈山居記〉中，描寫居處亭堂室之名皆含深意：

其亭曰「證因」。證因之右，其亭曰「擬綸」，志其所著也。擬綸之左，其亭曰「修史」，勖其所職也。西南之亭曰「濯纓」，濯纓之窗旦鳴，皆有所警。堂曰「三詔之堂」，室曰「九篇之室」，皓其壁以摹玉川於其間，備列國朝至行清節文學英特之士，庶存聳激耳。其上方之亭曰「覽昭」，懸瀑之亭曰「瑩心」，皆歸於釋氏，以棲其徒。

「證因」，證知因果。司空圖有〈證因亭〉詩曰「峰北幽亭願證因，他生此地卻容身」，帶有佛教含蘊。司空圖曾任唐僖宗中書舍人，中書省代皇帝草擬詔旨，稱為掌絲綸。《禮記·緇衣》：「王言如絲，其出如綸。」「修史」亭，勖其所職也。西南之亭曰「濯纓」，典出《楚辭·漁夫》：「滄浪之水清兮，可以濯我纓；滄浪之水濁兮，可以濯我足。」言政治清明出仕，政治渾濁則隱居山林之旨趣。堂曰「三詔之堂」，典出東漢末年名士焦光棄官隱居焦山，朝廷曾三詔其出仕，他三次拒詔，終老山中，

史稱「三詔不起」。作者用以表明自己的隱居之志。室曰「九籥之室」，宋吳聿《觀林詩話》：「天門有九，故曰九籥。」言其室高居之高。「皓其壁以模玉川於其間，備列國朝至行清節文學英特之士，庶存聳激耳」，以勵其志節。「覽昭」、「瑩心」，有清泉洗心之旨。這些亭名已經形成一個系列，內容都與歸隱「休休」相關。據《新唐書・列傳一一九・司空圖本傳》載：司空圖作亭觀素室，悉圖唐興節士文人。名亭曰休休，作文以見志曰：「休、美也，既休而美具。故量才，一宜休；揣分，二宜休；耄而聵，三宜休；又少也惰，長也率，老也迂，三者非濟時用，則又宜休。」

即是說，建造了簡陋的亭觀等房子，在亭中畫下唐興以來全部有節操者及知名文人的圖像，並題名為「休休亭」，並闡釋亭名：「辭官，是美事。既安閒自得，美也就有了。本來，衡量我的才能，一宜辭官；估量我的素養，二宜辭官；我老而昏聵，三宜辭官；再者，我年輕時懶散，長大後馬虎，老了後迂腐。這三者都不是治世所需要的，所以更宜辭官了。」還自稱為「耐辱居士」。

五、夫美不自美，因人而彰

西元 815 年，柳宗元之兄柳寬任職邕州，在馬退山（又稱四廈嶺）上建構了一座頗為精巧的茅亭，柳宗元為之寫下〈邕州馬退山茅亭記〉：「因高丘之阻以面勢，無楩櫨節梲之華。不斲椽，不剪茨，不列牆，以白雲為藩籬，碧山為屏風，昭其儉也。」提出了「夫美不自美，因人而彰。蘭亭也，不遭右軍，則清湍修竹，蕪沒於空山矣」的涉及審美活動本質的美學命題。自然美因為人的欣賞而使其價值得到呈現，這是一個著名的美學論題。

同時代的白居易也持同樣的觀點，他在〈白蘋洲五亭記〉中說道：「大

凡地有勝境，得人而後發；人有心匠，得物而後開：境心相遇，固有時耶？
蓋是境也。」

中國園林美學史 —— 奠基至發展：

山野寺觀 × 私家園林 × 山水宮苑 × 咸京舊池 × 亂世樂土，從敬鬼娛神到外師造化

作　　者：曹林娣，沈嵐

發 行 人：黃振庭

出 版 者：崧燁文化事業有限公司

發 行 者：崧燁文化事業有限公司

E-mail：sonbookservice@gmail.com

粉 絲 頁：https://www.facebook.com/sonbookss/

網　　址：https://sonbook.net/

地　　址：台北市中正區重慶南路一段六十一號八樓 815
　　　　　室
　　　　　Rm. 815, 8F., No.61, Sec. 1, Chongqing S. Rd., Zhongzheng
　　　　　Dist., Taipei City 100, Taiwan

電　　話：(02)2370-3310

傳　　真：(02)2388-1990

印　　刷：京峯數位服務有限公司

律師顧問：廣華律師事務所 張珮琦律師

定　　價：450 元

發行日期：2024 年 01 月第一版

◎本書以 POD 印製

Design Assets from Freepik.com

國家圖書館出版品預行編目資料

中國園林美學史 —— 奠基至發展：
山野寺觀 × 私家園林 × 山水宮
苑 × 咸京舊池 × 亂世樂土，從敬
鬼娛神到外師造化 / 曹林娣，沈嵐
著 . -- 第一版 . -- 臺北市：崧燁文
化事業有限公司 , 2024.01
面；　公分
POD 版
ISBN 978-626-357-883-8(平裝)
1.CST: 園林建築 2.CST: 園林藝術
3.CST: 中國美學史
929.92　112020802

電子書購買

臉書

爽讀 APP